巴黎時尚百年典藏

流金歲月的女性時尚版畫精選

徐宗懋圖文館 主編

林昀萱 繆育芬
呂怡萱 陳永忻 撰文

目　錄

美術與知識兼具的時尚探索

徐宗懋

　　美麗的西洋仕女版畫人人都愛，如果是時尚仕女，更加了一份感動，因為不僅是仕女本身美麗，也包含了服裝設計師以及版畫家付出的心血，因此觀賞者看到的是一群人追求美的努力和成果。

　　大約七、八年前，我曾買了一些歐美的時尚手工著色石印版畫，開本大，色彩鮮豔，造型非常漂亮。當時只覺得喜歡，收藏起來，至於能否運用，並沒有想太多，畢竟那些只是零零散散的版畫而已，不足以成為一套完整的圖象和概念。

　　直到 2013 年初春，我帶全家到歐洲旅遊，在荷蘭、比利時和法國買到成批百年前 Revue de la Mode 的彩色仕女時裝版畫，驚豔之餘，才興起整理成書的想法。隨後兩年，我又從希臘買進成套的合訂本，累積起來已有上千張的版畫了。這些合訂本的內容讓我深深認識到，巴黎做為時尚之都，並非只靠幾位才華洋溢的設計師和幾位身材婀娜的模特兒，實際上，巴黎的時尚事業是一個完整的產業體系，包含圖案設計、裁縫、布料以及實驗性的設計探索等等，呈現在詳細的時尚信息中。因此，我決定出版一本書來介紹巴黎時尚版畫，以及百年來歐洲女性時尚的變化。它具有美術性，值得觀賞；也具有知識性，可以學習。

　　我邀請了年輕女作家林昀萱、繆育芬、呂怡萱、陳永忻等四位小姐，共同研究執筆，經過約半年的時間，她們交出了豐碩的成果。這本書在收藏和研究層面上，為華人開了新的履歷，踏出了重要的一步。

流金歲月的迷戀

林昀萱 繆育芬
呂怡萱 陳永忻

　　時尚是一種社會現象的體現，受到社會變革、經濟興衰、文化水準、政治因素等影響，展現出時代的精神。其定義範圍不僅限於衣服，更包含了鞋子、髮型、化妝、配件等等。每個時期的流行時尚皆有不同的轉變，其中，最能明顯觀察的便是服裝樣式。

　　在任何一個文化裡，服裝尤能突顯個人身分地位。放眼專制王權的時代，不難發現，上位者的日常穿著往往引領時尚潮流。綜觀過去歷史，19世紀被稱為「流行的世紀」，主因是西方服裝在此時期產生重大變化，這與當時工業革命有著密切的因果關係。從早期的宮廷時尚、工業革命、法國大革命、世界大戰造成的影響，到女性解放主義與設計師可可‧香奈兒（Coco Chanel, 1883-1971）掀起的世界時尚革命，這一整個時裝流行的歷史跨越了19世紀的歐洲，至今仍一波接著一波，華麗地上演著。而法國位居其中樞紐，更是扮演了極為重要的角色。

　　不論是現場展示的服裝伸展台、透過照片影象傳達的各種媒體，可見現今流行時尚的傳遞方式多元。而早期的服裝沒有這些科技產品時，流行則是依賴時尚版畫（Fashion plate）的視覺傳達。歐洲版畫發展至今已有約六百年歷史，雖與人類歷史上其他文化建構相比尚不夠悠久，但在傳播與藝術普及的功能上，卻扮演不可忽視的角色。

　　19世紀到20世紀初，非常盛行使用一張張時尚版畫夾帶在服裝樣本和雜誌中，來傳遞時下的流行風格。在還沒有彩色印刷之前，請畫家一筆一筆塗上顏色；除此之外，精細的畫工會畫上背景，顯示當時的生活環境。由於細緻的刻板技術，加上繽紛的色彩，當初的時尚版畫相當具有欣賞與收藏的價值，現今常被復刻印刷作為藝術相關商品。

解析版畫

人類在歷史發展過程中，為了解決複製的問題，發明了版畫。從字面上看，即為「用版製作出來的畫」，英文稱之為「print」、法文是「estampe」，德文則是「Druckgraphil」。最古老的版畫形制為凸版，古埃及即以凸版方式印製衣料花紋，而中國古代也使用印璽，這樣的技術相當普遍。

在材料方面，木頭的刻鑿不僅取材方便也最為省力，因此木刻就成為最早的版畫技法。以簡單的凸版為基礎，人們發展出做工較為繁複的凹版技法。凹版技法是西洋版畫的獨特發明，其技法表現豐富，有直刻、蝕刻、針刻、磨刻、粉末腐蝕法、照相蝕刻等，並且可以互相結合運用，再加上不同的鑿刻工具與化學手法，造成多變的效果。[1]

18 世紀末發明了石版技法，利用油墨與水相互排斥的原理，讓畫面部分沒有水分停留，接著上色，使畫面部分的顏料在壓印版面時轉印到載體上。與現代的機器印刷技術相比，傳統版畫的製作須經由人工直接操作，因此同一張畫面，會因上色的差異、壓印力度、版面磨損與紙質，產生不同的韻味。在歐洲版畫發展的過程中，甚至有許多藝術家共同參與製作，這些作品體現出的成果已不僅是單純的畫面複製，更是一種工藝結晶與具有價值的藝術品。

19 世紀法國版畫的傳播藝術

法國地區在 19 世紀曾一度流行蝕刻版畫技法。而後，藝術家們發現，石版技法更能有效還原繪畫作品的豐富色調，在藝術思潮的帶動下，石版技法逐漸脫離量化製造的思惟，漸漸受到藝術家的青睞。而彩色石版印製帶來了穩定的效果、成品的色澤流暢自然，也因此鞏固了石版版畫在藝術上的地位，使得石版印製開始被廣泛使用於報章雜誌、書籍插圖的製作。由於石版的面積較大，更能用來印製大面積的海報來吸引群眾注意，謝暉（Jules Cheret, 1836-1932）結合毛筆與油性蠟筆，以此技法印製彩色石版海報，被當代稱作「海報之父」，也就此決定了新藝術時期的海報風格。

19 世紀末新藝術風格（Art Nouveau）誕生與盛行，知名藝術家慕夏（Alphonse Mucha, 1860-1939）依循謝暉等人建立起的媒體藝術風格，以雋永的線條和精緻豐富的色彩，開創海報藝術的新巔峰時代。雖然在此時期，古老的木刻技法也出現了新式的彩色木刻，但藝術版畫在 19 世紀最後十年間的發展趨於成熟，並且由石版技法一路引領成為 20 世紀現代版畫的主導角色。

法國時尚史簡述：從波旁王朝到戰間期

路易十四的宮廷時尚

　　法國堪稱世界時尚中心，光鮮外表下擁有的文化底蘊，是累積了歷史經驗造就而成的。這遠追溯於法國國王路易十四（Louis XIV，1638-1715）為鞏固權力所引領的奢華宮廷文化，從內在意識型態到外在的皇家服飾，儼然成為貴族崇拜追隨的範本，進而培養出世人高貴的審美觀與精緻的時尚感。

　　過去法國的權力掌握在封建貴族和紅衣主教之下，而在長期的內外戰爭背景下，惶恐無助的人民只渴望安穩和平的生活。為了削弱貴族的勢力、重掌皇室政權，路易十四將路易十三打獵的行宮改造成金碧輝煌的凡爾賽宮，舉辦宴會、舞會、音樂會……等各種活動，邀請貴族們前往參與，而同時在氣派的排場與陣容包圍下，為自己塑造高於一等的華麗高貴形象。法國啟蒙時代的哲學家伏爾泰（Voltaire，1694-1778）提及：「為了突出朝臣，國王設計了一種繡著金銀花紋的藍色上衣。對受虛榮心驅使的人說來，獲准穿這種衣服乃是極大的恩寵。人們幾乎像追求聖騎士團的金鍊一樣希望穿上這種衣服。」[2]

　　路易十四亦制定了複雜繁瑣的宮廷禮儀，作為社會統治的工具。為了確保自己舉足輕重的地位，貴族大臣們無不在宮裡爭奇鬥豔，努力打扮自己，讓外在足以匹配國王，舉止合乎宮廷禮儀，避免當眾出醜。漸漸地，貴族們身上展示的不僅只是高級訂製服，更是財富的炫耀與地位的象徵。宮廷的內部競爭也無形當中促成了法國時尚的形成與發展。

工業革命的誕生

　　18 世紀的工業革命，最早從英國開始。當時英國紡織業發達，為歐洲各國的主要供應商，然而棉紗供不應求，手搖紡紗機只能紡一根紗，龜速的生產速度無法應付織布的市場需求，因此人們開始著手紡織機器改良或發明，希望能提高生產量。

　　一名紡織工人詹姆士‧哈格里斯（James Hargreaves）一天回家，因家人不小心碰翻了手搖紡紗機，而觸發了直立紗錠的靈感，於是和妻子開始研究。經過了不停地嘗試，最後發明了當時名為

「珍妮紡紗機（Jenny Spinning）」的第一台紡紗機。一開始可紡八根紗，到最後改良可紡紗到一百根，為手搖紡紗機的生產力的一百倍，成為紡紗機第一次重要的改革。另一方面，1769 年英國人詹姆斯・瓦特（James Watt，1736-1819）改良蒸汽機，將人類帶入了「蒸汽時代」，以機器取代手中勞動、動力取代人力的生產技術，將世界推入現代化的重要時刻。

工業革命對時尚的影響

18 世紀末，鄰近英國的法國，雖然工業化程度遠不及英國與德國，但其奢侈品或講求精細手工製作之商品，則為歐洲翹楚。早在法國大革命之前，法國就引進蒸汽機和珍妮紡紗機，到 40 年代末，法國已有超過 500 家以上的棉紗紡織工廠，年消耗棉花達 6000 萬公斤以上；交通建設上也完成了約 3000 公里的鐵路線，推動工業發展。

然而 1789 年引發的法國大革命，讓革命的腳步停了下來，直到 19 世紀中，國內局勢穩定、資產階級取得權力，才又加快了工業發展的進程。這兩場重大變革 —— 法國大革命與工業革命，讓法國發生了根本性的變化，貴族階級逐漸喪失優勢，資產階級漸漸取得重要地位，法國社會從「出身」決定階級，漸漸變成「財富」決定階級。

而此時的時尚產業，可以說跟著工業革命一起向前邁進。珍妮紡紗機的發明，人們可以生產出大量的布料；鐵路的交通發達，讓這些布料可以更快速地往歐洲各地送達。工業革命後所引發的社會階級流動，中產階級的崛起、貴族的沒落，以往的社會階級逐漸瓦解，金錢在大城市中扮演著左右人們生活方式的決定者。財富的累積，讓人們可以開始享受、仿效以往貴族們過的生活，而光鮮亮麗的外表，便是最先吸引人以及贏得他人認同的焦點。人們生活注目的焦點，不再只是傳統社會中的貴族，名媛、演員、甚至交際花，都成為了時尚的焦點。

在重視外表的文化框架下，以及流行雜誌、攝影技術及插圖的推波助瀾，一種帶有藝術性的消費文化正席捲巴黎，不論在廣告、劇場、百貨業或化妝品業，以具藝術性風格營造誘人的氣氛、異國情調，情境式環境，刺激著人們的感官，鼓動著消費欲望。尤其在百貨公司裡更為明顯，如宮殿般的設計，貼切如僕人的員工，商品與奢華的聯想，創造了一如今日仍在時尚產業裡使用的行銷手法。

工業革命讓時尚產業有了一個新的變化，從上到下的服裝生產過程變快速，且成本變得低廉許多，穿著高雅美麗，不再只是宮廷貴族的特權，一般人也可以同樣將自己打扮得如貴族般體面優雅。特別是資產階級意識抬頭，不甘於只是次於貴族的二等公民，有了財富資產的他們，開始追求外在打扮，穿著舉止仿效貴族，漸漸地，服裝成為他們的財富與地位象徵。因此，工業革命對於時尚而言，它讓布料普及化，同時也讓時尚從宮廷貴族走向一般大眾。

動盪的 19 世紀

法國大革命讓法國的君王專制走到了盡頭，接下來的五十年，法國政治持續動盪不安，19 世紀前半葉，法國便已歷經兩次共和、兩次帝國統治。1792 年國民公會成立第一共和國，隨即 1804 年被拿破崙一世（Napoléon Bonaparte, 1769-1821）所推翻，成立法國第一帝國，制定《拿破崙法典》，強調個人主義思想和自由平等的觀念。「拿破崙以古羅馬皇帝作為他的仿效對象，在文化上提倡古典藝術的全盤再現，形成崇尚古典風，導致社會上的文藝復興風。」[3]

接著，野心勃勃的拿破崙一世，帶領法國往外擴張版圖，對抗反法同盟，企圖在歐洲建立霸權，直到 1815 年滑鐵盧戰役戰敗被流放外島。1848 年爆發二月革命建立第二共和國，但不久又被拿破崙三世（Charles Louis Napoléon Bonaparte, 1808-1873）推翻。他在 1852 年成立第二帝國，推行獨裁統治、實施高壓政策，加強對社會各階層的管制，並且在亞洲、非洲、大洋洲等均有殖民地占領，成為世界第二大殖民帝國，對外採積極主動的外交政策，不再與英國為敵。

1860 年英法簽訂自由貿易條約，取消了對英國紡織品的進口禁令，對時尚產業無疑是一大突破，設計師們有了更多樣的素材與靈感能夠做變化；對內重新規畫巴黎、拓寬街道，推動金融體系，加速實現工業化的進程。

另一方面，拿破崙三世之妻 —— 尤金妮雅皇后（Eugénie de Montijo, 1826-1920），以美貌與時髦著稱，被世人公認為歐洲最美的女人之一。這時期的女性除了對服飾注重之外，對髮型與容貌也是相當在意。為了保持象徵尊榮的白皙肌膚，仕女們足不出戶，以免曬傷肌膚，甚至在肌膚畫上細細的藍線，表示白皙到可見血管的程度。同時，女性開始使用蜜粉底妝與其他保養產品，面霜或抗老產品也相繼問世，奠定了保養品市場的根基。這一切「美」的推廣，都來自尤金妮雅皇后，她大力支持奢華產業的發展，成就了許多時尚名牌，為高級訂製服的幕後推手。

法國世界名牌路易威登（Louis Vuitton）的第一個皮箱，正是由尤金妮雅皇后欽點製作；知名香水品牌嬌蘭（Guerlain）被皇后欽點為皇家御用香水調配商，其經典的帝王香水（Eau de Cologne Impériale），正是當時特別為皇后所製作的生日賀禮，而香水瓶上法蘭西帝國徽章與蜜蜂浮雕的設計，至今仍保留。

英國服裝設計師查爾斯（Charles Frederick Worth，1825-1895）為皇后的御用設計師，善於運用華麗滾邊與豐富布料，設計出優雅又高貴的服裝，深得皇后喜愛，他為皇后設計所發明的克利諾琳裙（crinoline）[4] 引領歐洲風潮。有了皇室的加持，加上他源源不絕以「優雅、現代、奢華」為理念的創新設計，讓原本宮廷裁縫師的查爾斯，晉身為高級訂製服之父。

他是第一位將自己的設計貼上標籤的設計師。他曾這麼表示：「我的發明與創新，是我成功的秘訣。我不希望人民自己創新，因為這樣會讓我失去一半的市場。」[5] 除此之外，查爾斯亦是第一位以人著衣走秀展示設計，為現今時裝伸展台的開端。他的子孫傳承他的事業，積極推動了高級時裝展示會，演變為現今每年在巴黎舉辦兩次的時裝發表會。

美好年代

1870 年因普法戰爭，巴黎人發動政變，推翻第二帝國，成立第三共和國，從此法國歷史上再也沒有任何國王或皇帝的出現，法國進入了歷史上受世人讚譽的美好年代（Belle Époque），那是個充斥著樂觀歡樂、對未來充滿希望的和平時代。此時，整個歐洲正進行第二次工業革命，汽車、電話、電燈、電影放映機……等發明，讓科技突飛猛進；文學上，現實主義與自然主義達到巔峰；繪畫上有印象派、表現主義、野獸派、立體派等各種風格的出現。穩定的生活環境讓法國文學與藝壇得以百花齊放。隨後從英國傳來的新藝術運動（Art Nouveau）在法國持續發酵，企圖打破過去的傳統樣式，創造新的藝術風格。

興起於 19 世紀末的新藝術運動，是對於工業化機械式商品的反動，強調中世紀手工藝的精神，並取法於哥德藝術與模仿自然之美，喜愛具流動感、生動活潑的曲線造型，流行於 19 世紀末與 20 世紀初的 S 型輪廓服裝，便是受到新藝術運動影響而來的服裝款式。

1989 年現代化的巴黎鐵塔應運而生，緊接著 1900 年的巴黎萬國博覽會盛況空前，為了展出

典雅和華貴的女裝和男裝，博覽會在當時特別設立一個展廳，稱作典雅廳（the Pavilion of Elegance）。廳內展出的眾多服裝中，最吸引人注意的是以傳統緊身胸衣的設計形式，雖然與當時流行的 S 型服裝大相逕庭，但極盡奢華的細節裝飾，在展覽中引起人們的讚歎與羨慕，讓當時女性為之瘋狂。更有報紙讚揚這個展覽上展出的服裝顯示：「只有巴黎是世界服裝的中心。」巴黎造就了顧客、服裝設計師、時尚產業，而且形成了服裝的流行風氣，在環境氛圍、設計師的共同建構下，充滿創新的盛會將巴黎推向頂端，成為世界藝術中心。

第一次世界大戰前的女裝風潮

在第一次世界大戰前 1910 年代，是法國時裝在風格上的過渡時期，受到政治、經濟、文藝思潮等諸多因素影響，極為敏銳地反映在各種女裝變化樣式上。

除了原有流行的高級訂製時裝及低胸晚禮服外，歐洲也掀起一股「直線裝飾運動」（Secession）的藝術風潮。S 曲線造型被瘦長外型取代，不過依舊緊束腰部[6]；但即使如此，相較於 S 形時代而言，女性的腰部已經放開許多。這意味著過分強調腰部曲線的時代已經逐漸結束，新時代更注重的是具有活動便利性和舒適性的衣服。

在女權運動逐漸興盛的時代，女性服裝的設計除了樣式上的變化，在材質部分，設計師也開始將男裝布料運用於女裝上，製作出與以往柔軟女性風格不同的套裝，呈現出質感較硬、裁邊立挺的男式女裝。當時期的服裝樣式趨於簡潔，把服裝分為上、下裝是很時髦的事，這也是現代套裝造型的基礎。

由於女性意識逐漸抬頭，且游泳、騎馬等戶外運動相當盛行，女子開始流行參與各式戶外活動，並且視其為一種新的社交時尚活動，也因此設計師開始著手製作許多類型的運動服飾。而休閒、輕便的運動服誕生，也促進女裝開始邁入現代化。20 世紀緊身胸衣的下部越來越長，上部越來越短，終於，用來整形的緊身胸衣從此上下分離[7]，胸罩應運而生，最後成為現代化女性的內衣指標。

一次大戰對女性服裝的衝擊

1914 年，第一次世界大戰的發生，除了衝擊西方社會之外，對於女性服裝也造成強烈變革。戰爭使得男人奔赴前線，女人必須開始走出家庭，從事後勤補給等勞動生產、或者社會服務性質的工作，因此她們捨棄過去繁複累贅的服飾，脫下機能性差的束腹，開始穿上簡便的長褲與工作服。由於戰爭使女性地位變得重要，她們開始獲得選舉與發言的權力。大戰過後，女權意識抬頭，婦女紛紛湧入就業市場，「符合機能性、方便於活動」就成為服裝款式發展的重點。

隨著工業發展，生活水準提高，從事戶外活動，成為當時人們新興的休閒生活。西方女性熱衷於參與各類運動，如騎自行車、打高爾夫球、滑雪等，因此對於服裝設計的改革越來越強烈，應運而生的運動裝，也隨著體育活動不同，而有獨特專屬服裝，例如泳裝、網球裝及棒球裝等等。由於傳統女裝活動不便，加上服裝布料不透氣，女裝自此開始朝現代化方向改革。時尚設計師保羅·波烈（Paul Poiret，1879-1944）率先將女性從緊身胸衣（corset）與束腹中解放出來，這樣的轉型，為現代女裝開拓出新的道路。

到了 1920 年代，貴族時尚已不復存在，貴婦人的服裝成為過氣的流行，民間出現許多標榜前衛創新的服裝設計師，以大膽顛覆的概念，證明不只有宮廷的御用裁縫師才能引領時尚風潮。

一戰至戰間期：回歸自然的新女性

1914 年，第一次世界大戰爆發，一場前所未有的大規模戰爭，改變了原有的世界局勢，也影響著服裝時尚的發展。在社會經濟方面，由於男性被政府徵召從軍，維持國家基本生計的生產力減弱，造成女性的生活型態也被迫發生改變，奢華享樂的風氣不再，女性走出原本的家庭生活，投入生產工作中。此時期有大量的女性勞動人口投入農場、工廠、醫院和商店等工作的生產線，由於工作講求效率和速度，原本流行的蹣跚裙（hobble skirt）樣式已不再適合勞動女性，逐漸發展出追求簡樸實用又好看的女裝服飾。

然而，經過了一戰期間自食其力的生活，女性主義觀念的抬頭已勢不可擋。女性不再只是一味迎合男性喜好，而是經濟獨立、自主的個體。過去束縛女性身材的緊身裙已不再受歡迎，取而代之

的是寬鬆的服飾，以休閒、簡單為訴求。

　　此時的女裝風格劇變，女性裝扮開始出現男性化的趨勢。低腰的連衫襯裙和女裝背心十分流行，有些女性甚至會穿上讓胸部看起來更為平坦的內衣，試圖營造出垂直、單薄的線條；且裙襬的長度縮短，讓女性露出腳踝和小腿，活動空間更大，讓女性能夠外出旅行，甚至參與體育盛事。當時著名的設計師尚・帕圖（Jean Patou）就曾為當時知名的網球選手蘇珊・朗格倫（Suzanne Lenglen）設計衣服；而可可・香奈兒（Gabrielle Bonheur Coco Chanel）則開創高級訂製服的巔峰之路。

重要設計師

解放女性束腹：保羅・波烈

　　法國經典設計師代表人物保羅・波烈（Paul Poiret），他的設計風格隨著時代演變，跨越「S形曲線」到「美好年代」再到「戰後時期」，是當代不可或缺的時尚靈魂人物。在母親及設計師杜塞的鼓勵支持下，保羅・波烈開設了自己的時裝訂製屋；而他的妻子丹妮絲則成為了他的繆思及服裝代言人。丹妮絲的典雅氣質，讓保羅・波烈從古典的希臘、羅馬汲取靈感，徹底捨棄 S 形曲線服裝，整體設計採希臘式袍服線條，以輕鬆舒適、高腰的衣身、流線線條，為時代創造了一個新的女性輪廓。

　　1905 年，保羅・波烈極力反對女性穿著束身衣、裙撐及支撐骨架等破壞身體發展的外物，並於 1907 年創造新式胸衣，也就是日後女性胸罩的原型。這於當時是全新概念，在服裝界更掀起一陣身體解放的革命風潮，直到多年後才逐漸被世人所接受，並且成為現代女性的內衣穿著典範。

　　保羅・波烈的設計作品為 20 世紀初的時尚圈帶來許多衝擊。1909 年，他推出鷲鷺毛帽飾物和穆斯林式女褲等，並在結構簡單的服裝上，運用豐富的質料。除了知名的燈籠褲（harem pants）及蹣跚裙（hobble skirt）之外，他也設計充滿異國風情的時裝，運用兩件式穿搭或無束腹的筒型連身裙，利用大膽前衛的絢麗配色，展現出異國風格且帶有古希臘羅馬款式的時裝。

而後，保羅‧波烈受到東方主義影響，開始嘗試更多與歐洲服裝截然不同的設計形式，他製作中國大袍式系列女裝，並且命名為「孔子」；甚至還在午茶的便裝設計中夾雜日本和服樣式，顛覆巴黎人腦中的傳統服裝樣式，更開啟歐洲時裝設計的新概念。

　　醉心於藝術領域的保羅‧波烈，在服裝設計外，對於法國當代藝術的推廣也不遺餘力，如：加入以推廣法國當代藝術為主的「裝飾藝術聯盟」（Société des Artistes Décorateurs），並且還開設藝術學校，傳授自身對美學、設計的觀點。而感於設計專利、版權會受到侵害，進而成立了「法國時裝版權保護工會」（Le Syndicat de Defense de la Grande Couture Francaise），以保障設計師的版權。他的影響深遠，直到 21 世紀的現今，仍有許多服裝設計的概念源自於這顆耀眼的巴黎時尚推手。

形塑「時髦女郎」：尚‧帕圖

　　尚‧帕圖對於現代人而言或許已十分陌生，但在 1910 到 1930 年代間，可說是與香奈兒各占山頭的高級訂製服設計師。他於 1912 年在巴黎設立裁縫服飾店《Maison Parry》，以販賣布料和製作衣服為主。戰後他的事業版圖擴張，並重新於 1919 年開展屬於自己的品牌，推出一系列訂製服。由於他人脈廣闊，當時的訂單除了法國外，還有大批來自美國的名流時尚圈。

　　帕圖首先奠基了「時髦女郎」的基本裝扮，油亮的頭髮搭上裙襬較短的直身裙，平胸但濃妝並露出長腿，這樣的裝扮造成極大迴響，成為當時的主要流行。他在設計和推廣女性運動服裝方面尤其傑出，1925 年時在巴黎開設《運動專區》（Le Coin des Sports）服飾店，為各種不同運動項目設計好看的時裝。當時的女性因時代氛圍開放，投入運動賽事的也不少，帕圖為此發明出現代的網球裙裝，讓女性衝上網前殺球時不再拘束。

　　在使用布料上，他也採用不同於過去的選擇，大量使用羊毛衫，設計出極具立體感的衣服；且受到當時裝飾藝術（Art Deco）的影響，多採用幾何和曲線等圖形在服裝中，讓女性的服裝質料變得更加舒適耐穿。同時，他將一些時裝的風格和構造簡化，讓生產商得以大量生產成衣，讓品牌除了專門為名人富豪等設計的高級訂製服外，也有普羅大眾得以購買具品味的服裝。

　　1929 年，帕圖研發的香水《Joy》為當時售價最昂貴的香水，調和保加利亞玫瑰和茉莉花的香氣，

為當時來到巔峰的「咆哮的 20 年代」（Roaring Twenties）留下最令人心醉神迷的香氣。

帕圖於 1936 年過世，享年僅 56 歲，時尚界痛失英才，他的品牌也跟著他的離世逐漸被世人所遺忘。但曾經在他工作室工作過的設計師，仍然在今天的時尚圈裡大放異彩，如卡爾・拉格菲（Karl Otto Lagerfeld）、尚・保羅・高提耶（Jean-Paul Gaultier）等人，可見其對於時尚界的貢獻和深遠影響，依舊難以抹滅。

經典時尚推手：可可・香奈兒

現代流行的交流形式，其幕後推手來自時裝雜誌與時裝店。1920 年代開始，巴黎陸續產生以女性時尚為主題的雜誌，雖然早期內容多以時裝為主，但後來也逐漸發展成包括美容、休閒等生活時尚的主題。法國女設計師可可・香奈兒是當時風靡時尚圈的三大設計師之一，她最初在巴黎創辦的「Chanel」只是間帽子店，後來憑藉著創意與獨到的市場眼光，她設計出女性運動休閒服以及泳裝等前所未有的款式，以「解放身體」為中心思想，她的設計完整把握了時代精神，充分展現性別認同。

在運動服方面，可可・香奈兒將女性內衣鬆軟的棉質材料設計成外衣，另一突破則是把男裝的服裝材料直接使用到女裝上。此時期在時裝史上又被稱為「女男孩時期」，不僅她們的裙子從長裙演變為膝上短裙，更有許多女性一整天都穿著長褲，在女權不斷提高的社會中，褲裝蔚為流行。

雖說「Chanel」的作法在初期備受爭議，但是她所帶動的款式與概念，無庸置疑是當時最時髦的流行指標。她鼓勵女性追求「苗條、年輕、自由、簡潔、自主」的形象，透過設計的體現，帶領女性對於生活態度與精神層面的自我檢視與追求，而人們也常把這個時期稱為「香奈兒時代」。誠如她所說：「時髦並不僅僅停留在衣服上，時髦是在空氣中的。它是思想方式、我們的生活方式，是我們周圍發生的事物。」這種清楚闡明現代所說的 life style，香奈兒女士卻早已在 20 世紀初便已深刻體會。

「Chanel」品牌後來陸續出現在套裝、鞋子、皮包、香水等女性所需的每件用品上，自品牌開創以來，其經典不敗的設計，雋永至今仍堪稱為時尚傳奇，她不只影響當代的服裝風格，更引領下一世紀的時尚潮流。

法國女性時尚風格演變

文藝復興，華麗的洛可可淑女

自 14 世紀末開始，義大利發起文藝復興運動（Renaissance），這是人類發展史上的一次重大變革；這場變革延續了兩百多年，開創藝術、社會、科學及政治思想的新格局，其影響範圍橫跨之後好幾個世紀。

15、16 世紀是文藝復興運動的巔峰時期，在服裝方面對當時歐洲社會影響尤其深遠，該時期服裝用料與樣式都十分具有代表性。由於歐洲各國的審美觀交流迅速，使得歐洲在服裝的流行上一直有整體及統一的階段性變化。女性服裝在此時出現以金屬絲固定裙內的「裙撐」，藉由裙撐使裙子上部加寬加大，並且使用多層裙裝來突顯衣著層次，這樣的造型被視為一種無與倫比的美麗。而裙撐的大量使用，使文藝復興中後期女子的上衣與裙子分開來裁剪與製作，如此奠定了女子衣裝的兩段式樣貌。[8] 此外，上流女子崇尚標準化的審美觀，強調胸部突出而腹部平坦的概念，延伸出緊身胸衣的誕生，而這樣的裝束更一直延續了近五百年。

時裝的流行在歐洲的近幾世紀，一直呈現反覆循環。到了 1830 年代，歐洲再度出現文藝復興時期的服飾特徵，極為誇張泡鼓的襯裙式樣（crinoline style），被稱為新洛可可風格（neo-rococo）[9]，而這些重複的時裝風格循環，再再奠定了歐洲服裝演進的基礎。

浪漫主義，X 形的美感

浪漫主義（Romanticism）的誕生，主要在於反古典主義（Classicism）的理性與法規。浪漫主義重視情感的傳達，其思想基礎即是追求自由、平等、博愛與個性的解放，因此，女性服裝受到浪漫主義的影響，開始呈現一種充滿幻想色彩的典雅氛圍。

自 1822 年開始，原有的女裝高腰線逐漸下降。直到 1830 年終於降回自然位置，不過腰部也重新流行纖瘦曲線，女子的腰又開始被緊身胸衣勒細。而左右兩肩的袖型是此時最具特色的設計，也是顯示浪漫主義的明顯特點，袖根部分被極度膨大化，整隻袖子呈現如羊腿一般的造型，因此又被

稱作「羊腿袖」（leg-of-mutton）[10]；下半部分裙子則向外擴張，常見的種類分為 A 字型與鐘型兩種，其誇大膨起的裙子與同時收緊的腰部形成對比，構成了 X 形的下半部 [11]。

而浪漫時期的領口呈兩種極端型態，分別是高領口與大膽的低領口。高領口通常有褶飾，以及重疊數層蕾絲邊飾的披肩領；低領口則會加上大翻領或重疊的蕾絲邊飾。浪漫主義時期的女裝相較於男裝，更趨於誇張與奢華的表現方式，從這方面而言，女裝比男裝更典型體現出浪漫主義的精神。

巴斯特風格，翹臀的魅力

流行於 17 世紀末與 18 世紀末的臀墊又稱「巴斯特」（Bustle），在 19 世紀時再度掀起一股風潮。巴斯特是一種穿於後身腰部裙內的襯墊或支架，可以布塊及填充物或鐵彈簧圈做成球狀突起，再將裙子向後撐出 [12]，運用臀墊加高臀型，當代審美觀認為墊得越厚、越能呈現出女人韻味。

臀墊的樣式也有非常多變化形態。1870 年代流行荷葉邊形臀墊，在襯裙部分只有身後一片，於襯裙上縫製數層荷葉邊，並以數組帶子在身前綁紮固定。在 1875 至 1885 年間，臀墊與襯裙被合併為一體、或者單獨將臀墊另外扣於襯裙的臀圍線附近，使臀墊的拆卸變得十分便利。女性時裝設計總強調柔美優雅的風格，因此臀墊的誕生之後，裙襬也開始流行製作成窄版樣式，使女人散步時步伐溫吞、展現出婀娜多姿的氣質。

19 世紀中期，設計師開始流行以縱向剪接多片狀衣身連裙片，從正面看起來，女性整體造型一氣呵成，並且有瘦腰的視覺效果。這種塑造合身曲線的洋裝結構線條看起來十分優雅，彷彿上流貴族一般的氣質，因此被稱為「公主線」（princess line）。直到 1930 年代之後，仍不時流行這樣的剪裁方式。

新藝術運動，優美的 S 形曲線

藝術領域出現了否定傳統造型樣式的運動潮流，即「新藝術運動」（Art Nouveau），其主要特徵是流動的裝飾性的曲線造型，S 狀、渦狀、波狀、藤蔓一樣的，非對稱的、自由流暢的連續曲線，目標是打破過去的傳統，從歷史樣式中解放出來 [13]。

新藝術運動的審美概念，也直接影響歐洲人對服裝樣式的審美。S 形女裝隨之出現，使女裝進入一個從古典樣式向現代樣式轉換的過渡期。當代 S 形女裝強調女性的纖細腰身，設計師使用緊身束衣將女性胸型往上撐托、壓平腹部；拆去上個時期誇張的巴爾斯臀墊，下半身裙襬則沿著臀部散開，設計師使用四片裙、六片裙、八片裙或魚尾裙等做出優雅流線；並且在雙肩採用文藝復興與浪漫時期流行過的羊腿袖，上半部呈泡泡狀或燈籠狀，肘部以下則為緊身的窄袖。從側面觀看女性的身體曲線，呈現出曼妙的 S 字身形，這樣的造型被認為是極致的優雅與美麗。

東方主義的設計影響

工業與科技的進步，讓交通與通訊變得更加便捷，各國之間的距離縮短，也因此促進了各國之間文化的交流。在倫敦、巴黎舉行的世界博覽會，將東方文化炒得沸沸揚揚；日本浮世繪風格、日本和服、古董，莫不在歐洲形成旋風，巴黎的上流人仕趨之若鶩，拜倒於日本風的潮流當中。

藝術大師們深受其影響，或將日本元素畫入畫中，或受浮世繪啟發，在主題、畫風上均有創新之處。梵谷的「唐吉老爹」以貼滿牆的浮世繪為背景，莫內的「日本橋」、「日本女人」都將日本元素包含於畫作之中。西方殖民主義的擴張，把歐洲文明傳遍世界各地，反之西洋服飾史也同樣受著東方服飾文化的影響，尤其以日本、中國及印度服飾影響最深，更在歐洲形成了一股東方熱潮（Orientalism）。

顛覆歐洲以往裹胸束腹的造型，東方服飾無論在色調、布料或線條上，都與歐洲既有的服裝習慣相異，寬鬆與自然的穿衣結構，取代以往堅硬、厚重、平板和強行改變人體外型的做法。設計師紛紛將中國、日本、俄羅斯、印度等東方元素，加入設計中，因此在這一時期的服裝版畫中，能常見許多熟悉的元素，例如中國結、日本和服的襟口等。

1910 年俄國芭蕾舞團（Ballets Russus）在巴黎公演，當時表演的是阿拉伯經典名著《天方夜譚》（Scheherazade），舞者丰姿綺旎，搭配身上色彩瑰麗又柔軟的舞衣，與當時歐洲所流行的服裝大不相同，也因此讓時裝設計師極為驚豔，深受啟發，為巴黎的服裝設計開創了新的扉頁。

一戰後至戰間期：變革與解放

　　1920 至 1930 年代的女性時尚變化，已大幅超越前面幾個時代的演變，無論是在版畫設計還是象徵意義上，皆呈現完全不同的風貌。從版畫的設計來看，攝影的出現和普遍，逐漸取代必須耗時費工製作的版畫，而版畫的型態也因應時代需求做出調整，不再雕琢細緻的服裝細節和人物神情，轉化為較平板、簡單、具現代感的時尚版畫，並運用在服裝型錄、雜誌上供女性顧客參考。

　　就時代的象徵意義而言，歷經第一次世界大戰的動亂，女性紛紛投入職場，過往只追求賞心悅目的服裝已不再合適，輕便的褲裝和衣著方便女性活動，也提升女性的自信心。一戰過後，可明顯發現，女性的形象不再是溫柔婉約、賢淑美麗的代名詞，更不再是男人心目中的「家庭天使」。她們拋開厚重的布料，捨棄過多的裝飾，甚至使用壓平墊（flattener）來讓自己的胸部看起來平坦；時髦女郎們自由地進出舞廳和酒吧，像男性一般運動和旅行，開始懂得享受生活。

　　一戰後的法國女性，正如由香奈兒女士所引領的「女男孩時期」一樣，無論是女裝的男性化或是輕便化，其實正回應著一戰後女權意識形態的高漲，他們渴望與男性擁有一樣的權利和平等對待，逐漸思索自己身為女人的價值，追求並實現自己的人生目標和理想。

　　法國女權意識雖然出現得早，法國女性卻一直到 1944 年才獲得投票權，直至 1949 年法國女作家西蒙・波娃（Simone de Beauvoir）發表作品《第二性》，抨擊傳統觀念對女性的桎梏，成為女權運動的經典，女權才真正的被實踐與發聲。一戰至二戰期間為女性穿著改變的重要轉折點，許多這個時代創造出的服裝形式，一直延續到今日，也被設計師廣為採用，顯示著其橫跨一世紀之久的永恆價值。

　　綜觀法國女性時尚的變化，不僅僅反映對於美的追求，也顯現女性對於「為誰而裝扮」的對象轉換。時尚不再只是跟隨流行的裝扮，也成為表述生命的姿態。

帽飾及其他配飾

19世紀的歐洲時尚，女性除了在服裝上做各式流行變化外，更將時尚延伸到頭頂的帽飾。在新古典主義時期相當流行帽子，帽飾也因此有較多變化，從錦緞、條紋薄紗到天鵝絨等布料，都常見於帽子的裝飾上。

在第一次世界大戰前，女性偏好戴寬檐帽，上頭裝飾華麗的羽毛或花朵。在當代的審美觀念裡，越華貴的帽飾越能彰顯名媛淑女或貴夫人的身分地位，珍奇羽毛、稀有皮草、緞帶蝴蝶結以及大量人造花，都是風靡社交圈的裝飾選擇。

在其他配飾方面，以手套占有最重要地位，除了禦寒保暖的實用功能外，更重要的是突顯個人風格與魅力。19世紀婦女們除了吃飯時會脫下手套外，其他時間全都帶著手套。從短巧手套、近衛騎兵手套到襱褶長手套，時尚女性會依照出席場合及服裝的不同，選擇相對應的手套配戴，對整體風格搭配可說相當講究。

除了用紗線鉤織或編織的常用手套外，也有根據個人手型剪裁的專屬訂製手套，例如上等的小羊皮手套，這類手套穿戴時非常服貼，通常是上流社會的淑女才有經濟能力訂製。另外，傘、扇子、項鍊、手鐲等也是女子常用的配飾。

結語

　　愛美是人類的天性，喜新厭舊與希望突出自我的特性，是造成流行產生的基礎元素；而善於模仿周遭人的穿著、以及趨於大眾習慣的心理因素，則促使流行產生規模化的效應。

　　數百年來，法國時尚總是引領著世界的潮流。早期法國宮廷的時尚操弄，牽繫著國家政局、勢力的延伸；直至 19 世紀，經濟的快速發展、國力的強盛、藝術文化的精彩迸發，法國時尚再次全面占據世人的心頭。

　　綜觀過去的宮廷文化一直到 19 世紀的時裝震盪，時尚風格不斷隨歷史的前進而改變，不變的是每個階段都在面臨與上次流行的衝突。進入 20 世紀，長期崇尚法國服裝的美國，更是法國時尚獨占鰲頭的幕後功臣，美國貴婦專程飄洋過海的選購服裝，好萊塢明星的青睞，電影工業的發達傳播 …… 巴黎，時尚之都的形象是不可撼動的巨人。兩次的世界大戰，都未能使巴黎時尚凋零，反而以令人驚豔之姿站回時尚舞台，引領著世界潮流。

　　歷經這些時裝史上的衝擊、融合、分散、再融合，直到 20 世紀後期的時尚流行已呈現多元風貌。至今網路發達、地球村概念盛行，時尚已從區域性的指標，進而成為全球化的指標，即使如此，法國仍獨領風潮、走在流行甚至是跨界時尚的尖端。

　　法國時尚的美麗永存於女人的印象當中，在「時尚」充斥著消費社會當中時，或許法國時尚的流行不如以往般得讓女人照單全收，但其時尚的精神仍是女人所追求模仿的，法國時尚的影響力或可說已從外表轉而為內在精神的存在。這一切都歸功於歐洲時尚源頭的發展，以及 19 世紀那段精采的時裝變革時代。而後的影響程度我們尚未可知，但法國時尚已立於不可撼動的地位，相信其精神會一直延續下去！

參考資料

1 劉興華，《閱讀歐洲版畫》，三民書局，2002 年，第 4 頁。

2 楊道聖，《時尚的歷程》，北京大學出版社，2012/12/1 出版。

3 蔡宜錦，《西洋服裝史》，台灣，全華科技圖書，2006 年，第 168 頁。

4 林淑瑛，《輔仁服飾辭典》，輔仁大學織品服裝學系所，台北，1999，第 646 頁。

5 Adolphus, F., Some Memories of Paris, Edinburgh, London W. Blackwood, 1895.

6 林淑瑛，《輔仁服飾辭典》，輔仁大學織品服裝學系所，台北，1999，第 918 頁。

7 蔡宜錦，《西洋服裝史》，台灣，全華科技圖書，2006 年，第 220 頁。

8 蔡宜錦，《西洋服裝史》，台灣，全華科技圖書，2006 年，第 113 頁。

9 林淑瑛，《輔仁服飾辭典》，輔仁大學織品服裝學系所，台北，1999，第 486 頁。

10 林淑瑛，《輔仁服飾辭典》，輔仁大學織品服裝學系所，台北，1999，第 658 頁。

11 蔡宜錦，《西洋服裝史》，台灣，全華科技圖書，2006 年，第 185 頁。

12 林淑瑛，《輔仁服飾辭典》，輔仁大學織品服裝學系所，台北，1999，第 94 頁。

13 李當岐，《西洋服裝史》，中國，高等教育出版社，1998 年，第五章第一節。

工業革命造就時尚變革

（1870~1880 年）

前言

　　19 世紀是動盪的世紀，是革命的世紀。19 世紀前半葉，法國便已歷經兩次共和、兩次帝國統治。到了 19 世紀後期，1870 年普法戰爭的爆發，將法國第二帝政時代推向盡頭，同年的 9 月巴黎爆發革命，民眾推翻了第二帝政，成立第三次的共和國。與此同時，18 世紀的工業革命，加速歐洲資本主義發展的步伐，君主與貴族逐漸瓦解，資產階級的崛起，「從社會體制到經濟狀況，從生產方式、科學技術到價值觀念，都有了明顯的進步。隨著這一切的轉變，人們的穿著觀念開始變化，過去所追求的種種豪華矯飾的宮廷時尚與風格，正悄悄消逝進而讓位給追求實用、自由和機能化的裝扮。」[1]

　　突飛猛進的工業革命為西方時裝業帶來重大變革。縫紉機的發明大大提高了紡織和製衣產業的生產效率；更高級新穎的剪裁技術出現、發達的貿易交流，使服裝上有更多布料的選擇與樣式的變化；其次，過去貴族們在凡爾賽宮裡爭奇鬥豔，身上展示的不僅只是高級訂製服，更是財富的炫耀與地位的象徵，時尚成為高高在上的貴族奢華體現。19 世紀崛起的資產階級也如法炮製，雖然沒有貴族們輝煌的家世背景，但資產階級擁有財產，於是他們模仿貴族的穿著、服裝款式以及使用的織品布料等，而服裝版畫（時尚雜誌的前身）正是他們的參考來源，漸漸地將時尚帶入平民生活。

　　19 世紀初，人們推崇的婦女形象是優雅、謙恭且溫順，能讓丈夫感到驕傲滿足的「家庭天使」[2]。因為丈夫擁有足夠的財力，大部分資產階級的婦女不需要外出工作貼補家用，她們主要的工作就是持家、照顧孩子、指派傭人工作 …… 等，做個溫文儒雅的女人，以突顯丈夫的身分地位。為了展現女性的優美，外在的裝扮更為重要，因此當時流行的款式都是為了突顯女性的身形。

　　19 世紀後半葉，女性意識漸漸抬頭，生活的機能性受到重視。到了 70 年代，女裝大量使用室內裝飾的手法，例如窗簾的垂墜抓皺感、床罩邊飾所用的摺飾或流蘇裝飾等，設計於裙子上。第二帝政時代所流行巨大的裙撐漸漸消失，流行於 17 世紀末與 18 世紀末的臀墊（Bustle）又再次掀起流行風潮，此時期的女裝突顯胸部、壓平小腹，特別強調「前凸後翹」的造型。

1　蔡宜錦著，《西洋服裝史》，全華圖書，2012/3/14 出版，第 165 頁。

2　宋嚴萍筆，《華東師範大學學報（哲學社會科學版）》，第 33 卷第二期，第 66 頁。

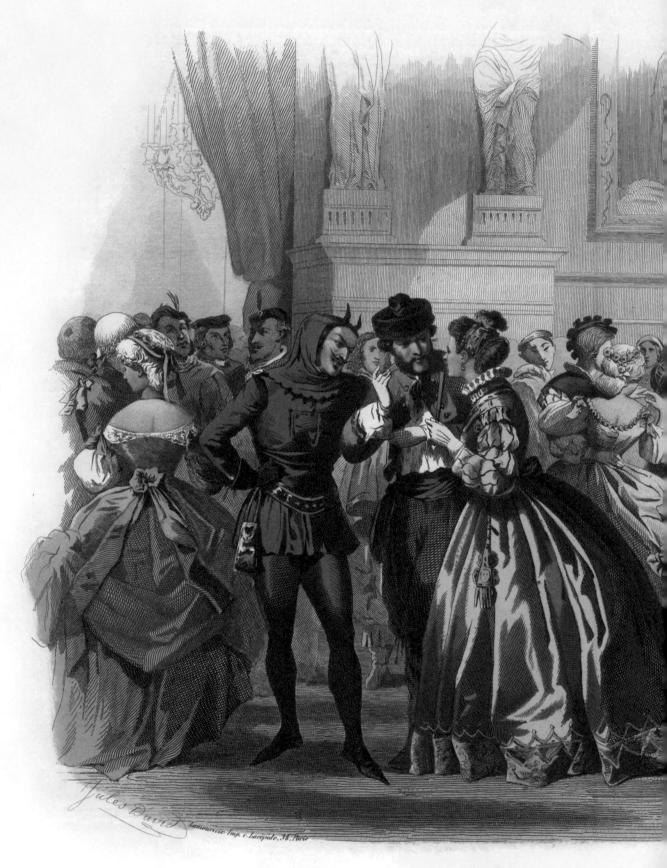

Jules David

Lamoureux. Imp. r. Lacépède, 36, Paris

LE JOURNAL DES DAM

Bal

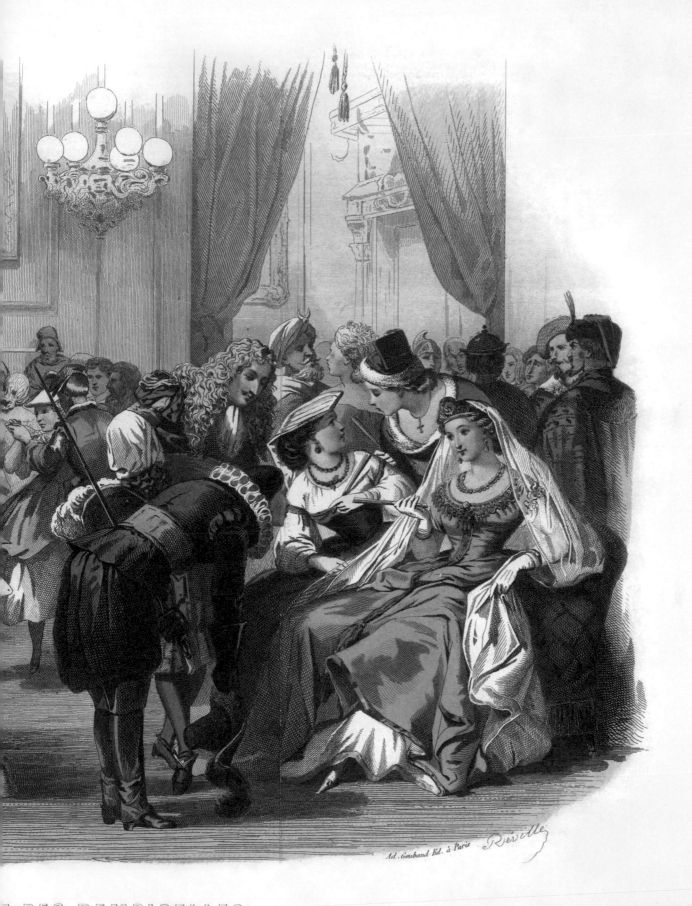

Ad. Goubaud Éd. à Paris Réville

T DES DEMOISELLES.

elge.

avesti

35

晚宴（30-31 頁）

19 世紀的人們相當重視晚間宴會，這樣重要的社交場合，身上的穿著與配飾無一不是眾人注目的焦點。透過音樂、美酒、美食、舞蹈及談話，人與人之間產生更緊密的關聯。

晚間茶會

19 世紀的服裝，舉凡外出、宴會、晚會等眾人聚集的場合，都有不同的穿著搭配。左邊這樣類型的晚餐服，在當時十分流行。上頭除了保有 19 世紀 70 年代後半期流行的拖裙之外，還搭配了人造花做裝飾。

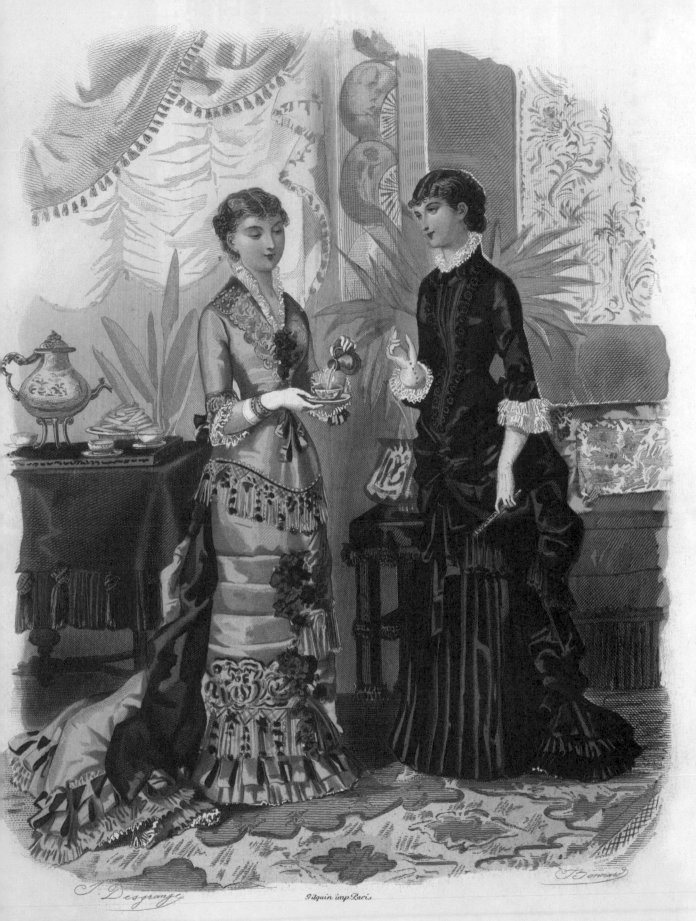

LA MODE ILLUSTRÉE

Bureaux du Journal 56. Rue Jacob. Paris

Toilettes de Mme BRÉANT-CASTEL. 19.r.du 4 Septembre.

Mode Illustrée 1881. N°11

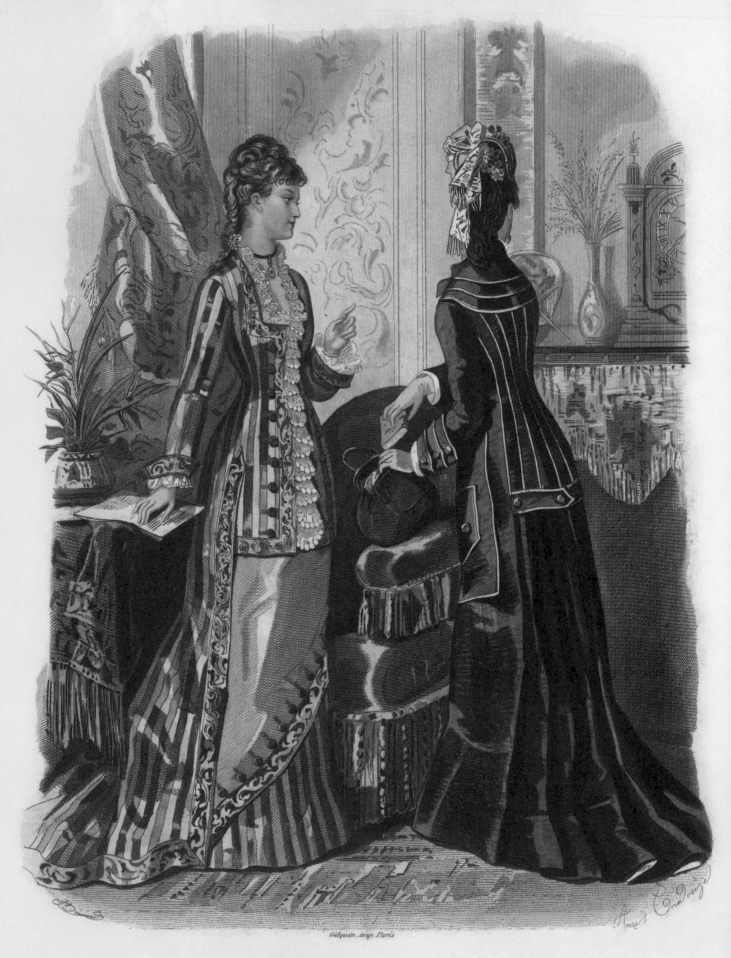

LA MODE ILLUSTRÉE

Bureaux du Journal 56 rue Jacob. Paris

Gilquin. imp. Paris

Toilettes de M.me BREANT-CASTEL, 19 r. du Quatre Septembre.

整裝外出

這個時期的外出服女裝，其腰身仍用緊身胸衣勒得很緊，裙身趨近圓筒狀是這時期的特色，裙襬部分也是當時流行的拖裙。單調的直紋圖樣，揉合了巴洛克曲線圖紋，加入了繁複層疊設計，意外激盪出簡潔與華美的衝突美感。設計不再是單一元素的進行，如同女人亦是多樣的風貌。

報時

繫、紮的成熟技藝，重新賦予裙上的不同美麗；女性的柔美以不同的方式詮釋，沒有浮誇的華麗裝飾，只是靜謐的展現出細節設計的理性安排。右邊的室內服顏色簡潔、裝飾低調，僅用緞帶蝴蝶結作為裙擺的固定及裝飾。左邊的外出服除了流行的拖裙外，值得欣賞的是腰線後方用蕾絲點綴的裙擺。歷史悠久的蕾絲在歐洲各地均有生產，其中以法國阿朗松與尚蒂利出產的蕾絲最為著名。

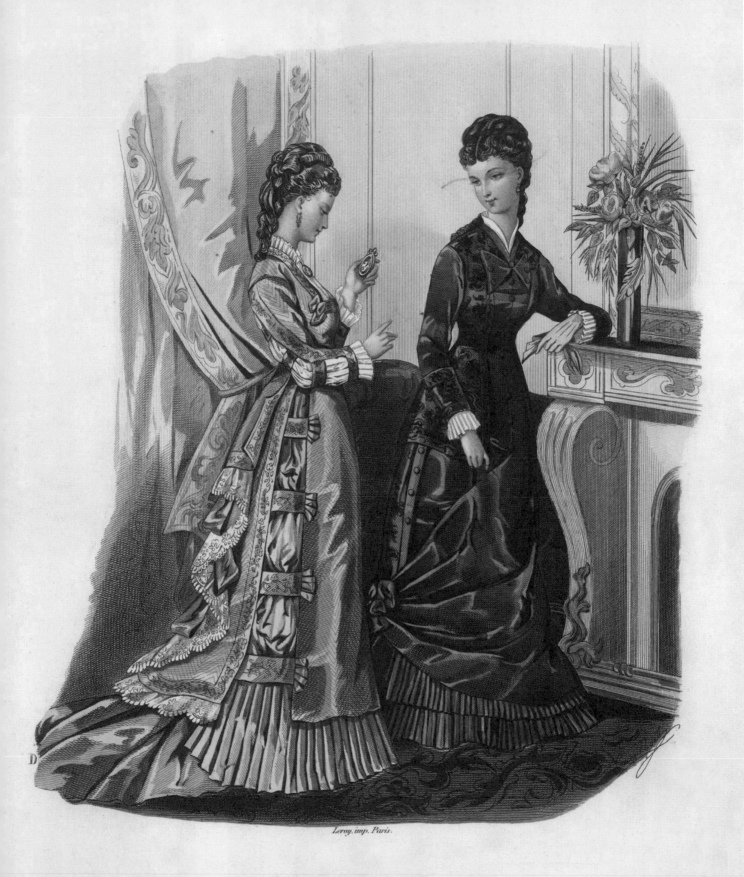

LA MODE ILLUSTRÉE

Bureaux du Journal. 56. rue Jacob. Paris

Toilettes de Madame FLADRY, 43, rue Richer.

Mode Illustrée 1877. N° 42.

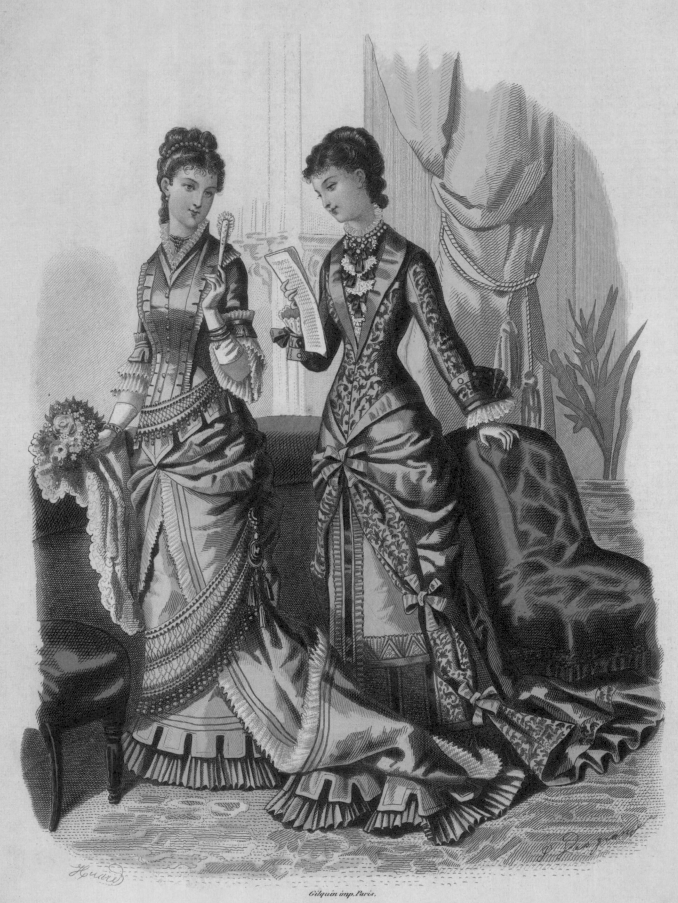

Gilquin imp. Paris.

LA MODE ILLUSTRÉE

Bureaux du Journal. 56. Rue Jacob. Paris

Toilettes de M.mes *FLADRY-COUSSINEL. 43. r. Richer.*

Reproduction interdite

Mode Illustrée 1879. N.º9

讀信的夫人

這時期的女裝，除了托裙與圓筒裙身為其特色外，人們也喜歡在裙身上施加各種縱向與橫向的摺邊，同時使用波浪、緞帶蝴蝶結、蕾絲等裝飾，使裙裝的變化看起來更為繁複。右邊女士的袖口為近衛騎兵卡夫，手腕處合貼往手肘方向反折，而上端呈現波浪狀，此設計源自於騎士服的袖口卡夫樣式。

畫室評圖

這個時期的典型服裝，除了上下都緊身之外，還會在裙身加上另一件罩裙，並且將之纏繞於腰間或大腿，
然後把多餘的部分集中在臀部，下擺則是呈現美人魚尾巴般的拖裙樣式。

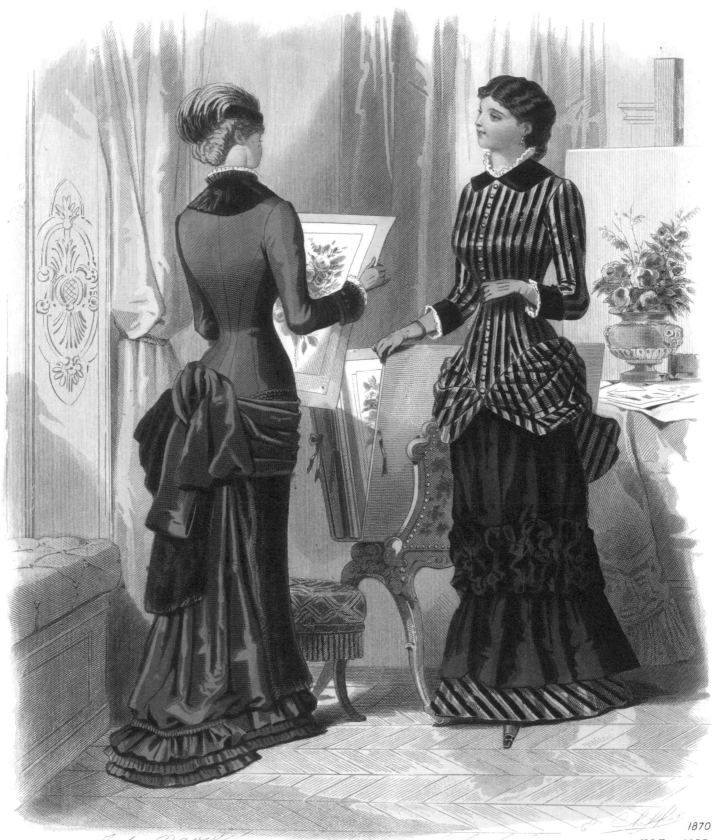

1870

N° 3 _ 1882

Ad. Goubaud & Fils Edts. Paris.

Parivière imp. r. du Cherche-Midi. 79.

LE MONITEUR DE LA MODE

Paris. Rue du Quatre-Septembre. N°3.

Toilettes de Mme DAY-FALLETTE, Bd. de la Madeleine 15_Ceinture-Régente & Corset Anne
d'Autriche de Mmes de VERTUS sœurs, r. Auber. 12_Foulards, Lainages & Velours du COMPTOIR DES INDES
Avenue de l'Opéra. 45_Lait Antéphélique pour le teint de CANDÈS & Cie Bd. St. Denis. 26.

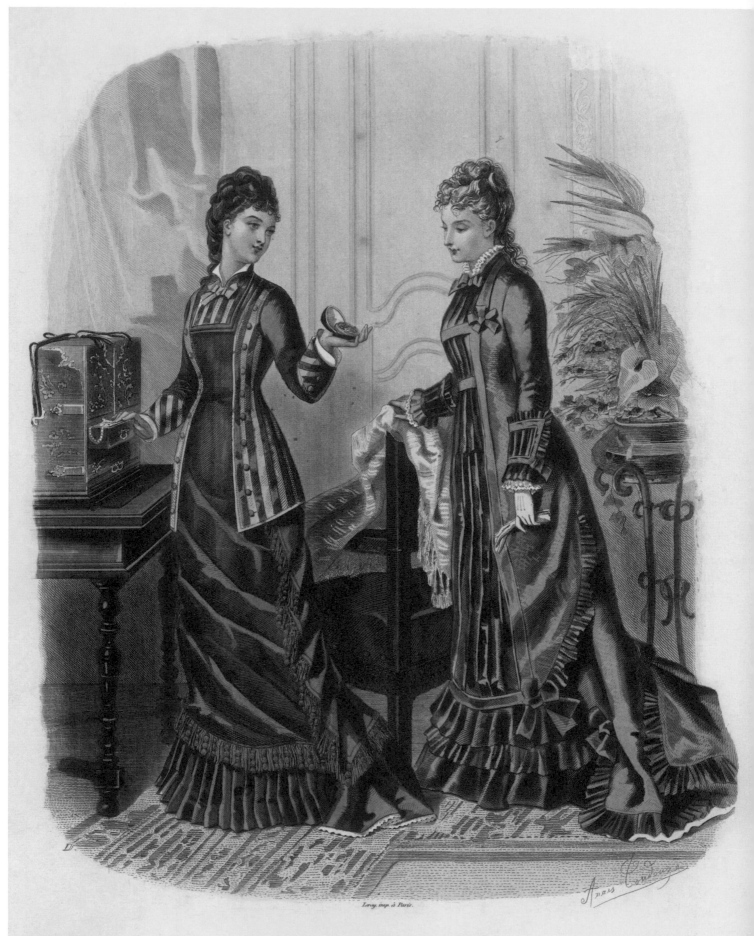

Leroy, imp. à Paris.

LA MODE ILLUSTRÉE

Bureaux du Journal, 56, rue Jacob, Paris

Toilettes de M.ᵐᵉ FLADRY, 43, Rue Richer, 43.

Mode Illustrée 1877 N° 38

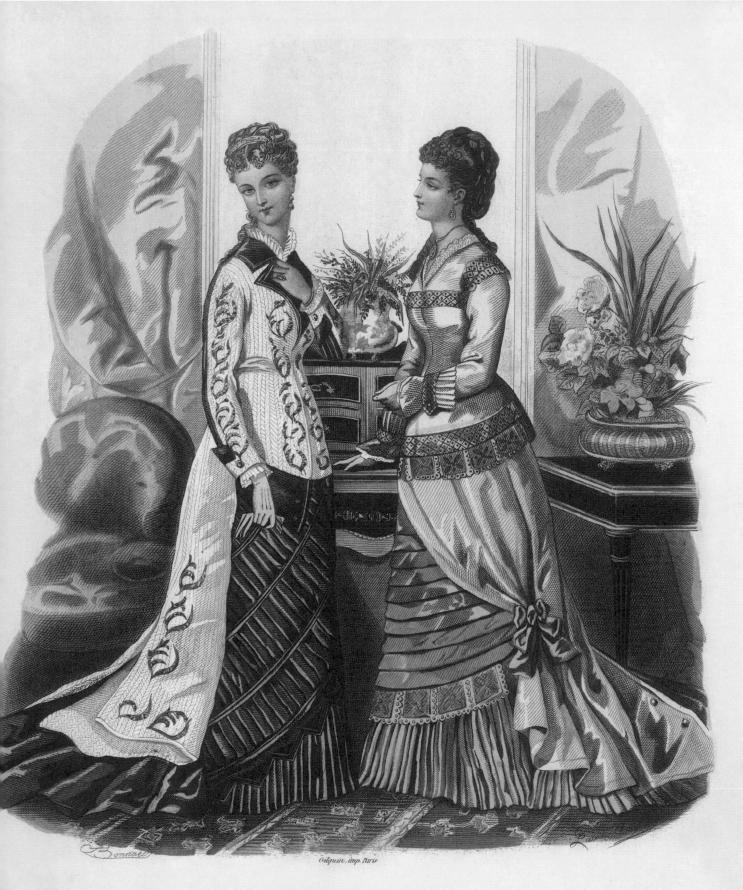

LA MODE ILLUSTRÉE

Bureaux du Journal. 56. rue Jacob. Paris

Toilettes de M.me FLADRY. 43. Rue Richer.

 Mode Illustrée N° 11 . 1877.

協議

右側的女裝用有花紋的布裝飾在垂飾邊緣，雖然都是黑色，但花紋為整套服裝增添了層次感。左側的女裝在袖口與領口用了蕾絲裝飾，是經典的設計款式。

珠寶收藏（42頁）

名媛閒談（43頁）

一套服裝至少使用兩種或兩種以上不同質料，是這時期的女裝特色之一。以素色搭配直線條紋，或者運用深淺顏色的布料搭配，藉此做出上下身的層次感。晚宴服流行拖著長長的裙襬，在日常外出服也逐漸開始看見拖曳裙襬的設計。為了豐富服裝的視覺效果，會加上蕾絲、緞帶蝴蝶結或手工刺繡等裝飾，而縫紉機的發明，讓裙襬上的花邊等裝飾細節變得更加容易製作。

協議

右側的女裝用有花紋的布裝飾在垂飾邊緣，雖然都是黑色，但花紋為整套服裝增添了層次感。左側的女裝在袖口與領口用了蕾絲裝飾，是經典的設計款式。

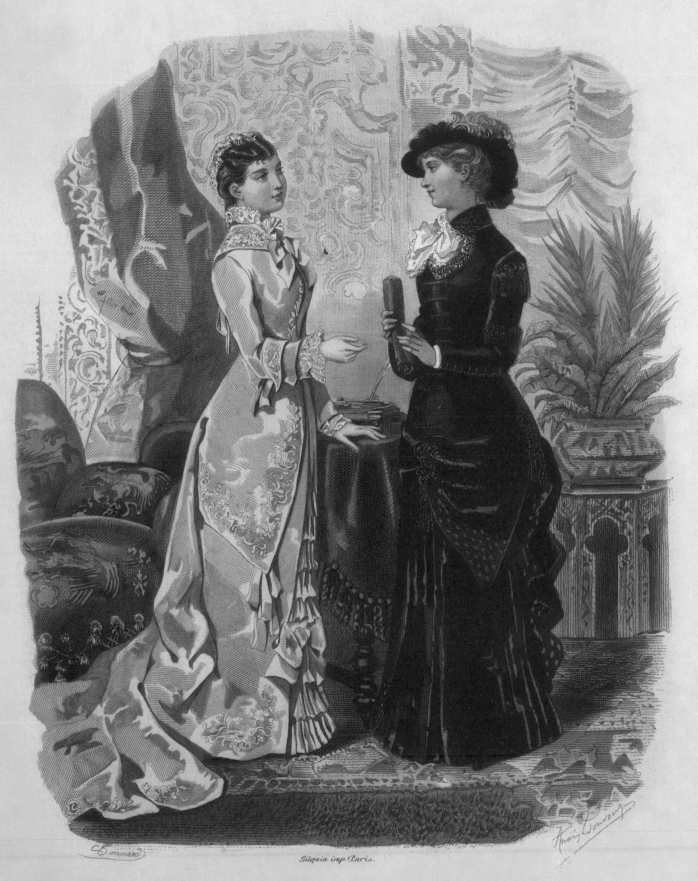

LA MODE ILLUSTRÉE

Bureaux du Journal 56.Rue Jacob Paris

Toilettes de la M.on FLADRY. M.me COUSSINET. Succ.r 43.r. Richer.

Mode Illustrée 1881.N.º5.

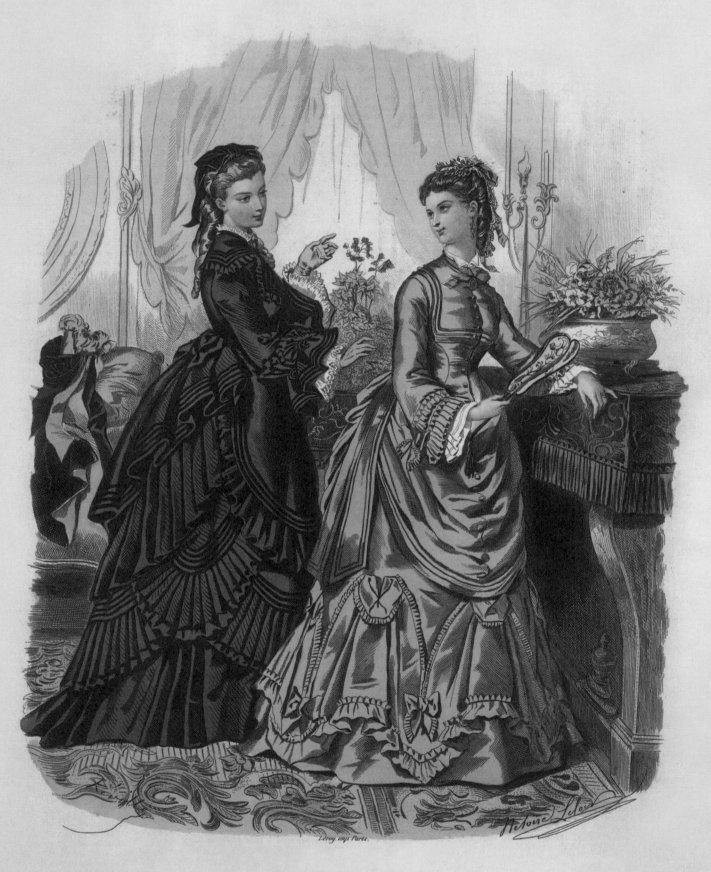

LA MODE ILLUSTRÉE.

Bureaux du Journal.56 rue Jacob.Paris

Toilettes de M.me FLADRY. 43.rue Richer.

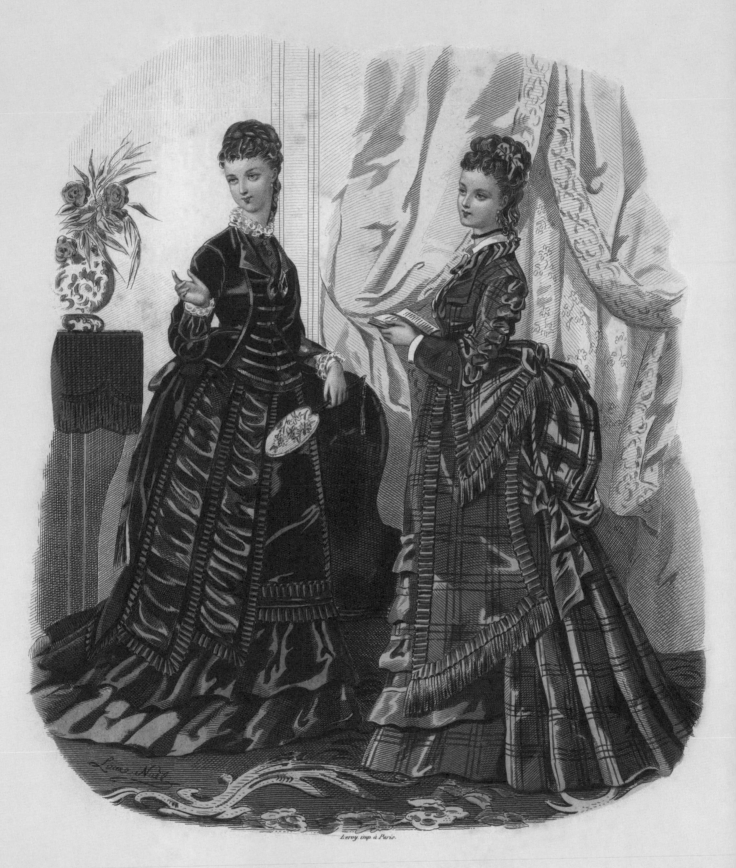

LA MODE ILLUSTRÉE

Bureaux du Journal. 56. rue Jacob. Paris

Toilettes de Mᵐᵉ FLADRY. 43. r. Richer.

Mode Illustrée 1874. Nº 46.

Leroy imp à Paris.

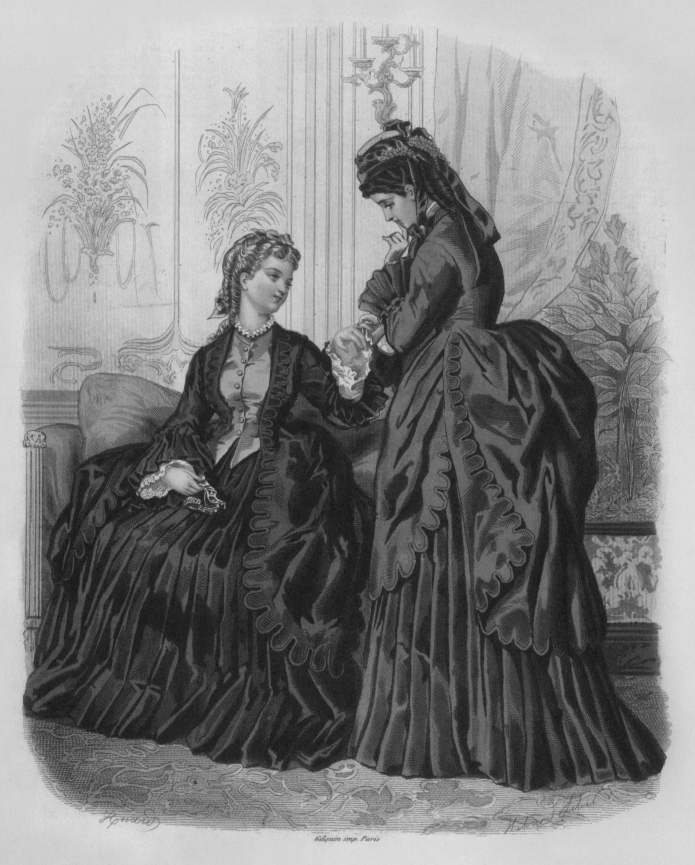

LA MODE ILLUSTRÉE

Bureaux du Journal 56 rue Jacob Paris

Toilettes de M.me MAURY, 85, rue Taitbout.

Mode Illustrée 1872. N° 37.

Gilquin imp. Paris

午後閒談 I（46 頁）

午後閒談 II（47 頁）

午後閒談 III

這服裝時期強調女人「前凸後翹」的造型，設計師通常在裙中增加臀墊「巴斯特」（Bustle），這種樣式一直流行到 1890 年前後。無論日裝或外出服，除臀墊之外，因洛可可末期流行過的波蘭女裝再次風行，淑女們將罩在連衣裙外的長擺吊在臀部，形成布團般的裝飾，展現出對洛可可風格的懷舊精神。

晚宴小憩

17 世紀從東亞傳入的摺扇，開始於歐洲流行，直至 19 世紀。扇子於歐洲社會成為了一種裝飾，甚或是一種社交語言。而有光澤的絲綢晚禮服是當時淑女的最愛，反光的緞面能使得她們在夜晚的宴會中格外受到注目。左邊紫色禮服製作大量的仿桂冠裝飾鑲在裙邊，右邊黃色禮服則是以麻花狀的編織作為裝飾，兩件禮服都在簡潔中帶有獨特的個性。

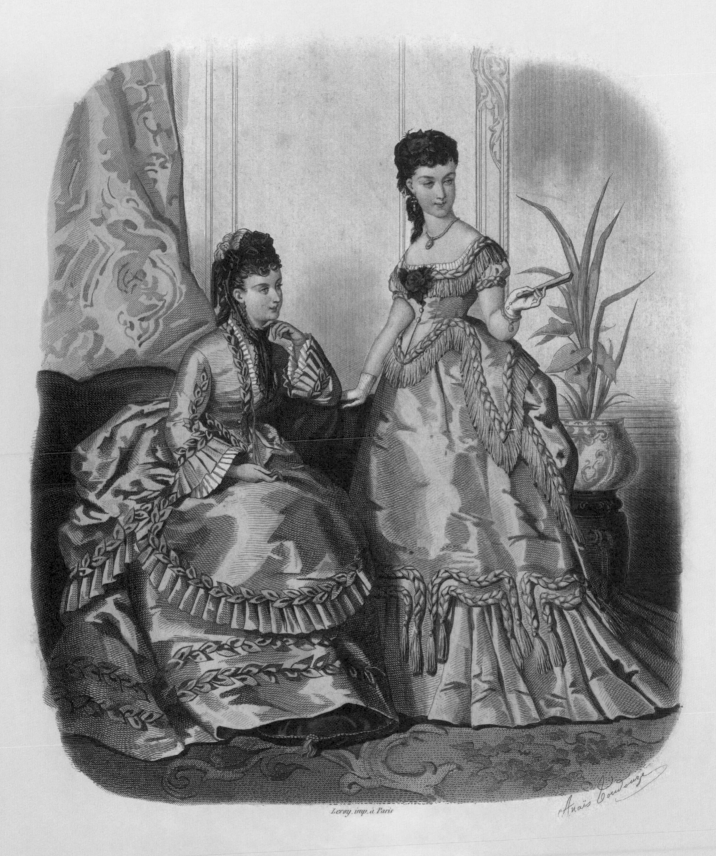

Leroy, imp. à Paris.

Anaïs Toudouze

LA MODE ILLUSTRÉE

Bureaux du Journal. 56. rue Jacob Paris

Toilettes de la M^{on} BREANT-CASTEL, 28.r. N^{ve} des P^{ts} Champs

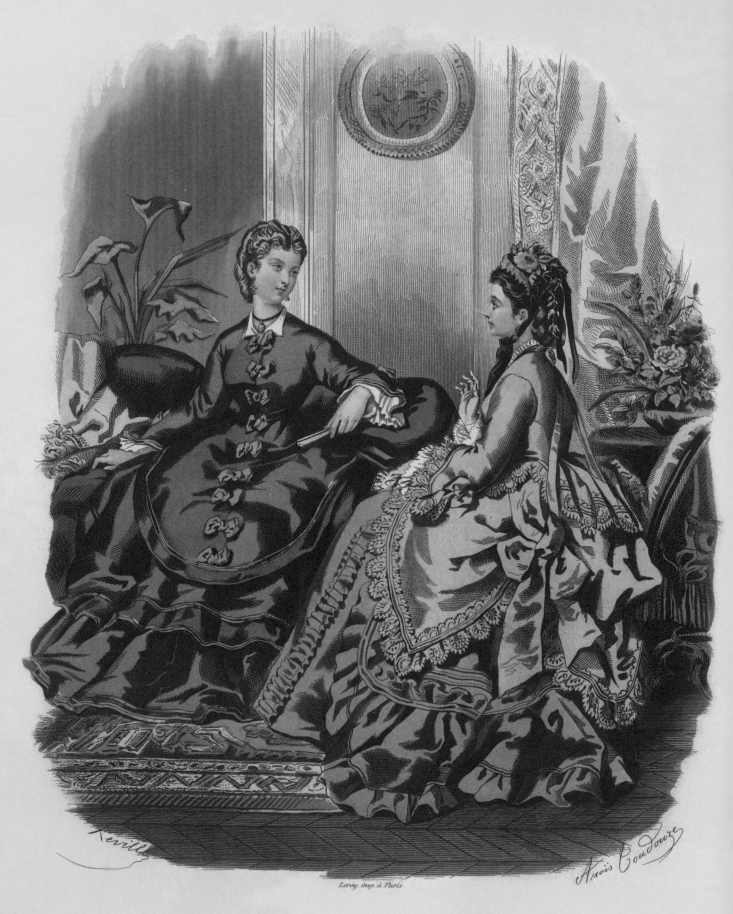

LA MODE ILLUSTRÉE

Bureaux du Journal 56 rue Jacob Paris

Toilettes de Mᵐᵉ FLADRY, 43, rue Richer.

Leroy, imp. à Paris.

Mode Illustrée. 1872. Nᵒ 36.

拜訪

左邊的日裝用色單一、造型簡約，但裙擺皆鑲以淺色的帶狀邊飾，並於中心軸線（頸部至腿間）縫上大量同色系的緞帶蝴蝶結，別有一番特色。右邊的日裝則由淺灰襯裙搭配淺綠的上衣，並於領口和袖口縫製大量蕾絲。

從容打扮

左邊採用低領設計的為夜禮服，黑色布料以複雜的綑綁方式，凸顯出裙子的多層次感，並且鑲上對比的金邊，營造出一種低調但奢華的氣息。右邊的日裝設計，在裙身部分使用紫色緞面絨布，搭配同色系的灰藍上衣，交織在一起的深沉色調非常雅緻，值得欣賞的是仿近衛騎兵卡夫的大反摺袖口，為整套服裝增添了一股颯爽的男兒氣息。

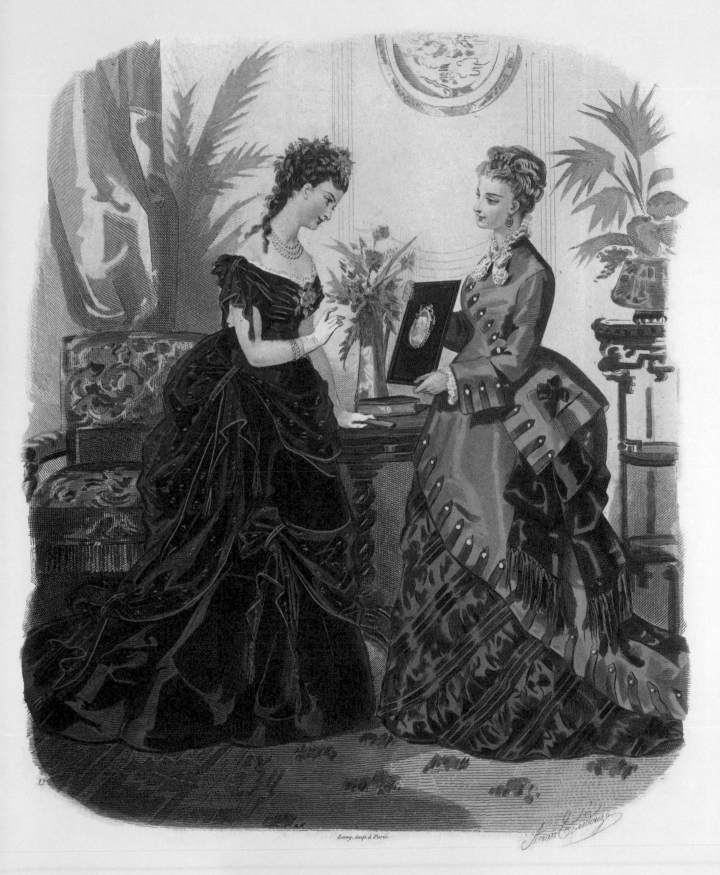

LA MODE ILLUSTRÉE

Bureaux du Journal 56 rue Jacob Paris

Toilettes de Mme BREANT-CASTEL 19 r du 4 Septembre

Mode Illustrée 1874 Nº 8

Leroy, imp. à Paris.

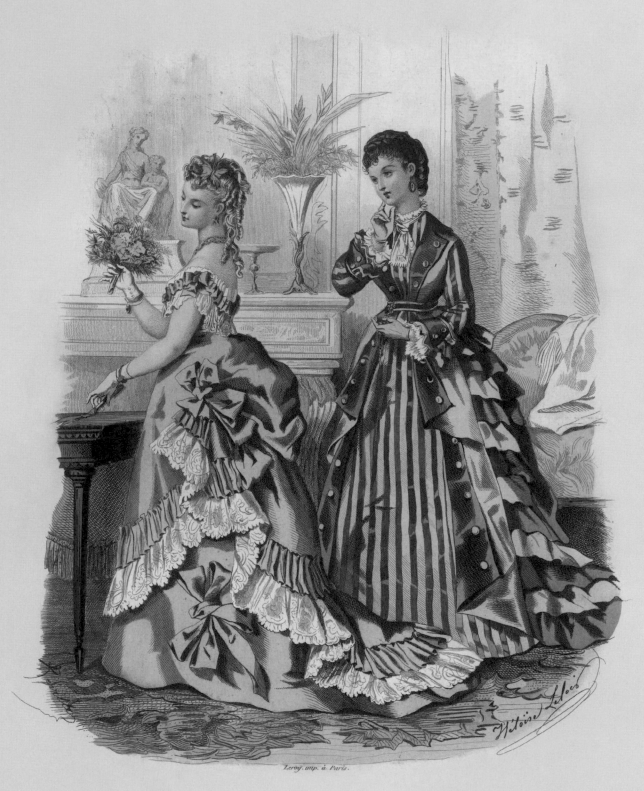

Leroy, imp. à Paris.

LA MODE ILLUSTRÉE

Bureaux du Journal 56 rue Jacob Paris

Toilettes de Mme BREANT-CASTEL, 19, rue du 4 Septembre

Mode Illustrée 1873. N.º 20

造型建議

此時期女裝突顯胸部、壓平腹部，強調「前挺後翹」的外形特徵。右邊高領的是日裝，左邊袒露的低領則為晚裝，搭配荷葉邊的小披肩袖，楚楚動人。兩者都強調表面的裝飾，如緞帶蝴蝶結及蕾絲。

蕾絲販售商

右邊女士的晚禮服，一般來說會有露肩或低領設計，花邊綴飾上也較華麗奢華，用臀墊加高臀型，多層次的襯裙呈現裙蓬度。相較於右邊以裁縫做邊飾，左邊女士的日裝以飾有蕾絲花邊的高領為主，整體仍有大量裝飾花邊，深紫緞帶縫上褶邊作修飾，相較晚禮服則較為簡單優雅。

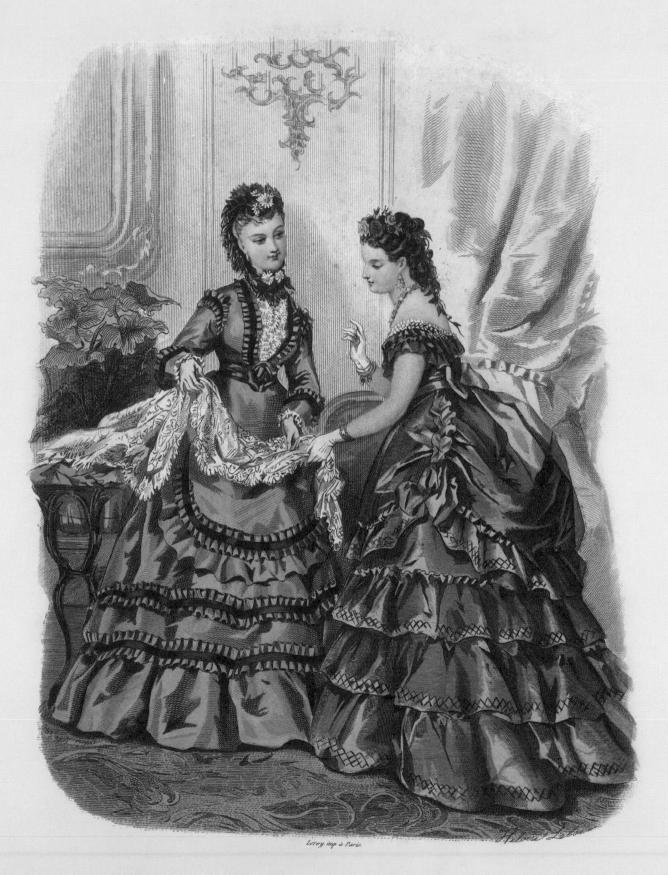

LA MODE ILLUSTRÉE

Bureaux du Journal, 56, r Jacob, Paris

Toilettes de Mme BRÉANT-CASTEL, 28, r Nve des Pts Champs

Mode Illustrée 1870 N° 6

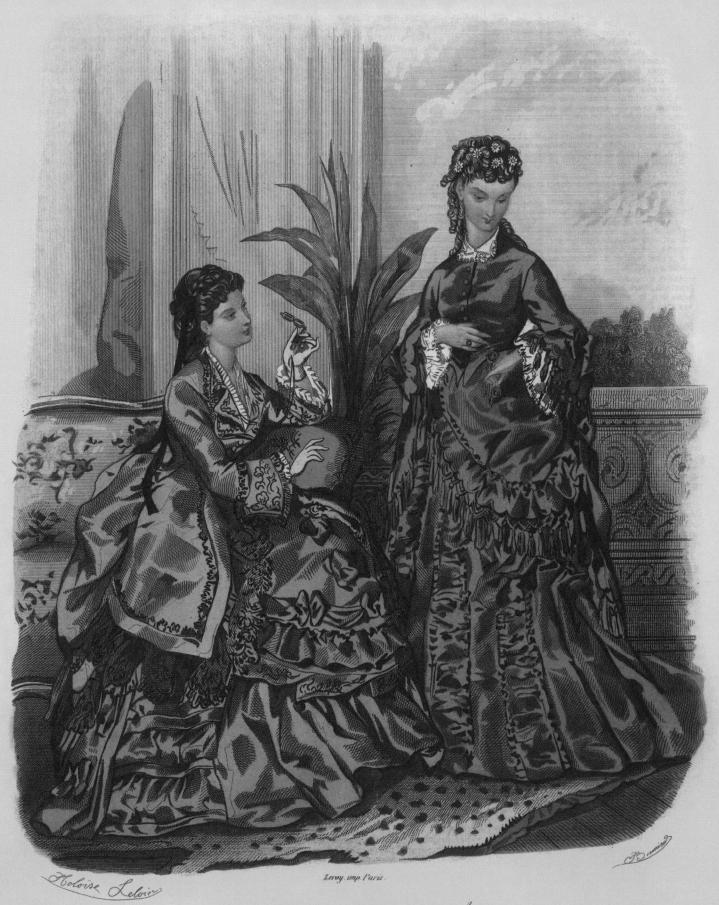

Héloïse Leloir

Leroy, imp. Paris.

LA MODE ILLUSTRÉE

Bureaux du Journal, 56, rue Jacob, Paris

Toilettes de M.me FLADRY, 43, rue Richer.

飾品整理

此時期的服飾大量使用當時室內裝飾的手法，例如窗簾的垂墜抓皺感、床罩邊飾所用的摺飾或流蘇裝飾等。

取暖

小孩覺得冷，母親正在拉他的小腳在爐邊烤火。右邊的女士為小男孩拿來一頂軟呢帽，她身上的紅色大衣（Pelisse）以軟毛滾邊，具有保暖效果。

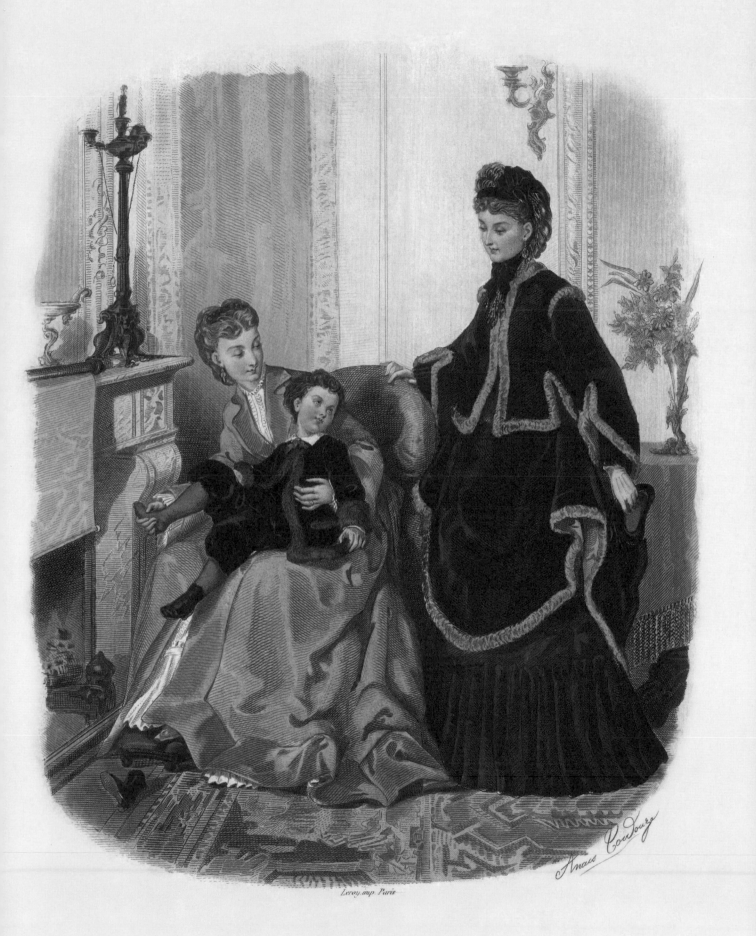

Anais Toudouze

Leroy imp. Paris

LA MODE ILLUSTRÉE

Bureaux du Journal, 56, rue Jacob, Paris

Toilettes de M.me BREANT-CASTEL, 28, r. N.ve des P.ts Champs.

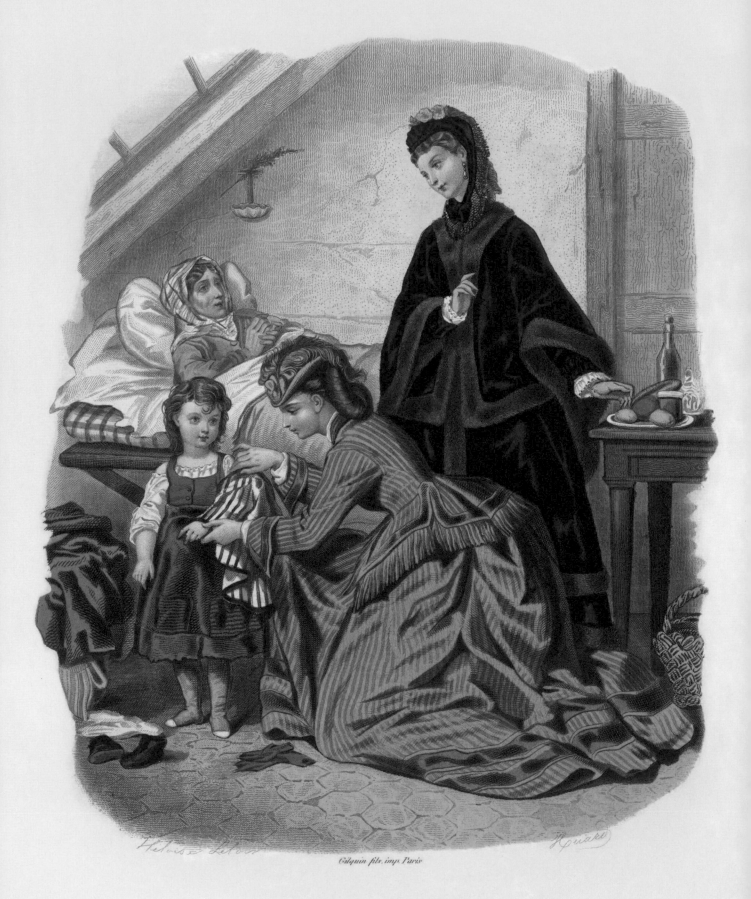

LA MODE ILLUSTRÉE

Bureaux du Journal, 56. Rue Jacob, Paris

Toilettes de M^me FLADRY, 27. Faub.^g Poissonnière

Mode Illustrée 1870. N.° 51.

探病

後方站立的女士身著以軟毛滾邊的斗篷式大衣（Pelisse），而前方女士的外套（Paletots），是19世紀常見、搭配腰墊之服裝外的合身短版上衣設計。兩位女士前往窮苦人家探望，順道為小女孩帶來保暖衣物。

園中午後

左邊女士以淺藍色系搭配精緻的白色蕾絲滾邊與金黃色刺繡，雙層的垂式卡夫（Dropped cuffs）與拖裙裙擺的細褶邊相互應，顯示出裁縫師複雜細緻的裁縫技術。路易十四時期，透過傳教士，對中、法兩國藝術文化均產生影響及改變，及至拿破崙三世對中國的用兵，兩國交流再次對彼此產生影響，中國風服裝元素亦被融入於仕女的服裝當中；中國式立領樣式的變形，融入於時代風格的設計，文化交流的影響於服裝上再次被印證。

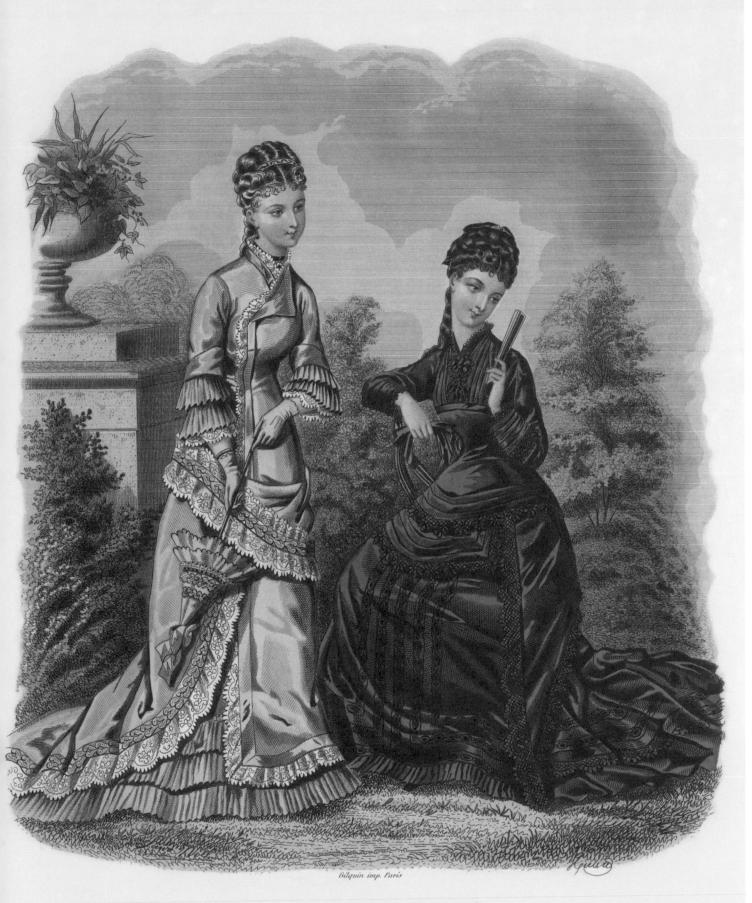

LA MODE ILLUSTRÉE

Bureaux du Journal, 56 rue Jacob, Paris

Toilettes de Madame FLADRY, 43, rue Richer.

Mode Illustrée. 1877. N.º 33

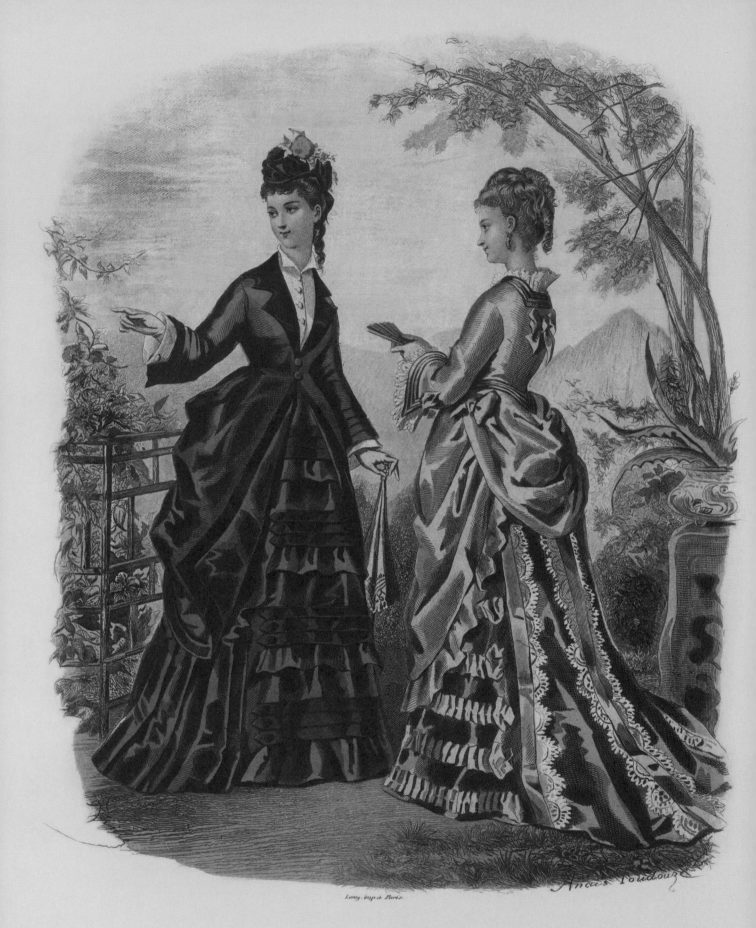

LA MODE ILLUSTRÉE

Bureaux du Journal, 56 rue Jacob Paris

Toilettes de M.ME FLADRY, rue Richer, 43.

Lévy, imp. à Paris.

Mode Illustrée 1873. N° 42

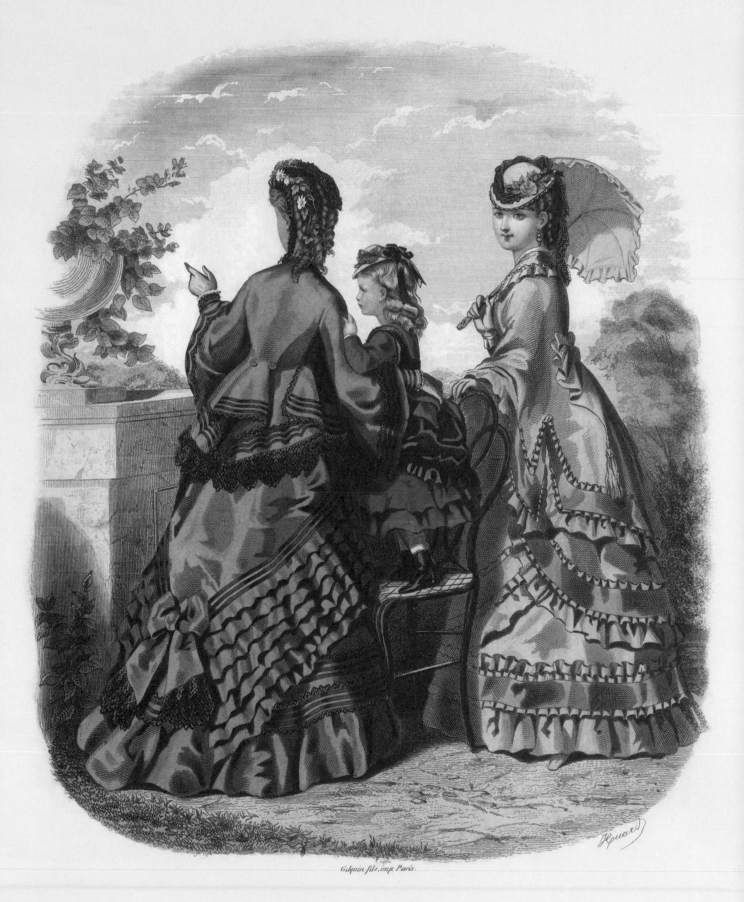

LA MODE ILLUSTRÉE

Bureaux du Journal, 56. Rue Jacob Paris

Toilettes de M.me FLADRY 27. r. du Faub.g Poissonniere

Mode Illustrée 1870. N.º 19

賞花 I（68頁）

賞花 II（69頁）

與下半身同材質的緊身外套罩衫（Jacket-bodices）搭配臀墊處抓皺設計。抓皺打摺與波形摺邊（Frills）是 19 世紀 70 年代的典型特徵。拖長的裙襬，層層交疊的波浪花邊，緞帶、蕾絲、蝴蝶結，用力的裝飾著專屬於女性曲線的優雅美麗。向上梳的高髻，亦同時拉長平衡身形效果，展現女性修長柔美身段。

觀海

用羽毛與緞帶裝飾的軟帽（Bonnet），不僅具有防風功能，也是當時的流行風潮。右邊女士服飾以菱紋縫線突顯袖子與前片裙的立體感，加上刺繡及精緻的蕾絲滾邊收尾，搭配風格一致的披風，呈現華麗的造型。左邊女士禮服則以緞面加抓皺車邊，以綠珠寶作點綴，呈現大方的氣質。

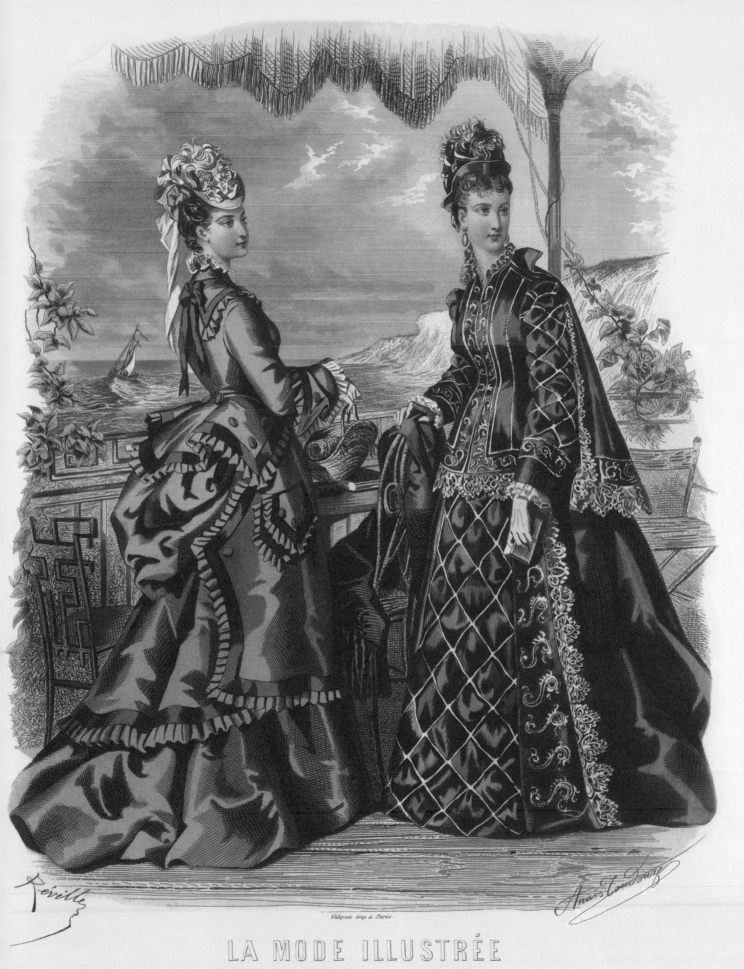

LA MODE ILLUSTRÉE

Bureaux du Journal 56 rue Jacob Paris

Toilettes de M.ᵐᵉ BRÉANT-CASTEL, rue du 4 Septembre, 19

Chapeaux de M.ᵐᵉ DELOFFRE, 4. r. de l'Échiquier

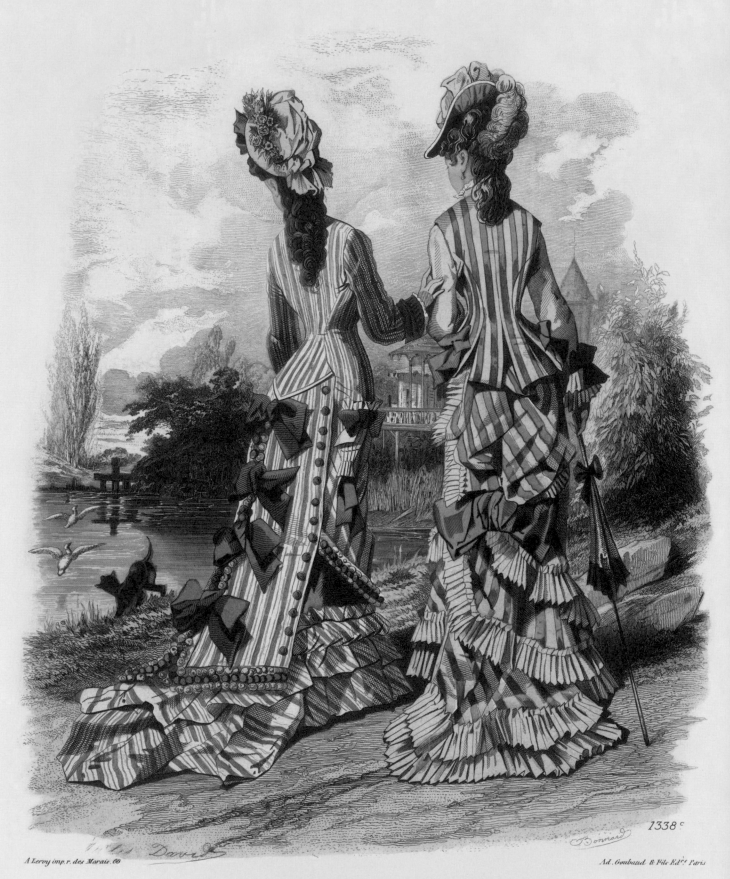

1338 c

A Leroy imp. r. des Marais.66. Ad. Goubaud & Fils Éd.rs Paris

LE JOURNAL DES DAMES ET DES DEMOISELLES

Bruxelles. Rue Blaës. 33.

Toilettes de la M.me Costadau, r. des Fumeurs.25 et 27. Lingerie et Broderies

de la M.on Gessat & Aubry, r. S.t Honoré.332. Jupons, Corsets et Tournures de P. de Plument, rue Vivienne.33.

Lait Antéphélique de Candès et C.ie B.d S.t Denis.26. Eau Figaro B.d B.ne Nouvelle.1.

乘興出遊 I

右邊女士的外出服，藍和黃色條紋呈現鮮明對比，使用蝴蝶結作點綴，手拿的陽傘也以同色蝴蝶結裝飾。左邊女士的外出服臀墊下移至大腿，以大型蝴蝶結延長裝飾綿延的裙裾。蝴蝶結與細摺花邊永遠是設計師與女人的好朋友，經典永恆的點綴陪襯，柔和了直條的剛強，讓直條完美呈現苗條修長的女人體態以及纖纖細腰的迷人風情，展現女性慧黠卻不失優雅的氣質。

乘興出遊 II

1870 年時期的日服，領口呈現不是高領、V 領就是方領（見左邊女士）。這時期的袖子以窄版為主，袖口處大多以喇叭狀開口。延續新洛可可時期宮廷風味，華麗精緻的細摺處理，蕾絲花邊的運用，強調著如洋娃娃般的迷人仍深刻人心，新潮流的風行開始讓女性改變了外型輪廓，後突的臀部線條，宣告著新風尚的開始。

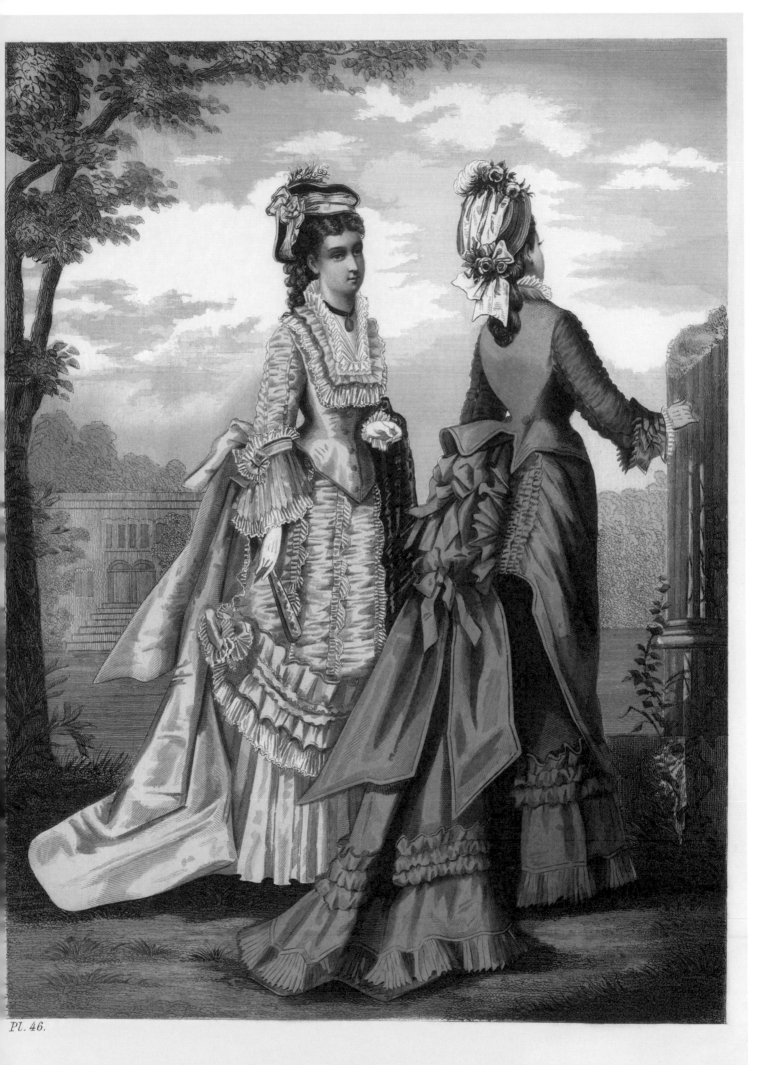

Pl. 46.

LA SAISON.

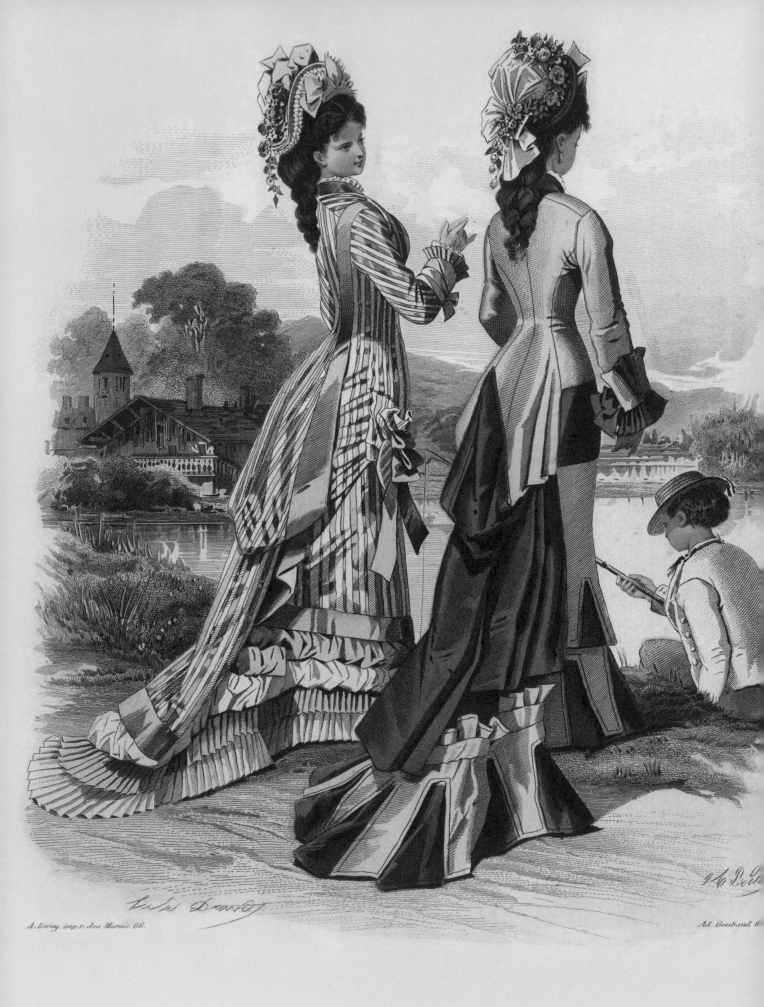

A. Leroy, imp. r. des Marais. 66.

Ad. Goubaud &

遊湖

流行的公主式緊身洋裝，設計纖細而合身，讓女型展現其纖瘦苗條的優美體態。女性所穿戴的緊身胸衣，其長度也隨著修長的身形延伸到大腿部位，可說像是穿戴著盔甲一般。圖中的軟帽以花朵搭配蝴蝶結做裝飾。兩件外出服皆顯示出為 1870 年代服飾設計的明顯轉變——臀墊的出現。

海灘散步

女性開始走入戶外，享受戶外悠閒生活。合身的外出服以繡花車邊裝飾，搭配排釦設計，裙子下擺抓皺滾蕾絲邊；深藍色的布料搭配用羽毛裝飾的白色帽子，顯示出涼爽的海洋風。

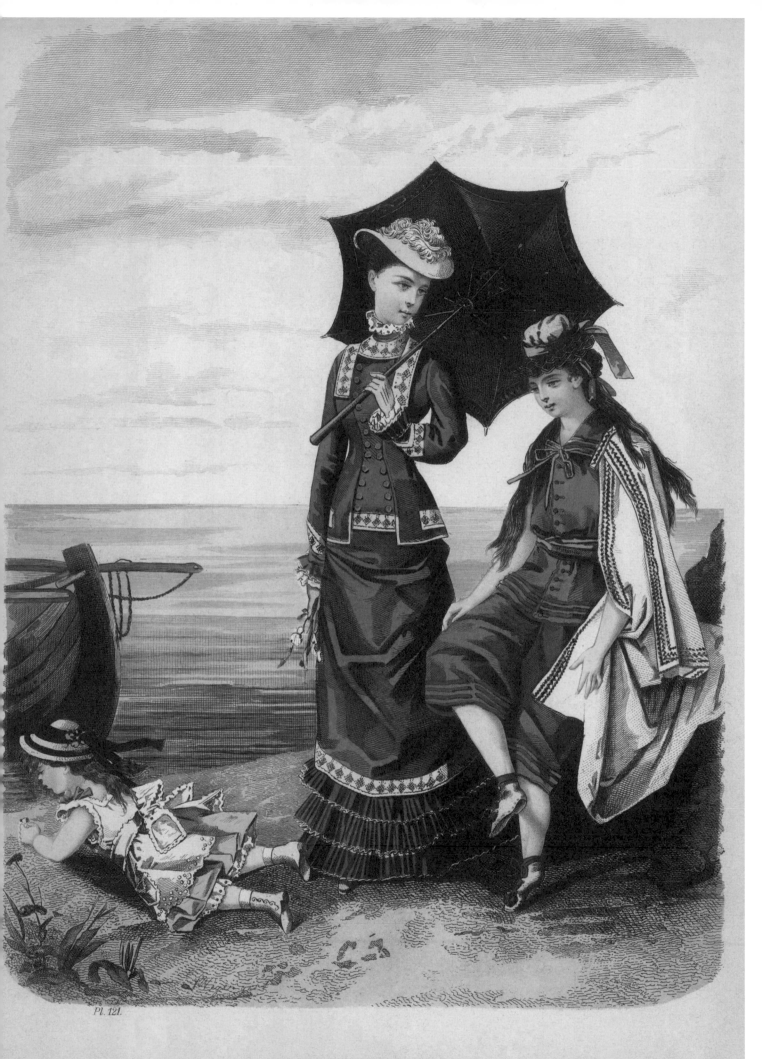

Pl. 121.

LA SAISON.

1ᵉʳ Août 1877.

臀墊魅力的審美概念
（1881~1890 年）

前言

　　法國堪稱世界時尚中心，光鮮外表下擁有的文化底蘊，是累積了歷史經驗造就而成的。法國在歐洲擁有絕對的霸權，其引領的奢華宮廷文化，說是影響整個歐洲時尚也不為過。這個時尚搖籃培養出高貴的審美觀與精緻的設計業，隨著航海發達，東方文化飄洋過海來到歐洲，服裝設計師們眼界大開，靈感源源不絕湧現，促使他們開始在過去設計基礎上，開始添加各式各樣新鮮元素，使得時尚流行從宮廷貴族開始走入資產階級、甚至農工階級。隨著生活型態轉變，酒吧、咖啡館、歌舞廳成為人們娛樂放鬆的地方，社交場合正逐漸擴大當中，人們的生活愈發多彩多姿，生活上變化的腳步也愈加快速。

　　此時期社會背景的複雜，造就各階層婦女與服裝之間產生的火花。在 19 世紀，舞會是維繫上流社會繼承及經濟制度的重要環節，貴族少女們無一不在舞會上盡情展現自己，而絢麗服裝正是她們用來取得更多關注的武器。80 年代中期後，女子服飾原有的臀墊越加越高，對 S 型曲線的崇拜已然到達顛峰，「臀墊越厚越能呈現出女人韻味」──這樣的審美概念風靡全歐洲。

　　而在時尚的推廣中，資產階級婦女們功不可沒。她們表面上受人羨慕、令人敬重，資產階級大肆渲染她們的純潔與母性，使得工人與農民妻子視她們為偶像，但她們實際上依附於其丈夫或父親，以身旁男人的榮耀為榮，毫無自己獨立的地位。這樣的不平衡隨著女性意識抬頭，開始被逐一打破，資產階級婦女們外出工作比例漸增，在各種與男人競爭的行業中，她們的服裝樣式開始趨於簡潔、便利。

　　在時裝製作方面，由於受到女權運動影響，為了表現纖細的身型，上半身的胸衣則必須勒得更緊，線條更為剛直，西裝式剪裁開始出現，也開始流行一些趨近中性的服裝樣式，諸如仿男裝的長外套、近衛騎兵卡夫樣式的袖口等等。其西裝式剪裁，讓女性充滿自信，稱作「Power Dress」，有種可以與男人一較高下之感。

隨著第三產業興起，服裝製作、食品加工、鐵路、銀行出現，可供婦女選擇的職業增多，女性接受初等及中等教育的普及，使人們的舊觀念得以更新，各種研究人員在這過程中，始終持續推動時代的改革。1884 年，法國的發明家及工業家伊萊爾・夏多內（Hilaire Chardonnet）提出了人造絲的製造專利申請，當時稱其為人造絲（Artificial Silk）。這項發明引領人類衣料文化進入了劃時代的新階段，並且帶動人造纖維相繼問世，為後世的時裝界開啟一扇嶄新的大門。

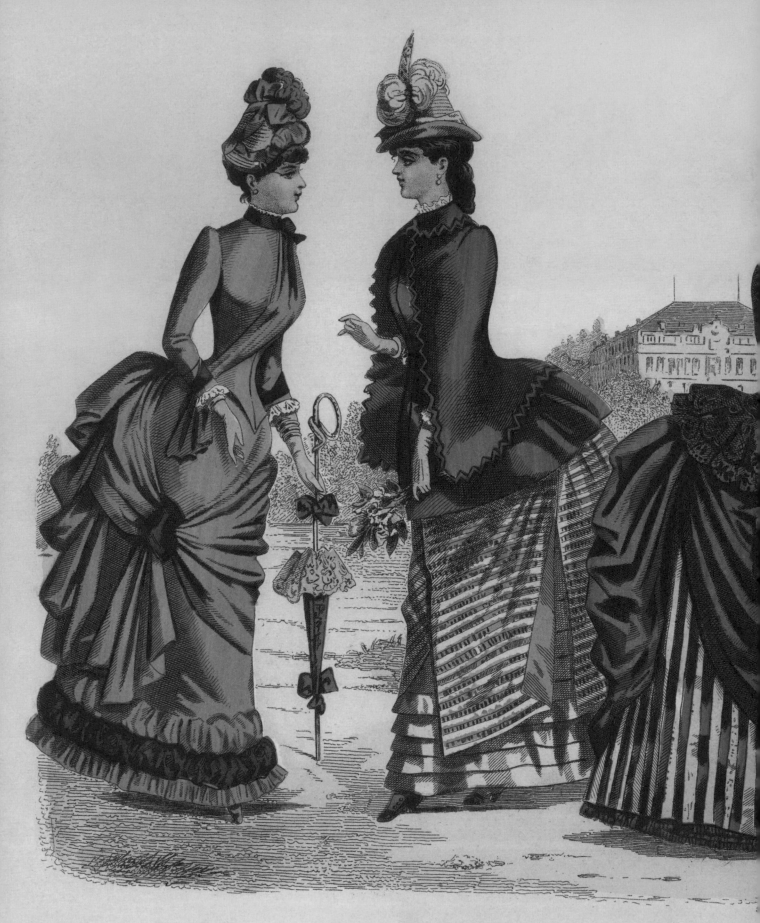

Mai 1885

Modes de Paris

Toilettes de M.elle THIRION. 47. B.d S.t Michel. *Costume de petit garçon de M.* LACROIX.
la COMPAGNIE DES INDES. 27. r. du 4 Septembre. *Corsets de M.me* EMMA GUELLE. 11. *Avenue de l'*

Journal d

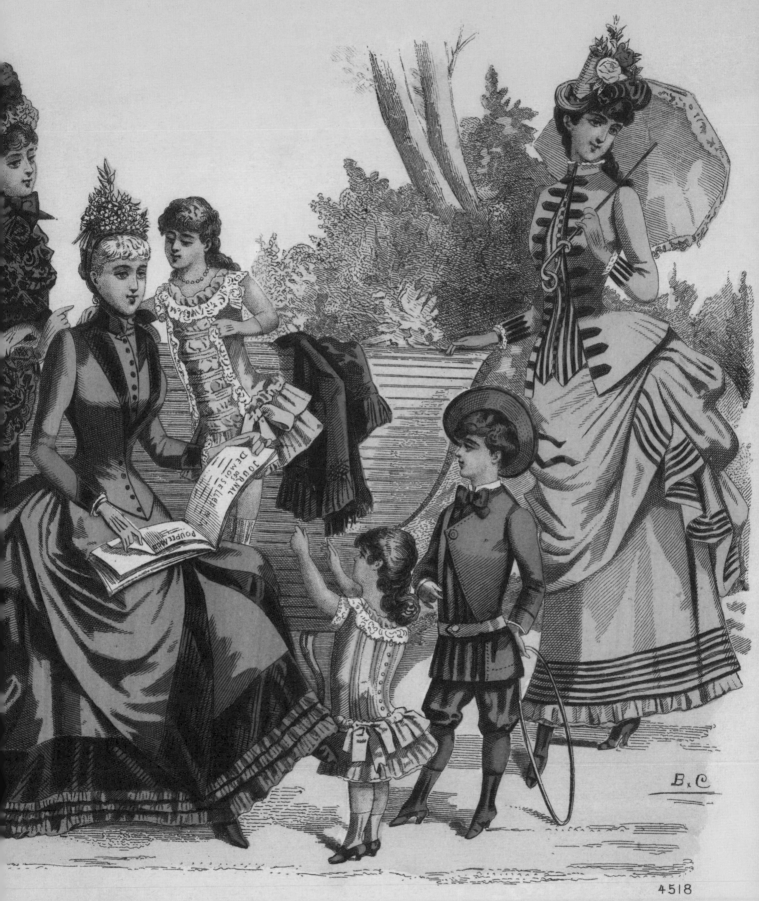

4518

emoiselles Rue Vivienne. 48.

Haussmann — Modes de Mᵐᵉ BOUCHERIE 16, r. du Vieux Colombier — Etoffes en foulard de
Parfumerie de la Mᵒⁿ GUERLAIN 15, r. de la Paix.

貴夫人的郊遊日（84-85 頁）

猶如秀拉的《大傑特島的星期日下午》畫作一般，三五成群婦女們，穿著臀墊形塑的後翹長裙造型，與孩童們在戶外消磨時光。社交場合的第一印象將決定個人的價值，人們在外打扮得十分體面，鮮豔的服色、華麗的花朵或羽毛頭飾，就連小孩的服裝以致領結、帽子等配件，都不能馬虎。

撒嬌的白貓

在寒冷的季節，於最外層加上大衣，其袖口與領口使用大量毛料作為保暖。左方這位女士腰間的黑色毛團為保暖袖套，可將兩手置於其中，達到防寒保暖的效果，並且以此抱腹姿態緩緩步行於街頭，彰顯出一種雍容華貴的感覺。

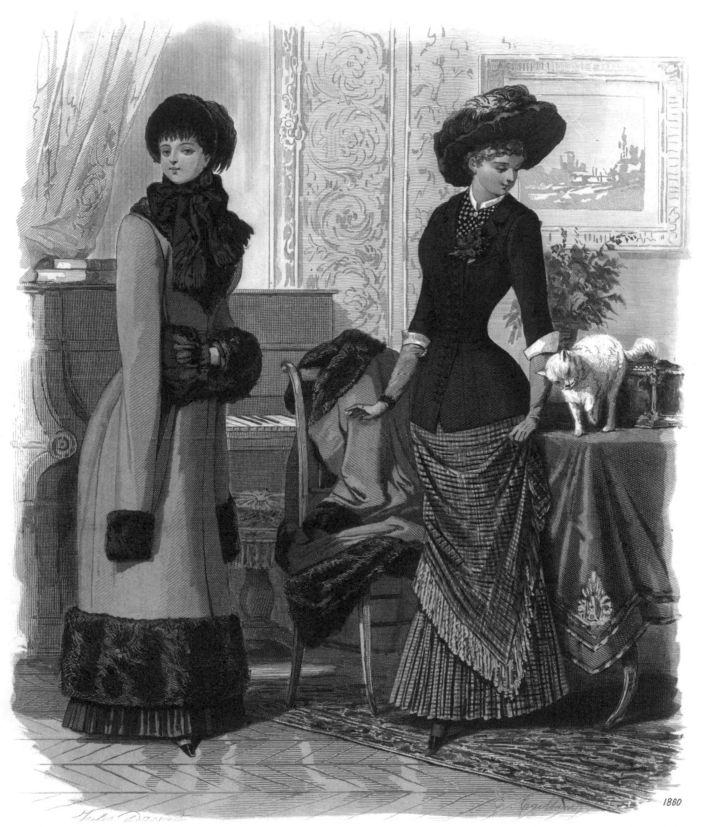

1860

Lariviere imp. r. du Cherche - Midi. 79

Ad. Goubaud & Fils Ed. rs Paris

JOURNAL DES DAMES ET DES DEMOISELLES

ET BRODEUSE ILLUSTRÉE RÉUNIS

Bureaux de l'Administration. 33. Rue Blaes à Bruxelles

Corsets, Jupons & Tournures de P. de PLIIMENT. 22. r. Vivienne – Veloutine FAY. 9. r. de la Paix.

Parfums, Cosmétiques & Sapocéti de GUERLAIN. parfumeur. 15. r. de la Paix. Paris. Lait Antéphelique

pour le teint de CANDÉS & Cie. 26. 15. r. St Denis. Bijouterie de fantaisie de la Mson NINON. 31. r. du 4 Septembre.

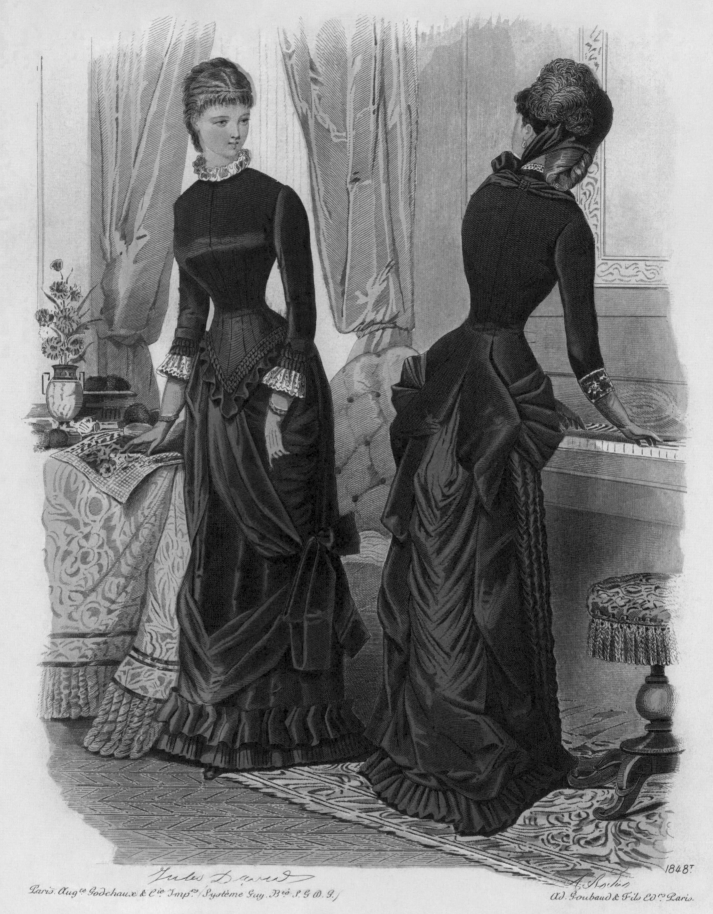

1848.

Paris. Aug.ᵗᵉ Godchaux & Cⁱᵉ Imp.ᵗˢ (Système Guy. B.ᵗᵉ S.G.D.G.)

Ad. Goubaud & Fils E.ᵗˢ Paris.

JOURNAL DES DAMES ET DES DEMOISELLES

ET BRODEUSE ILLUSTRÉE RÉUNIS

Bureaux de l'Administration 33 Rue Blaes, à Bruxelles.

Toilettes de Mᵐᵉ DU-RIEZ, r. Halévy, 8 - Etoffes pour deuil des Magasins de LA SCABIEUSE
r. de la Paix, 10. Ceinture-Régente & Corset Anne d'Autriche de Mᵐᵉˢ DE VERTUS sœurs. r. Auber. 12.
Parfums, Cosmétiques & Sapoëtis de GUERLAIN, parfumeur. r. de la Paix, 15. Paris.

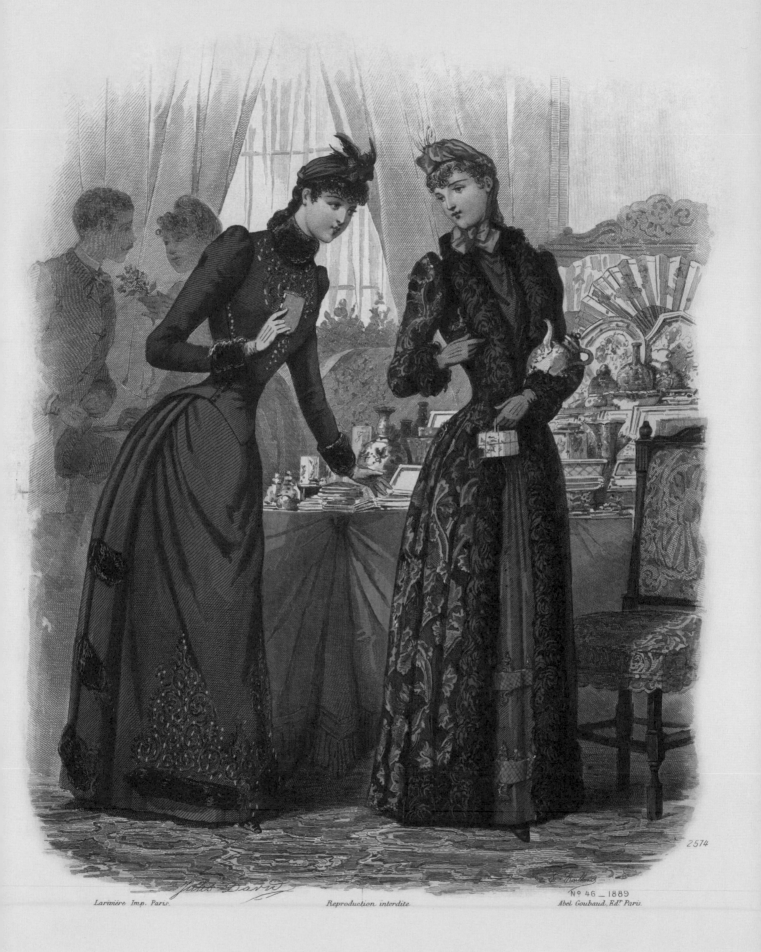

2574

N° 46 _ 1889

LA REVUE DE LA MODE

GAZETTE DE LA FAMILLE

Société des Journaux de Modes réunis. ABEL GOUBAUD Directeur. 3. Rue du 4 Septembre. Paris.

琴音之美（88頁）

瓷器店（89頁）

在 19 世紀的生活裡，社交禮儀是非常重要的環節，無論邀請朋友到家中小聚，或者外出採購，在服裝上一般來說以典雅大方為主。圖中看到的是典型的公主裝，也是現今禮服套裝的參考範本之一。在服裝背面有一條豎向破縫的分割線，作為服裝對稱的分割線，稱為直刀背線，又稱為公主線。而套裝的流行，逐漸顯現出，女人想如同男人般在職場上展現其能力、與男人並駕齊驅的想法。女性柔美曲線的服裝裡，融入了些剛直的線條，西裝式剪裁套裝，開始流行於新女性之間。

逗鳥

在經常舉辦的萬國博覽會上，日本美術於歐洲已廣為人知。在流行方面，設計師在女裝或童裝的布面上，會參考採用日本式的直線條或交叉窗格線條。擺飾部分也開始運用一些東方的設計元素，如左邊的鳥籠桌架。

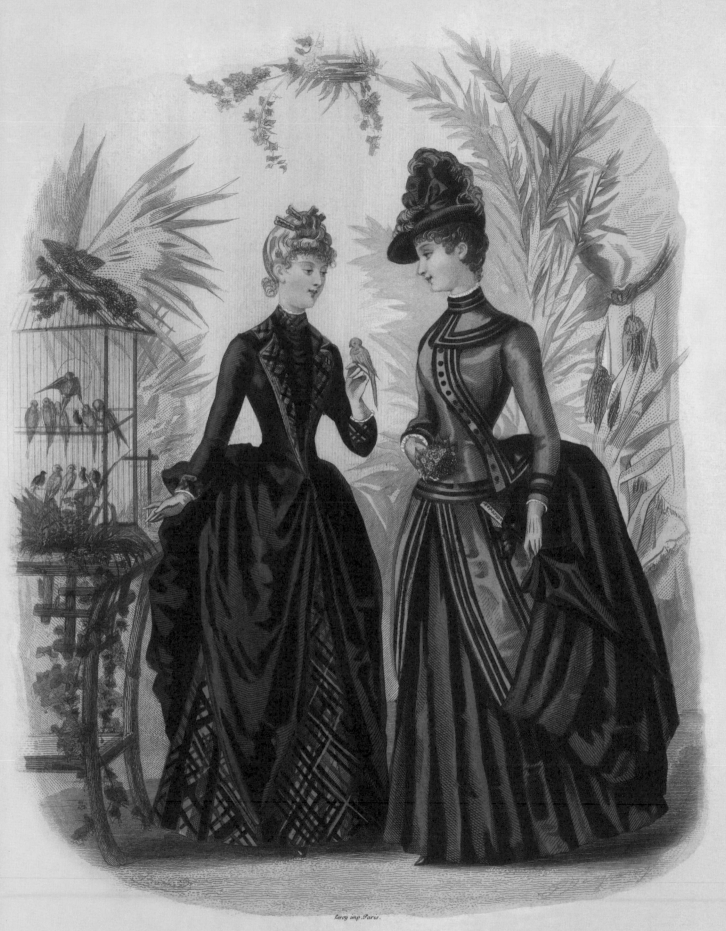

Leroy imp. Paris.

LA MODE ILLUSTRÉE

BUREAUX DU JOURNAL, 56, RUE JACOB, PARIS

Toilettes de M.me GRADOZ, rue de Provence, 52.

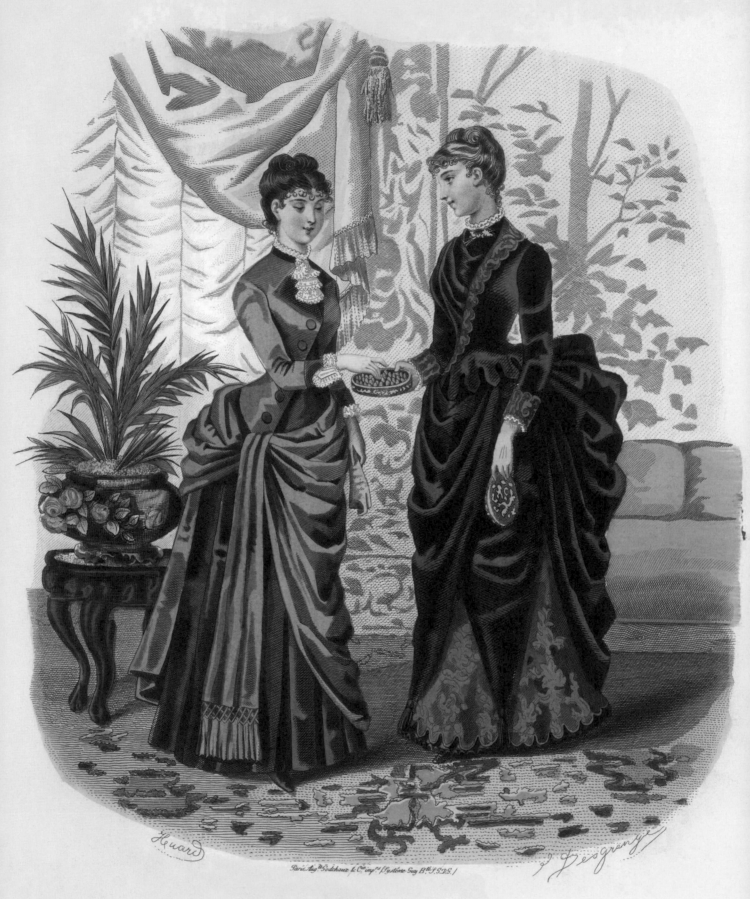

LA MODE ILLUSTRÉE

BUREAUX DU JOURNAL, 56, RUE JACOB, PARIS.

Toilettes de Mme BRÉANT-CASTEL, 6, rue Gluck.

點心時光

運用臀墊加高臀型，墊得越厚，越能呈現出女人韻味。這兩件女裝皆採用不對稱的套裝設計，與下半身
同材質的外套罩裙搭配臀墊處抓皺，展現出多層次的立體感。

出遊

這兩位準備出門的婦人，穿著的是內加臀墊的外出服，這兩款式為對稱設計，講求平衡的美感。右邊這位婦人是墨綠色套裝鑲金邊線，淺色的線條突顯體態優雅，左邊這位則是外罩了男性化的中長版外套，兩人的袖口都為近衛騎兵卡夫樣式，增添一股英姿煥發的帥氣。

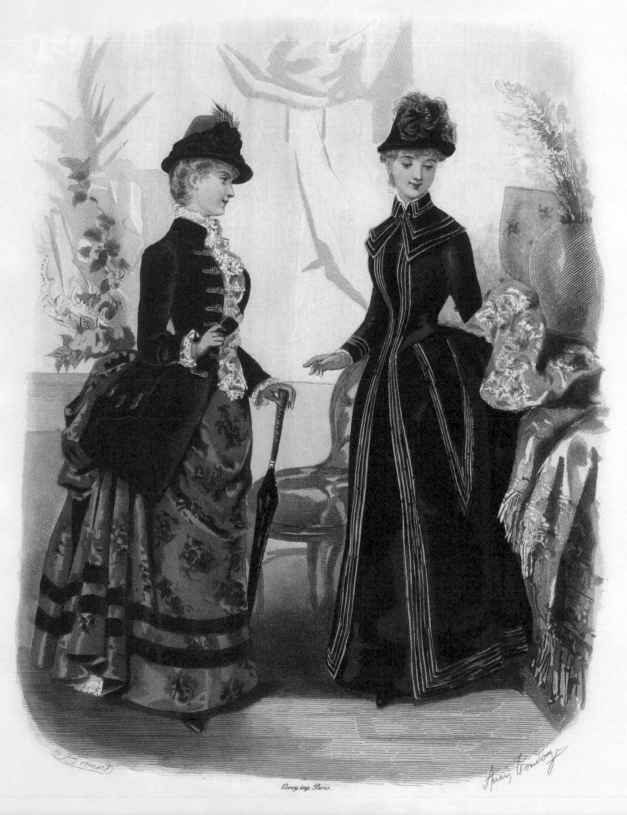

Leroy, imp. Paris.

LA MODE ILLUSTRÉE

BUREAUX DU JOURNAL, 56, RUE JACOB_PARIS

Toilettes de Mme COUSSINET, rue Richer, 43.

Mode Illustrée. 1884 - No 49.

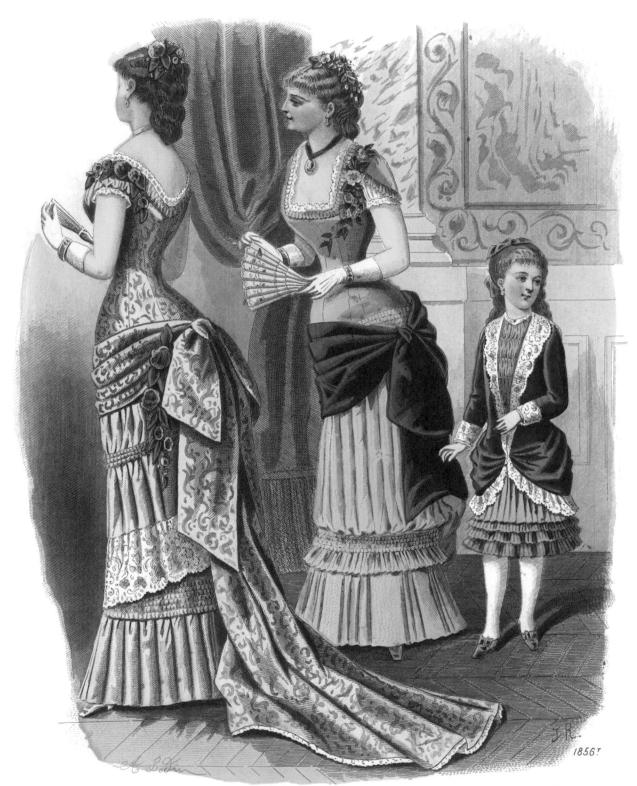

1856.

Augus.te Godchaux & C.ie Imp.rie Paris (Système Guy B.té S. G. D. G.) Ad. Goubaud & Fils Ed.rs Paris

JOURNAL DES DAMES ET DES DEMOISELLES

ET BRODEUSE ILLUSTRÉE REUNIS

Bureaux de l'Administration 33 Rue Blaes, à Bruxelles
Etoffes pour deuil des Magasins de LA SCABIEUSE, r. de la Paix, 10.
Ceinture-Régente & Corset Anne d'Autriche de M.mes de VERTUS Sœurs, r. Auber 12.
Parfums, Cosmétiques & Sapecélis de GUERLAIN, parfumeur, r. de la Paix, 15, Paris.

夜宴前夕

低胸低領的夜禮服，適合穿著出席晚餐會或宴會等社交場合，兩人都配戴人造花，裙襬部分則是呈現羅馬式的圓柱造型。左邊這位女士的禮服，仍保留19世紀70年後半期開始流行的長拖裙。一旁的小女孩穿著水藍色小禮服，外搭一件蕾絲繡花的寶藍色中長外套，腳底踩著同色系的短根鞋，模樣十分可愛。

婚禮 I（98頁）
婚禮 II（99頁）

婚禮是女人一生中最重要的場合，禮服象徵純潔的心靈，從頭紗、禮服、手套、鞋子，以至於禮服上的緞帶、花樣、配件，無一不以白色為主。兩位小花童以新娘的規格作全套式的打扮，一旁的小男孩則以正式的黑西裝搭配白色領結，與現代的穿著十分相似。新娘的白禮服下擺呈現美人魚尾巴般的拖裙，側邊是經典的荷葉邊樣式，胸口與袖口則以大量蕾絲點綴，左邊新娘的裙側多裝飾了象徵豐饒的花穗串。

小女孩的玩具（100頁）
小男孩的玩具（101頁）

從小孩的服裝與手上拿的東西，可窺見人們的生活細節。小女孩手上拿的是流行的「滾鐵圈」，用一支鐵桿卡在鐵圈上，邊走邊將鐵圈往前滾動，這是一種特別受到小孩歡迎的遊戲，幾乎人人都玩過。另一位穿著海濱服的小男孩，手上拿著帆船模型，這也突顯出當時各國交流以及海運發達的背景。

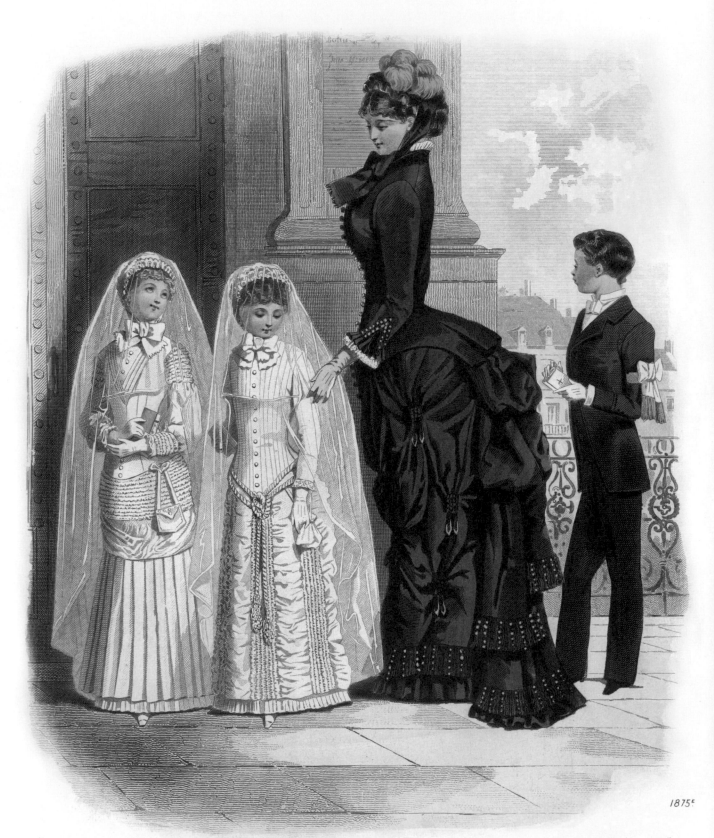

1875°

Paris. Aug^{te} Godchaux & C^{ie} Imp^{rs} Système Guy. B^{té} S. G. D. G.

Ad. Goubaud & Fils Ed^{rs} Paris.

JOURNAL DES DAMES ET DES DEMOISELLES

ET BRODEUSE ILLUSTRÉE REUNIS

Bureaux de l'Administration, 33. Rue Blaes à Bruxelles

Toilette de M^{me} DU-RIEZ. r. Halévy. 8. _ Corsets, Jupons & Tournures de P. de PLUMENT. 33. r. Vivienne.
Veloutine. FAY. 9. r. de la Paix _ Parfums, Cosmétiques & Sapocéti de GUERLAIN parfumeur. 15. r. de la Paix. Paris.
Lait Antéphélique pour le teint de CANDÈS & C^{ie}. 26. B^d S^t Denis. Bijouterie de fantaisie de la M^{on} NINON. 31. r. du 4 Septembre.

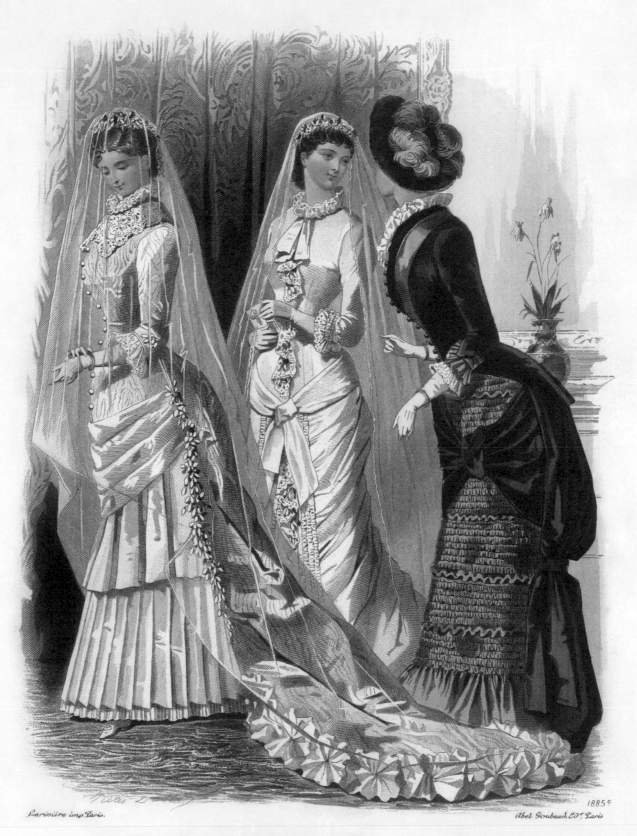

1885

Larivière imp. Paris.

Abel Goubaud, 23. Paris

JOURNAL DES DAMES ET DES DEMOISELLES

ET BRODEUSE ILLUSTRÉE RÉUNIS

Bureaux de l'Administration, 33, Rue Blaes, à Bruxelles

Corsets, Jupons & Tournures de P. de PLUMENT, 33, r. Vivienne — Veloutine FAY, 9, r. de la Paix.

Parfums, Cosmétiques & Savonéttes de GUERLAIN, parfumeur, 15, r. de la Paix, Paris. Lait Antéphélique pour le teint

de CANDÈS & Cie, 26, Bd. St. Denis. Bijouterie de fantaisie de la Mon. NINON, 31, r. du 4 Septembre.

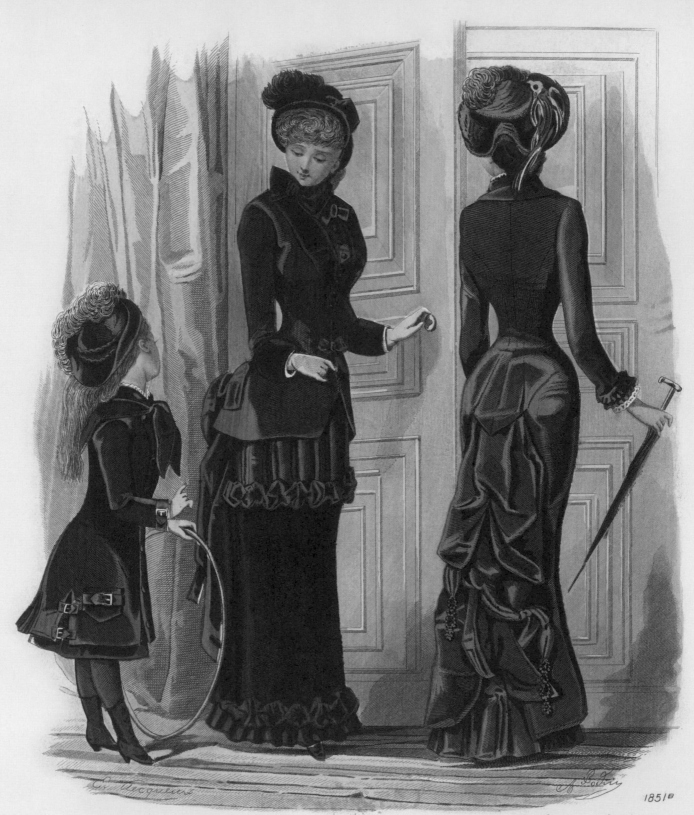

1851 B

Paris. Augte Godchaux & Cie Imprie (Système Guy Bté S.G.D.G.)

Ad. Goubaud & Fils Edrs Paris

JOURNAL DES DAMES ET DES DEMOISELLES

ET BRODEUSE ILLUSTRÉE RÉUNIS

Bureaux de l'Administration. 33. Rue Blaes a Bruxelles

Toilettes de Mme DU-RIEZ. 8. r. Halévy & costume d'enfant de Mme HUBLER 30. r de Clichy.

Corsets, Jupons & Tournures de P. de PLUMENT. 33 r. Vivienne – Veloutine FAY. 9. r. de la Paix.

Parfums, Cosmétiques & Sapocetis de GUERLAIN. parfumeur. 15. r. de la Paix. Paris – Lait Antéphélique

pour le teint de CANDÈS & Cie 26 Bd St Denis – Bijouterie de fantaisie de la Mon NINON. 31. r. du 4 Septembre.

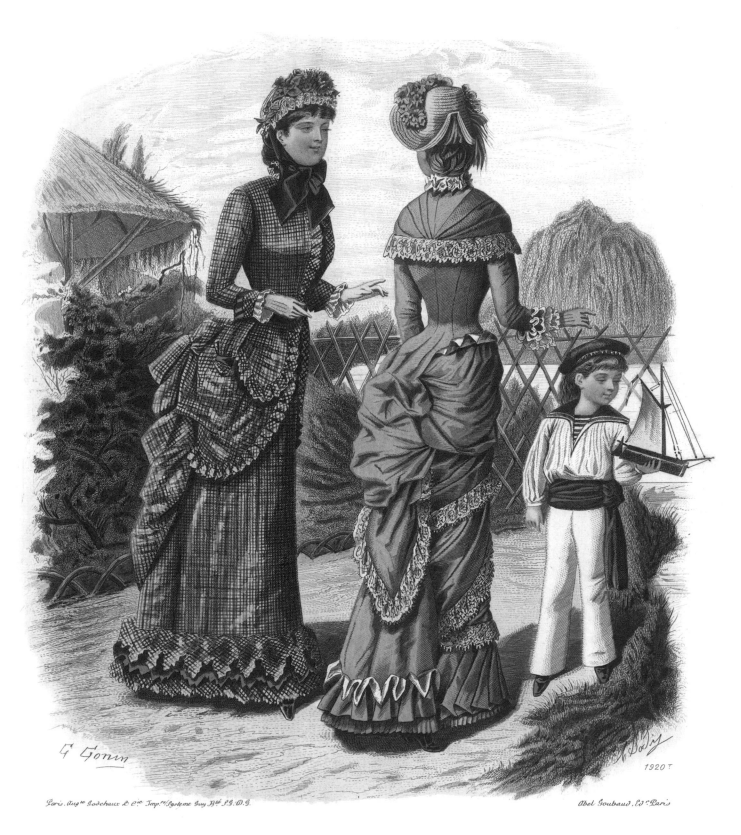

G. Gonin

1920 T

Paris, Aug.te Godchaux & C.ie Imp.rie Systeme Guy Bté S.G.D.G.

Abel Goubaud, Edr Paris

JOURNAL DES DAMES ET DES DEMOISELLES

ET BRODEUSE ILLUSTRÉE RÉUNIS

Bureaux de l'Administration. 33. Rue Blaes Bruxelles

Toilettes de la M.on DEGON-POINTUDE. 38. Avenue de l'Opéra.

Ceinture-Régente & Cors et Anne d'Autriche de M.mes de VERTUS Sœurs. 12.r. Auber.

Parfums. Cosmétiques & Sapocétis de GUERLAIN parfumeur. 15.r. de la Paix. Paris.

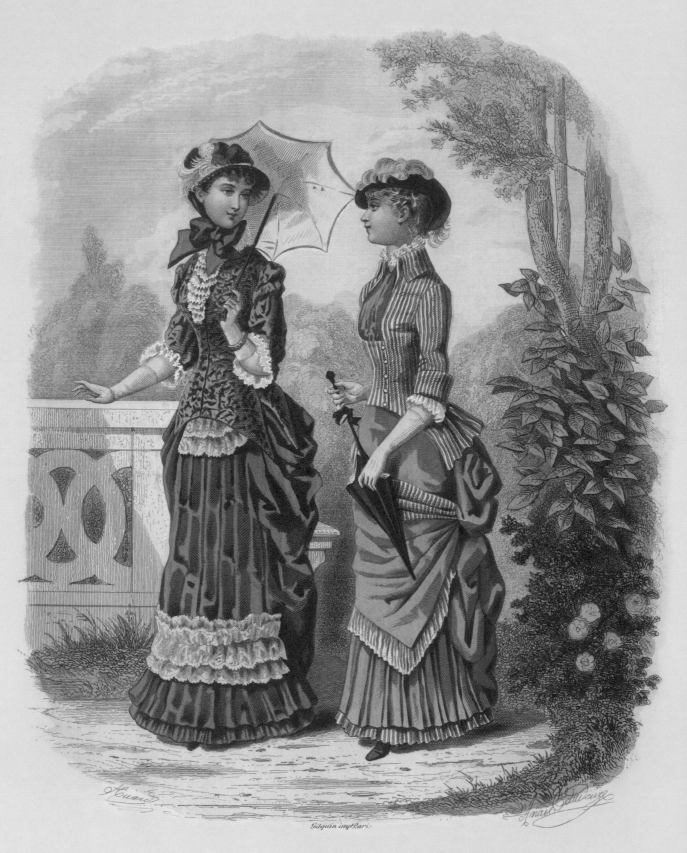

LA MODE ILLUSTRÉE

Bureaux du Journal. 56. Rue Jacob. Paris

Toilettes de la M.^{on} FLADRY. M.^{me} COUSSINET. Succ.^r 43.r. Richer.

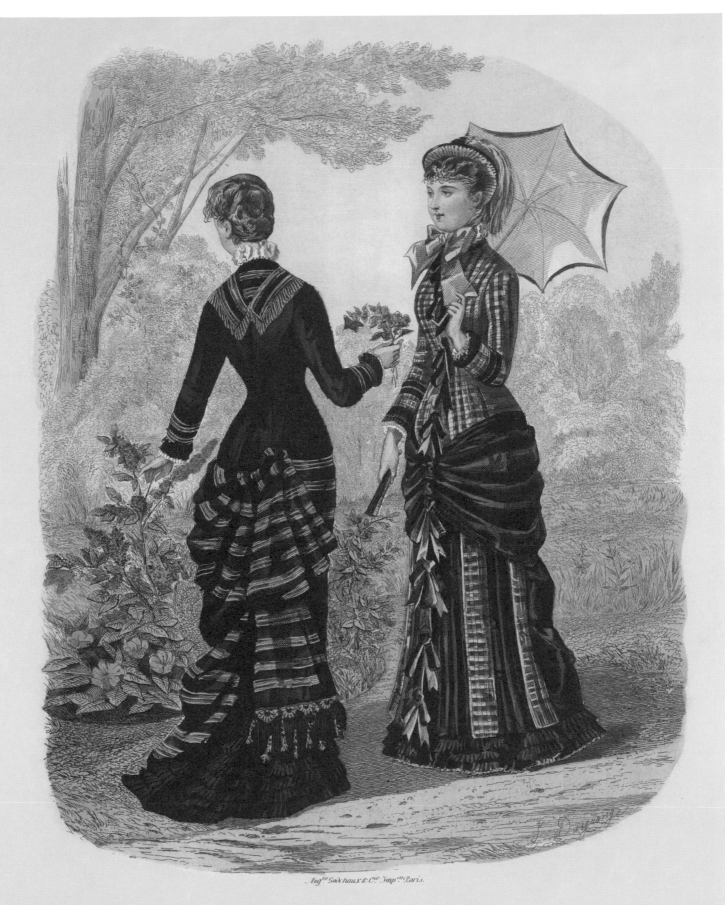

Bureaux du Journal. 56. Rue Jacob. Paris.

Aug.te Godchaux & C.ie Imp.rs Paris.

LA MODE ILLUSTRÉE

Bureaux du Journal. 56. Rue Jacob. Paris.

Toilettes de M.me BRÉANT-CASTEL. 19.r. du 4 Septembre.

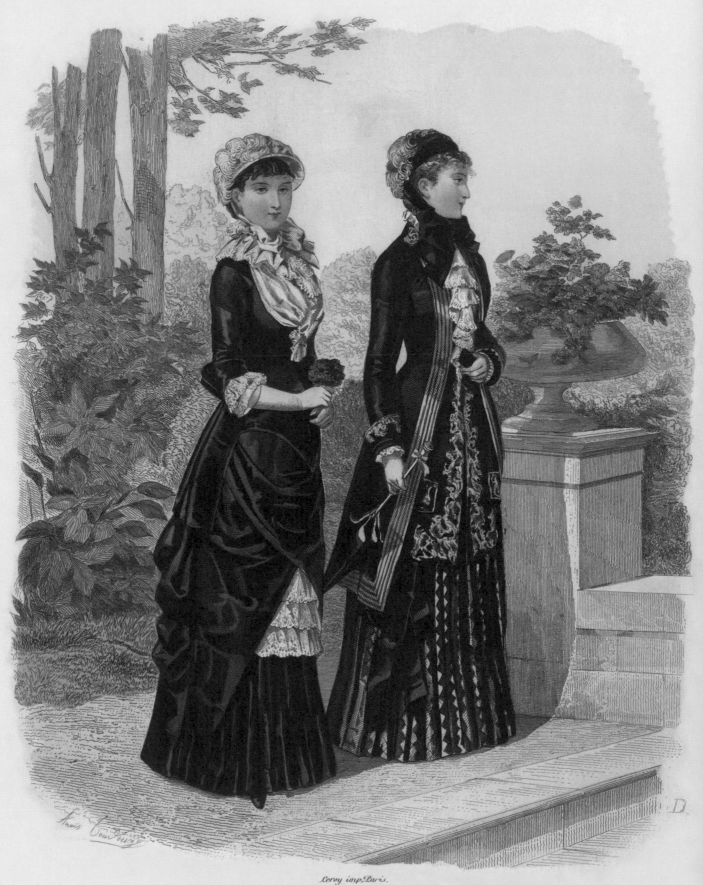

Leroy imp. Paris.

LA MODE ILLUSTRÉE

Bureaux du Journal. 56. Rue Jacob. Paris

Toilettes de la M^{on} FLADRY. M^{me} COUSSINET Succ^r r. Richer. 43.

Reproduction interdite

Mode Illustrée 1881. N° 10.

散步 I（102 頁）
散步 II（103 頁）

外出服以羅馬圓筒柱狀裙襬或中窄下寬的人魚裙襬最為常見。撐著陽傘，手裡打個扇子在戶外散步，十分愜意。在服裝布料上，以重複性的圖案為流行設計款，直條紋、巴洛克式圖樣、方格紋或橫條紋，搭配素面的裙子襯底，穿出多重層次感。

散步 III

戶外散步的兩位仕女，所穿著正是 80 年代初期時興流行的樣式，完美展現該時代所喜愛的女性線條：修長、苗條的身形。長及膝的外套或繫紮於身後的長上衣設計，演繹出時代的流行元素。受到女權意識抬頭的影響，服裝的樣式也趨近中性，右邊深紫色的仿男裝長外套，鑲有金色的線條與花紋圖樣，搭配紫色的反光緞面，看起來非常極具貴族氣息。

花園眺望

左邊的女士穿著半長的披肩斗篷，這種外罩的衣服或外套稱作帕爾特（Paletor），是日常生活穿著中防風的好選擇。比較特別的是，這兩位的裙襬都做了多層的海浪裙邊，走起路來像踩在浪花上。

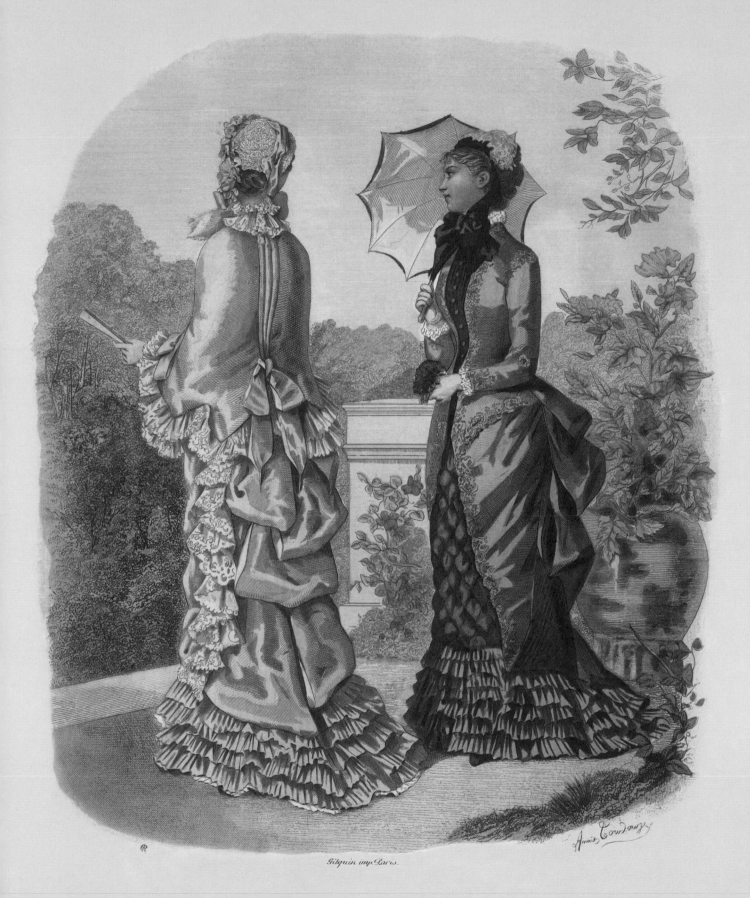

Gilquin imp. Paris.

LA MODE ILLUSTRÉE

Bureaux du Journal, 56. Rue Jacob, Paris

Toilettes de M^{me} BRÉANT-CASTEL, 19, rue du 4 Septembre.

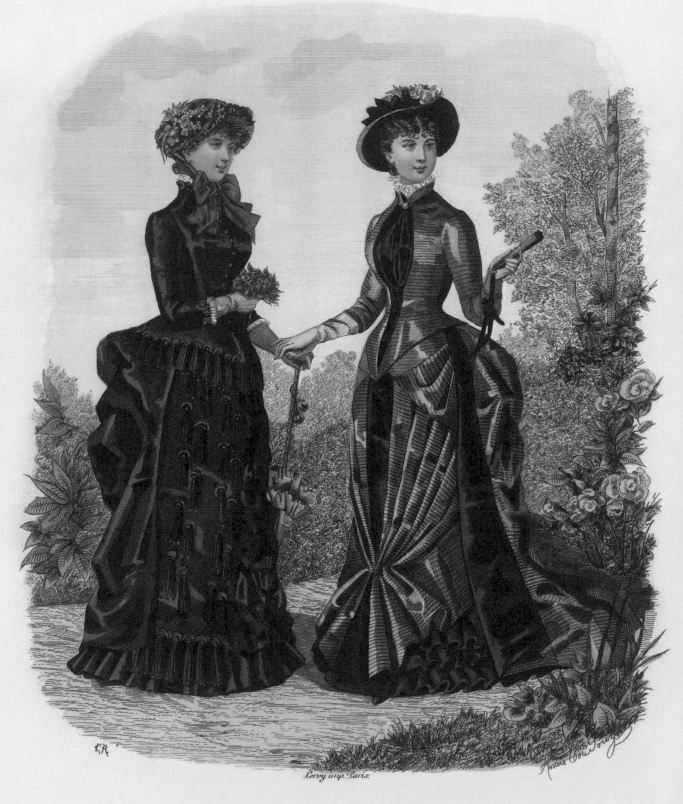

LA MODE ILLUSTRÉE

BUREAUX DU JOURNAL. 56. RUE JACOB. PARIS

Toilettes de Mᵐᵉ BRÉANT-CASTEL. 6. rue Gluck. 6.

Mode Illustrée 1883 – N°19.

Leroy imp. Paris.

姊妹出遊

這兩位女士的服裝顏色雖然低調，但造型都別具特色。左邊運用大量流蘇，在走動的時候搖曳生姿，看起來特別美麗。右邊則是將裙擺束於服裝中線，製造出一種視覺上的對稱美感。

紅夫人

這是兩套夏天的午後服，從現代眼光看來過於誇張的臀墊，在這裡卻是最為女性化的象徵。左邊的米色服裝印有規則的小碎點，並在胸口與帽緣加上同樣式的人造花。右邊女士受到東方文化影響，服裝的配色以紅、黑為主，手上還拿了非常具有東方味道的摺扇。

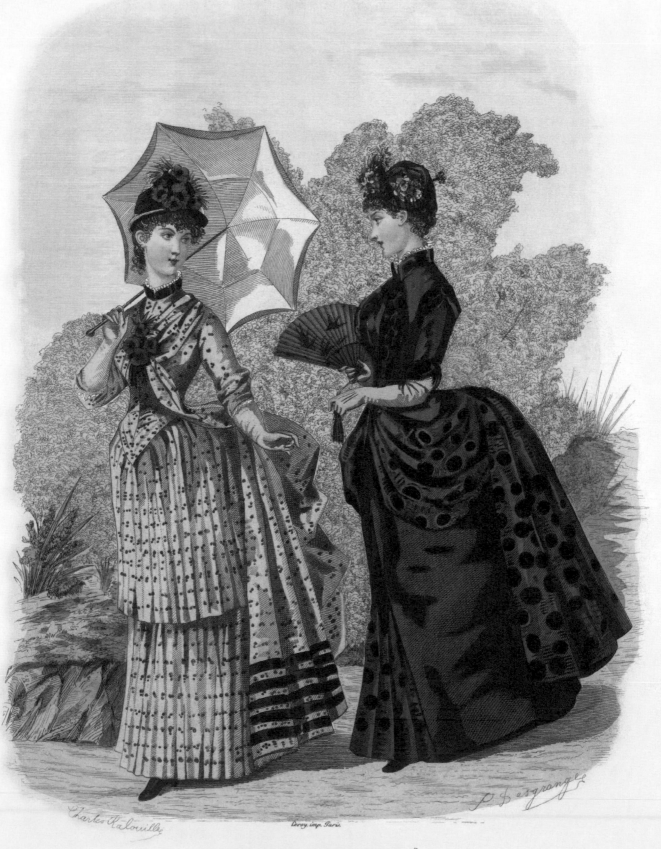

LA MODE ILLUSTRÉE

BUREAUX DU JOURNAL 56. RUE JACOB. PARIS

Toilettes de Mme COUSSINET, rue Richer. 43.

Mode Illustrée. 1884 . No 33.

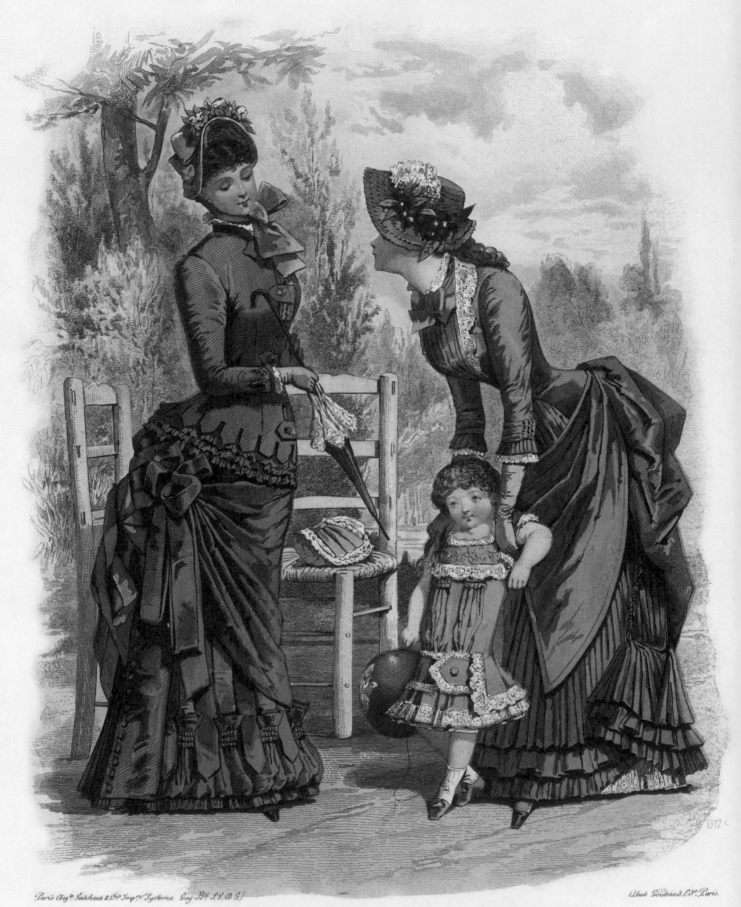

Paris Aug.ᵗ Godchaux & Cⁱᵉ Imp.ʳˢ Système Guy B.ᵗᵉ S.G.D.G.

Abot Goubaud.Ed.ʳ Paris.

JOURNAL DES DAMES ET DES DEMOISELLES

ET BRODEUSE ILLUSTRÉE RÉUNIS

Bureaux de l'Administration. 33 Rue Blaes. Bruxelles

Corsets, Jupons & Tournures de P. de PLUMENT, 33, r. Vivienne—Veloutine FAY. 9 r. de la Paix.

Parfums, Cosmétiques & Sapocétis de GUERLAIN, parfumeur, 15 r. de la Paix. Paris—Lait Antéphélique pour le teint

de CANDÈS & Cⁱᵉ 26. B.ᵈ S.ᵗ Denis—Bijouterie de fantaisie de la M.ᵒⁿ NINON, 31. r. du 4 Septembre.

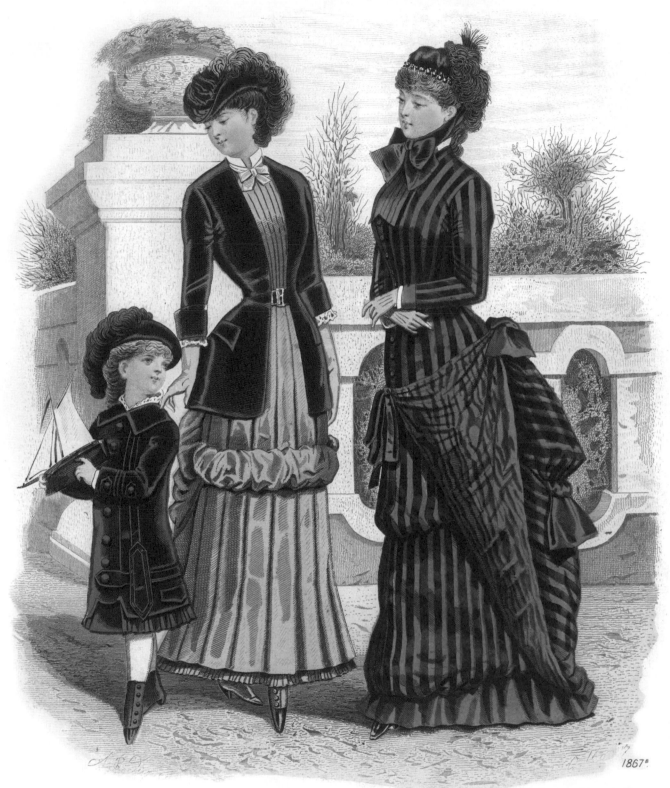

1867

Paris Aug.ᵗᵉ Godchaux & Cⁱᵉ Imp.ⁱˢ /Système Guy Bᵗᵉ S.G.D.G/

Ad. Goubaud & Fils Edⁱˢ Paris

JOURNAL DES DAMES ET DES DEMOISELLES

ET BRODEUSE ILLUSTREE REUNIS

Bureaux de l'Administration 33. Rue Blaes à Bruxelles

Corsets. Jupons & Tournures de P. de PLUMENT. 33.r. Vivienne — Veloutine FAY. 9.r. de la Paix.

Parfums. Cosmétiques & Saponits de GUERLAIN. parfumeur. 15. r. de la Paix. Paris — Lait Antiphélique

pour le teint de CANDÉS & Cⁱᵉ. 26. Bᵈ. Sᵗ Denis. Bijouterie de fantaisie de la Mᵒⁿ NINON. 31.r. du Quatre-Septembre.

母親的盼望（112頁）

在單色系的外出服中，以不同色系的緞帶突顯出服裝重點，是常見的做法。

帆船遊戲（113頁）

小女孩手中拿著帆船模型，看來兩位婦人正準備帶她去河邊遊戲呢！左邊的婦女身著深咖啡色長版絨布外套，接近現代的西裝外套，外套版型因當時流行的纖細腰身而有明顯的腰線設計。

富有的小女孩

兩個婦女帶著小女孩散步。從小女孩的帽子、手套、格紋風衣到短靴，可以看出當時社會注重穿著打扮細節。女孩的風衣到現在都還是經典流行款呢！女孩手裡的娃娃也看得出來打扮精緻，像是迷你版的小女孩扮相。

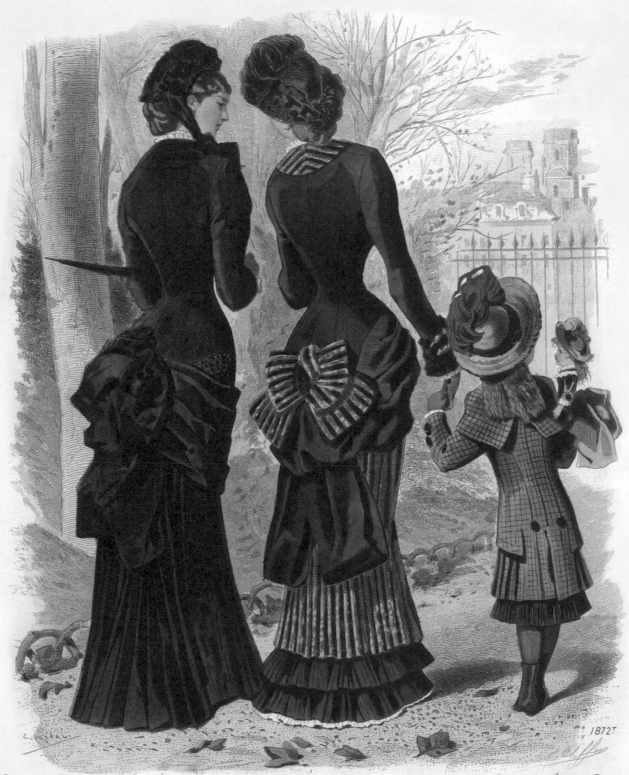

1872

Paris, Aug.te Godchaux & C.ie Imp.rs (Système Guy. B.te S.G.D.G)

Ad. Goubaud & Fils Edrs Paris

JOURNAL DES DAMES ET DES DEMOISELLES

ET BRODEUSE ILLUSTRÉE RÉUNIS

Bureaux de l'Administration. 33. Rue Blaes à Bruxelles

Toilettes de M.me DAY-FALLETTE. B.d de la Madeleine. 15 — Étoffes pour deuil des Magasins

de LA SCABIEUSE. r. de la Paix. 10 — Ceinture-Régente & Corset Anne d'Autriche de M.mes de VERTUS Sœurs

r. Auber. 12 — Parfums, Cosmétiques & Sapocétis de GUERLAIN parfumeur. r. de la Paix. 15. Paris.

玩耍的童年

午後，媽媽帶著小孩外出散步。小孩左手拿著號角，右手抓著繫鈴鐺的紅繩，圈住小女孩，兩人看起來玩得不亦樂乎。不同於 1870 年代，婦女的裙襬縮為窄版，因此走起路來緩慢而優雅。

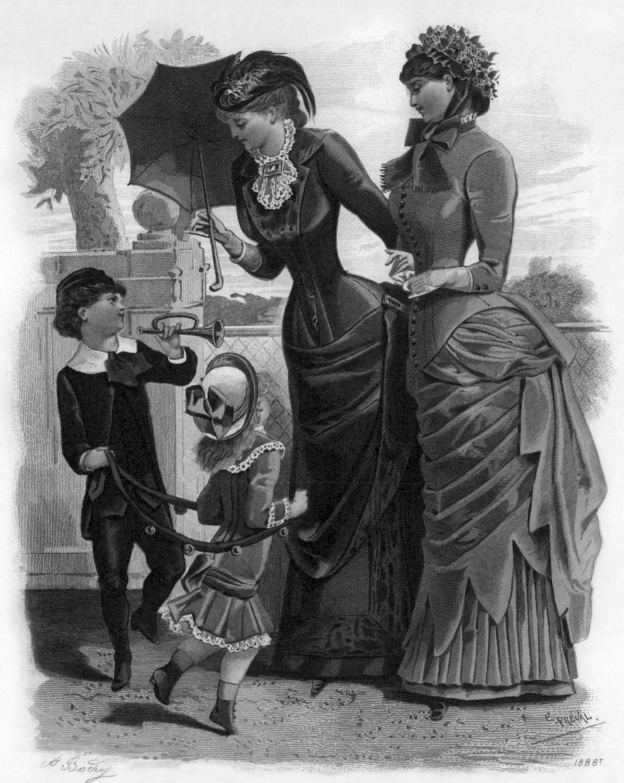

JOURNAL DES DAMES ET DES DEMOISELLES

ET BRODEUSE ILLUSTRÉE RÉUNIS

Bureaux de l'Administration, 33, Rue Blaes à Bruxelles

Etoffes pour deuil des Magasins de LA SCABIEUSE, r. de la Paix, 10.

Ceinture-Régente & Corset Anne d'Autriche de Mesd.mes de VERTUS Sœurs, r. Auber, 12.

Parfums, Cosmétiques & Sapocétis de GUERLAIN, parfumeur, r. de la Paix, 15, Paris.

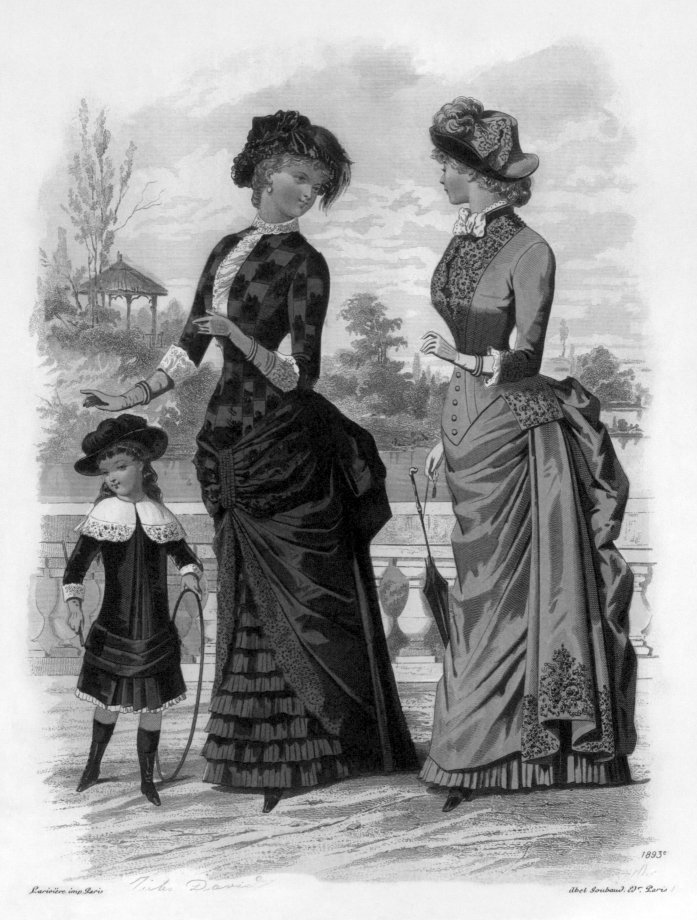

Larivière imp. Paris

Jules David

1893°

Abel Goubaud. Édr. Paris

JOURNAL DES DAMES ET DES DEMOISELLES

ET BRODEUSE ILLUSTRÉE RÉUNIS

Bureaux de l'Administration, 33, Rue Blaes à Bruxelles

Corsets, Jupons & Tournures de P. de PLUMENT, 33. r. Vivienne - Veloutine FAY, 9.r. de la Paix.

Parfums, Cosmétiques & Savocilis de GUERLAIN, parfumeur, 15. r. de la Paix. Paris - Lait Antéphélique pour le teint

de CANDÈS & Cie. 26. B.d St. Denis. Bijouterie de fantaisie de la M.on NINON. 31. r. du 4 Septembre.

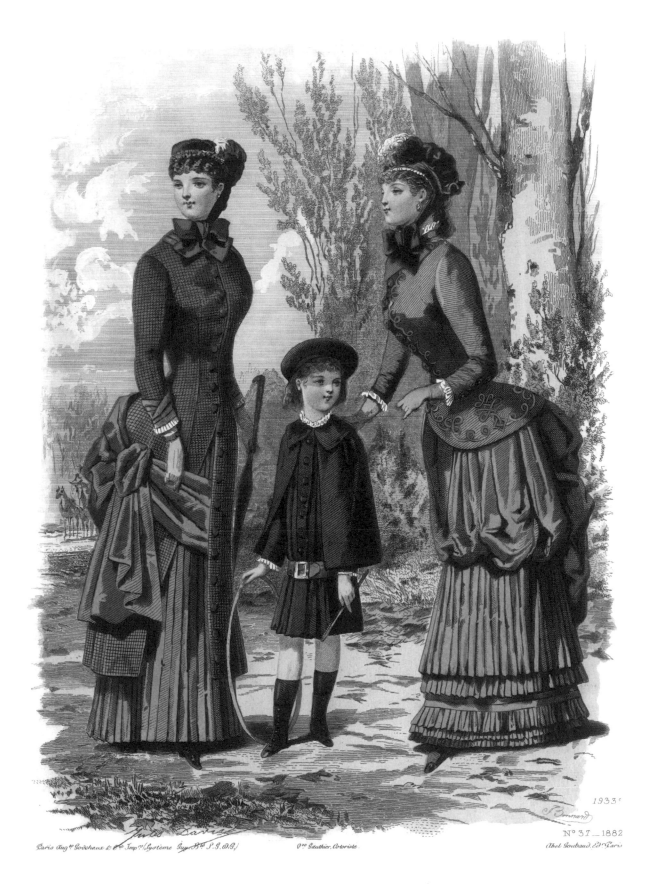

1933°

N° 37 — 1882

Paris Aug.te Godchaux & C.ie Imp.rs (Système Guy B.té P.S.G.D.G.) O.me Gauthier, Coloriste. Abel Goubaud, Éd.r Paris.

LE MONITEUR DE LA MODE

Paris, Rue du Quatre-Septembre, N° 3

Toilettes de M.me BRÉANT-CASTEL, 6, r. Gluck — Ceinture-Régente & Corset Anne
d'Autriche de M.mes de VERTUS Sœurs, r. Auber, 12 — Foulards, Lainages & Velours du COMPTOIR DES INDES
Avenue de l'Opéra, 45 — Lait Antéphélique pour le teint de CANDÈS & C.ie Boul.d St Denis, 26.

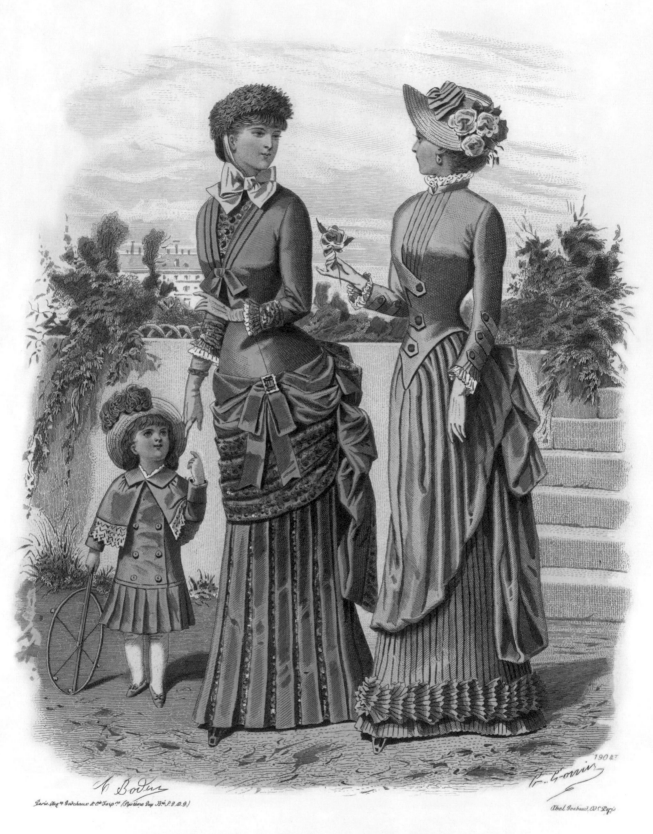

JOURNAL DES DAMES ET DES DEMOISELLES

ET BRODEUSE ILLUSTRÉE RÉUNIS

Bureaux de l'Administration. 33. Rue Blaes. à Bruxelles.

Ceinture-Régente & Corset Anne d'Autriche de M.mes de VERTUS Sœurs, r. Auber. 12.

Parfums, Cosmétiques & Savonnettes de GUERLAIN, parfumeur, r. de la Paix. 15. Paris.

遊戲時間 I（118 頁）

遊戲時間 II（119 頁）

仕女們會穿著長及腳踝處的公主式緊身洋裝，到戶外參與打獵活動或進行其他活動；而拖地式洋裝，則多屬於在室內或庭院中散步時的穿著。小孩一手拿著一根細棍，一手扶著半個身高的鐵環，是當時流行的滾鐵圈遊戲（Hoop rolling），玩者只要讓鐵圈往前滾動，透過細棍輔助，能夠保持鐵圈直立最久的則獲勝。

遊戲時間 III

婦女牽著女兒散步。左邊婦女身著紫羅蘭顏色的浪漫服飾，用紫色與小碎花布料拼接的百褶設計，讓裙子造型落落大方、更加立體；右邊婦女的服飾，上半身線條簡單俐落，延續到下半身接近裙襬處，則以波浪紋花邊橫向作裝飾。婦女手中拿的玫瑰花與帽子相呼應。

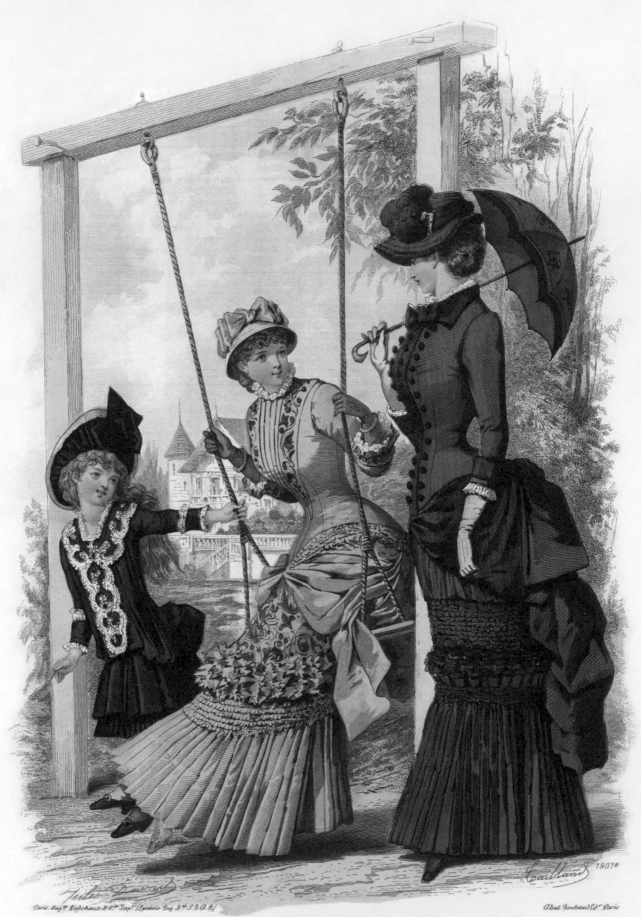

JOURNAL DES DAMES ET DES DEMOISELLES

ET BRODEUSE ILLUSTRÉE RÉUNIS

Bureaux de l'Administration, 33 Rue Blaes, Bruxelles

Corsets, Jupons & Tournures de P. de PLUMENT, 99, r. Vivienne — Veloutine FAY, 9, r. de la Paix.

Parfums, Cosmétiques & Sapoceti de GUERLAIN, parfumeur, 15, r. de la Paix, Paris — Lait Antéphélique pour le teint

de CANDÈS & C.ie 26, B.d S.t Denis — Bijouterie de fantaisie de la M.on NINON, 31, r. du 4 Septembre.

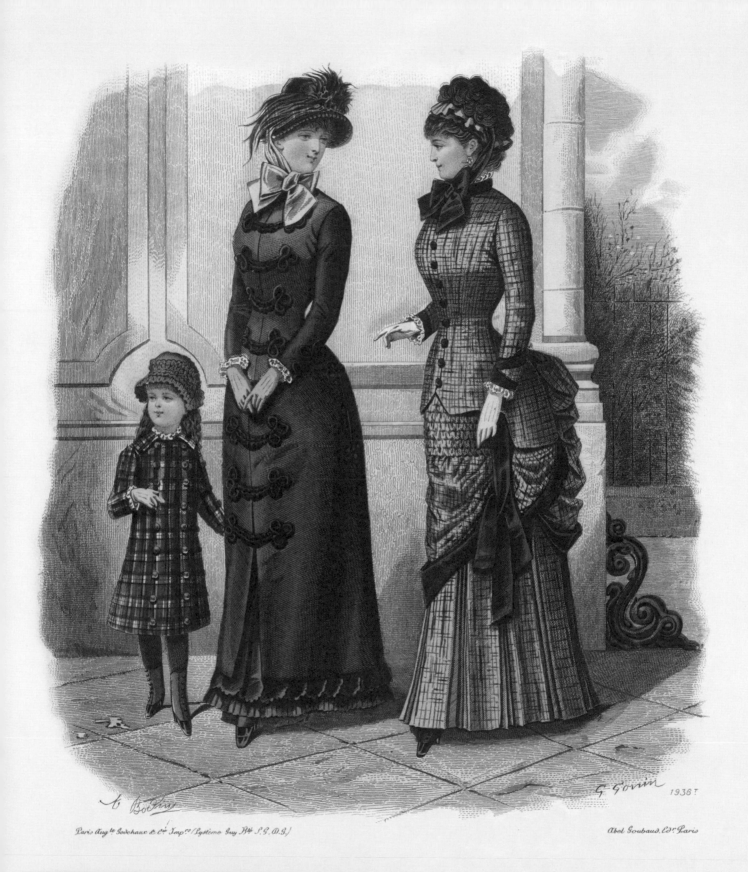

JOURNAL DES DAMES ET DES DEMOISELLES

ET BRODEUSE ILLUSTRÉE RÉUNIS

Bureaux de l'Administration, 33, Rue Blaes, Bruxelles

Ceinture Régente & Corset Anne d'Autriche de M^{mes} de VERTUS Sœurs, 12, rue Auber.

Parfums, Cosmétiques & Sapocétis de GUERLAIN parfumeur, 15, r. de la Paix, Paris.

注視 I（122 頁）
注視 II（123 頁）

仕女們會穿著長及腳踝處的公主式緊身洋裝，到戶外參與打獵活動或進行其他活動；而拖地式洋裝，則多屬於在室內或庭院中散步時的穿著。小孩一手拿著一根細棍，一手扶著半個身高的鐵環，是當時流行的滾鐵圈遊戲，玩者只要讓鐵圈往前滾動，透過細棍輔助，能夠保持鐵圈直立最久的則獲勝。

等待

除了公主式緊身洋裝的樣式外，兩件式緊身外套是搭配後翹的長裙，也是女性日常外出服的打扮。流行的臀墊線條，讓當時的外套設計在下襬處都會加寬、加大，以便容納臀墊與襯裙。小女孩亦穿著縮小版的大人服裝樣式，專為兒童設計的服裝還未問世。

出門

到了 80 年代中期後，臀墊越加越高。圖中特別注意的是，兩位婦女的帽子皆以完整的鳥作裝飾，是當時
非常流行的帽款設計。

湖中鳥

小女孩好奇地看往遠方的小鳥，貼心的婦人則為她撐傘遮陽。

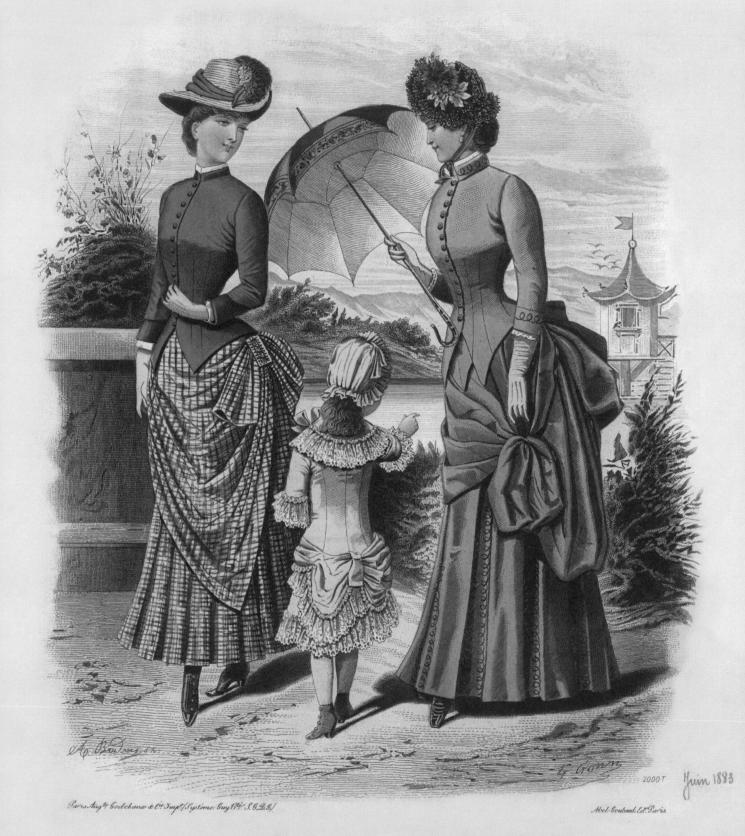

Paris Aug.te Godchaux & C.ie Imp.f Système Guy B.té S.G.D.G.

Abel Goubaud, Ed.t Paris.

2000 T Juin 1883

JOURNAL DES DAMES ET DES DEMOISELLES

ET BRODEUSE ILLUSTRÉE RÉUNIS

Bureaux de l'Administration, 33, Rue Blaes, Bruxelles

Etoffes pour deuil des Magasins de LA SCABIEUSE, r. de la Paix, 10.

Parfums, Cosmétiques & Savonets de GUERLAIN parfumeur, r. de la Paix, 15, Paris.

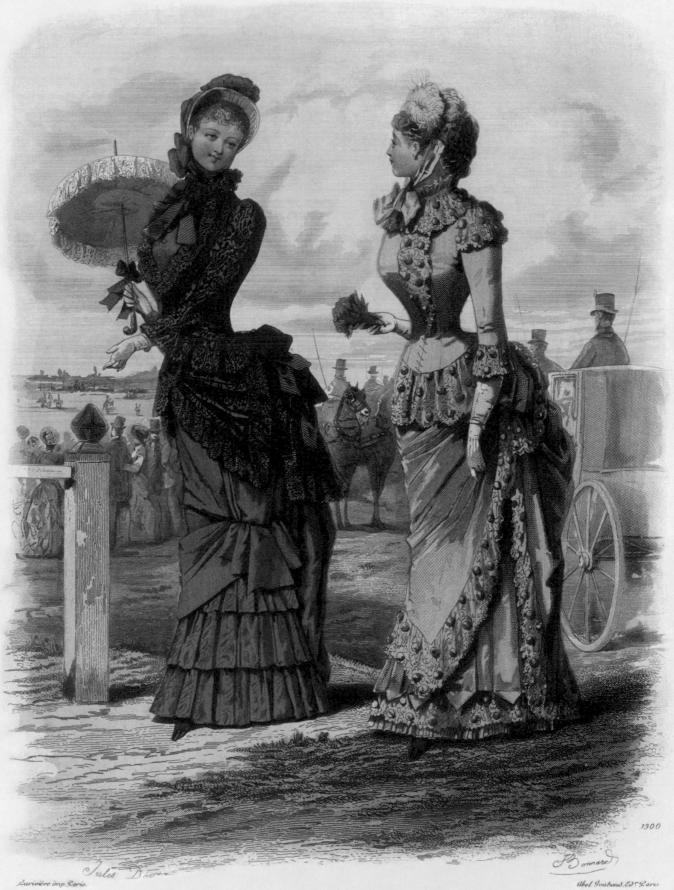

1900

Larivière imp. Paris. Abel Goubaud, Edr. Paris.

JOURNAL DES DAMES ET DES DEMOISELLES

ET BRODEUSE ILLUSTRÉE RÉUNIS

Bureaux de l'Administration, 33, Rue Blaes, à Bruxelles

Etoffes pour deuil des Magasins de LA SCABIEUSE, r. de la Paix, 10.
Ceinture-Régente & Corset Anne d'Autriche de Mmes de VERTUS Sœurs, r. Auber, 12.
Parfums, Cosmétiques & Savonnets de GUERLAIN, parfumeur, r. de la Paix, 15. Paris.

船賽

天氣正好，人們在湖邊觀賞刺激的船賽。相對於 70 年代流行長裙擺的拖裙，80 年代的女性為了便於行走，
裙襬逐漸收回來了，著重在纖細的腰線以及臀部的襯裙設計。

買娃娃的女孩

手工打造的法國時裝娃娃早期是用來展示皇家或貴族服裝用，娃娃身上使用的都是精緻布料，例如絲、喀什米爾羊毛、絲緞等等。到了 19 世紀，居住在偏遠地帶、遠離巴黎的地方裁縫師會訂購娃娃，以便了解當季流行。

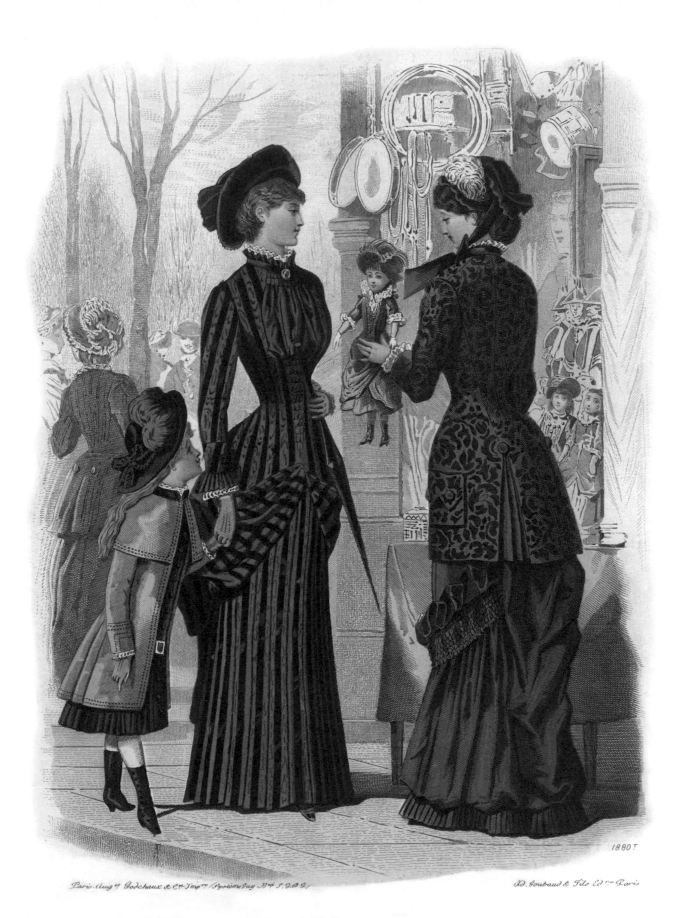

JOURNAL DES DAMES ET DES DEMOISELLES

ET BRODEUSE ILLUSTRÉE RÉUNIS

Bureaux de l'Administration, 33, Rue Blaes, à Bruxelles

Toilettes de la M.^{on} DEGON-POINTUDE, 38, Avenue de l'Opéra — Etoffes pour deuil des Magasins
de LA SCABIEUSE, r. de la Paix, 10 — Ceinture-Régente & Corset Anne d'Autriche de M.^{mes} de VERTUS Sœurs
r. Auber, 12 — Parfums, Cosmétiques & Sapocétis de GUERLAIN, parfumeur, r. de la Paix, 15, Paris.

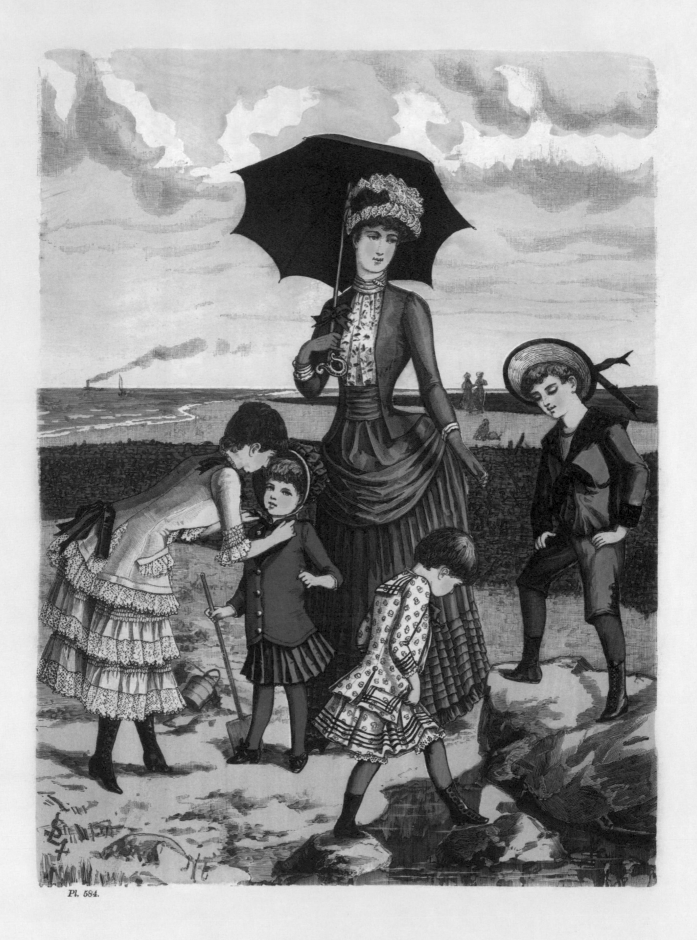

Pl. 584.

LA SAISON.

16 Août 1884.

Journal illustré des Dames.

夏日的海濱玩耍

身著搶眼紅衣的小女孩，迫不及待地看向前方踩石頭的女孩，似乎想趕快參與玩樂。兩位小女孩的裙子設計及膝，便於她們行動玩耍；相對於此，身著蕾絲花邊、粉紅蛋糕裙的姊姊，裙延長至小腿肚，顯得成熟許多。

花園下午茶

炎炎夏日，兩位女子在海岸邊喝著涼爽的檸檬水消暑，桌上擺著新鮮的檸檬。右邊女子衣服以白色蕾絲做設計，襯托出粉紅緞的甜美，整體風格非常清爽與端莊。

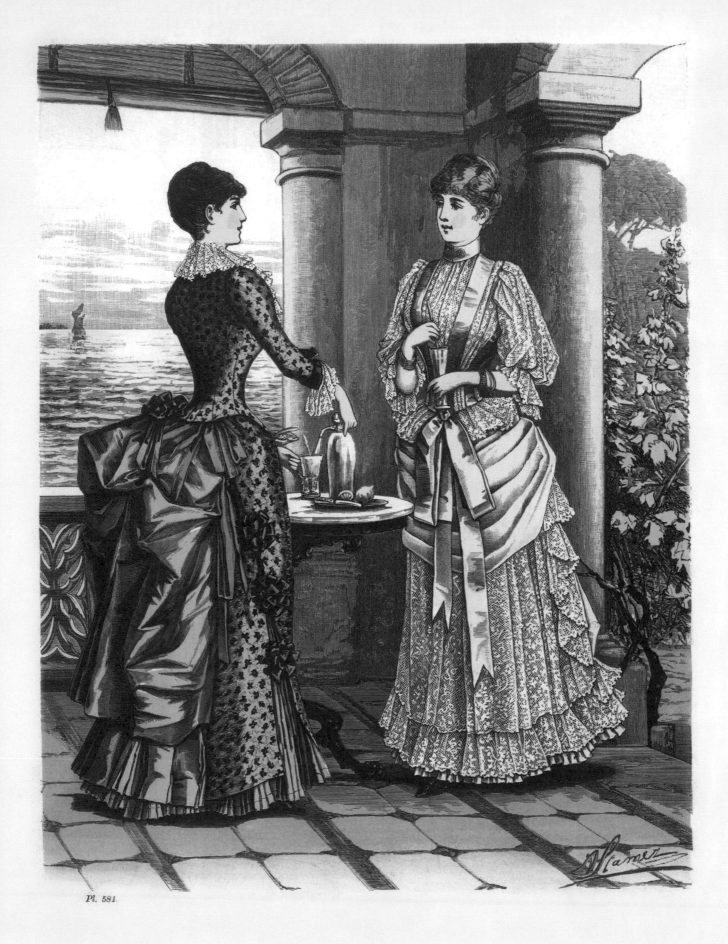

Pl. 581.

LA SAISON.

Journal illustré des Dames

16 Juillet 1884.

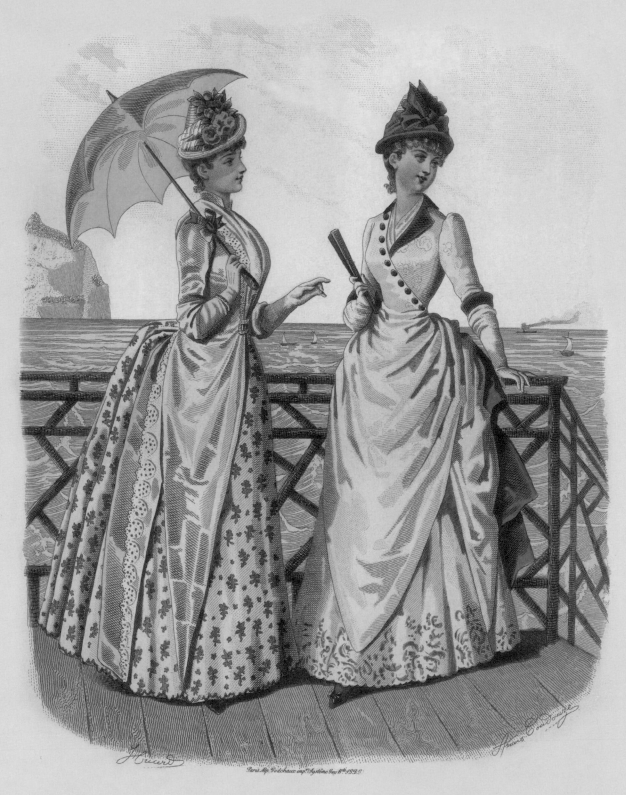

LA MODE ILLUSTRÉE

BUREAUX DU JOURNAL, 56, RUE JACOB_PARIS

Toilettes de M.me BRÉANT-CASTEL, 6, rue Gluck.

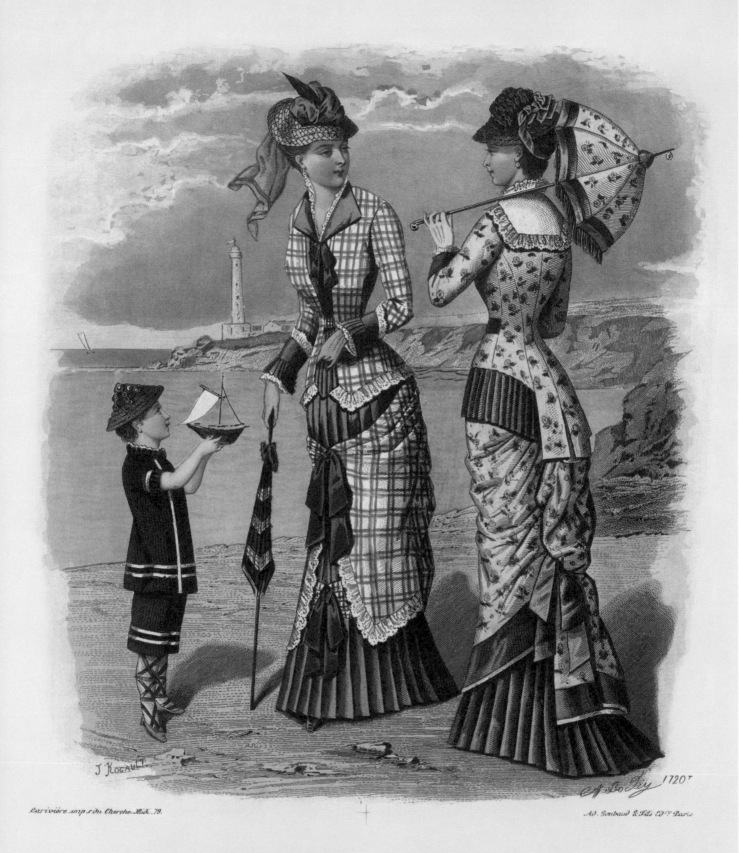

J. ROGAULT

A. BODIN 1720

Lariviere imp. r du Cherche-Midi. 79.

Ad. Goubaud & Fils EDS Paris

LE JOURNAL DES DAMES ET DES DEMOISELLES

Bruxelles. Rue Blaës. 33.

Etoffes pour deuil des Magasins de La Scabieuse, r. de la Paix. 10 — Coiffures en cheveux de
Mme B. de Neuville, r. du 29 Juillet 10 — Ceinture Régente & Corset Anne d'Autriche de Mr De Vertus sœurs, r. Auber 12
Parfums, Cosmétiques & Sapocôtis de Guerlain parfumeur, r. de la Paix 15 Paris.

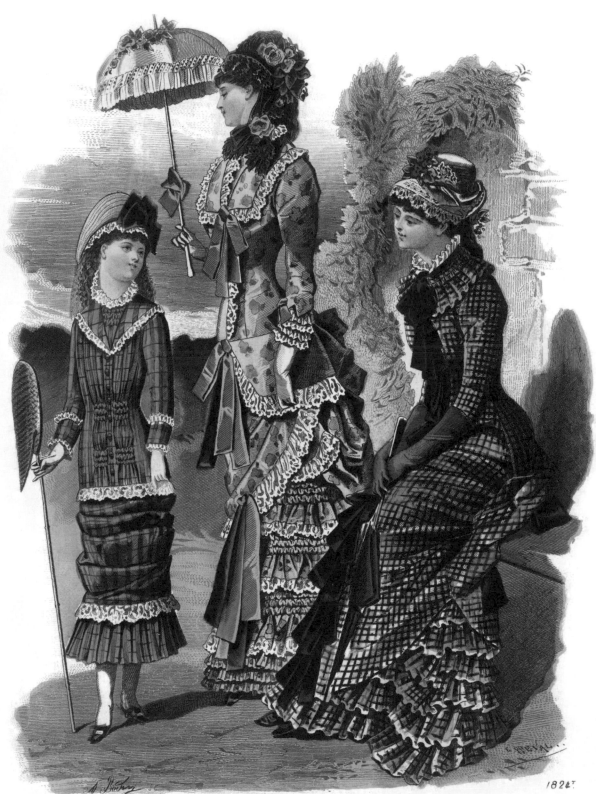

1824

Larivière imp. r. du Cherche Midi. 79.

Ad. Goubaud & Fils Ed.rs Paris

JOURNAL DES DAMES ET DES DEMOISELLES

ET BRODEUSE ILLUSTRÉE RÉUNIS

Bureaux de l'Administration. 33 Rue Blaes à Bruxelles

Toilettes des Magasins de LA VILLE DE St DENIS. Etoffes pour deuil des Magasins de LA SCABIEUSE.
r. de la Paix 10. Ceinture Régente & Corset Anne d'Autriche de Mmes DE VERTUS Sœurs. r. Auber. 12.
Parfums Cosmétiques & Sapocétis de GUERLAIN, parfumeur. r. de la Paix 15. Paris.

夏日捕蟲

工業革命後，生活水準的提高，人們擁有越多的閒暇時間，從事戶外活動也漸成一種風尚，女性們也從家庭步入戶外。隨著鐵路的興建，巴黎人的腳步愈發往海邊踏去，如諾曼地新興的海邊度假勝地，許多的度假別墅、泡澡放鬆的美容沙龍紛紛成立，仕女們的身影亦可常在海邊看見其蹤影。女性的白皙肌膚是一種時尚要求，因此遮陽傘成為戶外時間的隨身配件，帽子的選戴對造型更有畫龍點睛的效果，加強提升了整體造形上的完美度。

抓蝴蝶的女孩

左邊婦女服飾運用大量的飾條，前面裙子覆蓋大片的抓皺荷葉邊，造型華麗。右邊婦女則以對比的紅色布料作少許點綴裝飾，呈現相對典雅的風格。

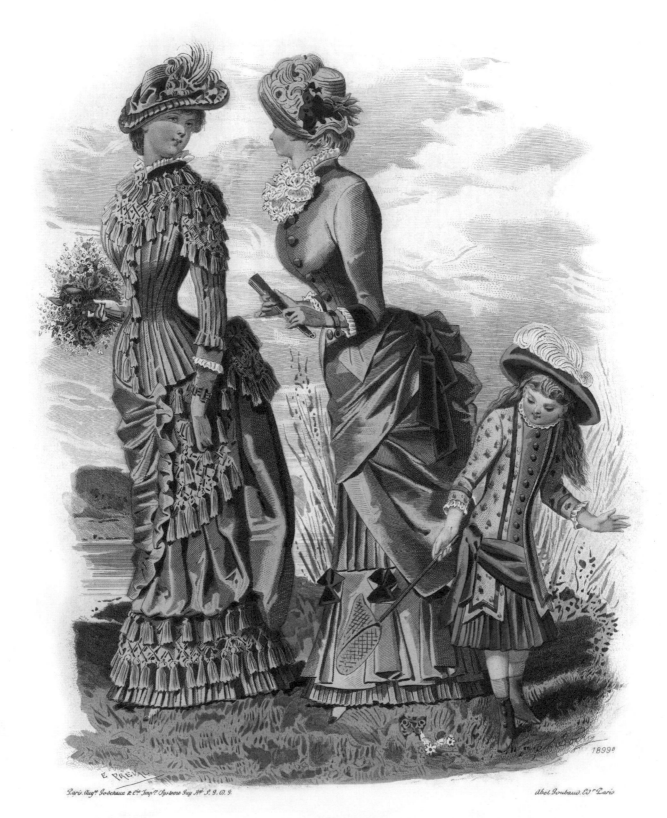

E. PREVAL

Paris. Aug.ᵉ Godchaux & Cⁱᵉ. Imp.ᵗ.ᵉ Système Guy N.ᵗᵉ S. G. D. G.

Abel Goubaud. Edⁱ. Paris.

JOURNAL DES DAMES ET DES DEMOISELLES

ET BRODEUSE ILLUSTRÉE RÉUNIS

Bureaux de l'Administration. 33. Rue Blaes. Bruxelles

Corsets, Jupons & Tournures de P. de PLUMENT. 33.r. Vivienne - Veloutine FAY. 9.r. de la Paix.

Parfums, Cosmétiques & Savonèts de GUERLAIN parfumeur. 15.r. de la Paix. Paris - Lait Antéphélique pour le teint
de CANDÈS & Cⁱᵉ 26. b.ᵈ S.ᵗ Denis. Bijouterie de fantaisie de la M.ᵐᵉ NINON. 31.r. du Quatre - Septembre.

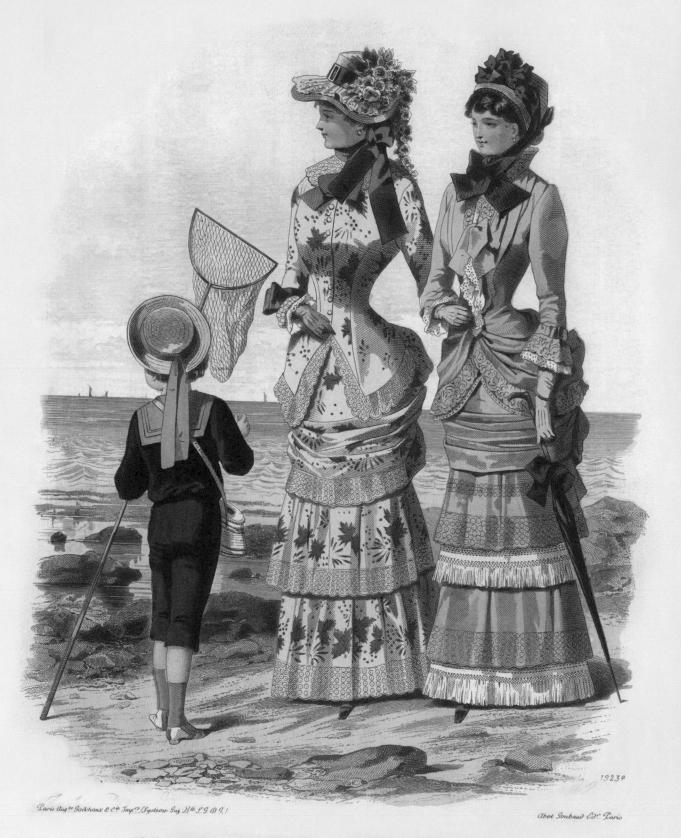

Paris Aug.te Godchaux & C.ie Imp.rie (Systeme Gug.B.te S.G.D.G.)

Abel Goubaud Ed.r Paris

JOURNAL DES DAMES ET DES DEMOISELLES

ET BRODEUSE ILLUSTRÉE RÉUNIS

Bureaux de l'Administration, 33, Rue Blaes, à Bruxelles

Toilettes de la M.on BRYLINSKI, r. d'Uzès, 7 — Corsets, Jupons & Tournures de P. de PLUMENT.

33 r. Vivienne — Veloutine FAY, 9 r. de la Paix — Parfums, Cosmétiques & Sapocéti de GUERLAIN.

parfumeur, 15, r. de la Paix, Paris — Lait Antéphélique pour le teint de GANDÈS & C.ie 26 B. St Denis.

Bijouterie de fantaisie de la M.on NINON, 31, r. du 4 Septembre.

捕魚

此時對於女性的詮釋，強調柔美優雅的風格，因此裙襬流行窄版，女人散步時溫吞的步伐，展現出婀娜
多姿的氣質。肌膚的裸露仍是不合時宜，卻也帶起了配戴手套的風潮。

新藝術風格 — 自然曲線年代
（1891~1910 年）

前言

　　世人將 1890 年到 1914 年第一次世界大戰前的這段時期，讚譽為美好年代（La Belle Époque）。這時期進行了第二次工業革命，科技蓬勃發展推動了整個歐洲的經濟，特別是剛結束普法戰爭的法國，和平安逸的環境與迅速累積的財富，讓原本就富裕的上層社會享受著更無比奢華的生活，歌劇院與夜總會紛紛林立；他們享受美食、追求精品時尚，流連於各個娛樂場所，參與舞會派對等，也因此對於服裝更加講究，巴黎出現了高級訂製服（Haute couture）。

　　工業革命以後，機器逐漸取代人力，市面上的商品走向了量產化的階段，制式化的產品充斥在各地，漸漸遭受藝術家們的唾棄，促使了英國設計家威廉莫里斯（William Morris, 1834-1896）推動美術工藝運動（Arts and Crafts movement），他強調手工藝的獨特、自由流暢的曲線設計，而非工業化一板一眼的制式線條。

　　漸漸地，嶄新的藝術理念受到了各地的迴響，逐漸蔓延到整個歐洲大陸，演變成著名的新藝術運動（Art Nouveau）。新藝術風格滲透到生活各個層面，從純藝術的繪畫雕刻，到生活實質層面的藝術設計，包括建築、家具、室內裝潢……等；設計師與藝術家主要取材自然萬物，例如花卉、藤蔓、鳥獸或是昆蟲上的紋路，企圖在美學的裝飾設計與現代工業上取得平衡。著名的艾菲爾鐵塔正是受到新藝術運動影響，結合當時的新素材 —— 鋼鐵、技術與造型的產物。

　　新藝術運動在 1900 年巴黎舉行的世界博覽會達到最高峰，奠定了現代風格，而巴黎更被視為世界的藝術中心，響應了德國哲學家尼采（Friedrich Wilhelm Nietzsche，1844-1900）從讚歎巴黎的一句話：「An artist has no home in Europe except in Paris.（歐洲的藝術家只有巴黎這個家）」[1]。

　　90 年代的女裝擺脫過去十年的誇張裙飾，例如蓬鬆誇大的緞帶、波浪花邊，裙子的輪廓轉向簡單自然，臀墊的流行於此時已消失，之後亦不復見。此時期強調女性的纖細腰身，「正常人的腰圍是 65 公分左右，在 1890 年要在腰上繫上一根長約 50 公分的腰帶，才達到審美的要求。」[2] 也因此，讓女性無

法呼吸的緊身束衣（Bodice）並無退去潮流，反而持續發燒；而為了凸顯輕盈的腰線，服裝設計焦點從裙子轉移到袖子，90 年代中期引進「leg o' mutton（羊腿袖）」，袖子顧名思義如羊腿一般的造型，上端寬鬆膨大，而在手腕處收緊。到了後期，袖子又逐漸變窄，並在肩膀出加上肩襯。下半身少了臀墊，裙子線條貼近臀部自然垂下，呈現鐘型或百合花狀的喇叭裙。若從側面觀看女性的身體曲線，緊身束衣將女性胸型往上撐托，壓平腹部，下半身沿著臀部散開的裙襬，讓女性呈現曼妙的 S 字身形，十分優雅，同時呼應了新藝術運動的風格。

1 威廉·夏伊勒著，高紫文譯，《1940 法國陷落 卷一 第三共和國的美好年代》，左岸文化，2014 出版，內容簡介。

2 蔡宜錦著，《西洋服裝史》，全華圖書，2012/3/14 出版，第 193 頁。

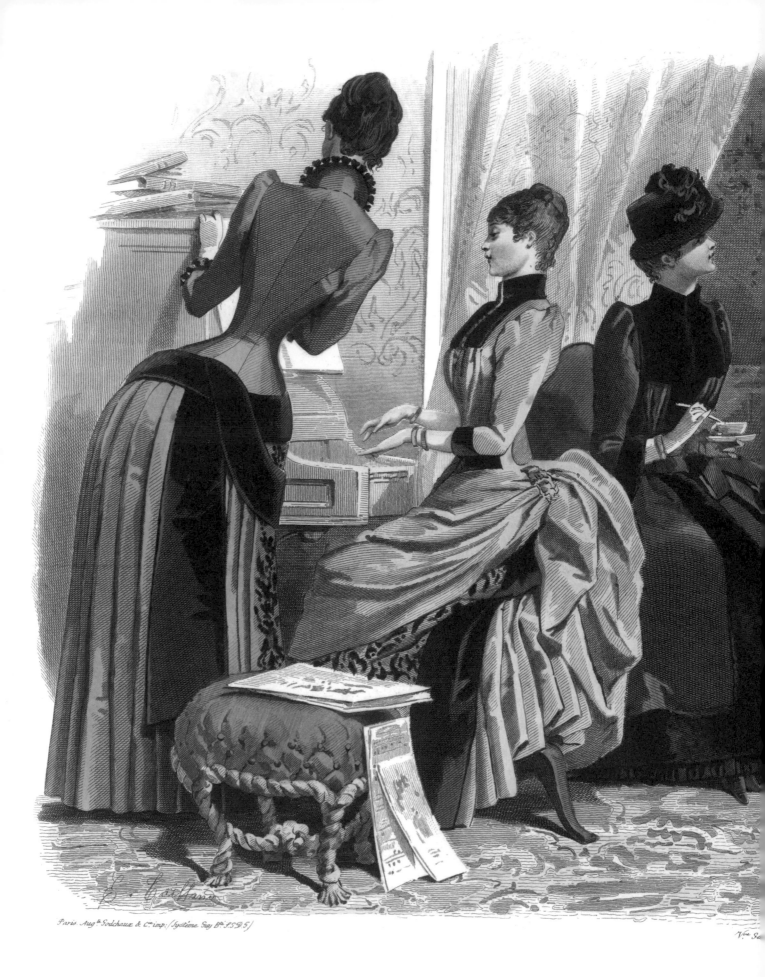

Paris. Aug.ᵗᵉ Godchaux & Cⁱᵉ imp. (Système Guy Bᵗᵉ S.G.D.G.)

LE MONITEU

Paris. Rue du Q

Modèles de Costumes et de Confections des Grands Magasins a
de LA SCABIEUSE r. de la Paix, 10. Jupons & Tournure

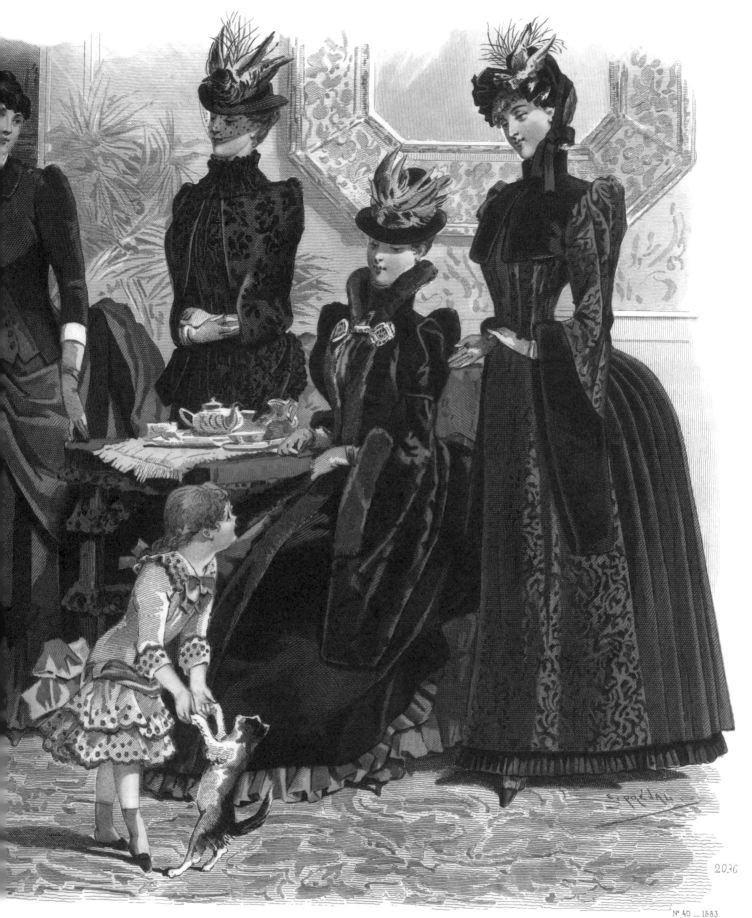

2036

N° 40 — 1883

Abel Goubaud, Edr. Paris.

LA MODE

tembre, N°.3

Avenue de l'Opéra,20._Etoffes pour deuil des Magasins

MENT r.Vivienne,33 Veloutine FAY de le Paris S.

貴夫人的午茶會（150-151 頁）

在鋼琴演奏中進行下午茶敘，這是再普通不過的一天，婦人們喝著茶，輕鬆閒談。右邊三位的帽飾上鑲有整隻含羽毛的鳥，這是非常流行的造型。畫面中可以明顯見到，眾人服裝上的布料，開始出現反覆性的花紋圖樣，尤其是與貓玩耍的小女孩。19 世紀兒童專屬服裝還未誕生，但喜愛以明亮輕快色系表現孩童的活潑可愛，用以區別採內斂優雅色調來呈現女性高貴典雅的氣質。小女孩裙擺的散點式小花樣與背後的大型緞帶蝴蝶結，至今 21 世紀仍是常見的女孩裝扮。

假日的音樂會

一個天氣晴朗的午後，婦人盛裝打扮出席庭園中的聚會。典型的 S 型時期外出服，以白色藤紋布料做為衣服的主體，上頭縫製大量的圓底黑色蕾絲；再仔細看，可發現她的手部也縫著相同的黑色蕾絲，整體形成特殊的樣式。遠處有交響樂團在台上表演，台下許多盛裝打扮的男女在欣賞音樂，或者相互交談，可由此窺見當時日常的生活。

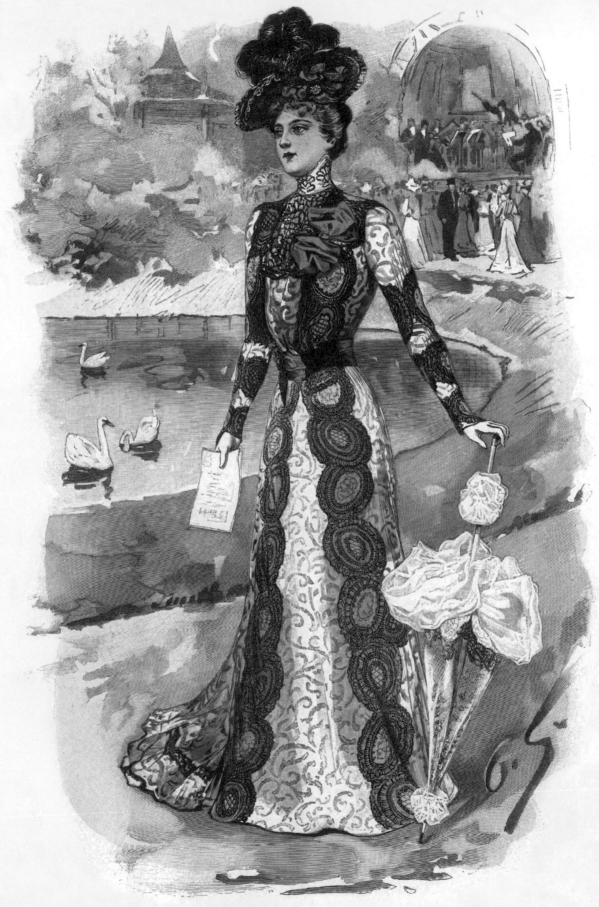

Pl. 1440.

LA SAISON

XXXIIIe ANNEE, No 15.
1er AOÛT 1900.

Toilette de réunion. Notre modèle est en gaze de soie blanche à dessins noirs. Sur le fond de jupe en taffetas blanc, avec volant adapté, tombe la jupe de dessus, une cloche légèrement à traîne avec plissé adapté et lé de devant à plat. Des plis-bises réduisent la largeur sur les hanches et derrière. De chaque côté devant garniture de Chantilly dont les ronds découpés sont remplis par des médaillons en batiste écrue brodée. Un étroit entre-deux de Chantilly est incrusté dans le plissé. Du chiffon blanc recouvre d'abord devant le corsage-doublure. La gaze de soie est tendue à plat et cousue à la taille en petits plis s'ouvrant, la dentelle est disposée en suivant la forme du corsage; elle empiète en forme d'épaulette sur la manche, en gaze et dentelle, et tombe devant, en simulant un boléro, sur le corselet en ruban de soie vieux rose. Col droit et chemisette bouffante en soie blanche brodée de paillettes bleu-vert, à laquelle se joint de l'étoffe de dessus drapée agrafant à gauche avec elle. Chapeau en crin noir et galon de paille jaune garni de plumes d'autruche noires, de tulle noir et de ruban sergé de couleur. Ombrelle de soie blanche recouverte de dentelle d'Irlande noire avec volant de chiffon.

PARIS. — **Roullier frères,** *fts, 27, rue du 4 Septembre, tissus, lainages, et soieries hautes nouveautés.*

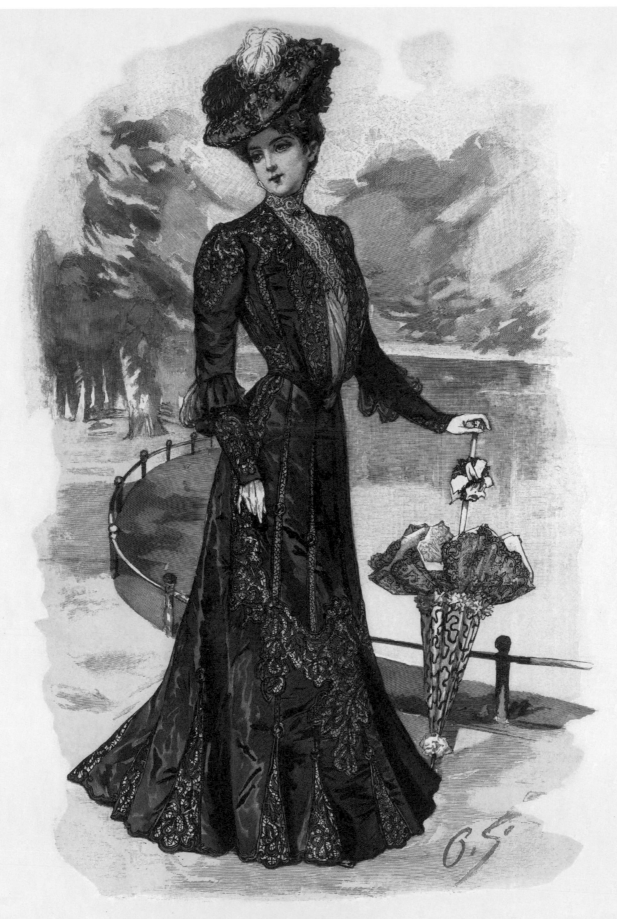

Pl. 1478.

LA SAISON

XXXIVᵉ ANNÉE, Nᵒ 12.
16 JUIN 1901.

Toilette de promenade en taffetas noir. — On trouve toute préparée dans le commerce l'étoffe de dessus coupée de tulle avec applications de taffetas. Sur notre modèle la robe de dessous est en taffetas blanc voilé de chiffon noir, on peut à volonté la confectionner en noir. Le plastron, blqusé devant comme l'étoffe du corsage, est formé dans le haut de fine dentelle d'or dressée sur un fond de taffetas blanc, dans le bas de parties-chiffon jaunâtres s'entre-croisant et froncées au haut en petits bouillonnés. Demi-ceinture cambrée piquée devant sur le bord du corsage. Sur la manche, à hauteur de coude, double bouffant de taffetas. Jupe cloche, de 6 m. 20 d'ampleur, tombant libre sur une fausse-jupe richement garnie de volants de chiffon; jupe intermédiaire en chiffon. — Chapeau garni de chiffon blanc orné d'entre-deux de Chantilly noir, avec plumes d'autruche noires et blanches; coques de satin de couleur sur le cerceau. — Ombrelle recouverte de tulle brodé au tambour, volant de dentelle noire sur chiffon blanc.

PARIS. — **Roullier frères,** *fᵗˢ, 27, rue du 4 Septembre, tissus, lainages, et soieries hautes nouveautés.*

黑夫人的午後

19世紀末在西方掀起否定傳統的新藝術運動（Art Nouveau），服裝強調自然曲線與纖細腰身，裙擺如同喇叭狀向下展開。1900年代流行的病態美，意外地讓化妝品開始流行，女性喜愛偏蒼白的膚色，在暗色調服裝襯托之下，其病態感更加明顯，而如被蜜蜂螫過的腫腫嘴唇，亦是當下流行的唇妝。

夏季出遊

這是以居家服型式製作的外出服，保留居家服的寬鬆與外出服的形制，淺藍色與淡黃蕾絲的配色，充滿
清爽夏日風情。

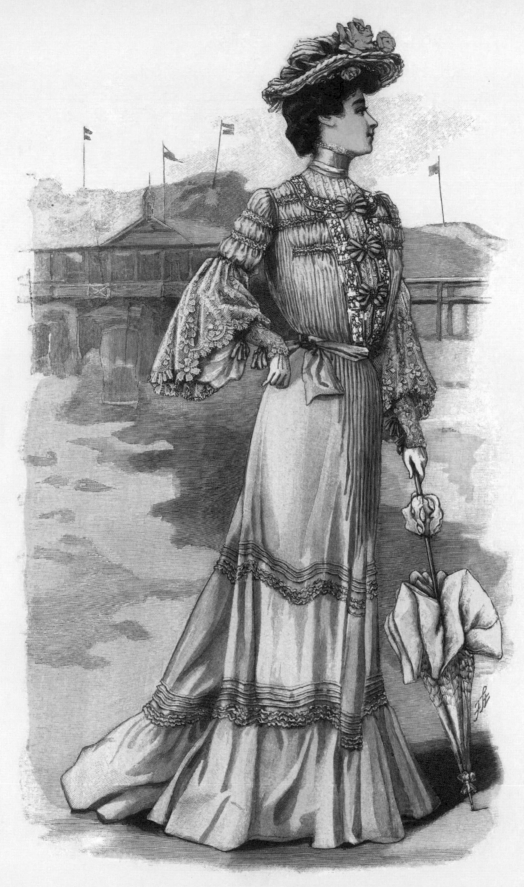

Pl. 1480.

LA SAISON

XXXIVe ANNÉE, No 13.
1er JUILLET 1901.

Toilette de casino. — D'un cachet particulier cette élégante toilette, composée de voile gris des plus fins, de Valenciennes, de galons de passementerie, de chiffon, de ruban de moire de deux largeurs, et de boucles de strass. Sur la fausse jupe de taffetas gris tombe la jupe, ornée de petits plis transversaux et verticaux, ainsi que de petits bouillonnés froncés. Le corsage, légèrement blousé devant et cousu en partie en petits plis lingerie, montre les de-vants et parties-dos froncés trois fois; du galon de passementerie gris argent garnit les bords; du chiffon blanc en petits plis recouvert de dentelle couvre les parties intercalées devant et dans le dos; de petits nœuds de ruban de moire étroit avec petites boucles de strass réunissent les devants. Du ruban de moire large, avec bandes d'argent tissées à même, forme le col droit et la ceinture fermée sur le côté par une grande boucle de strass; de petites baleines maintiennent le col droit souple. Adapter à la manche, en étoffe cousue en petits plis et bouillonnés, un volant en forme en dentelle, sous lequel sort un bouffant de chiffon blanc; manchette en Valenciennes avec rosettes de ruban. — Le chapeau en liber, de la nuance de la robe, est garni de chiffon à plis et de roses légèrement teintées. Ombrelle de la couleur de la robe.

PARIS. — **Roullier frères**, *f^{ts}, 27, rue du 4 Septembre, tissus, lainages, et soieries hautes nouveautés.*

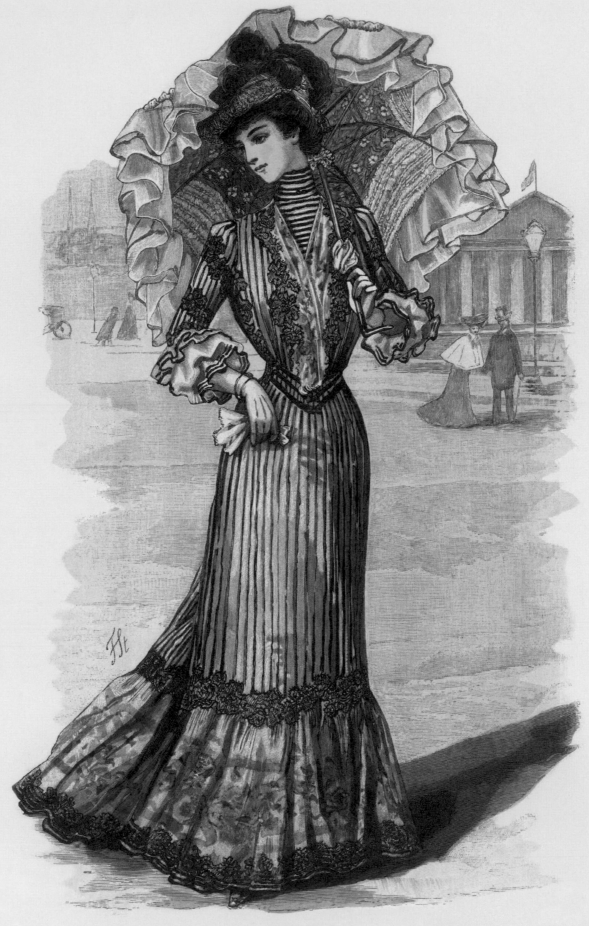

Pl. 1489.

LA SAISON

XXXIVᵉ ANNÉE, Nᵒ 18.
16 SEPTEMBRE 1901.

Toilette pour fête de jardin. — Le tissu souple transparent exige un dessous de soie, qui est en taffetas blanc à notre modèle. Sur la fausse-jupe, que termine un plissé, garni au bas d'une ruche de 4 c. de large, tombe libre une jupe de chiffon blanc avec volant peint, que recouvre la jupe de chiffon noir cousu en toutes petites bises; un entre-deux de Chantilly la joint au volant uni. Au bord inférieur entre-deux et étroit volant garni de ruban de velours noir d'un ¹⁄₂ c. de large. Du chiffon blanc et en bises, le dernier avec entre-deux de Chantilly, recouvre

le corsage-doublure ajusté en taffetas, dont du chiffon peint, recouvert de chiffon noir, forme la garniture-fichu. Le plastron, agrafant à gauche avec le col droit de devant, est recouvert de chiffon à petits plis avec petit ruban de velours noir. Du chiffon et de la dentelle de Chantilly forment la partie-col derrière; du ruban de velours, d'un c. de large, garnit le bord inférieur du corsage, où il dessine une ceinture. Garnir d'abord la manche-doublure de taffetas d'un volant de chiffon, orné de ruban de velours, puis d'un bouffant de chiffon peint,

recouvert de chiffon noir, enfin au-dessus de celui-ci encore un volant. La manche de dessus, formée de chiffon blanc à petits plis et d'entre-deux, est terminée par de la dentelle de Chantilly dressée, et ornée au coude d'une rosette de coques de tout petit ruban de velours. — Le chapeau de crin noir, avec passe relevée de côté et cerceau, est garni de plumes noires et de dentelle maintenue par une boucle de bronze. Du chiffon blanc en plis serrés recouvre le dessous de la passe relevée. Ombrelle de soie blanche avec chiffon en bouillonnés et volant pareil.

PARIS. — Roullier frères, fᵗˢ, 27, rue du 4 Septembre, tissus, lainages, et soieries hautes nouveautés.

街頭少婦

雖然乍看之下是一件黑色的外出服，但仔細探索，會發現許多令人玩味的細節。上半身設計保有男式西
裝的剪裁，大量的黑色蕾絲與直橫條紋設計，在視覺上增添複雜的層次感，值得欣賞的是前襟與裙襬，
運用彩色手染創造出繽紛的花朵視覺效果。

思念

典型的 S 時期女裝，從 1890 年後開始廣泛流行。上方是增厚的墊肩與泡泡袖，中間是收緊的腰身，下方則是向外散開的裙襬，整個人的外型看起來像是 X 一般的沙漏型狀，灰紫色的絲綢布料皺褶流暢，凸顯女性優雅韻味。

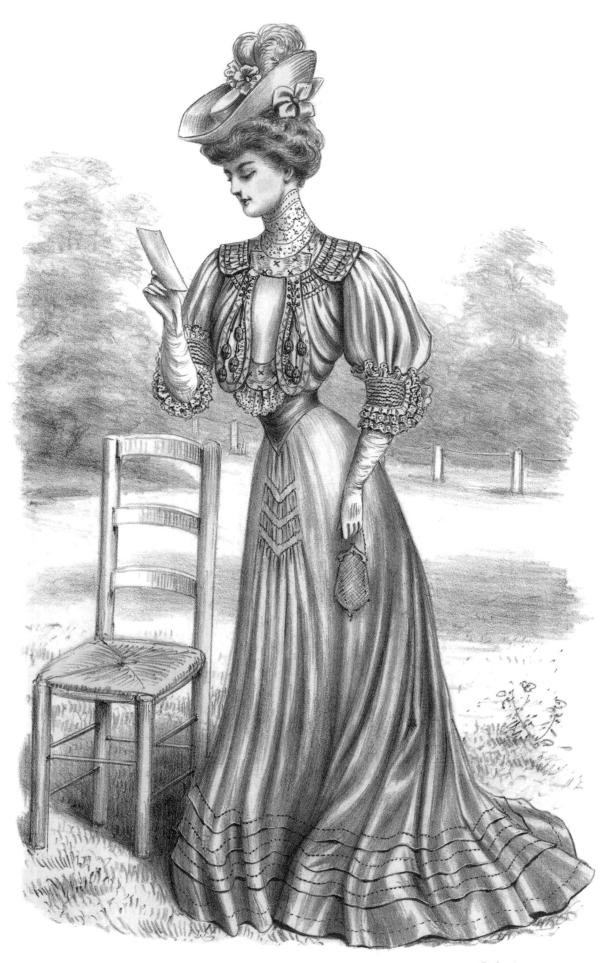

Les Grandes Modes de Paris
N°. 55 Pl. 447

Toilette de Villes d'eaux
exécutée par Martial & Armand

Supplément

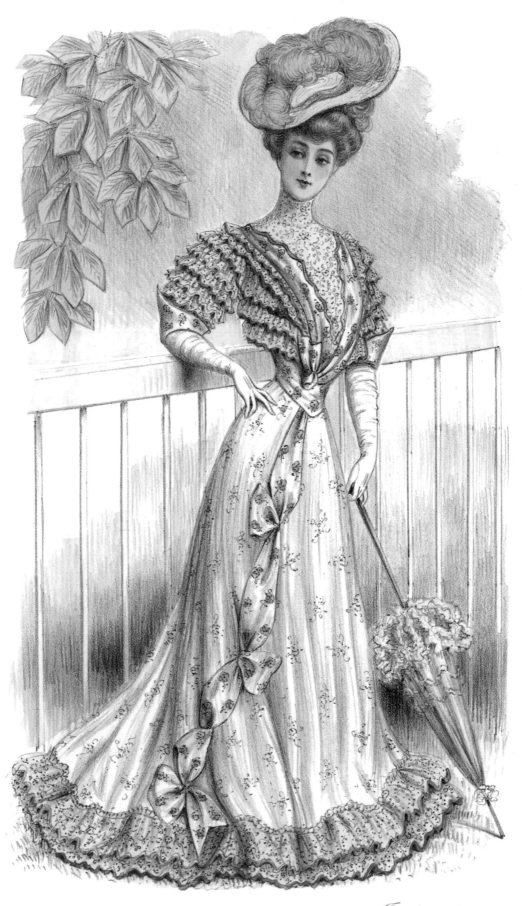

Les Grandes Modes de Paris
N.° 55 Pl 448

Supplément

Toilette de Courses

portée par la Comtesse de M.
JOURNÉE DES DRAGS

豔陽下的婦人

受到新藝術運動的影響，出現 S 型曲線的線條，呈現前凸後翹的優美。圖中的女士用一層層鑲邊的蕾絲，
從胸口側邊延伸至袖子；下半身的裙擺也使用同塊布料，鵝黃色的蕾絲布料搭配青草綠滾邊，透露出早
春的氣息。

姊妹下午茶

一襲藍紫色的外出服，袖口和胸前有白色蕾絲點綴，頭頂著由稻草編織盤旋而上、夾帶白色羽毛的高帽。
優雅的女士剛到下午茶的現場，從容地拉出椅子準備坐下，和姐妹們聊天。羅蘭・巴特曾說過：「服裝
的作用不僅在於遮體和保暖，而且也帶有交換訊息的功能。」女人尋求轉變的想法，從穿上西裝式剪裁
的短外套上，展露無遺。

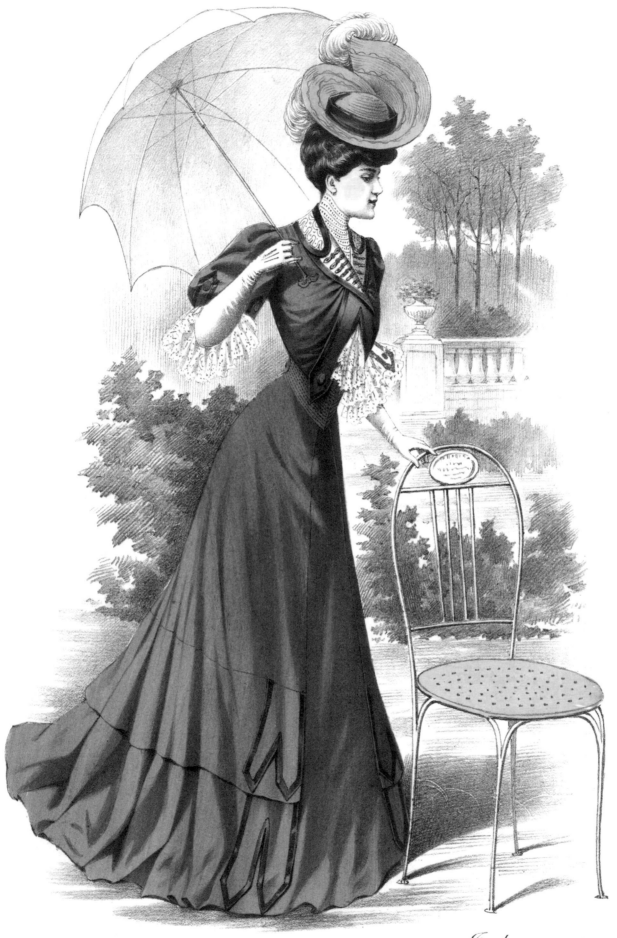

Les Grandes Modes de Paris
N.º 55 Pl. 449

Supplément

Toilette de ville

executée par Blanche Lebouvier

CORSET LÉOTY

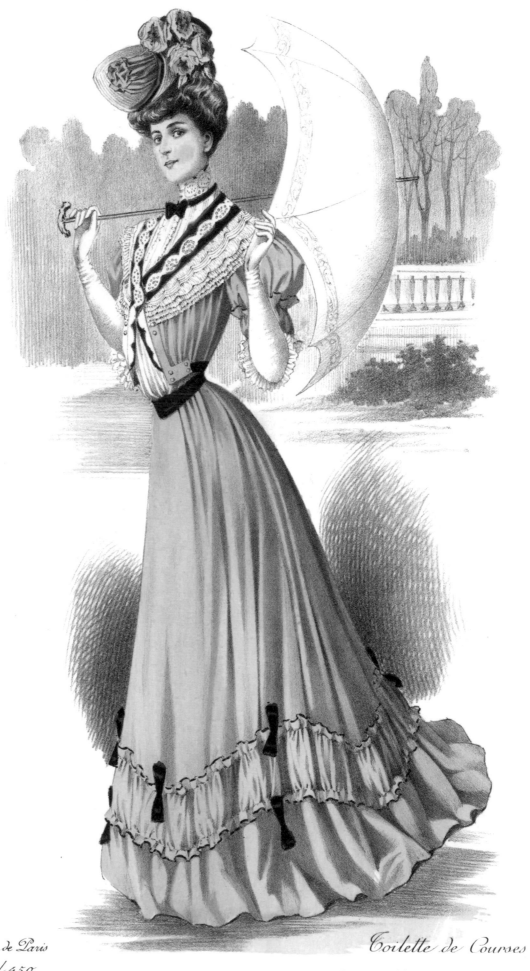

Les Grandes Modes de Paris
N° 55 Pl 450

Supplément

Toilette de Courses

executée par Sara Mayer & Morhange

COIFFURE DE AUGUSTE PETIT

園中樂遊

柔軟的布料從纖細腰部自然垂降至地面，女士身著淡粉紅色的外出服，以黑色布料作局部的裝飾配角，讓整體造型更加搶眼。可以想像女士走在翠綠的花園中，阿娜多姿的樣貌吸引多少男士的目光。

練琴的女士

手拿琴譜的女士，貌似剛彈奏完動人的曲目。頭髮俐落乾淨地往後盤纏，高緊的蕾絲布料從頸部延伸至胸前；泡泡袖子在手臂束緊後，又以蕾絲傘狀打開，華麗的上半身在女士纖細的小蠻腰暫時稍做休息；緊接著，從腰部自然向外垂下的裙擺，以白色滾邊收尾。後方綻放的玫瑰花亦無法阻擋女士所散發出的脫俗氣質。

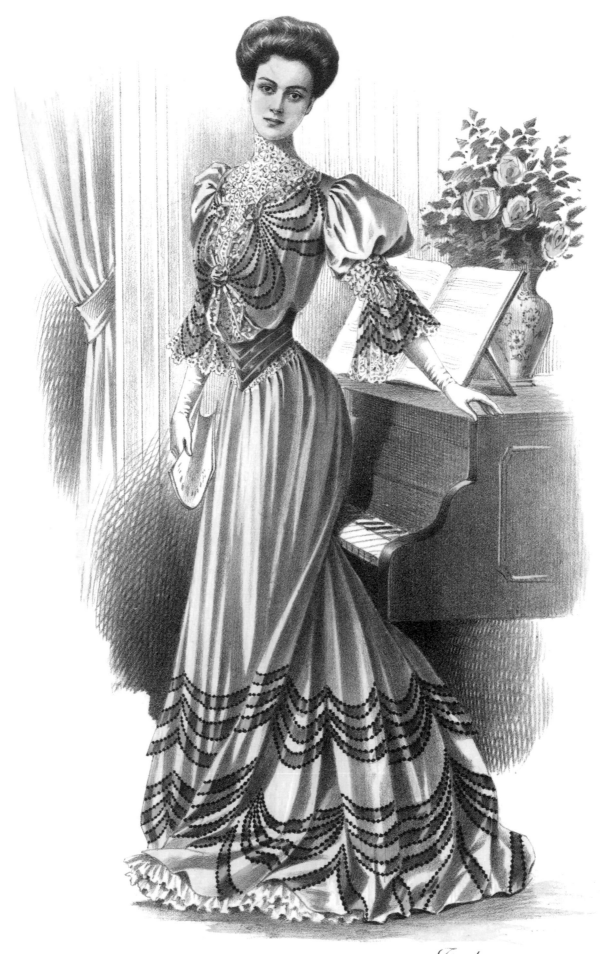

Toilette de visites

exécutée pour la duchesse C. de Mecklembourg

modèle de Levilion

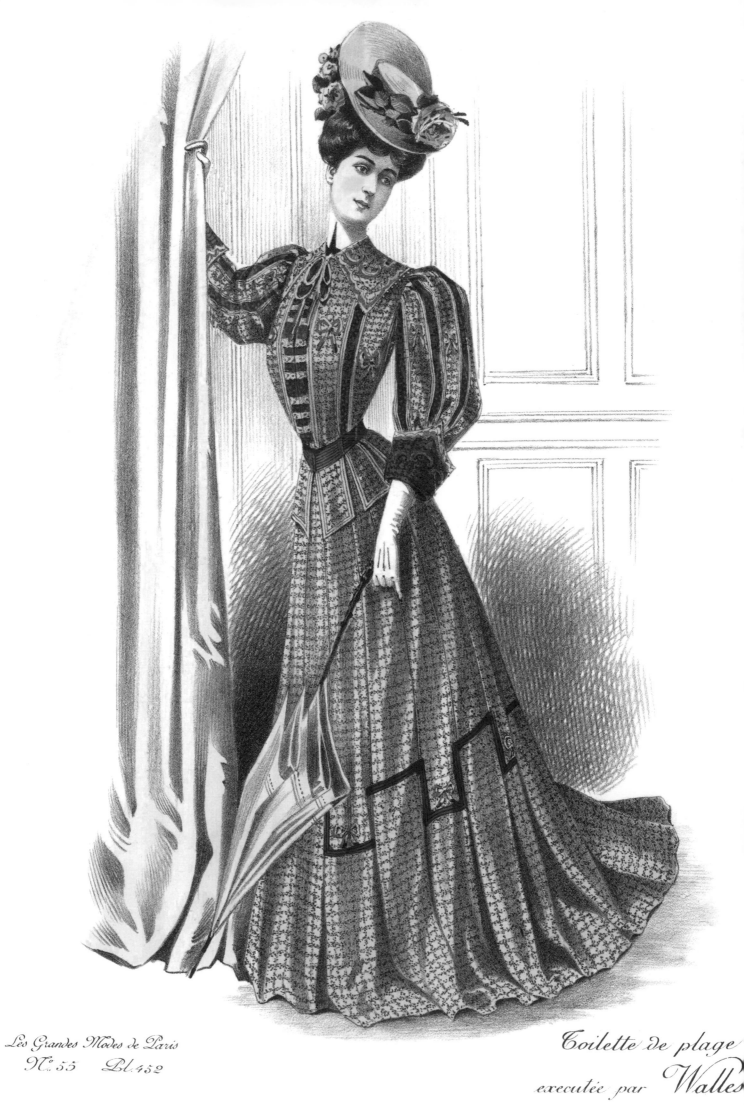

Toilette de plage
executée par *Walles*

潮流

頭戴玫瑰花裝飾的帽子，手拿陽傘，女士正準備外出與姐妹們相見歡。受新藝術運動影響而出現的 S 型裝扮，拿掉了突出的臀墊裙墊，代之而起的是輕快活潑的曲線美感；羊腿袖子的再次流行，寬大袖型的曲線，正呼應著時代裡的美學概念。

戰前社會的女權崛起
（1910~1914 年）

前言

　　20 世紀初的歐洲，在藝術領域遭遇前所未有的變革，科技進步使東西方文化相互碰撞交流，最具代表性的是受日本裝飾藝術啟發的新藝術運動（Art Nouvenu）[1]。在第一次世界大戰前 1910 年代，歐洲掀起一股「直線裝飾運動」（Secession）的藝術風潮，S 曲線造型被瘦長外型取代，不過依舊緊束腰部 [2]。直到當代知名服裝設計師保羅・波烈（Paul Poiret）第一次提出廢除束身衣的主張，並且推行十餘年才被廣泛接受，成為影響後世至今的女裝潮流。

　　1910~1914 年間為法國時裝在風格上的過渡時期，受到政治、經濟、文藝思潮等諸多因素影響，極為敏銳地反映在各種女裝變化樣式上。另一與時裝有關的影響，可追朔同期風靡歐洲的「歌舞劇」及「芭蕾舞演出」。台上演員為了吸引富商注意，會極其所能穿上最華麗的服飾；台下參與娛樂盛會的上流名媛，也需要高級時裝和配件，因此，許多專為上層階級服務的高級時裝訂製工坊應運而生：低胸晚禮服、蕾絲緞帶、玫瑰與紫色小花裝飾的誇大帽子，或是具有異國風情的流蘇長裙。各種美麗的衣服在名媛們絞盡腦汁的要求中，一一被製作出來，而這幕後的推手正是一群才華洋溢的裁縫師。

　　在這時期，人們已開始賦予他們「時裝設計師」的名稱，無論他們走到哪，彷彿都散發著讓人目不轉睛的光彩，因為他們是一群引領時代潮流的人。這些時裝設計師受到國際化交流與東西方文化的衝擊，展開一次又一次新嘗試，將不同傳統的文化融入女裝中。隨著女性接受初等及中等教育的普及，引發越來越高漲的女權運動，這也使女裝的製作更為多元，在過去專門用來製作男士西裝的布料，也開始廣泛被運用來做為女裝材料。

　　此時期處於風格交會點，有些女裝仍保留前一時期 S 型女裝「肩寬腰細」的特色，同時也發展出如蹣跚裙（Hobble skirt）這類呈窄版直線條的新式女裝。在 1914 年第一次世界大戰爆發前，法國社會持續多年動盪；戰爭爆發後，人們感覺幾十年來的態度和生活方式彷彿被洪水沖走，戰爭的殘酷造就以個人身分為主的「新社會主義」誕生，群眾開始拒絕特權的概念，並且認為，這才能使生活變得更為美好。

1　（英）凱利·布萊克曼：《20 世紀世界時裝繪畫圖典》，方茜譯，上海人民美術出版社，2008。
2　林淑瑛：《輔仁服飾辭典》，輔仁大學織品服裝學系所，台北，1999，第 918 頁。

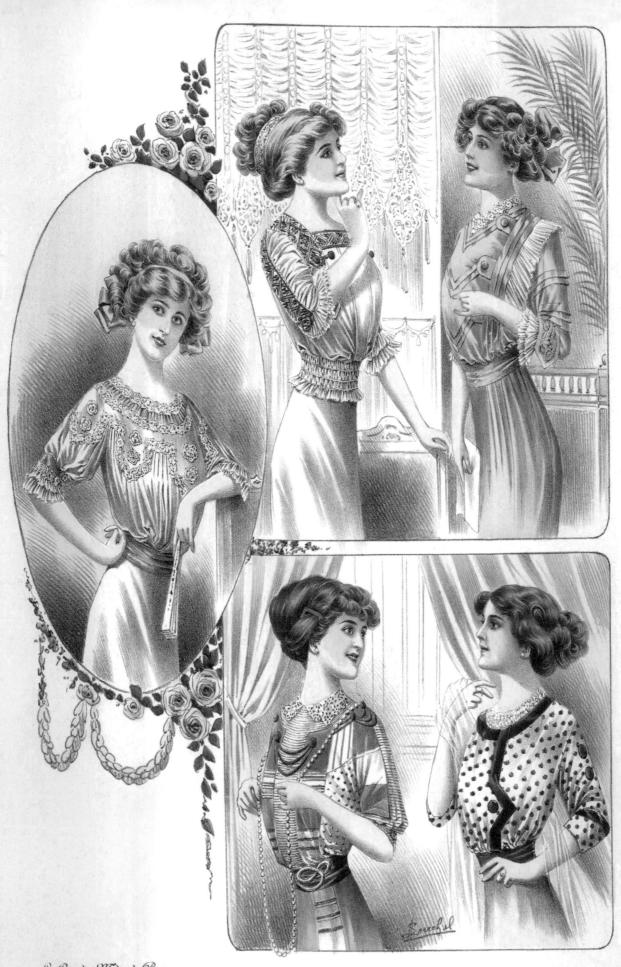

Les Grandes Modes de Paris
N.º 114 Pl. 1248

Supplement

Rêve d'Ossian

parfum de S. Legrand, 11, Place de la Madeleine

Quelques jolis modèles

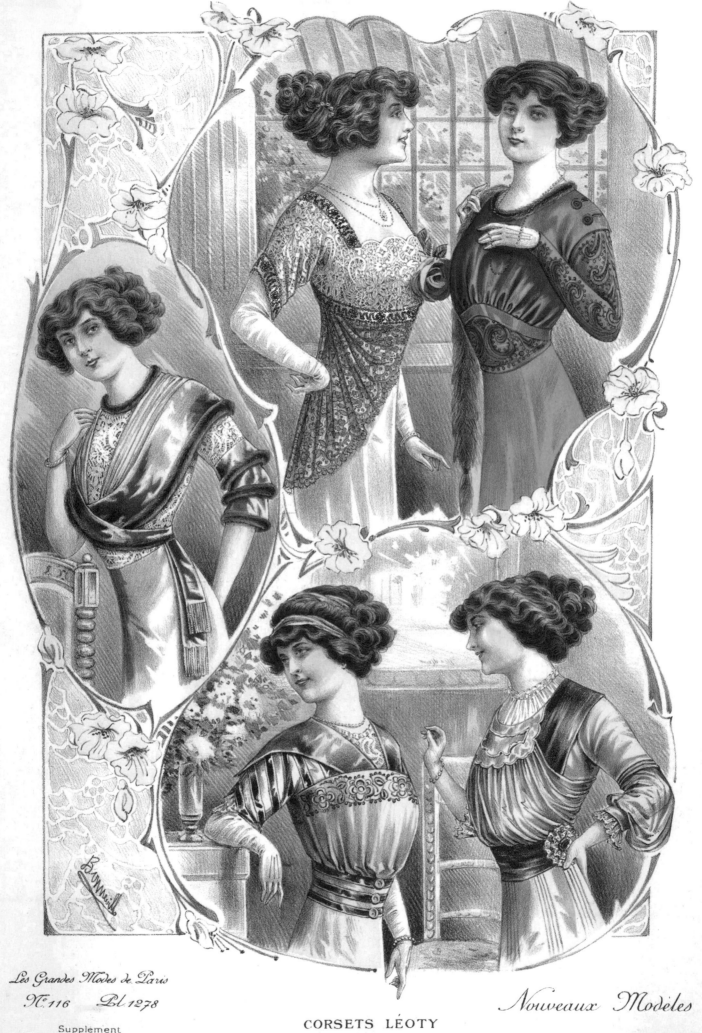

Les Grandes Modes de Paris

N° 116 Pl 1278

Supplement

CORSETS LÉOTY

Nouveaux Modèles

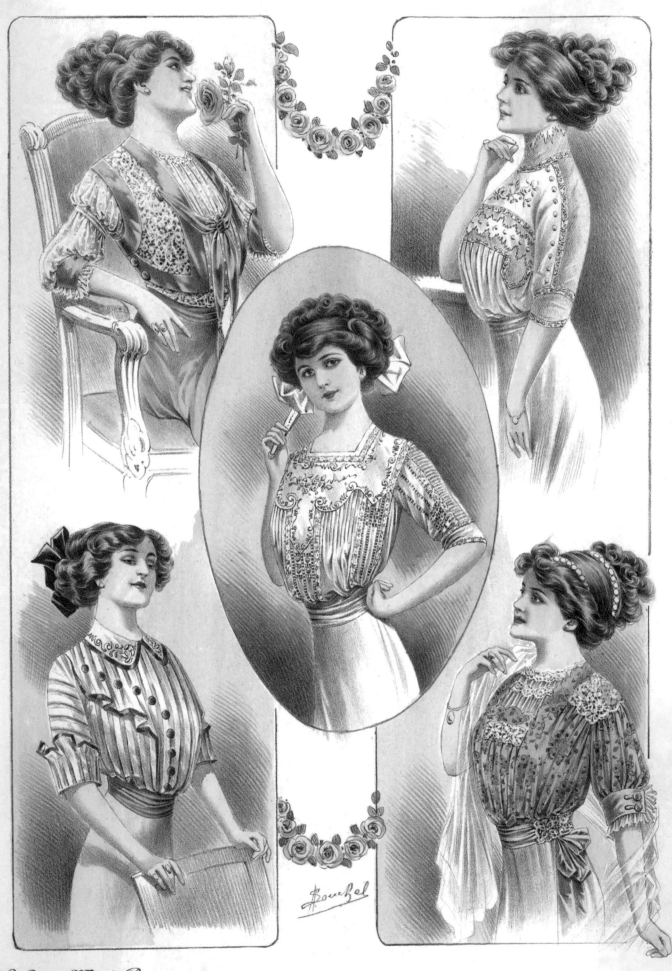

Les Grandes Modes de Paris
N.° 115 · Pl. 1263
Supplément

Jardins d'Armide
parfum de L. Legrand, 11, Place de la Madeleine

Quelques Corsages

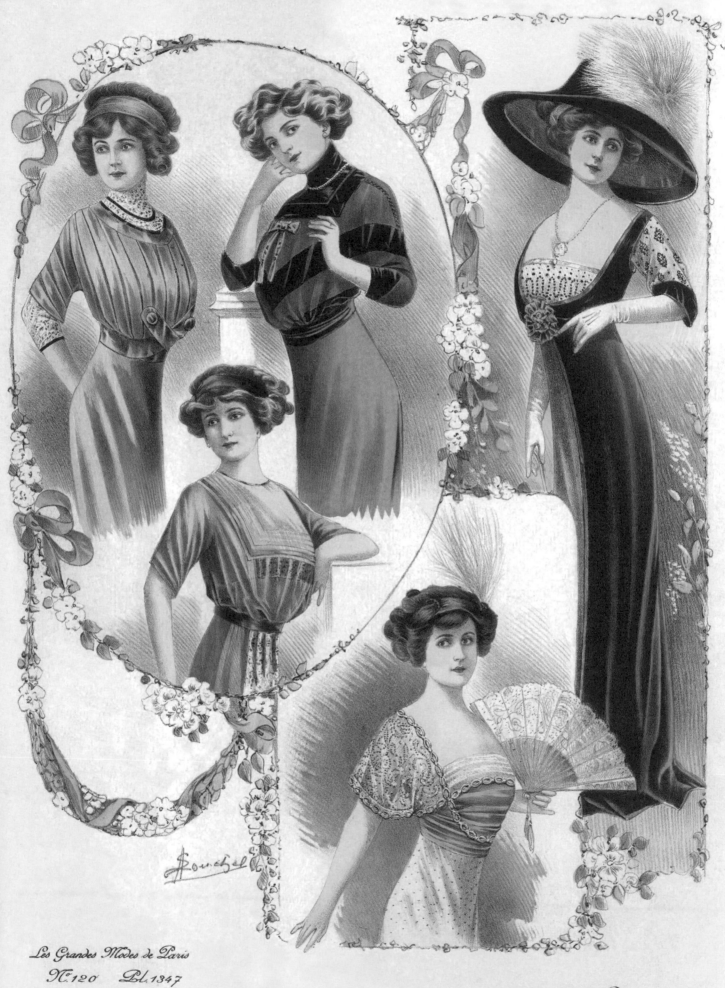

Les Grandes Modes de Paris
N.º 120 Pl. 1347

Supplément

nouveaux Corsages

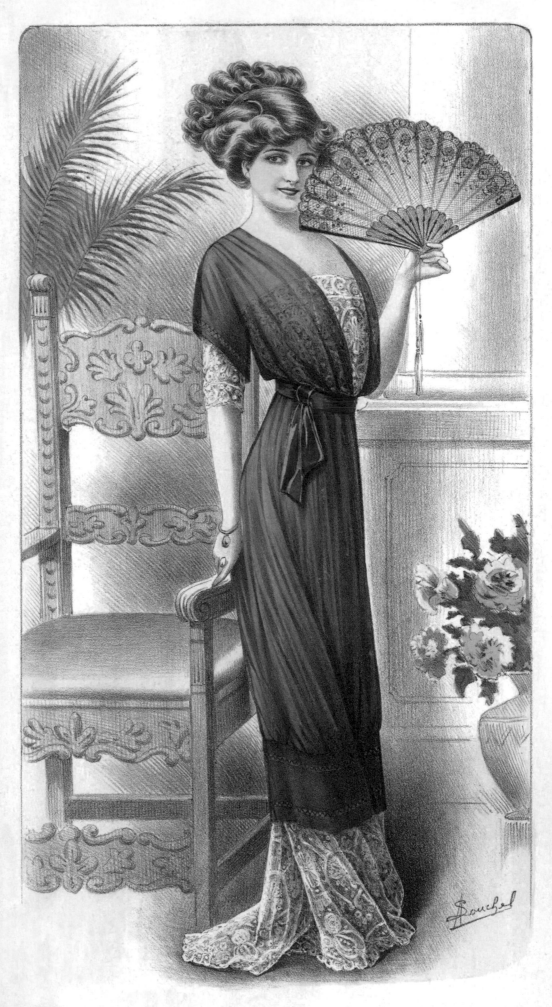

Les Grandes Modes de Paris
Nº 115 Pl. 1257

Supplément

Toilette du soir

exécutée par P. Poiret

保留前一時期 S 型女裝「肩寬腰細」的特色，這類設計大方、裝飾典雅的居家服是女性的最愛，略顯寬鬆的剪裁，便於女性在家務中的肢體活動。淺色系突顯女性溫柔，設計上多會添加碎花或珠飾；深色系強調女性精明幹練的氣質，設計多以俐落簡潔為主。此外，若有姊妹淘來家中拜訪，女主人也可穿著此類日常服裝見客，如此不會顯得太過正式，讓氣氛更為輕鬆。

居家閒談 V

保留前一時期 S 型女裝「肩寬腰細」的特色，這類設計大方、裝飾典雅的居家服是女性的最愛，略顯寬鬆的剪裁，便於女性在家務中的肢體活動。淺色系突顯女性溫柔，設計上多會添加碎花或珠飾；深色系強調女性精明幹練的氣質，設計多以俐落簡潔為主。此外，若有姊妹淘來家中拜訪，女主人也可穿著此類日常服裝見客，如此不會顯得太過正式，讓氣氛更為輕鬆。

黑色日裝

整套黑色日裝，設計以直線皺折呈現立體視覺效果，搭配繩狀束腰，在簡單中營造具有規則的美感。

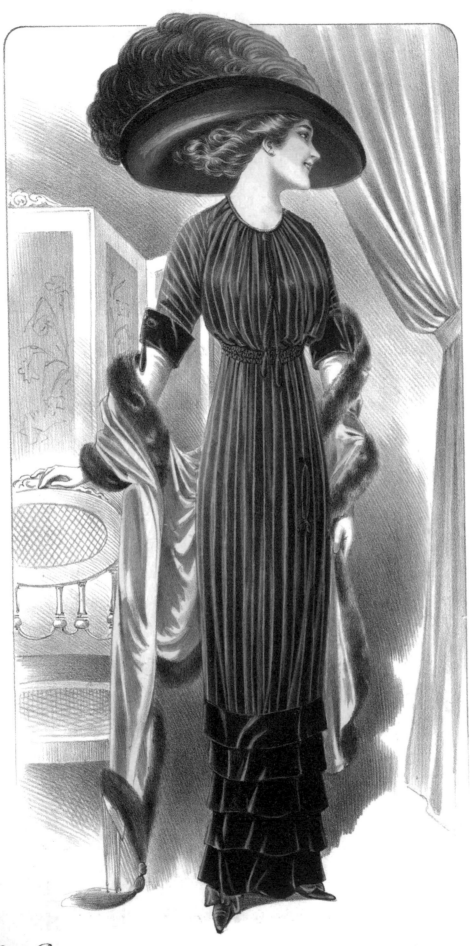

Les Grandes Modes de Paris
N.º 116 Pl. 1272

Supplément

Chapeau *Eliane*

79, Rue des Petits-Champs

Robe d'après midi

executée par *Paul Poiret*

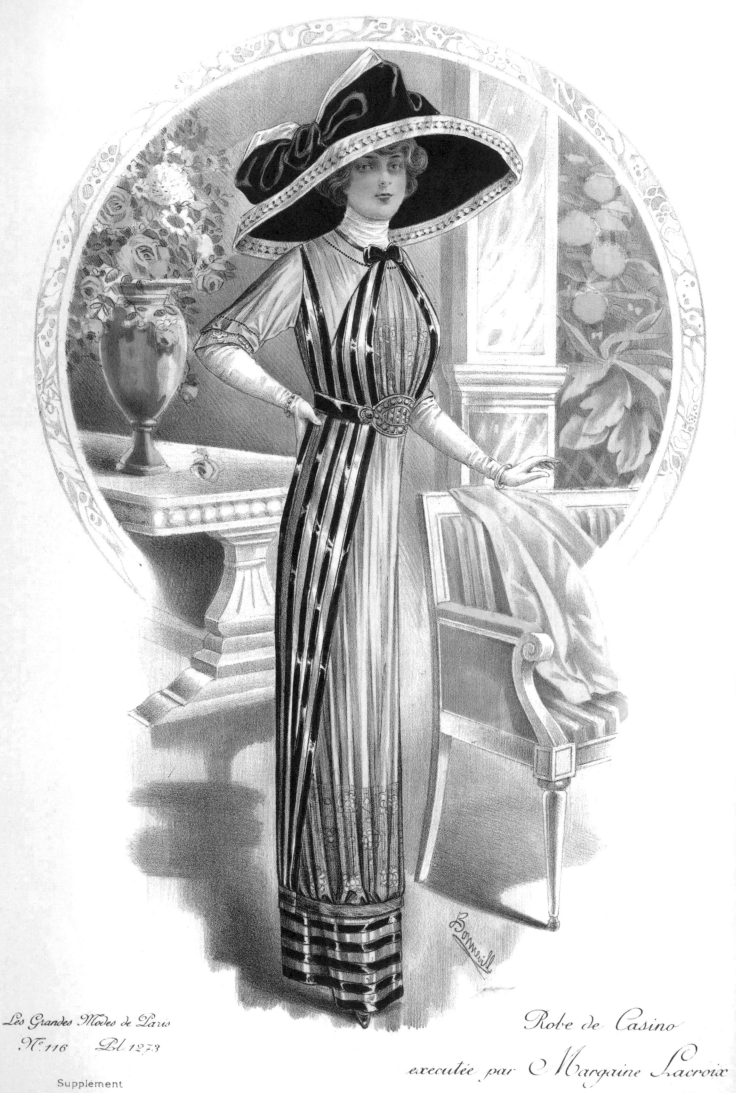

Les Grandes Modes de Paris
N° 116 Pl. 1273

Supplement

Robe de Casino

exécutée par Margaine Lacroix

現代時尚感

上半身分岔的條紋布料，是非常特別的剪裁設計，以少許碎花的白色素面布料為底，就像一張乾淨的畫布一樣，上頭大膽採用黑白條紋，一筆一畫都經過設計師的細心琢磨。

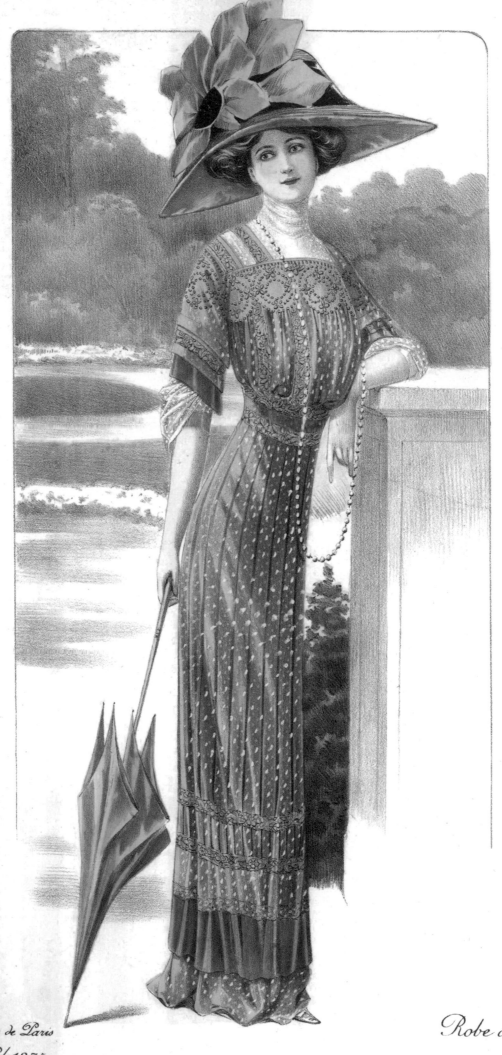

Les Grandes Modes de Paris
N° 116 Pl. 1275
Supplément

Robe d'après midi

exécutée par Walsheimer

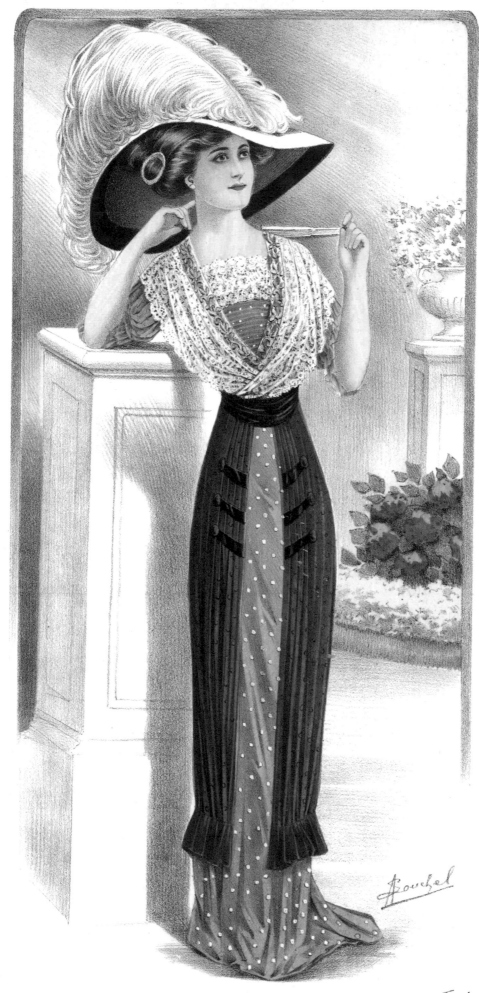

Toilette de théatre

executée par Doucet

碎花春裝 I（186頁）

粉桃紅色系的套裝，突顯一股春天的氣息。偏向居家服形式的日裝，適合出外散步或採購日常用品，小圓點布面至今仍是少淑女不可或缺的經典樣式。

碎花春裝 II（187頁）

在日裝上頭多加一件罩衫，這是非常現代流行的穿搭方式；罩衫材質需薄透輕盈，才不會顯得過於累贅。這套服裝的罩衫以手縫蕾絲製成，再繡上紅藍色花朵，顯得相當典雅。淑女習慣以帽子作為一種炫耀性消費指標，寬大的帽沿配上昂貴蓬大的鴕鳥毛，讓人很難不注意到這造價不斐的帽子，而其穿戴者的身分地位，自然不言而喻。

遊湖秋裝

紫色在古時為稀有顏色，無論在東、西方，都是皇族的象徵之一。不對稱的領口與絲綢束腰，以神祕的紫色作為基底色，即使搭配帶有些許男裝版型的剪裁，仍不失女裝原有的纖細優美。

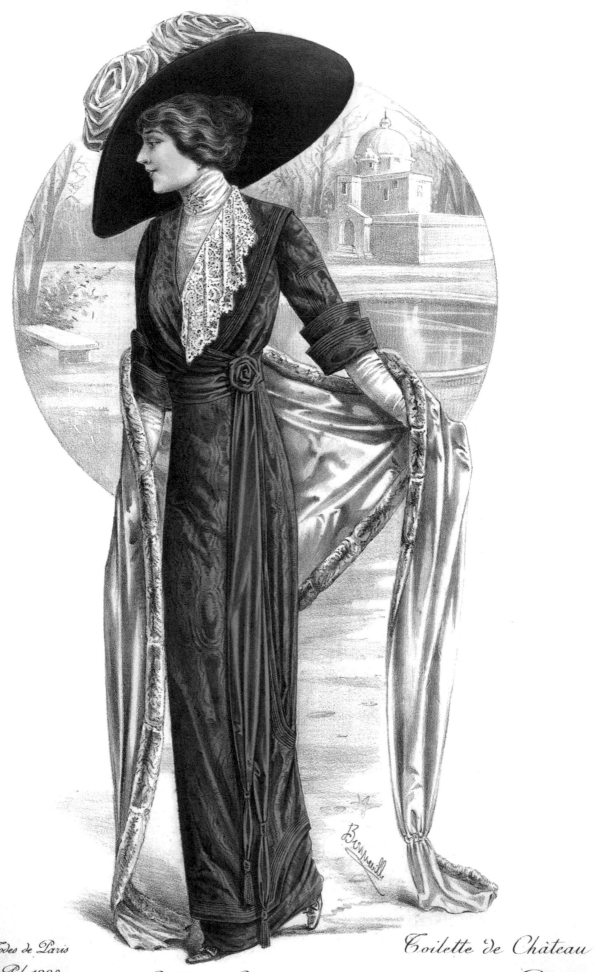

Les Grandes Modes de Paris
Nº 117 Pl 1298

Supplement

Toilette de Château

Oeillet Louis XV exécutée par Paquin
parfum de L. Legrand, 11, Place de la Madeleine

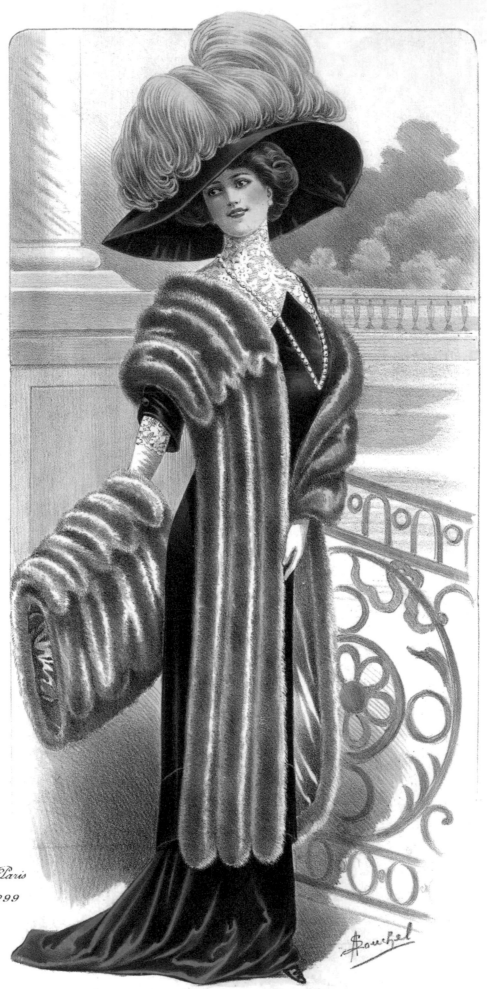

Les Grandes Modes de Paris
Nº 117 Pl. 1299
Supplement

Etole et Manchon en Chinchilla

Créations de C. Chanel & Cⁱᵉ, Pauline Chanel, Damour & Cⁱᵉ Succeʳˢ 217, Rue Stᵉ Honoré

毛皮冬裝

全黑色素面裙裝搭配白色蕾絲高領，胸前掛上一串珍珠項鍊，如此簡單大方的樣式，至今仍很常見。值得欣賞的是她肩上的毛皮披肩，呈現出整體高貴氣質。

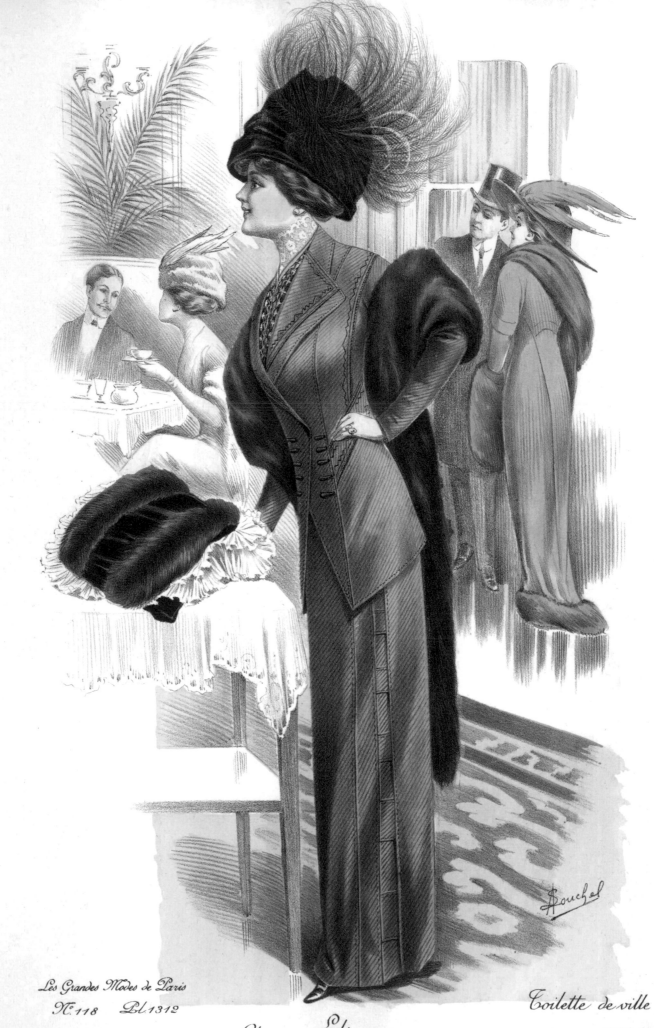

Les Grandes Modes de Paris
N. 118 Pl. 1312

Supplement

Chapeau Eliane
79. Rue des Petits-Champs

Toilette de ville

executée par Francis

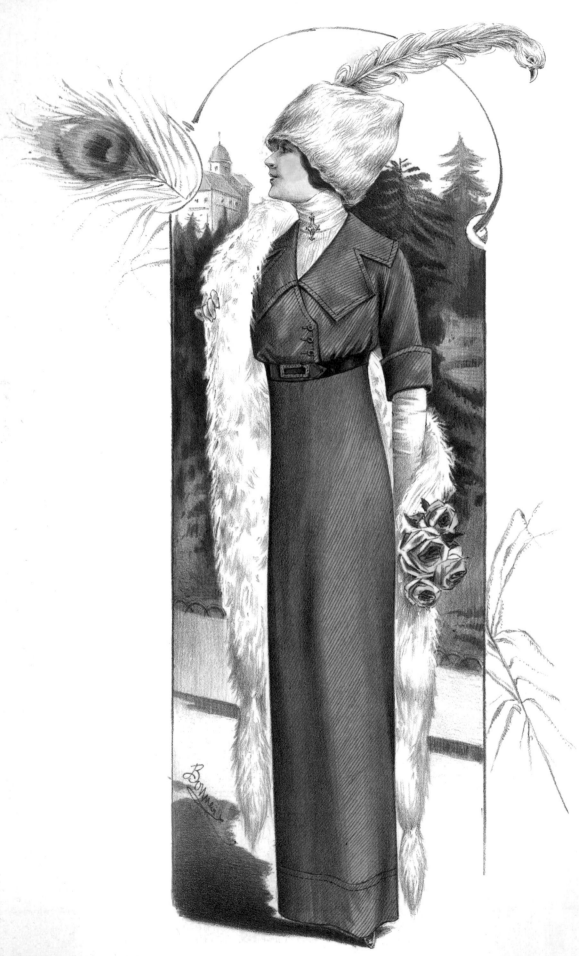

Les Grandes Modes de Paris
N° 118 Pl. 1310

Supplément

Robe d'après midi

exécutée par P. Poiret

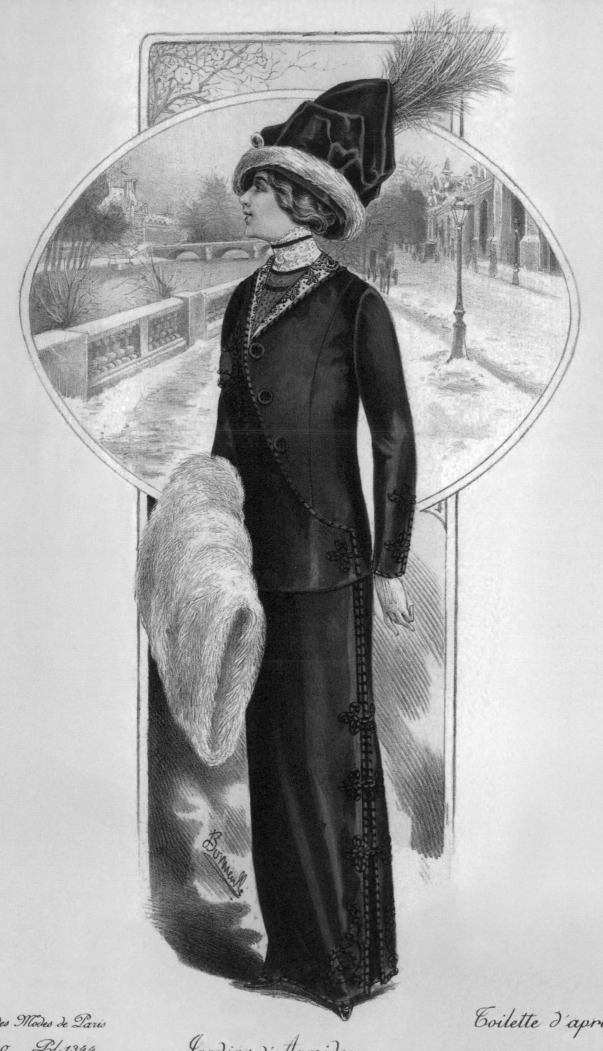

Les Grandes Modes de Paris

N.º 120 Pl 1344

Supplément

Jardins d'Armide

parfum de L. Legrand, 11, Place de la Madeleine

Toilette d'après midi

exécutée par Lévilion

職業婦女的日常 I （192 頁）
職業婦女的日常 II （193 頁）
職業婦女的日常 III

在女權主義漸漸被喚醒的時代，女性開始追求性別平等，這項訴求也反映於服裝上，公共場合開始出現許多穿著男式女裝的女性，像是在宣揚女人也能做到男人能做的事。她們的服裝顏色都以中性色調或深色為主，布料多半採用男式西裝布料，質地較硬，整體線條相對絲綢等布料俐落許多。寒冷的冬天，皮草不僅提供柔軟觸感，其暖和溫暖的特性，更是社會各階層女士都愛不釋手；非常摩登的皮草手籠在 10 年代重新回到時尚舞台裡，除了提供溫暖給女士外，手籠裡內袋的貼心設計，如同讓仕女們有了一個高貴的皮包一樣，可裝進一些私人小物。

白夫人的沉思

這件全白套裝極具新藝術風格味道，雖然沒有其他顏色點綴，但上下半部的植物造型蕾絲，呈現出非常
精采的視覺效果，交疊的裙葉設計也為整套裙裝增添層次感。

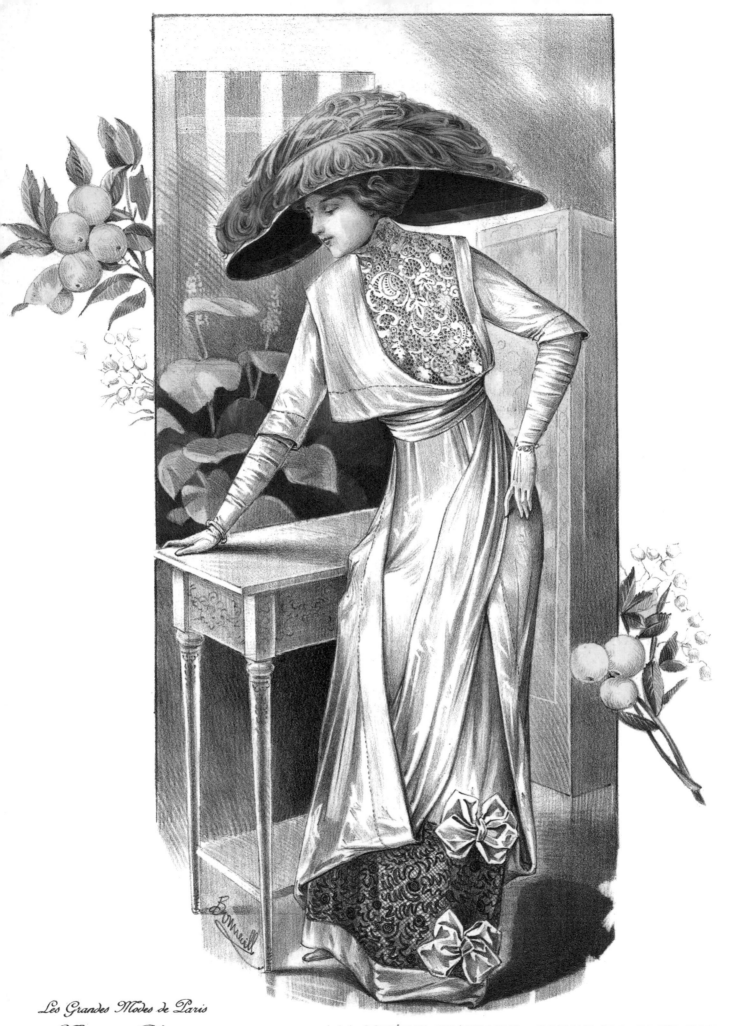

Les Grandes Modes de Paris

N°. 118 Pl. 1313

Supplément

A LA COMÉDIE FRANÇAISE "COMME ILS SONT TOUS"

Toilette exécutée par Paquin

Age d'Or, parfum de L. Legrand, 11. Place de la Madeleine

滑冰樂事

皮草開始流行於冬裝中，運用皮草的奢華質地，車縫在袖口或領口，增加服裝的細緻度及設計感。冬日的外出服外罩一件厚重的毛皮大衣，除了保暖外，整件皮草大衣、皮草帽以及皮草的暖手套，再縫製上精緻的刺繡或裝飾，更兼具流行時尚風格。從畫面背景部分，我們可以窺見人們的日常生活，在冬日結冰的湖面上滑冰，是一項不分性別且相當盛行的活動。

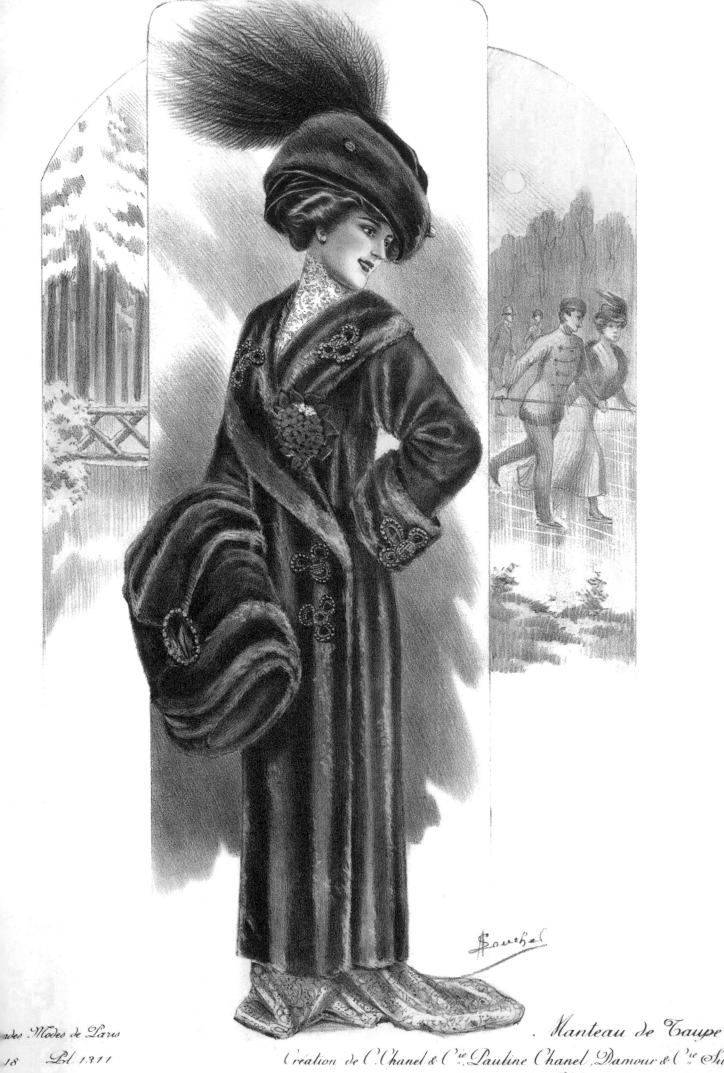

Manteau de Taupe

Création de C. Chanel & Cie Pauline Chanel, Damour & Cie Succrs.
217 Rue St. Honore

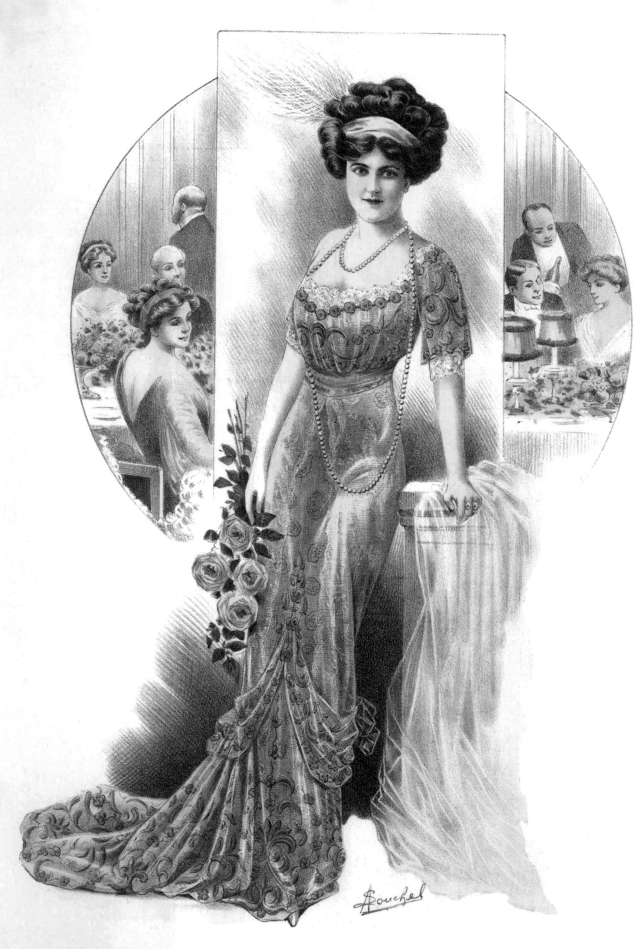

Bouchel

Les Grandes Modes de Paris
N° 118 Pl. 1313

Supplément

CORSET LÉOTY

Toilette de Dîner

exécutée par Lévilion

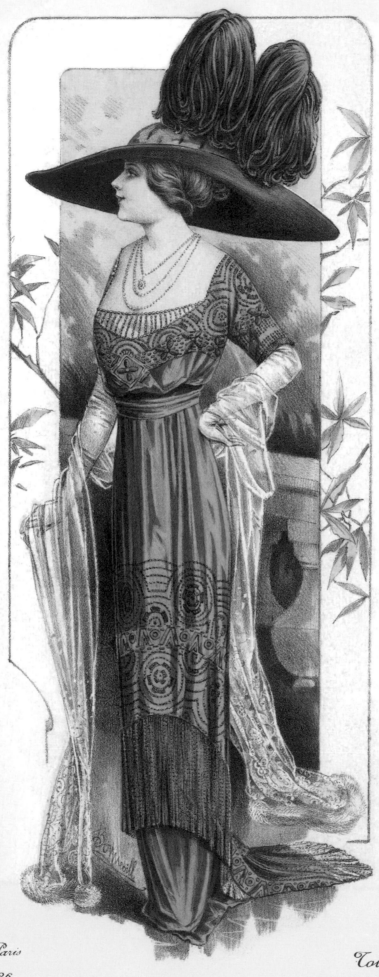

Les Grandes Modes de Paris
N° 119 Pl. 1326

Supplément

Toilette de Diner

exécutée par Dalsheimer

夫人的晚餐 I（200頁）

晚餐服形式一向以低領設計為主，少了原有的臀墊與誇張裙撐，女性腰下曲線看來變得更為玲瓏有致，裙擺做了 S 型時期的人魚尾造型，以及曾經流行一時的長長裙拖。

夫人的晚餐 II（201頁）

這件晚餐服在上半身及裙面，都有珠子串成的對稱幾何圖形，裙擺圍繞流蘇的款式已加入了不同於歐洲元素的異國風情。

華貴的女士 I（203頁）
華貴的女士 II（204頁）
華貴的女士 III（205頁）

中性剪裁的外衣以男裝布料為主，前襟開到肚臍以上位置，在內裡搭配一件白色素面高領。這是一種時尚穿著，再搭配一頂裝飾誇張的帽子，這正是流行之美。在保羅・波烈與帕康夫人（Jeanne Paquin）所設計的服裝下，皮草成為了女性的好朋友，用來顯現其高貴地位以及奢華的品味，尤其披肩是非常流行的配件之一。

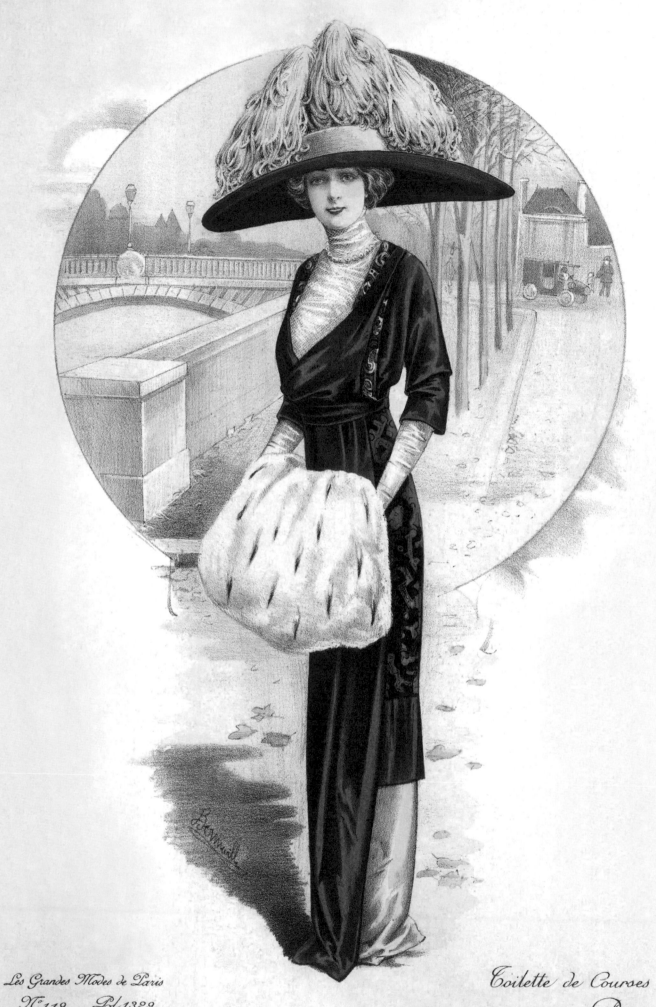

Les Grandes Modes de Paris

N°.119 Pl.1329

Supplément

CORSET LÉOTY

Toilette de Courses

executée par Paquin

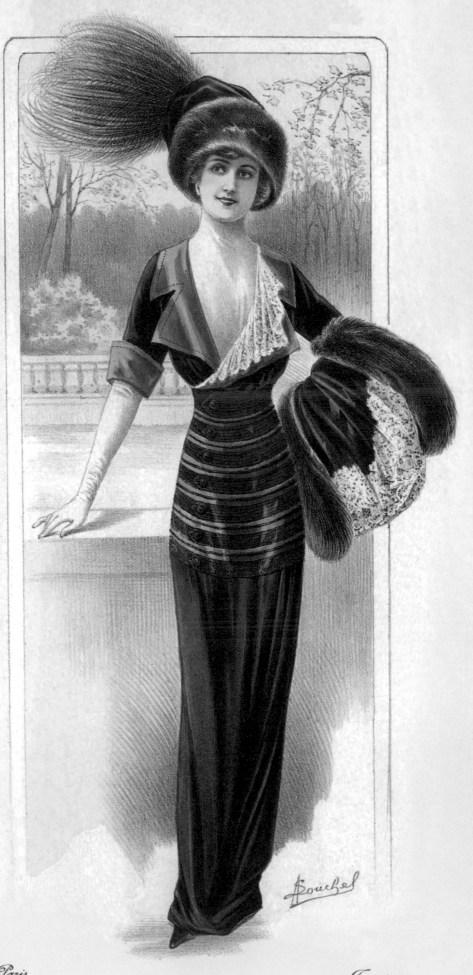

Les Grandes Modes de Paris
N. 120 Pl. 1340

Supplement

Toilette d'après midi

executée par Paquin

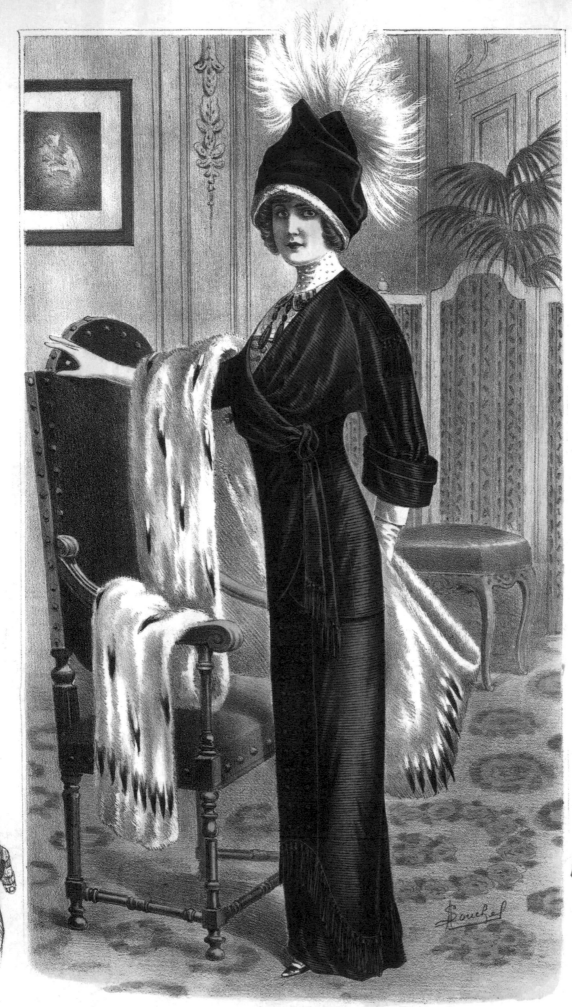

J. Bas, Imp. Paris

Pour l'après-midi
Modèle de Francis

宴會前夕 I（207 頁）

紫色的緞面套裝剪裁大方，領口至袖子則鋪以手工的白色蕾絲，經典的配色展現時尚女性雍容華貴的特質。裙擺處的製作方式已與現今禮服相差無幾，縫上黑色毛皮，更具貴婦氣質。

宴會前夕 II（208 頁）

黑色套裝是高明的選色，以黑色作為襯底，上方添加的有色細節將被突顯出來。例如帶有花紋的褐色領口與袖口，故意顯出拉高腰線的褐色綁繩，以及下方顯露出半截不同材質的新藝術風格裙擺。重新回到時尚舞台裡的手籠，成為仕女們流行的飾品小物之一，肩負著與整體服裝搭配的完美效果。

宴會前夕 III（209 頁）

女士一襲紫色晚禮服，正準備去參加晚宴。禮服以紫色薄紗加上白色小球小點串穿整體，給人活潑又不失性感的氣息。

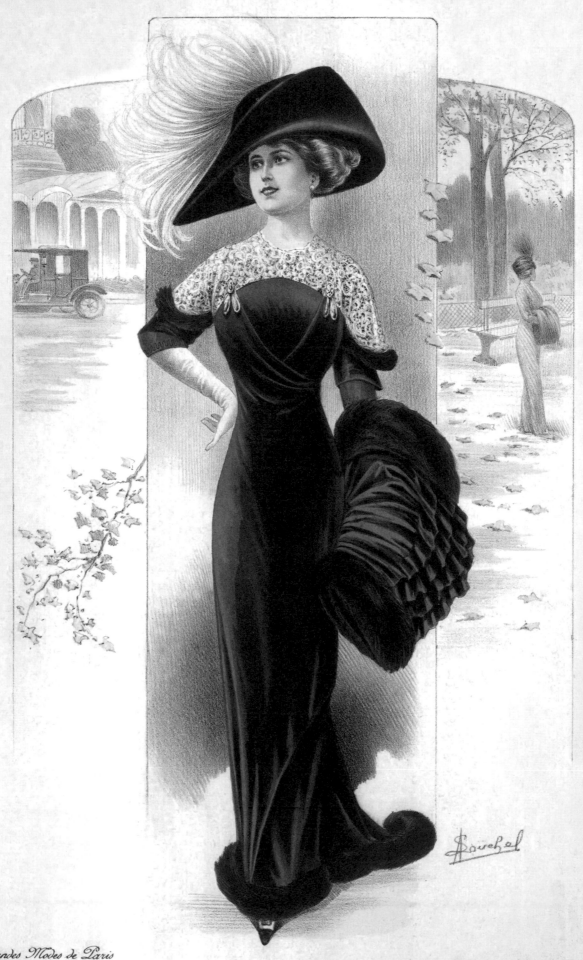

Les Grandes Modes de Paris
N: 120 Pl. 1341

Supplément

A LA COMÉDIE FRANÇAISE " LES MARIONNETTES "

Toilette de visites

portée par M.ᴸˡᵉ Robinne

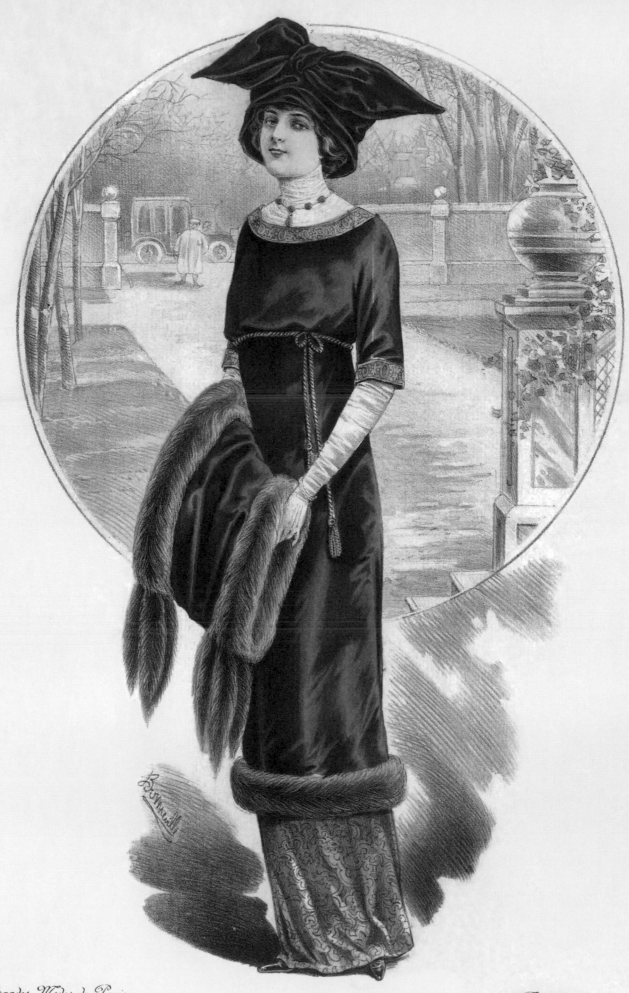

Les Grandes Modes de Paris
Nº 120 Pl. 1342

Supplément

Chapeau Eliane

79, Rue des Petits-Champs

Toilette de visites

exécutée par P. Poiret

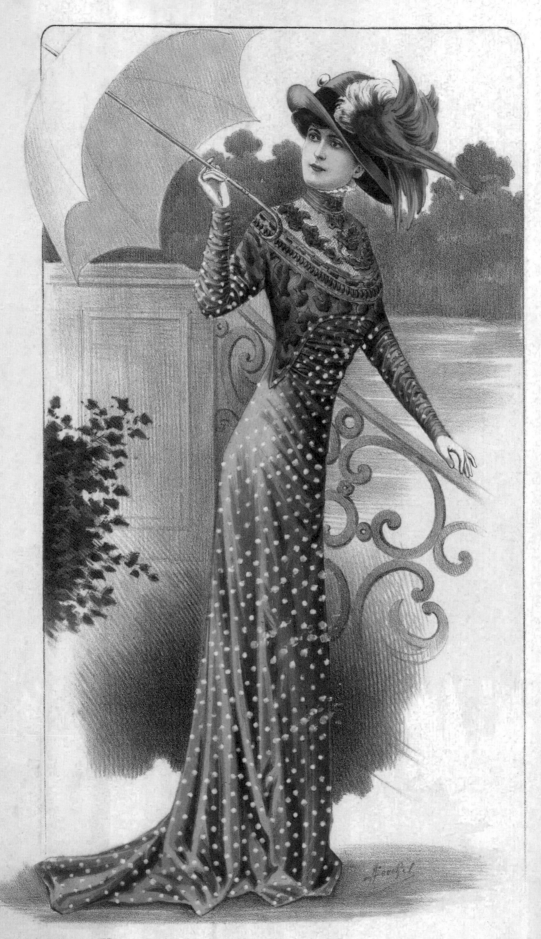

Les Grandes Modes de Paris
N° 101 Pl 1040

Supplement

Toilette de Courses

executée par Levilion

玫瑰女士

在路邊稍作休息的女士，頭戴滿是紅色玫瑰花的帽子，一身黑色性感的禮服，讓人無法忽視其曼妙的體態。女士身上從上半身延伸至裙擺、類外套式的罩衫，非常特別且大氣。

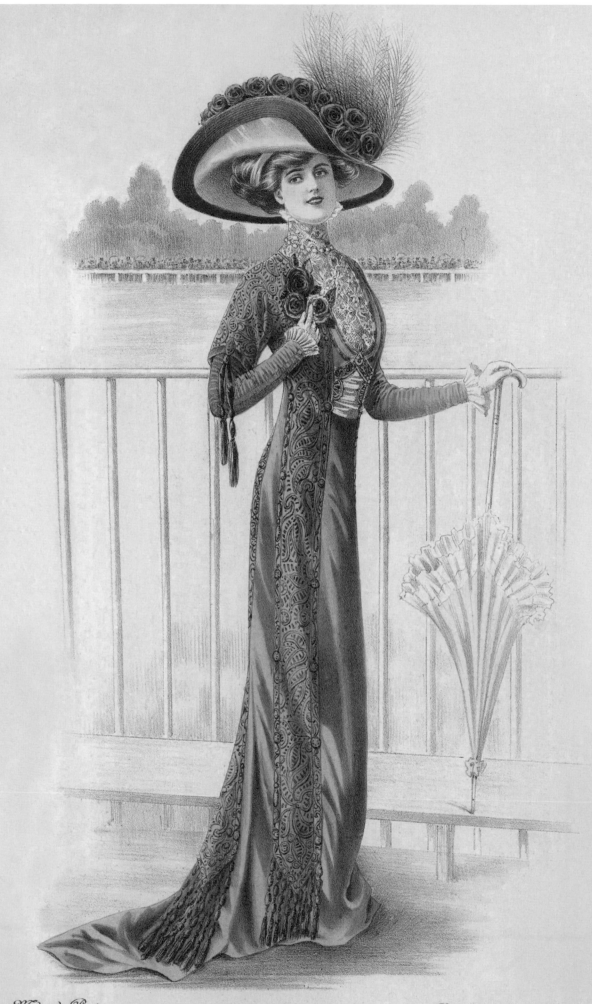

Les Grandes Modes de Paris

N.º 101 Pl. 1041

Supplément

Toilette de Courses

exécutée par Lelong

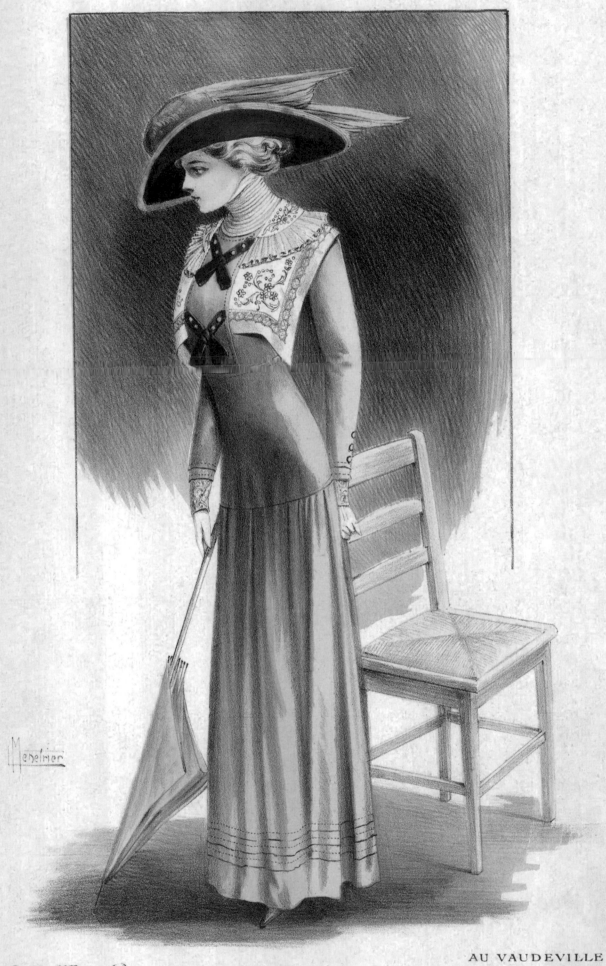

Les Grandes Modes de Paris
Nᵒ 101 Pl 1042

Supplement

AU VAUDEVILLE

Toilette de ville d'eaux

portée par Mᵉˡˡᵉ Carèze

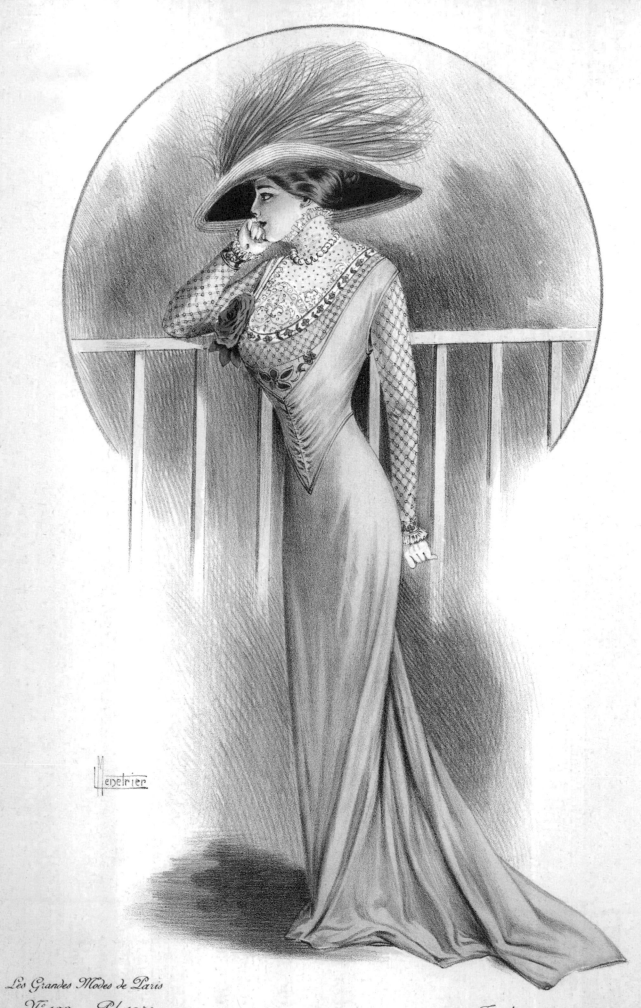

Les Grandes Modes de Paris

N.º 102 Pl. 1054

Supplement.

Toilette d'après midi

executée par Levilion

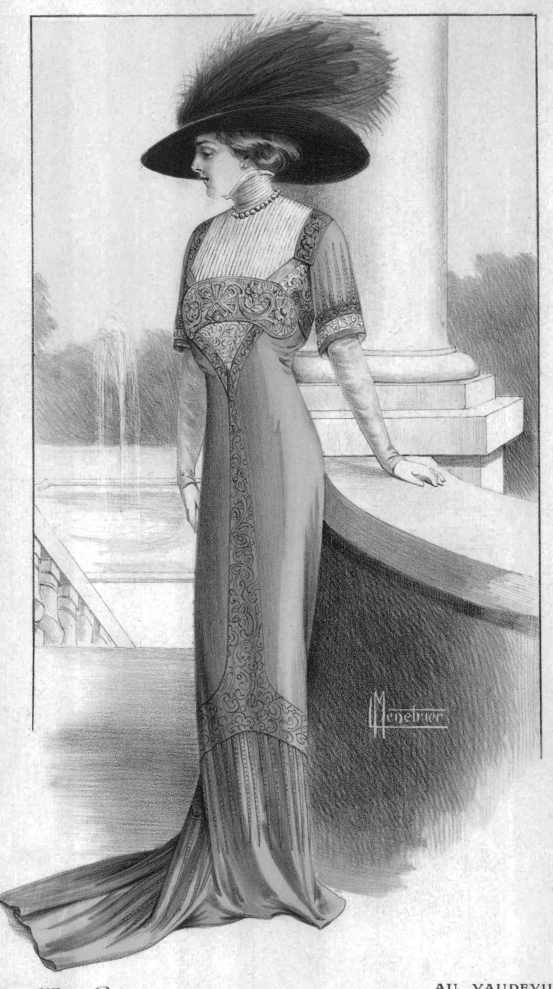

AU VAUDEVILLE

Toilette portée par M^{lle} Rolly

exécutée par Doucet

女子的側臉 I（212 頁）

女士帽子由誇大羽毛裝飾而成，上半身左右兩片白色襯底的精緻刺繡為整體重點；為了行動方便，裙擺設計已不再拖地了。

女子的側臉 II（213 頁）

女士手托著臉，倚靠在欄杆上，是否在思念著遠方的戀人呢？女士身著的晚宴禮服，上半身從頸部蔓延而下的薄紗，讓女士胸前若隱若現，著實性感！女士由羽毛裝飾的帽子，為時下最流行的帽款之一。

女子的側臉 III

女士頭戴誇大的黑色羽毛帽，襯托出整身典雅的黃色禮服，胸前的立體雕花裝飾，有畫龍點睛的作用。

微笑女神

女士黃色的禮服，以蕾絲壓花在下半身的側邊作裝飾，用類似肩章的帶飾作局部設計，呈現較陽剛的風味，但又被女士身上柔軟的披肩中和，呈現完美的協和感。

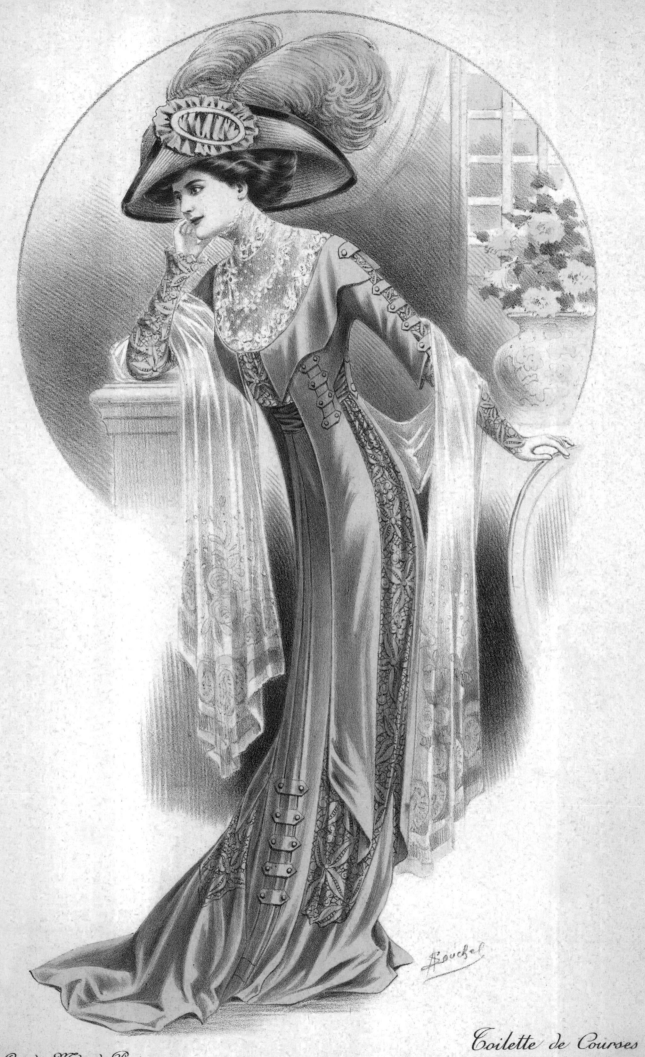

Toilette de Courses

executée par Blanche Lebouvier

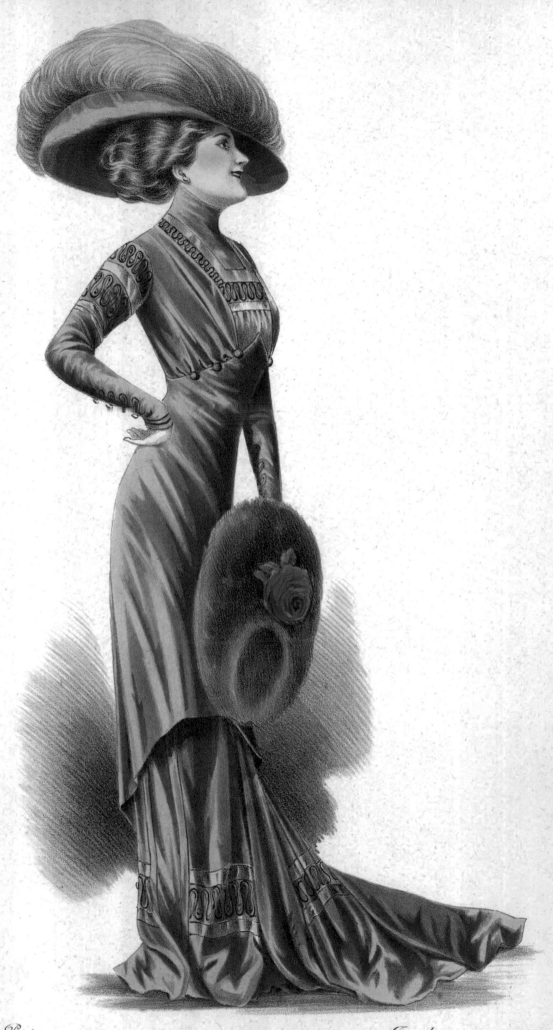

Toilette de demi-saison

executée par Lelong

時尚女神

愛德華時期樣式洋裝，逐漸出現如帝政時期高腰剪裁，使女性更顯纖細修長。帽子上灰色的入羽毛，襯托出女士整體的墨綠色；而頭戴從帽沿旁有羽毛或其他誇張裝飾擴張散開的寬大帽子，稱為「Merry Widow hat」流行。

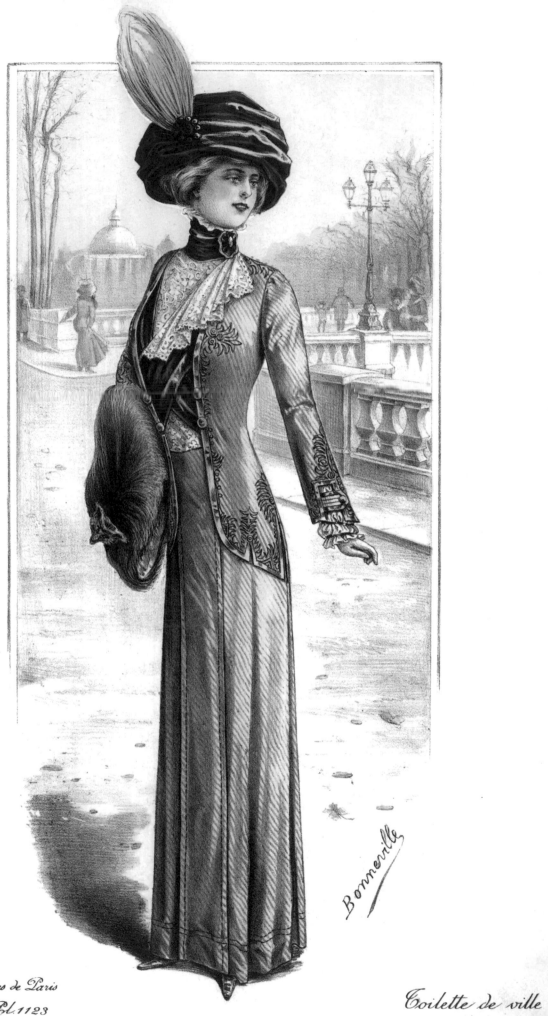

Toilette de ville

exécutée par Francis

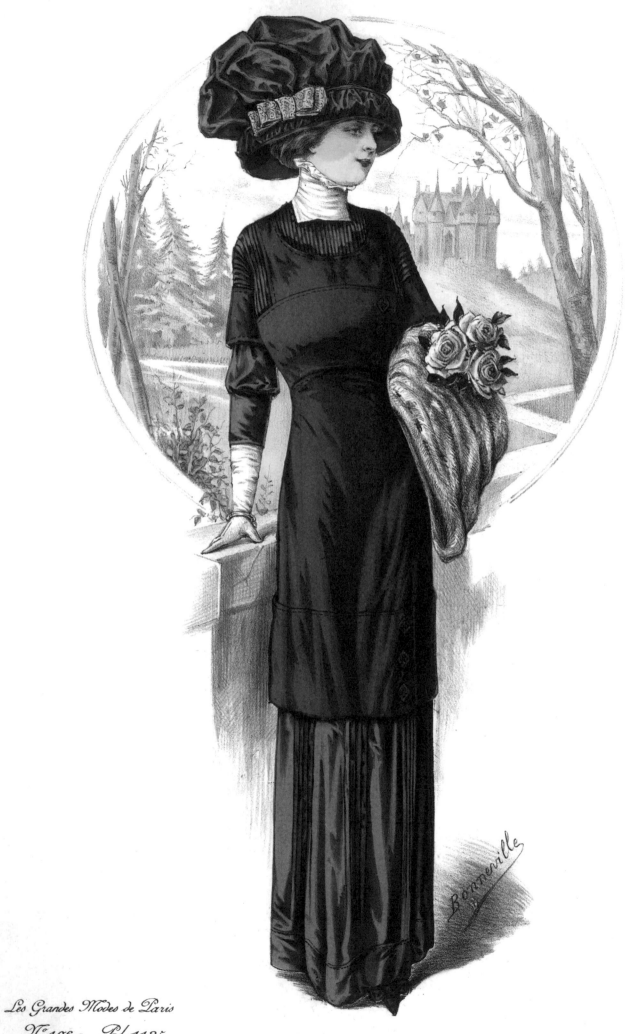

Les Grandes Modes de Paris

N°.106 · Pl.1125

Supplément

Toilette de Courses

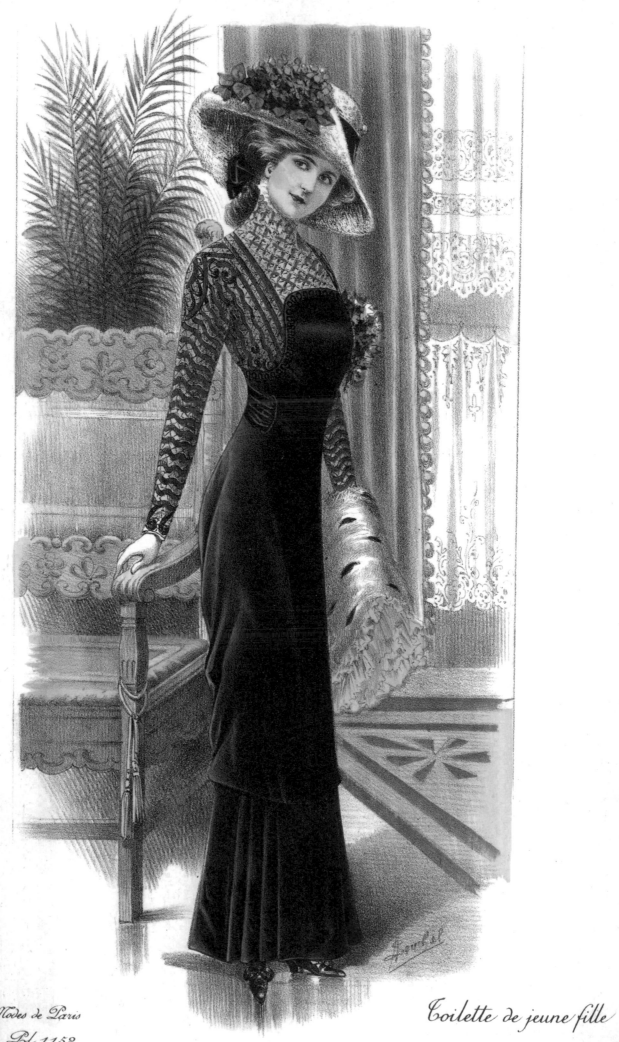

Toilette de jeune fille

exécutée par Levilion

此時期為了展現優雅，女性流行穿著行動相當不變的「蹣跚裙（Hobble skirt）」，裙子外形呈窄版直線條，
讓女子走路的步伐變小，因而展露出阿娜多姿的體態。

優雅的女子 I（220頁）

優雅的女子 II（221頁）

優雅的女子 III

此時期為了展現優雅，女性流行穿著行動相當不變的「蹣跚裙（Hobble skirt）」，裙子外形呈窄版直線條，
讓女子走路的步伐變小，因而展露出阿娜多姿的體態。

賞湖景

正在欣賞風景的女士，頭戴保暖皮毛的黑色圓帽，帽上別有美麗的白色緞帶花飾；身著淡綠色禮服，裙擺也以黑色皮草收編呼應帽子。女士手中禦寒的手籠（Muff），使用整隻動物皮毛，顯示女士地位的尊貴。

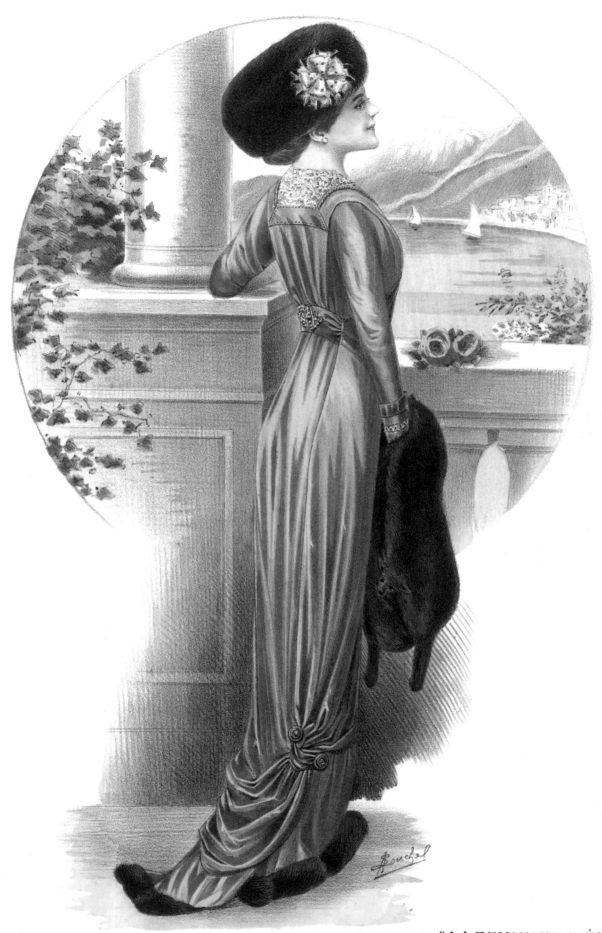

AU PALAIS ROYAL "LA REVANCHE D'ÈVE"

Toilette portée par M^{elle} Yrven

Les Grandes Modes de Paris
N° 108 Pl. 1155

Supplément

CORSET LÉOTY

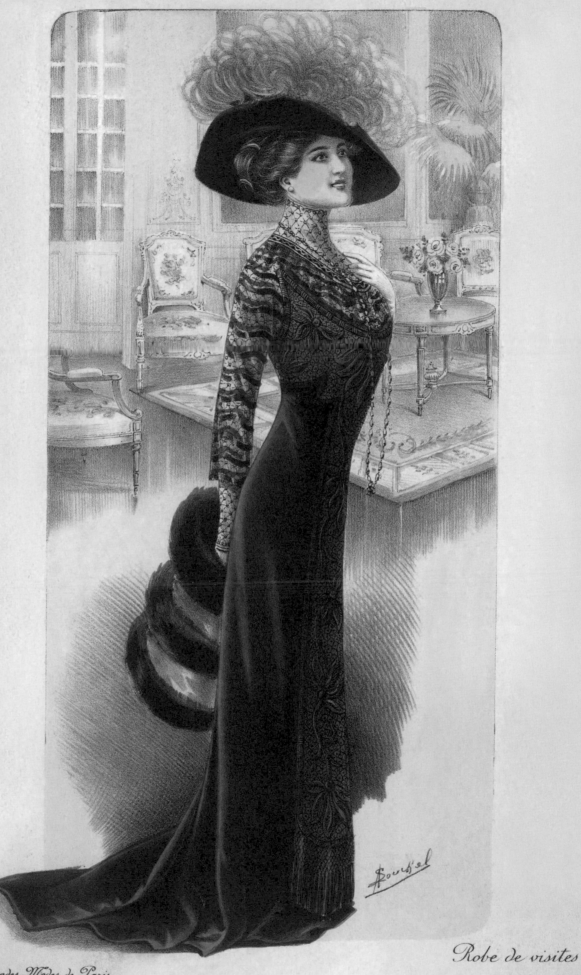

Les Grandes Modes de Paris
Nº 109 Pl. 1166
Supplément

Robe de visites

exécutée par Levilion

晚宴女子

女士走進華麗的宴會現場，宴會以白色為主體色調，典雅木刻的家具顯示出宴會主人的尊貴。而身穿黑色晚宴服的女士，上半身以蕾絲隱約透露白皙的膚色，下半身的裙擺僅有正面從胸口綿延而下的雕花裝飾，無其他過度的剪裁或拼接，整體簡單大方；更因白色背景的襯托，讓女士顯得性感動人！

男式女裝

女士的外出服，上半身的外套如現代的西裝外套，不同的是腰線設計仍較現代纖細；即使以蕾絲與蝴蝶結做局部搭配，整體線條仍帶點較男性化的氣息。

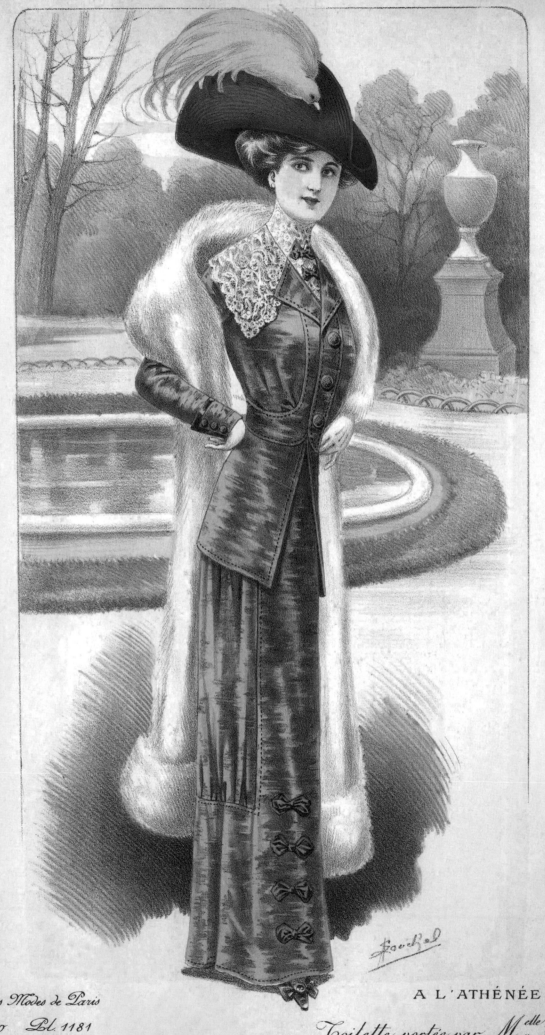

Les Grandes Modes de Paris

N.º 110 Pl. 1181

Supplément

A L'ATHÉNÉE

Toilette portée par M^{lle} Goldstein

exécutée par Paquin

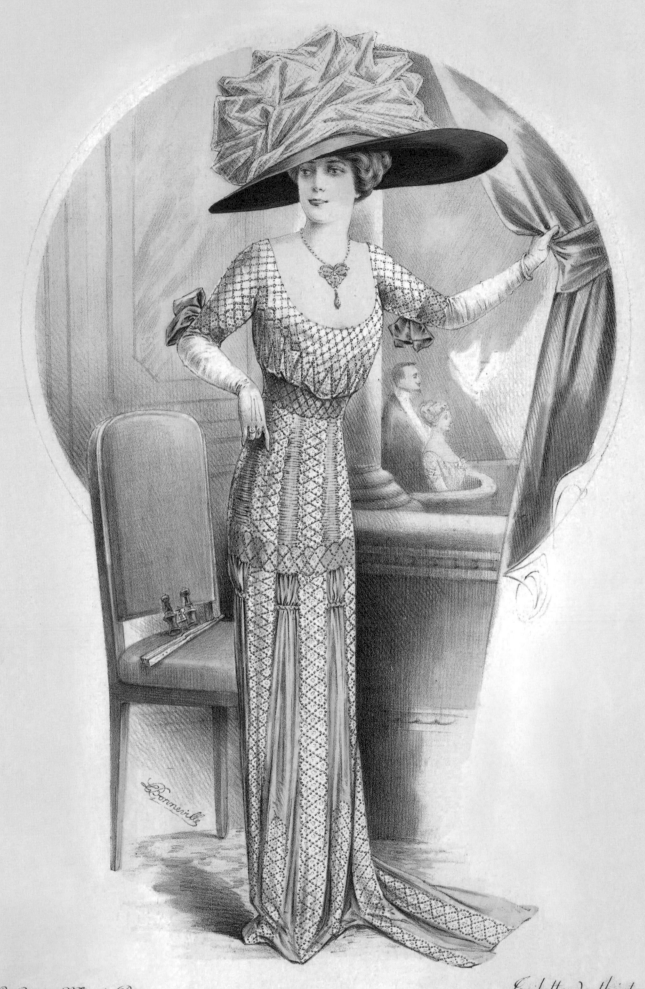

Les Grandes Modes de Paris
N° 110 Pl. 1186

Jardins d'Armide

Supplement

parfum de L. Legrand 11 Place de la Madeleine

Toilette de théatre

executée par Lévilion

歌劇院之約

從背景的一男一女，可以看出女士正在戲院裡的個人包廂裡，椅子上有望遠鏡，以便觀看舞台上表演者的臉部表情和細部動作，以及扇子讓女子可搧風除去悶熱。

小憩

女士正在寬廣的花園散步，走累了便在一旁歇息，頭上頂著由蕾絲緞帶、玫瑰與紫色小花裝飾的誇大帽子，和女子一襲紫色裝扮相呼應，毫無違和感，整體顯得非常浪漫且優雅。新藝術運動對於珠寶設計上也同樣產生了影響，對於珠寶設計上，喜愛以琺瑯、半寶石為材質，線條上取法於自然圖騰，像是藤蔓、花草等的流暢線條為主要設計風格。

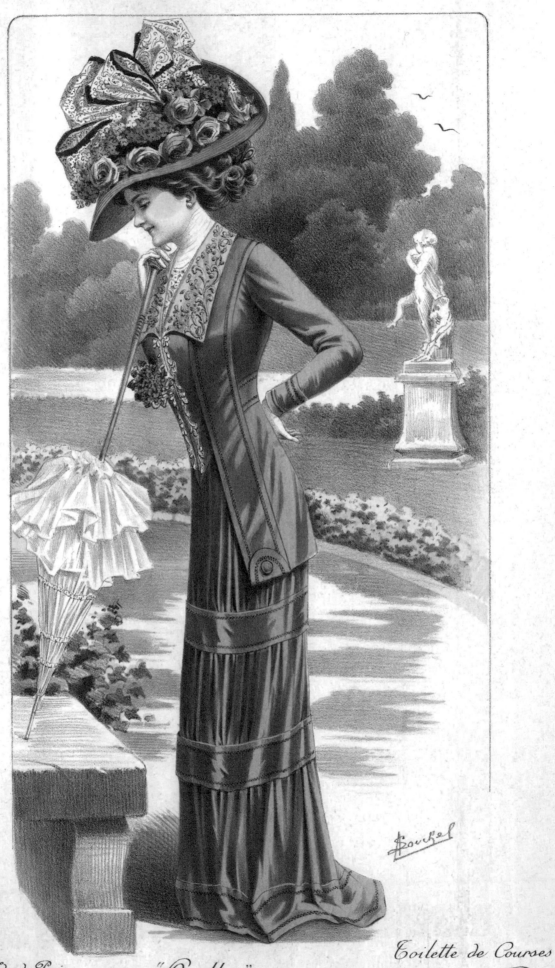

Les Grandes Modes de Paris
N°.112 Pl.1214

Supplément

"Œuillet"

parfum de L. Legrand, 11, Place de la Madeleine

Toilette de Courses

executée par Beer

受到設計師保羅・波烈的影響，女裝設計上，腰線漸漸提高，讓下半身更加修長；材質上也更加柔軟，襯托出女性溫柔婉約的一面。

女性之美
度假閒情 I（236 頁）
度假閒情 II（237 頁）
受到設計師保羅・波烈的影響，女裝設計上，腰線漸漸提高，讓下半身更加修長；材質上也更加柔軟，襯托出女性溫柔婉約的一面。

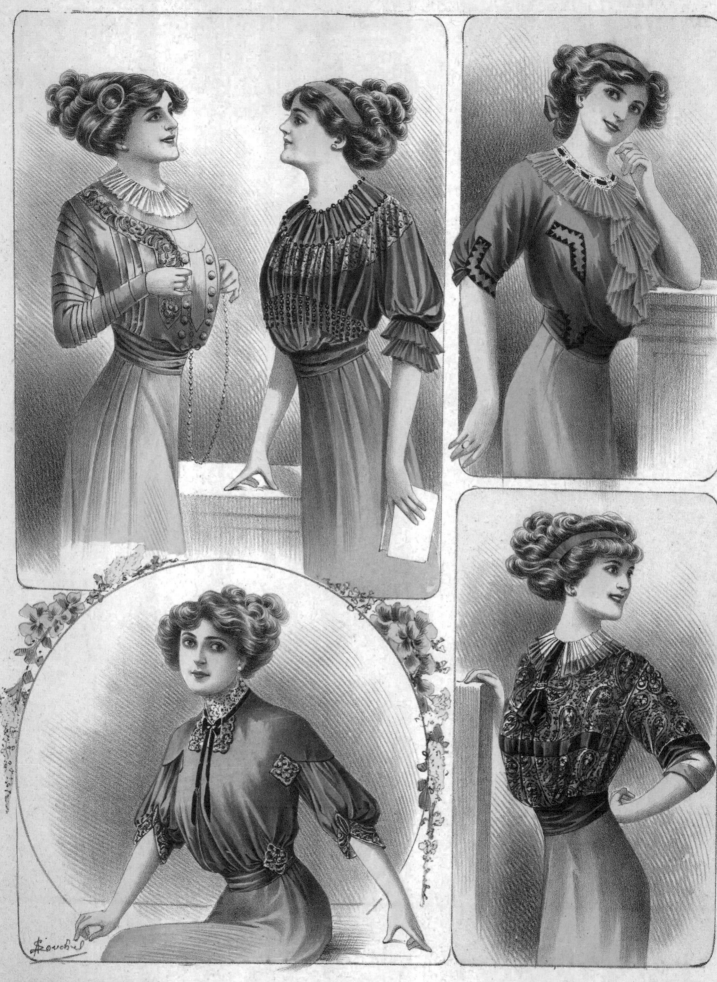

Les Grandes Modes de Paris
N°.113 Pl.1232

Supplément

Nouveaux Corsages

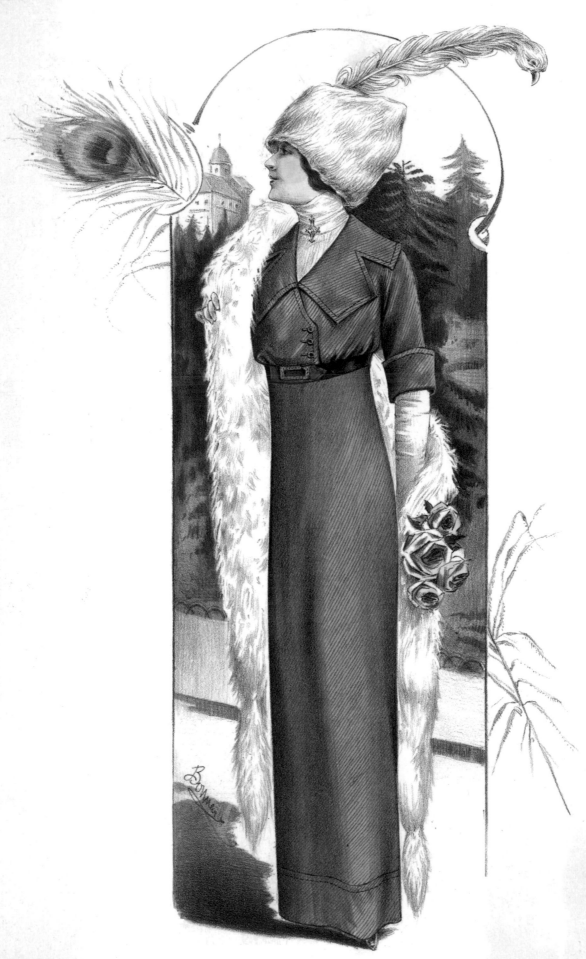

Les Grandes Modes de Paris
N.° 118 Pl. 1310

Supplément

Robe d'après midi

executée par P. Poiret

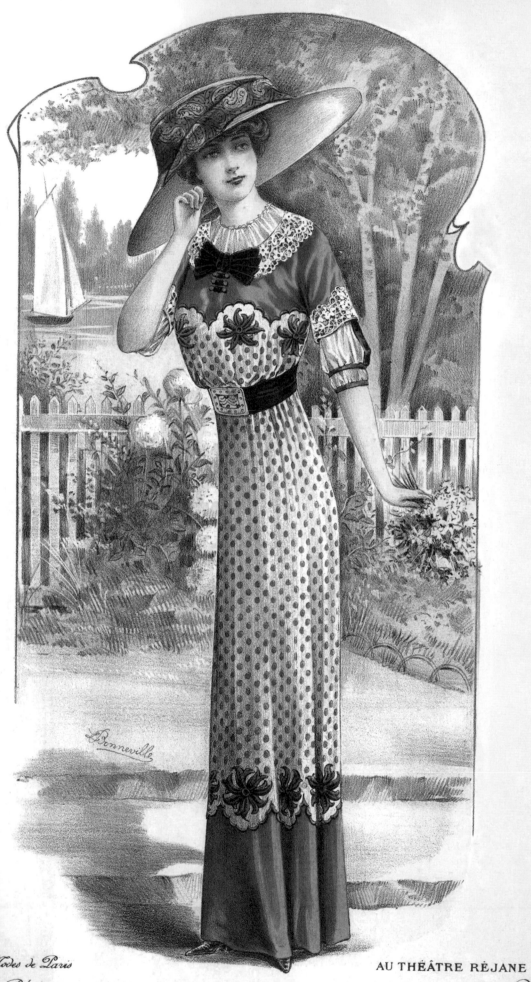

Bonneville

AU THÉÂTRE RÉJANE

Toilette portée par M^{elle} Dorgère

exécutée par Beer

航空競賽

從背景可看到，許多人一起群聚在觀賞台，有座位與看台；畫面另一邊則有飛機在空中盤旋，地上有另一架飛機似乎正在準備中，有兩名人員正在檢視飛機。女士所參與的是在第一次世界大戰前，當時相當盛行、由香檳商所贊助的航空競速活動（Grand Semaine d'Aviation）。

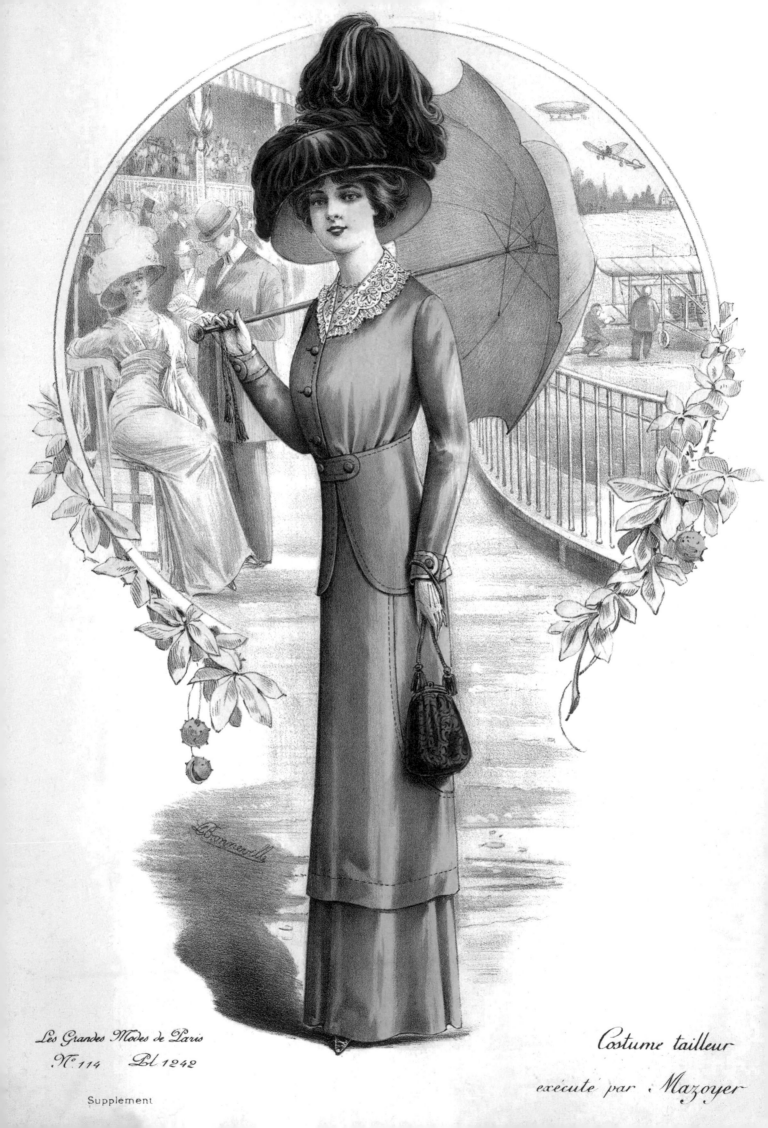

Les Grandes Modes de Paris
N° 114 Pl 1242

Supplement

Costume tailleur

exécuté par Mazoyer

來自東方的神祕渲染
（1910~1914 年）

前言

　　工業革命加速科技的進步，讓西方各國經濟迅速發展。漸漸地，世界各國發展趨向兩極化，漸漸形成新帝國主義。自 19 世紀後期開始，為了搶奪原物料、擴大市場，保護自己國家的貿易利益，西方強國開始加緊腳步，往外擴張版圖、拓展殖民地。

　　除了經濟因素，由於國際敵國競爭日趨嚴重，殖民地的多寡成為晉身強國的指標；此時因普法戰爭戰敗的法國，也為了彌補下跌的國際地位，積極往外擴展殖民地。另一方面，工業與科技的進步，讓交通與通訊變得更加便捷，各國之間的距離縮短，也因此促進了各國之間文化的交流。

　　1910 年俄國芭蕾舞團（Ballets Russus）在巴黎公演，當時表演的是阿拉伯經典名著《天方夜譚》（Scheherazade），舞者丰姿綽旎，搭配身上色彩瑰麗又柔軟的舞衣，與當時歐洲所流行的服裝大不相同，也因此讓時裝設計師極為驚豔，深受啟發，為巴黎的服裝設計開創了新的扉頁，逐漸在歐洲形成了一股東方熱潮（Orientalism）。

　　當時歐洲女裝正流行 S 型線條，女人們為了展現纖細的腰線，飽受束衣的束縛之苦，而東方熱潮正是她們的出口。相對於當時西方流行，東方服飾設計強調線條，「注重輪廓的設計與處理，衣服趨於寬鬆，肩部成為上衣的主要支點，自肩以下成為自然下垂狀，以往的細腰裹體形象消失。」[1]

　　法國設計師保羅・波烈受到東方藝術的影響，他認為女性從頸到膝都被束縛著，她們應當獲得解放，因此他在設計上大膽突破，首先廢除緊身胸衣，讓女性得到了身體的釋放；接著受到阿拉伯婦女服裝的啟發，他將腰線提高、衣裙變窄，捨去過多的裝飾，讓整體外形呈現寬鬆優雅之美。當他嶄新的東方設計出現在晚宴上，果不其然地造成了熱烈迴響，風靡了整個時裝界，征服了整個巴黎，徹底顛覆女性的外在，塑造新女性形象，讓女人們從束衣中得到解放，間接地也改變了她們的內在和思想。

之後，其他設計師也開始跟進，紛紛將中國、日本、俄羅斯、印度等東方元素，加入設計中，因此在這一時期的服裝版畫中，可以常看到許多熟悉的元素，例如中國結、日本和服的襟口等。

1　蔡宜錦編著，《西洋服裝史》，全華科技圖書，2006 年 9 月出版，第 212 頁。

席捲而來的東方色彩

海運發達促成通商便利，外國布料為時裝設計與靈感提供新選擇。而東方風正席捲著整個巴黎，就連服
裝設計師也受此啟發，開始有東方元素融入其設計當中，如頭巾、圖紋的運用。在人才濟濟的藝文圈，
服裝設計師也喜愛與藝術家們合作，由藝術家們設計圖紋布料，再由服裝設計師設計出服裝作品。像是
保羅・波烈就與拉烏爾・杜菲（Raoul Dufy）共同合作設計服裝。

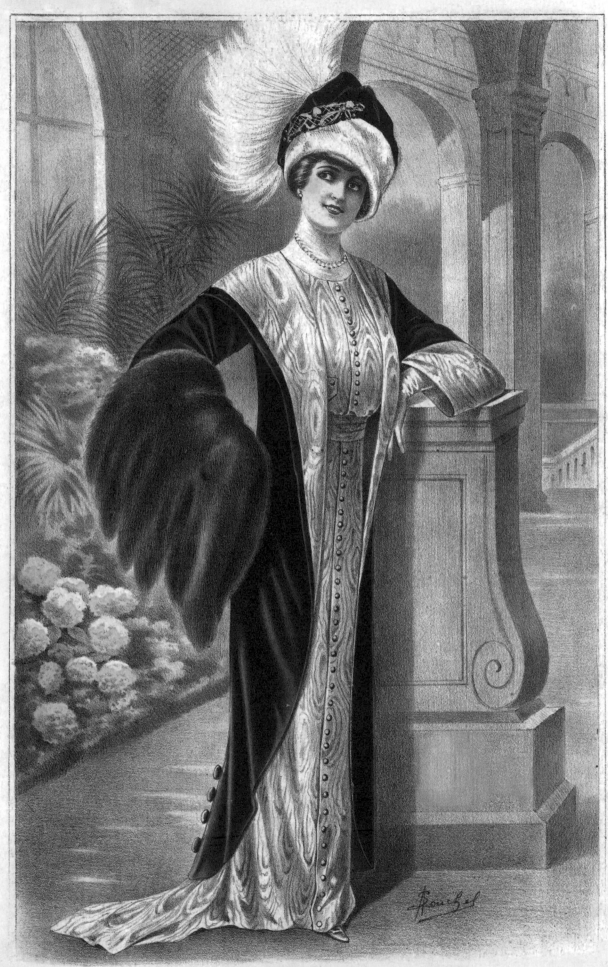

J. Bas, Imp. Paris

La Femme "Chic

Supplément.

N.º 12 Pl. 114

De cinq à sept
Au Ritz

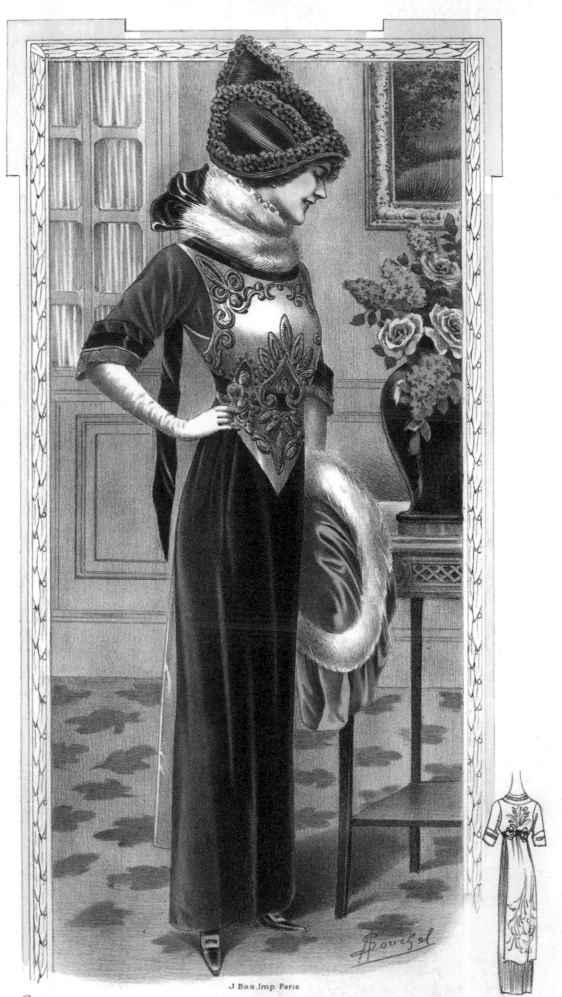

J. Bas, Imp. Paris

La Femme "Chic"
Supplément
N°. 12 Pl. 118

Chapeau de la Maison Éliane
79, rue des Petits-Champs

En visites
Création de Premet

盔甲與時尚

前胸類似中世紀武士盔甲的造型，其實是另一件外罩於黑裙裝上的半面長裙，右下的手繪小圖即是背面樣式。頭上的人造花帽款式相當獨特，有別於前期以寬大設計為主。此時帽子講求與頭部比例的和諧，過於誇張的尺寸已不流行；此外，女性在帽飾部分開始追求的是顏色與樣式的搭配，以及整體裝飾的精緻度。

旅行中的女人

在女性主義抬頭的年代，婦女們也開始追求各式生活樂趣，海上旅行是最流行的選擇之一。人們開始搭乘大型郵輪旅行，如同電影《鐵達尼號》所重現的景象，海運發達使目的地不再限於附近國家，男男女女藉由交通的流轉，到達夢想的彼岸，甚至能到更遙遠的東方去，體驗全新文化。

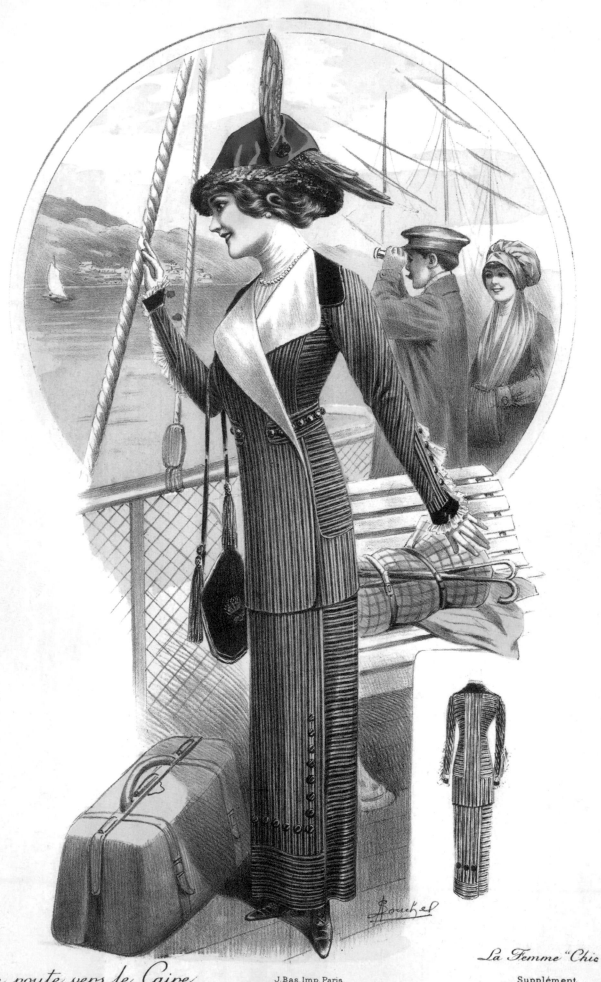

En route vers le Caire

Costume de voyage

J.Bas.Imp.Paris.
IRIS.

La Femme "Chic

Supplément

N° 14 Pl. 138

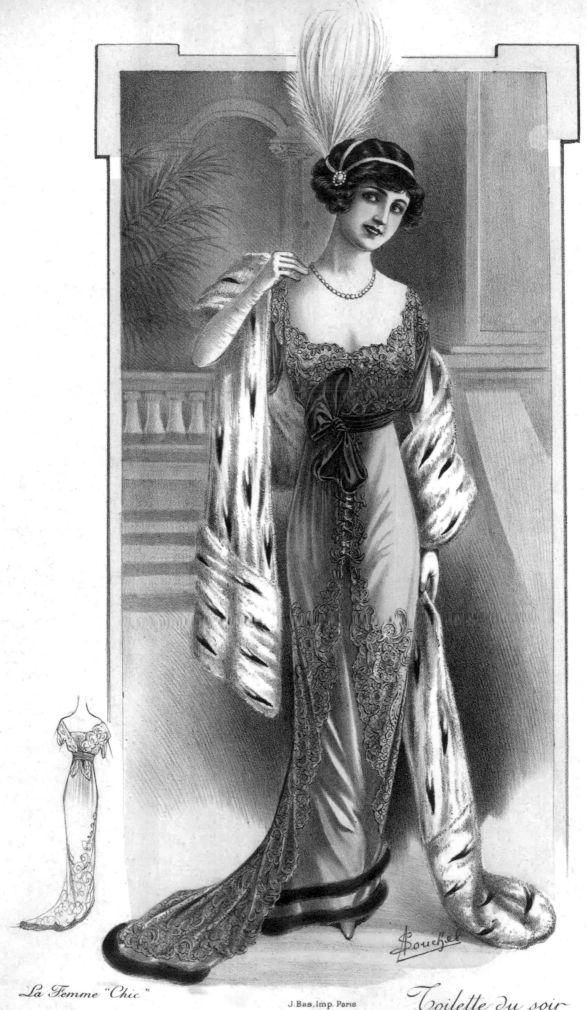

La Femme "Chic"

Supplément

Nº 13 Pl. 128

J. Bas, Imp. Paris

Toilette du soir

exécutée par Premet

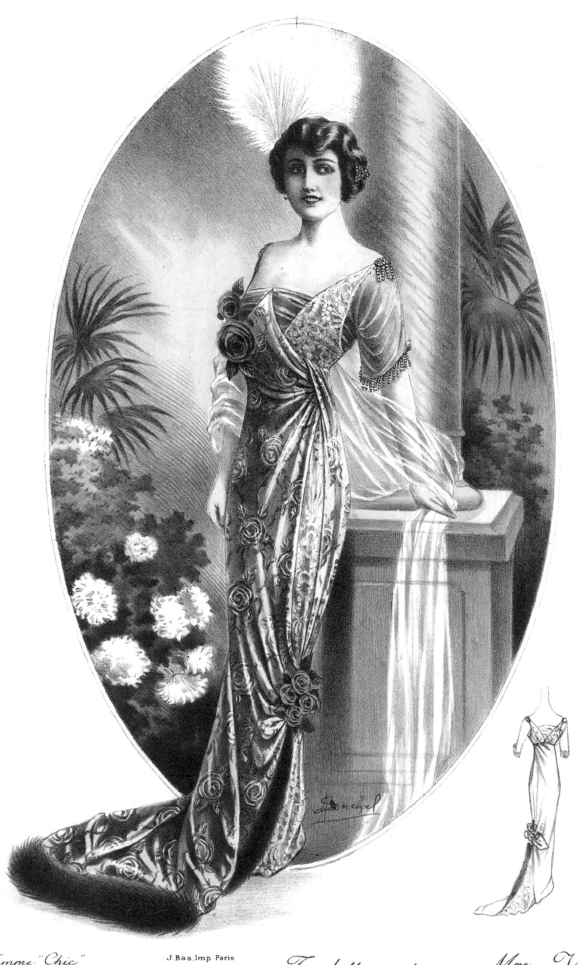

La Femme "Chic"

Supplément

N: 12 Pl. 119

J. Bas, Imp. Paris

Toilette portée par M^{me} de V.

à "une répétition générale

舞會的焦點（250頁）

性感優雅的女人（251頁）

以晚餐服的形式，在細節處搭配具有東方元素的設計，例如裙片間的綁帶、中東風情的繁複皺折，以及特殊的肩袖設計，都是相當流行的裝扮。受到俄羅斯舞團、現代舞之母伊莎朵拉・鄧肯（Isadora Duncan）前衛服裝的衝擊，開始有輕薄大膽的裸露設計；束口的裙擺設計則來自於日本和服樣式的啟發，服裝開始了多元化元素的融合。

沉思

選色採用神祕的紫色，散發出低調中的華麗，腰帶裝飾的設計靈感，來自中國的玉珮造型，加以改良後，也成為時尚服裝上的新配件。

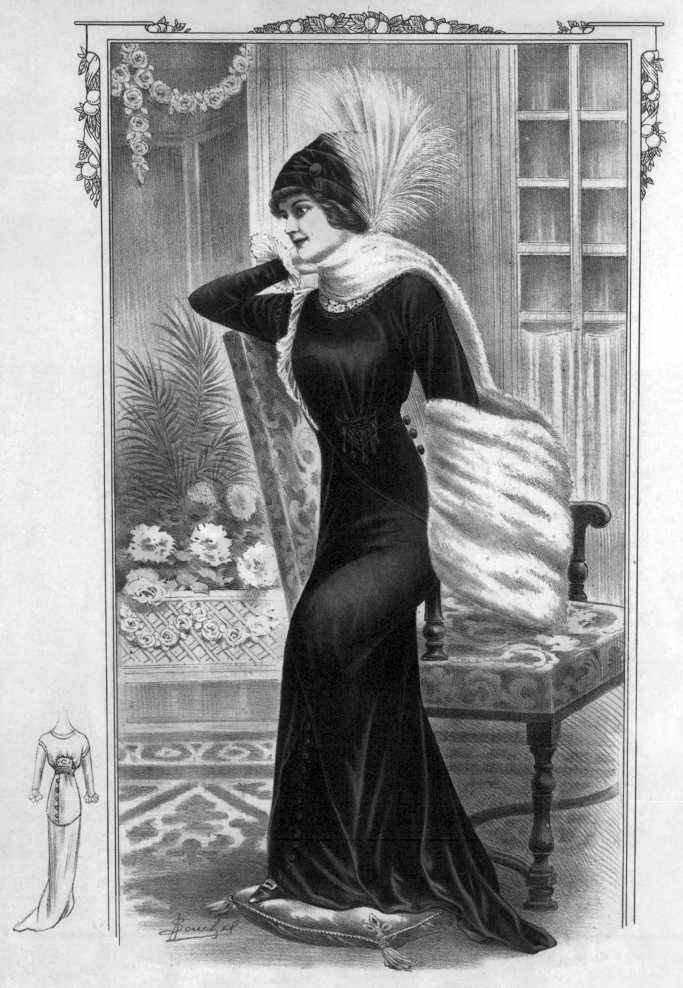

J.Bas.Imp.Paris.

La Femme "Chic"

Supplément

N°. 14 Pl. 135

Toilette vue

au "Rumpelmeyer"

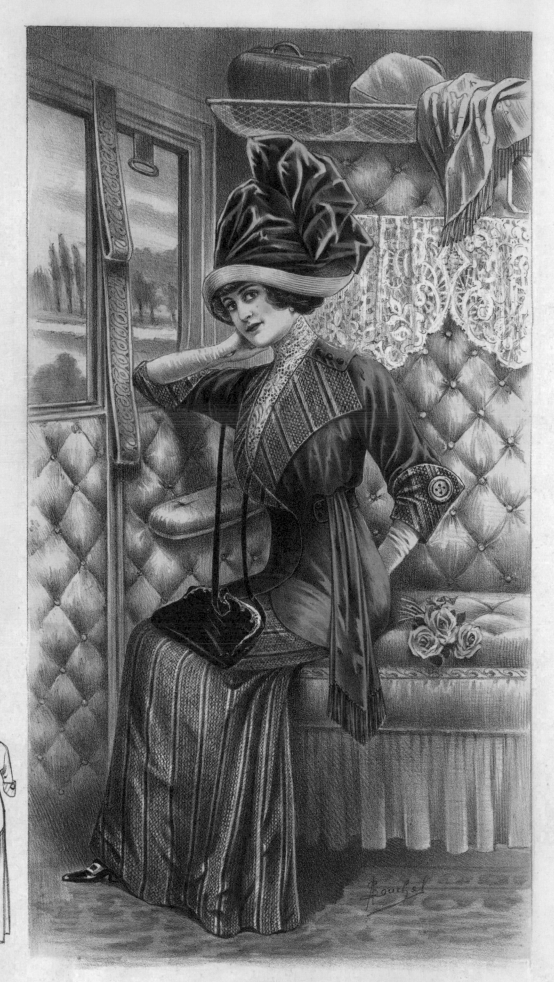

La Femme "Chic"

Supplément

N: 15 Pl. 145

Pour le voyage

出發！探索世界！

旅行已經是一件普通而且流行的活動，許多以製作旅行皮件為主的公司，在這時已享富盛名，如路易・威登（Louis Vuitton）、愛馬仕（Hermes）等。旅行者開始以搭乘火車或郵輪的方式探索世界，自主獨立的新女性，亦在此風潮中，踏上發現的旅程。常見的旅行服，正面保有男式女裝的特色，使用男裝布料縫製而成，而左下的設計小圖，則顯示的是服裝的背面，帶有東方古代漢服的味道。

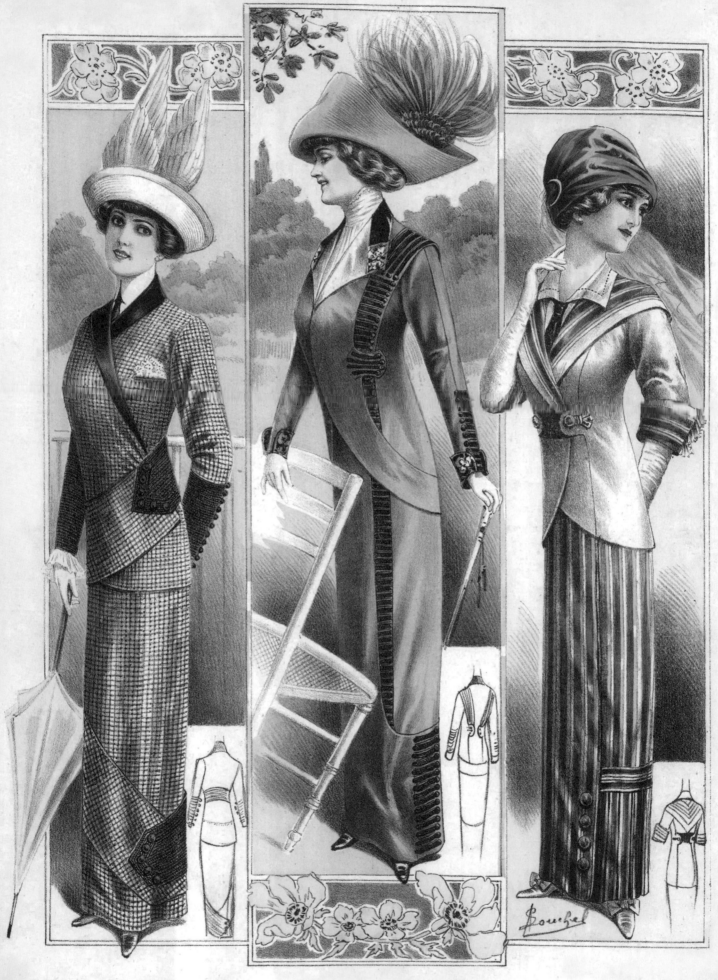

J.Bas.Imp.Paris.

La Femme "Chic"

Supplément

N° 15 Pl. 152

Quelques tailleurs nouveaux

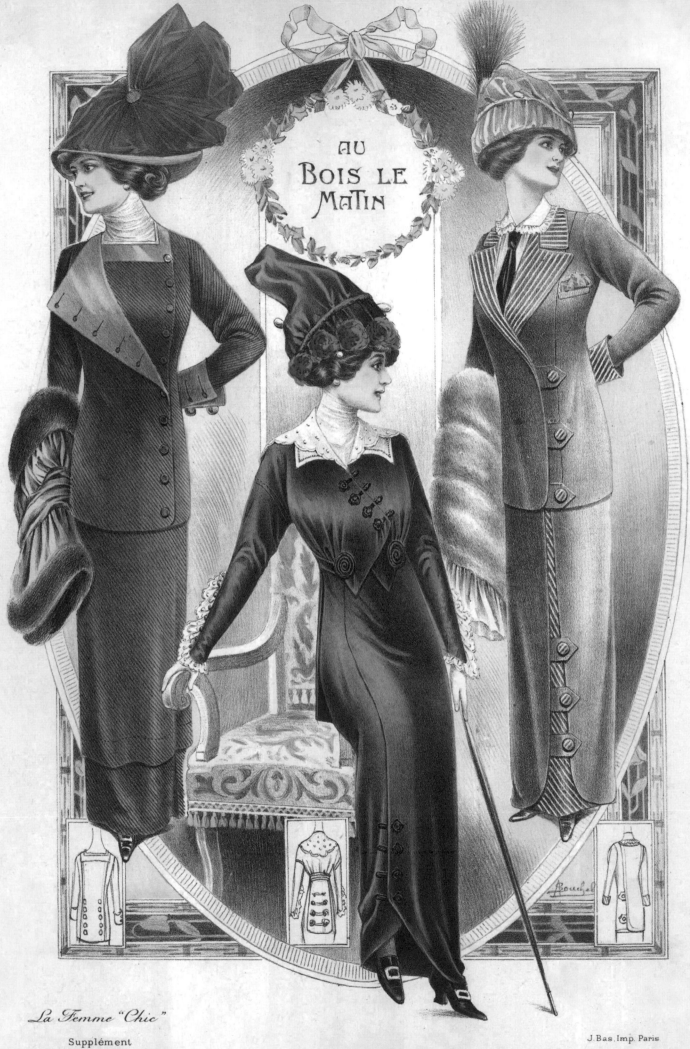

AU
BOIS LE
MATIN

La Femme "Chic"

Supplément

N° 14 Pl. 136

J. Bas. Imp. Paris

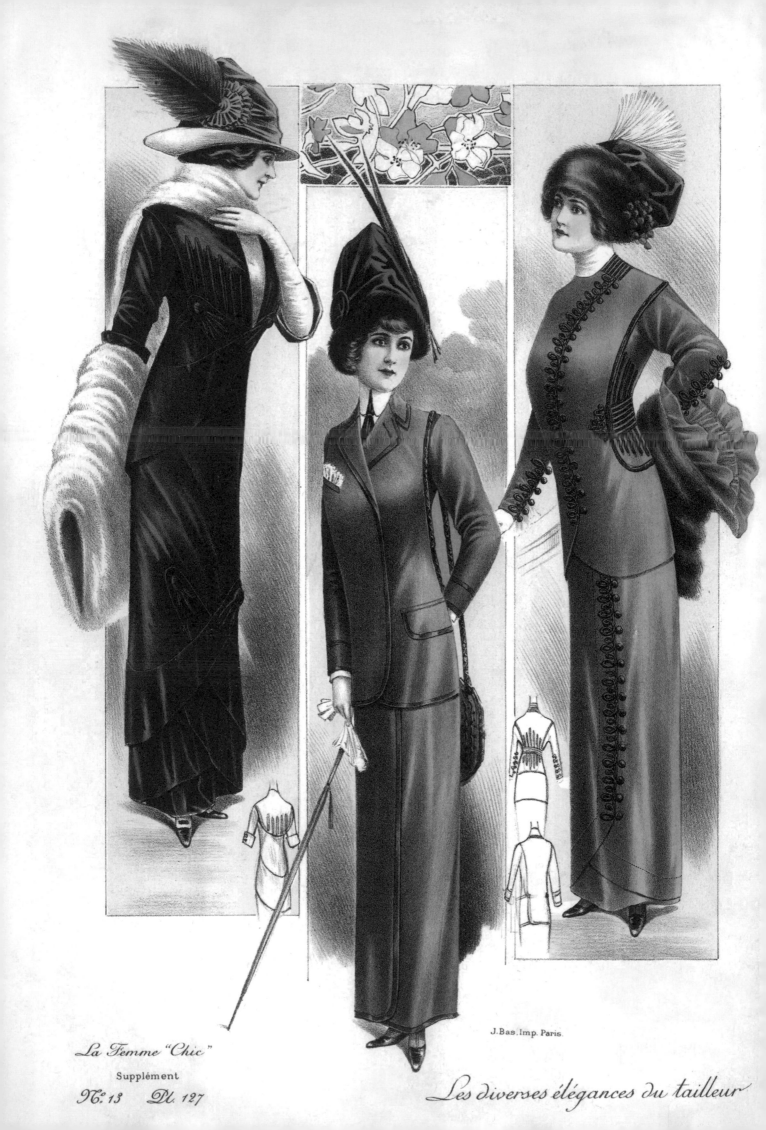

La Femme "Chic"

Supplément

Nᵒ. 13 Pl. 127

J.Bas.Imp.Paris.

Les diverses élégances du tailleur

黑的變化（256 頁）

準備外出的新女性（257 頁）

東西風格的融合

受到東方影響而產生的服裝，其設計靈感多來自日本浮世繪、中國漢服和旗裝，在形制上出現貼身而多層包覆的裝束。以男式女裝作為版型設計基礎，在細節部分，增添類似中國如意結的袖扣或裙扣，將東方風格混搭其中，成為獨特而有魅力的時尚套裝。

爭奇鬥豔的變裝舞會

國家的多元融合不僅反映於生活習慣，更反映於服裝型式。女人們爭奇鬥豔的戰場，從大街上拉到化妝舞會中，為了突顯個人魅力，女性紛紛選擇不同平日的穿衣風格。設計師的靈感來自各種外國布料與造型，從色彩鮮明的印度風、鄉村氣息的荷蘭風，到風情萬種的神祕阿拉伯風，在晚會上吸引眾人目光。

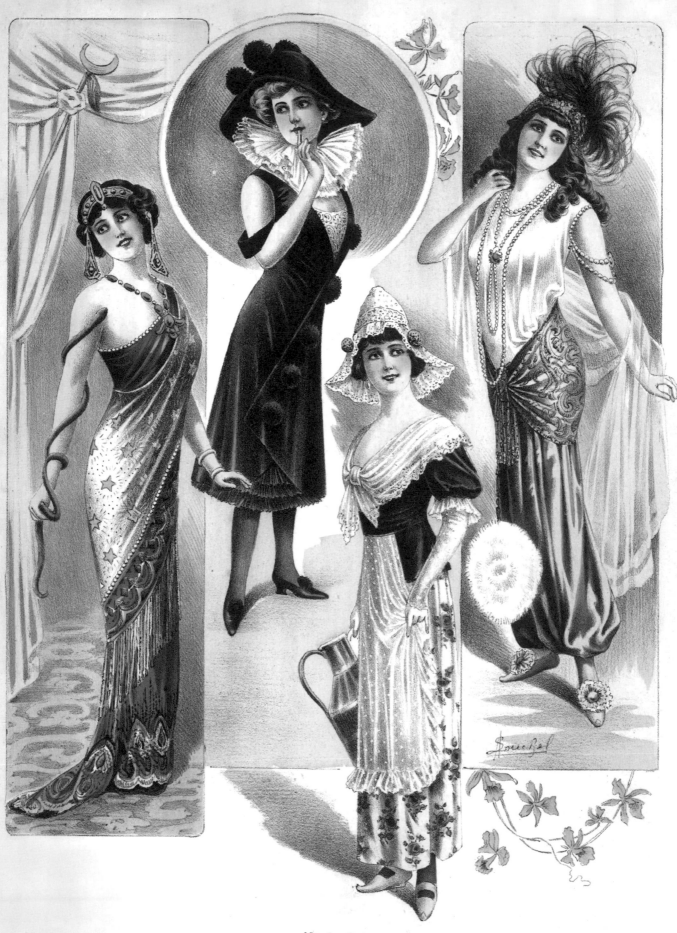

J. Bas. Imp. Paris.

La Femme "Chic"

Supplément

Nº 13 Pl. 125

Pour les bals masqués

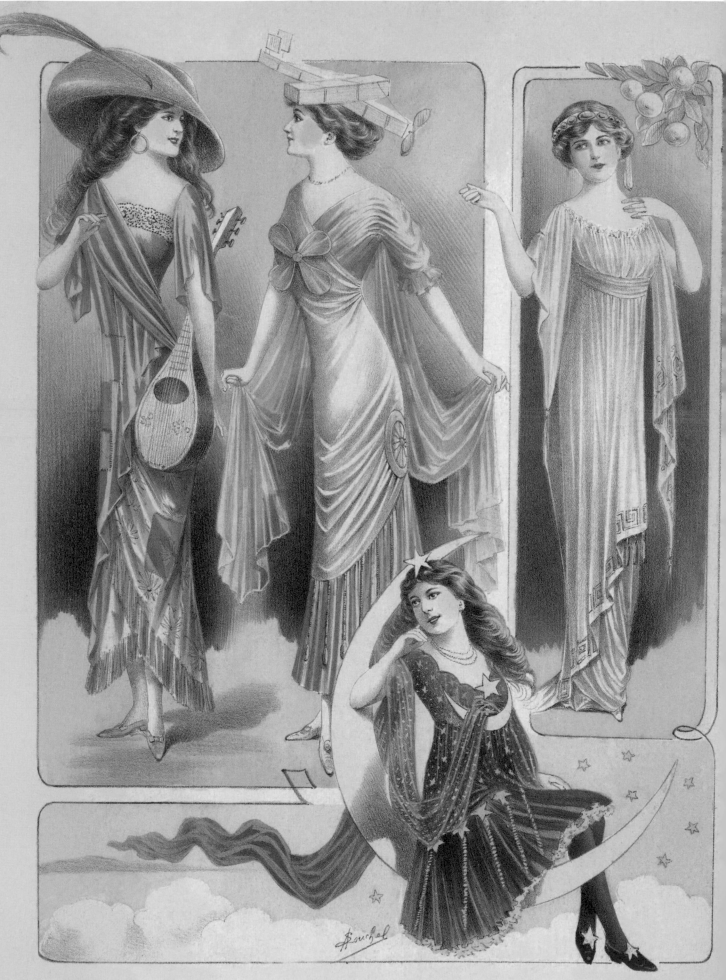

Les Grandes Modes de Paris
N° 109 Pl. 1172

Supplément

Costumes travestis

舞台上的女主角們

出於社會原因，早期舞台劇中的女性角色多由男孩或男人擔任，稱為 TRAVESTI，反串之後，在舞台上即為公認的女演員。其常見裝扮包含寬鬆的希臘型式服裝，戲服上會增添與該角色相關的物件。如中間這位演員頭戴飛機樣式的帽子，胸口有螺旋槳造型裝飾，裙擺縫有輪子。下方詮釋類似黑夜中的女神，即以全黑裙裝繡上星星與月亮的造型登場，半透明的黑色披肩如同黑夜中的流雲，意境優美。

盛行的龐畢度髮型

將頭髮往後方及上方梳理，這是戰前最流行的龐畢度髮型，源自法國路易十五世的情人龐畢度夫人。經歷一百多年歷史，如今少見龐畢度髮型的女人，但歐美卻出現許多梳著龐畢度髮型的男性，並且視之為具有時尚代表性的經典造型。

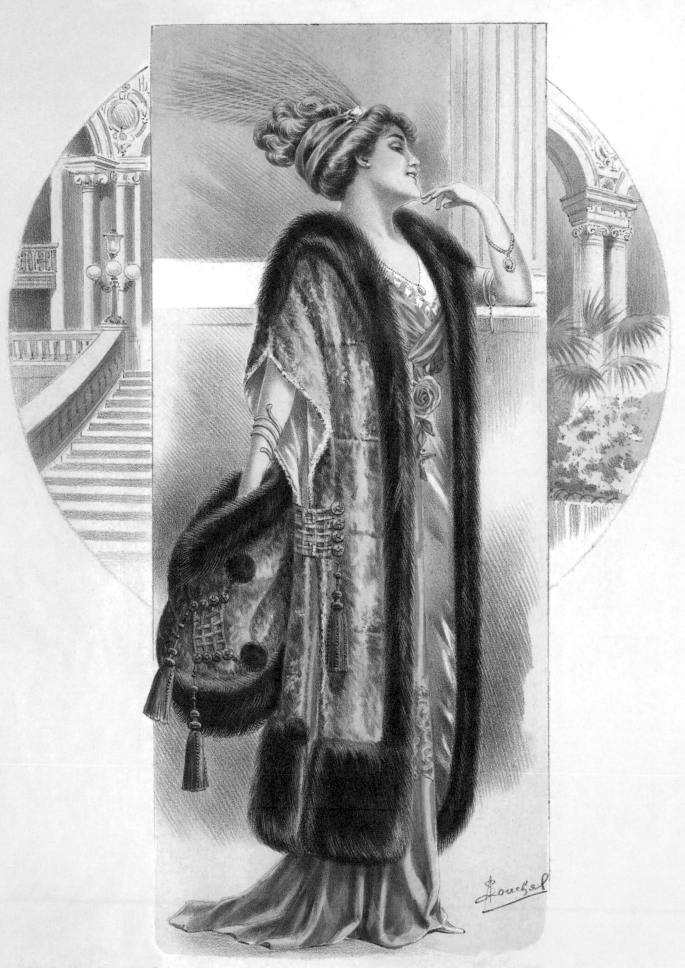

Les Grandes Modes de Paris
N° 119 Pl. 1330

Supplément

Manteau de Chinchilla

Création de C. Chanel & C.ⁱᵉ, Pauline Chanel, Damour & C.ⁱᵉ Succ.ʳˢ
217, Rue St. Honoré

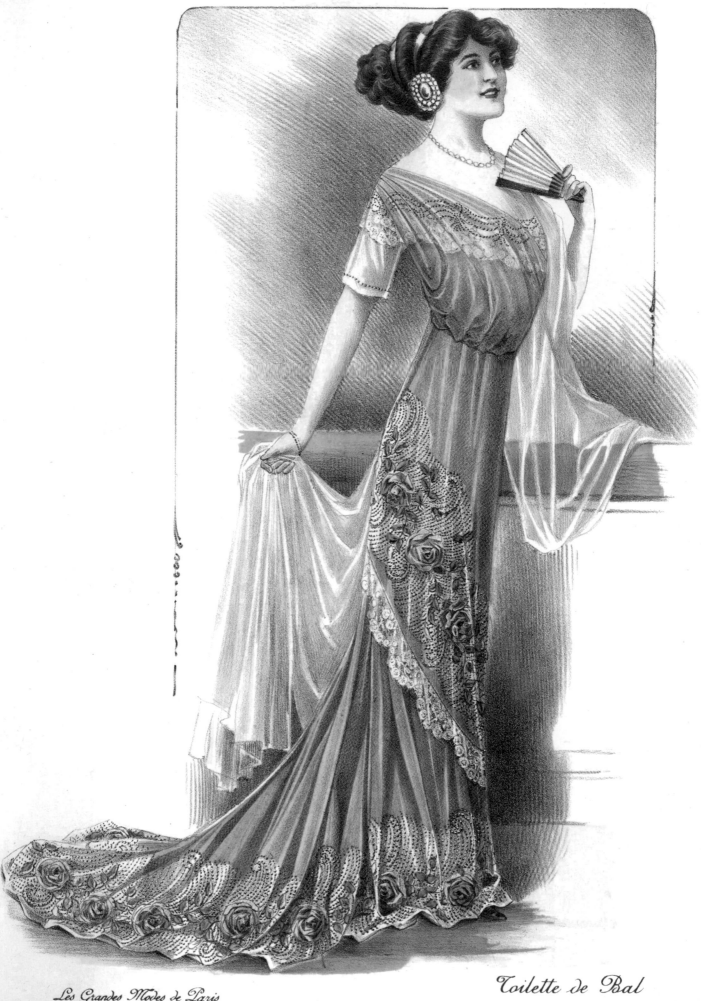

Les Grandes Modes de Paris

Nº 109 Pl. 1167

Supplément

Toilette de Bal

executée par Léony Tafaré

15, rue de la Paix, 15

豔光四射的一剎那

這款設計以希臘風格為基底，因布料本身質地柔軟，穿在身上，自然產生優美線條，像流水自腰部流瀉而下。斜面剪裁的裙身設計，裙襬處繡滿紅玫瑰，走動時隨著動態擺盪，彷彿花園中隨風搖曳的玫瑰真花。穿上華服的名媛們，除了身上精美的刺繡、蕾絲的襯托外，薄如蟬翼的披肩、珠寶配件、扇子及髮飾，更加分了女性整體美感。

清新脫俗的名流氣質

驚豔於俄羅斯舞團極富異國情調的舞台服裝，20世紀初，服裝設計師也樂於嘗試具有東方風情元素的服裝，長袍的樣式，裝飾流蘇、蕾絲及花草曲線圖紋刺繡，戴上從鑲有寶石或插上羽毛的印度頭巾靈感而來的髮飾。而這樣型式華麗的晚會服，融合著時代美感與異國風情的服裝風格，並且透露一股貴氣。

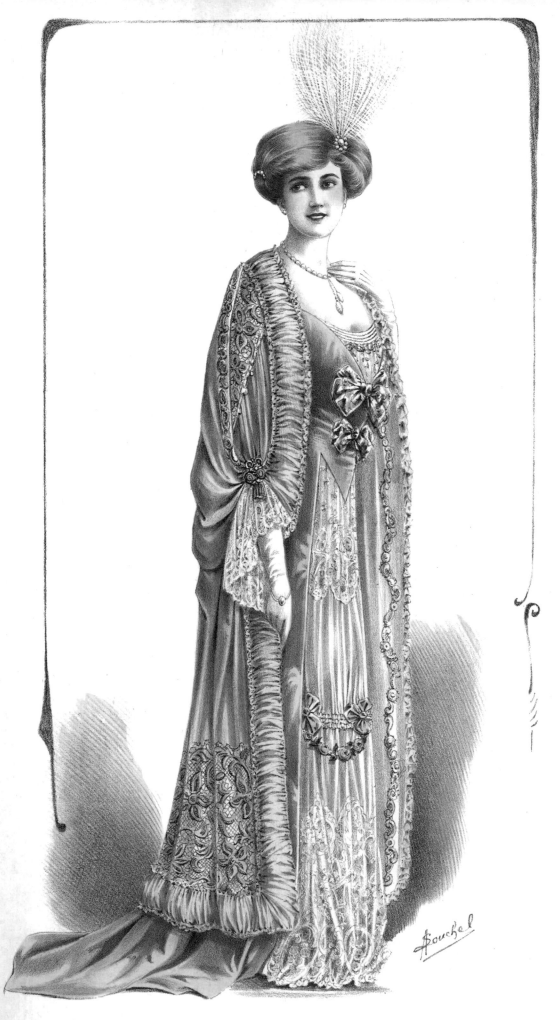

Robe de Style

exécutée par Lelong

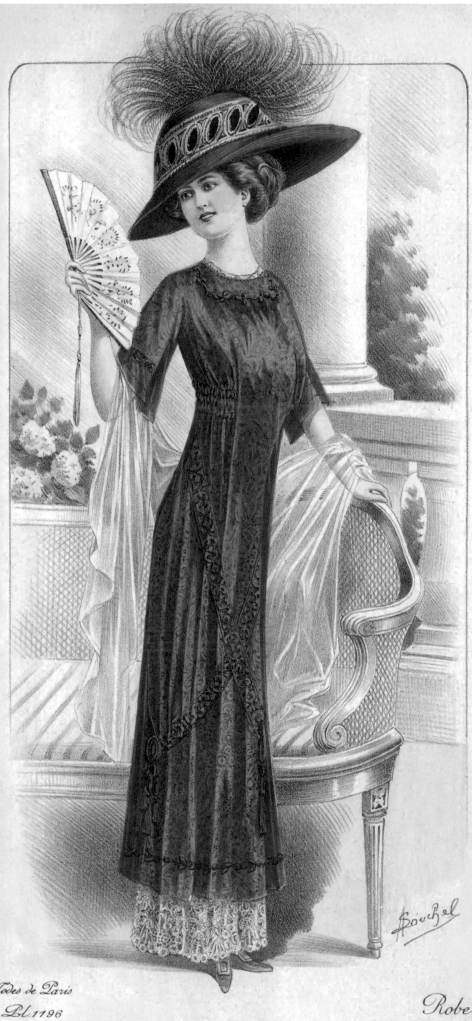

Robe de théatre

executée par P. Poiret

午後時分

摺扇是歐洲女性隨身攜帶物品之一，隨處能見女性手拿蕾絲設計或羽毛裝飾的扇子。但比較特別的是，她手中持有的紙製摺扇是東方型式，扇柄還垂掛了流蘇裝飾。仔細觀察她的長裙下襬，左右各掛了裝飾與流蘇，其造型仿製自中國服飾中的玉珮垂飾。

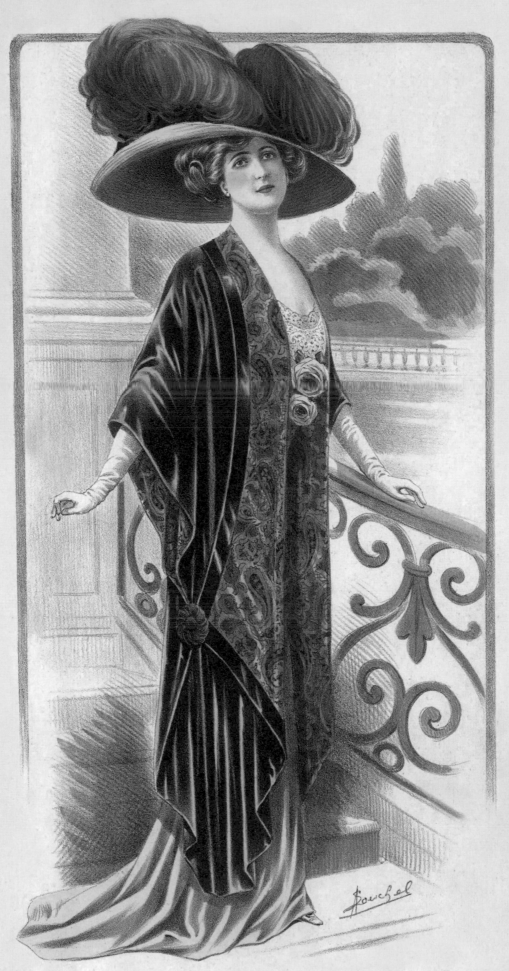

Bouchel

Les Grandes Modes de Paris
N° 113 Pl. 1225

Supplément

Vêtement du soir

exécuté par Laferrière

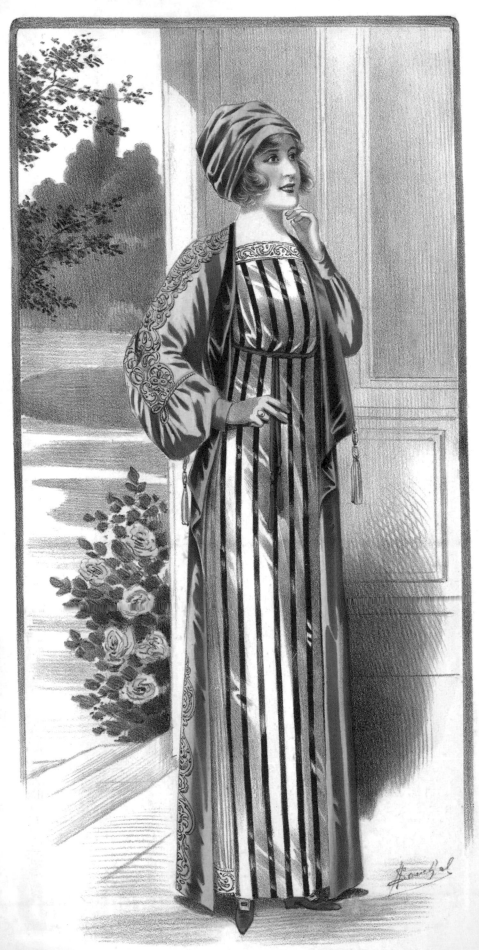

Les Grandes Modes de Paris

N°. 114 *Pl. 1245*

Supplement

AU THÉÂTRE ANTOINE "NONO"

Toilette portée par M°. Lysès

exécutée par Paul Poiret

皺褶的魅力 (272頁)
俏皮新女性 (273頁)

原為保暖用的長外套，如今也成為設計上的新重點，無論加入新藝術風格的裝飾，或者運用反摺營造視覺上的層次感，長外套無疑已成為整體造型中的重要環節。後方女性身穿大紅色長版外套，頭戴紅色軟帽，活潑跳躍的造型，與現今流行的嬉皮風格有異曲同工之妙。不過現代人所指的嬉皮風源自美國50年代，這位美女的流行文化指標足足領先美國30年以上！

等待他的出現

這是一件型式特別的套裝，兩片布料自前胸披過肩頭，在後背交叉後往裙身延伸，直至前方小腿處交會固定，貼身的流線型極具優雅美感。兩布料都繡滿鸚鵡螺與珊瑚樣式，是因海洋文化與人民生活息息相關，海洋生物造型也成為服裝設計靈感之一。

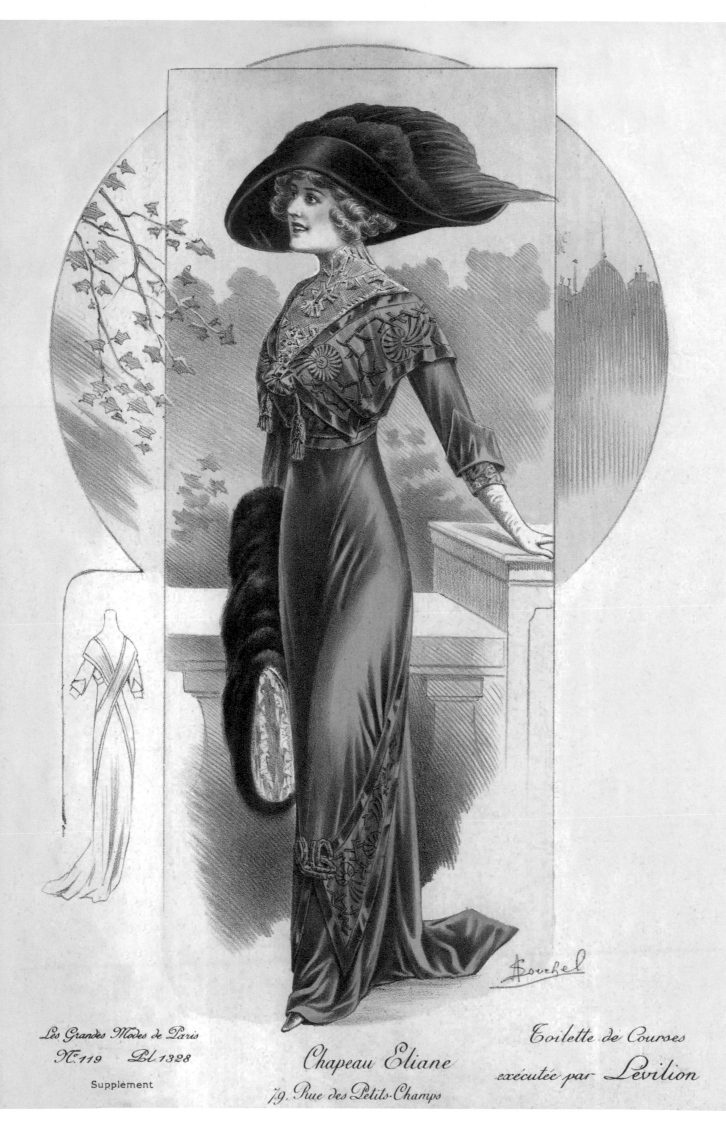

Les Grandes Modes de Paris
N°. 119 Pl. 1328
Supplément

Chapeau Eliane
79 Rue des Petits-Champs

Toilette de Courses
exécutée par *Levilion*

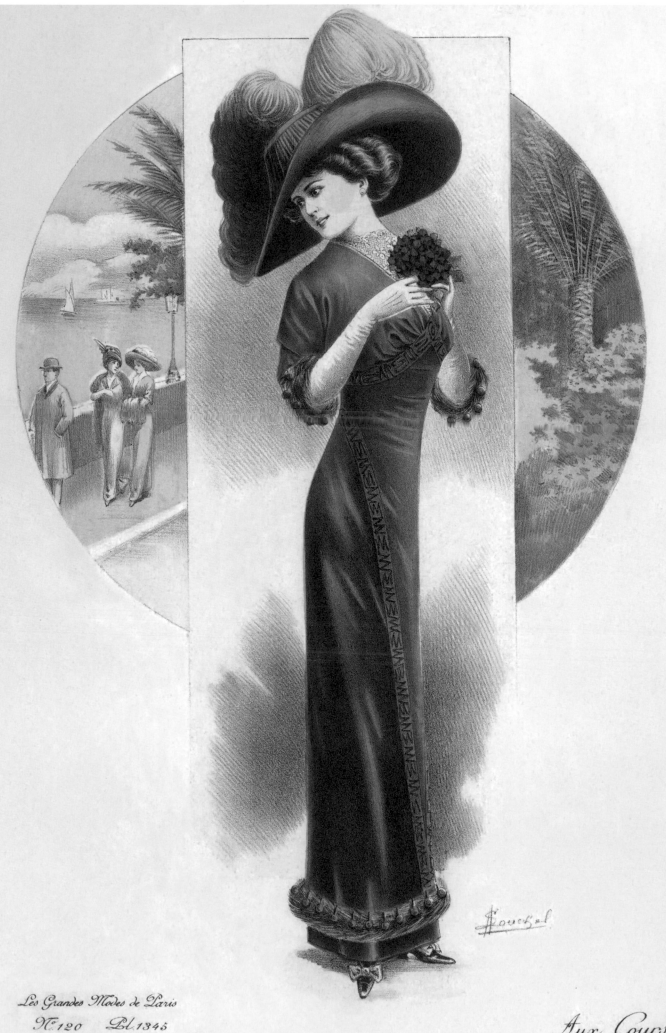

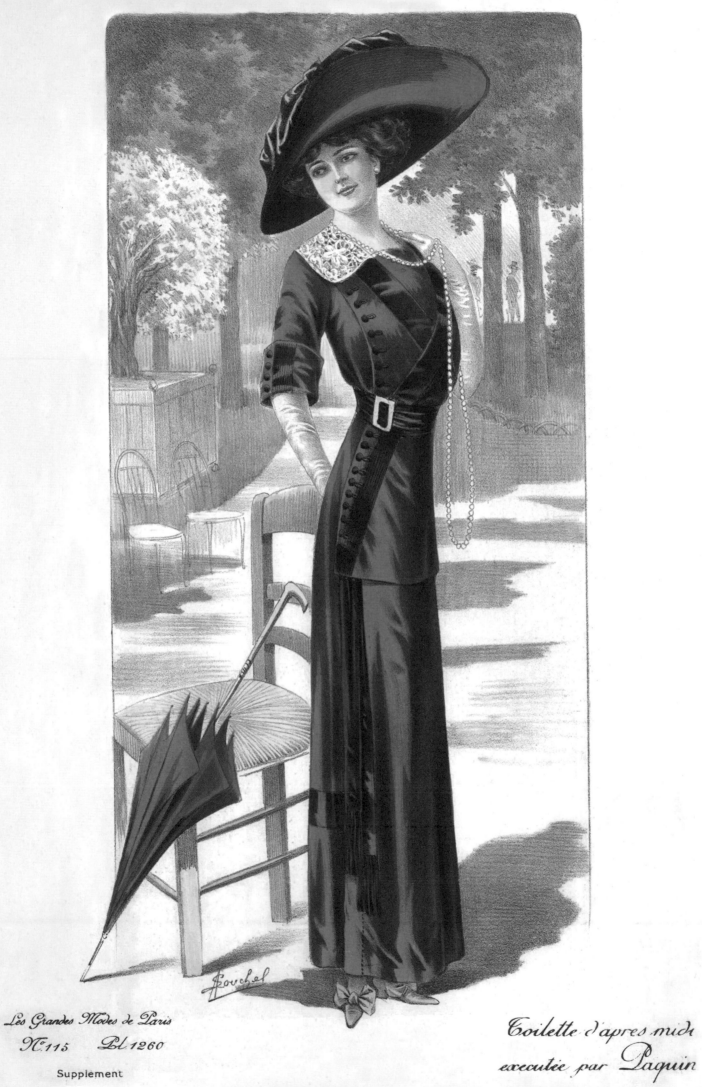

Bouchel

Les Grandes Modes de Paris
Nº 115 Pl 1260

Supplement

Toilette d'apres midi

executée par Paquin

準備赴約的女人（276頁）

萬綠叢中一點紅（277頁）

大紅大紫運用於服裝顏色，強烈的風格在街上必定成為眾人焦點。貼身服飾設計突顯女性優美身形，服裝車線上的裝飾與細節也充滿東方韻味。

東西融合：斑點與開扣相遇

眺望（280頁）

東方熱潮的體現（281頁）

1910年，俄國芭蕾舞團在巴黎公演，引起熱烈迴響，芭蕾舞者色彩瑰麗的舞衣，為巴黎的服裝設計開創了新的扉頁，形成了一股東方熱潮（Orientalism）。圖中的女士服飾上的開扣，則很明顯看出來自於中國的傳統服飾。

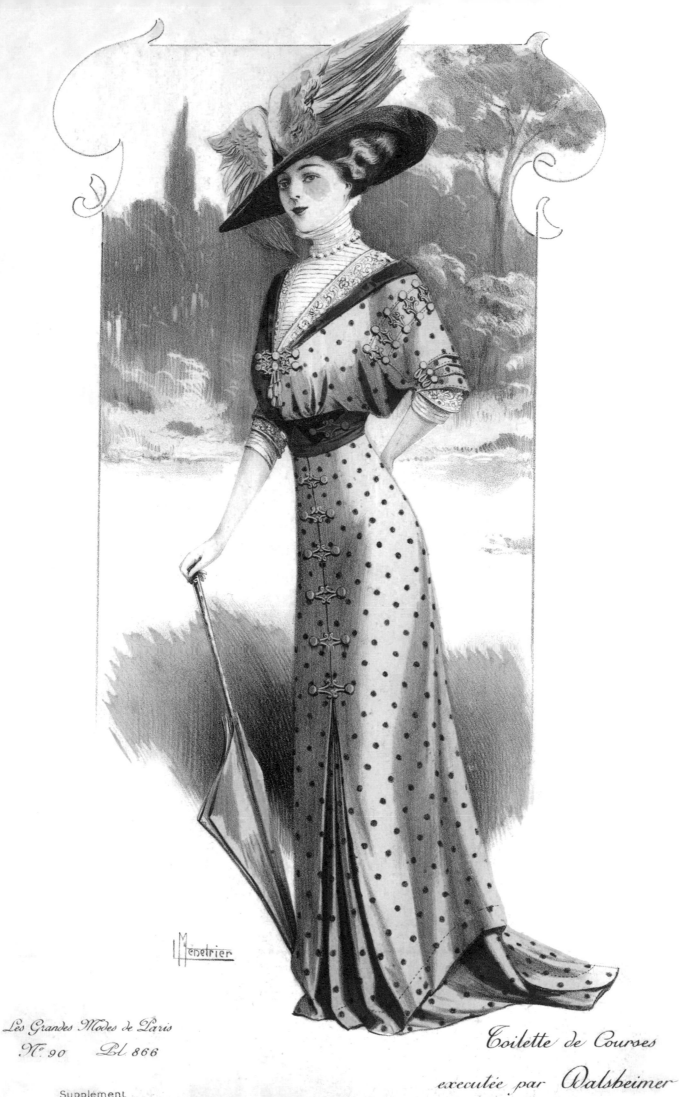

Menetrier

Les Grandes Modes de Paris
N.º 90 Pl 866

Supplement

Toilette de Courses

executée par Dalsheimer

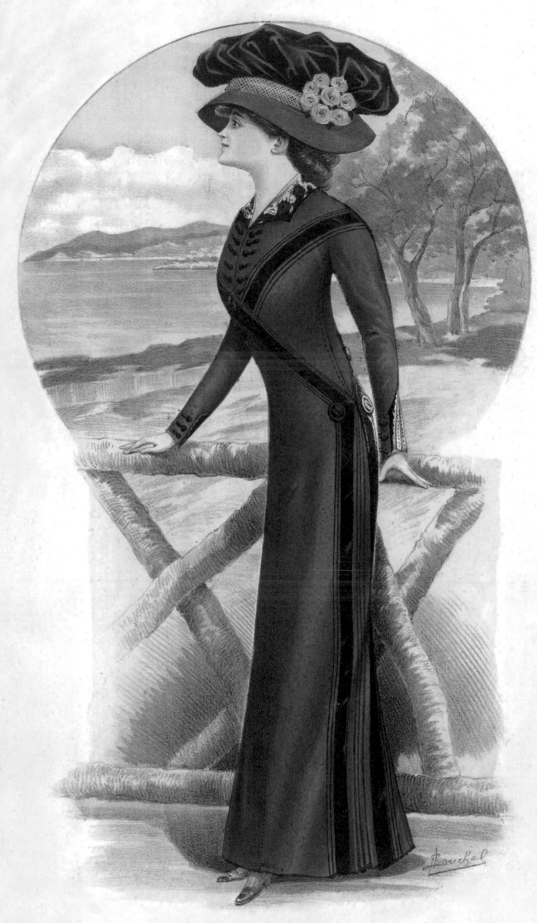

Les Grandes Modes de Paris

N.º 99 Pl. 1007

Supplement

Trotteur de demi-saison
exécuté par *Léony Tafaré*
15, rue de la Paix, 15

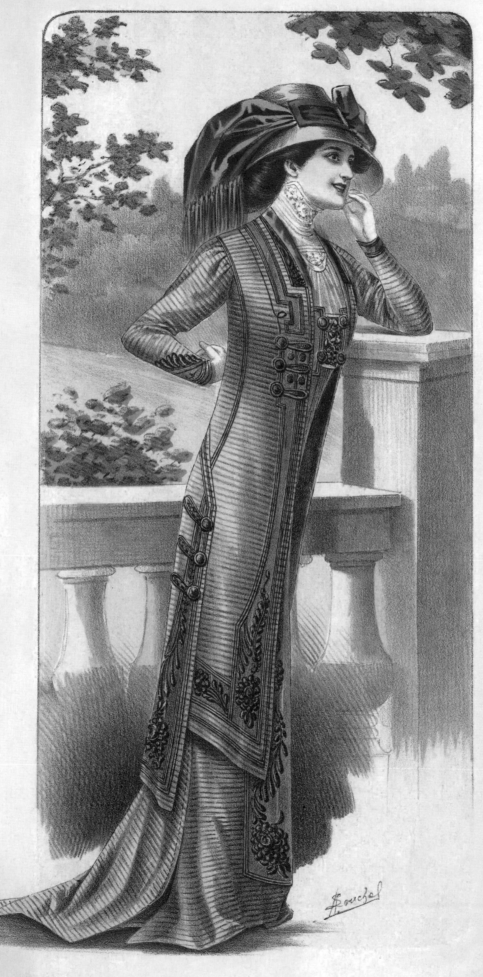

Costume tailleur

executé par *Francis*

精緻刺繡

女士身上的白色禮服，胸前延伸到下半身的刺繡設計，披垂式的風格恰似古希臘戰袍，略顯陽剛，但是
設計師巧妙地運用柔軟的布料調和，讓女士整體依舊充滿女性的柔美氣質。

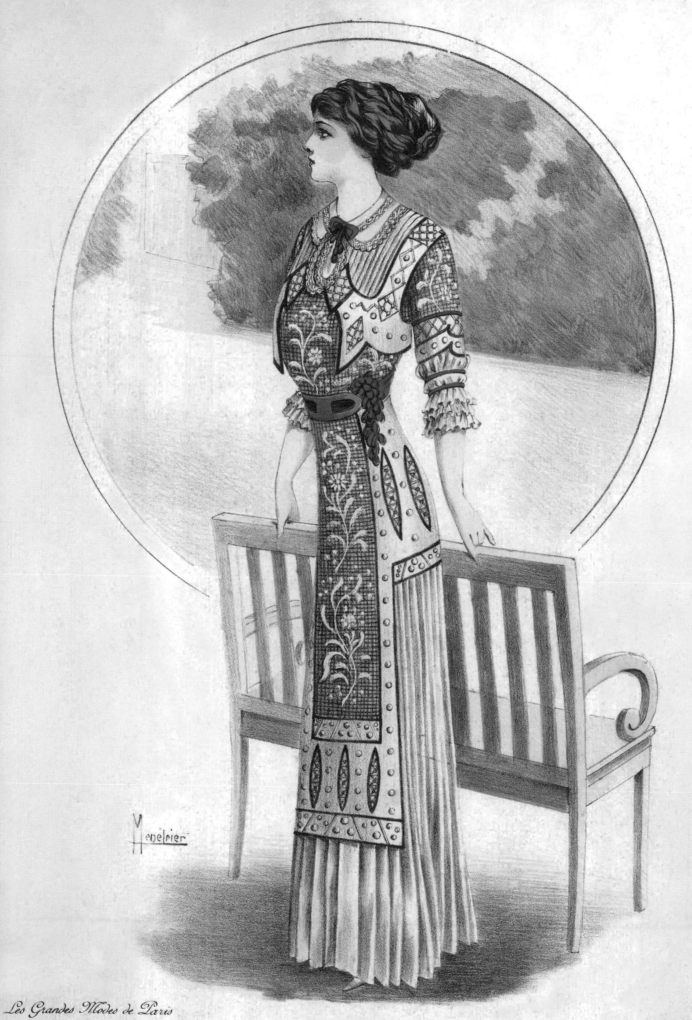

AUX BOUFFES PARISIENS

Toilette portée par M.lle Prince

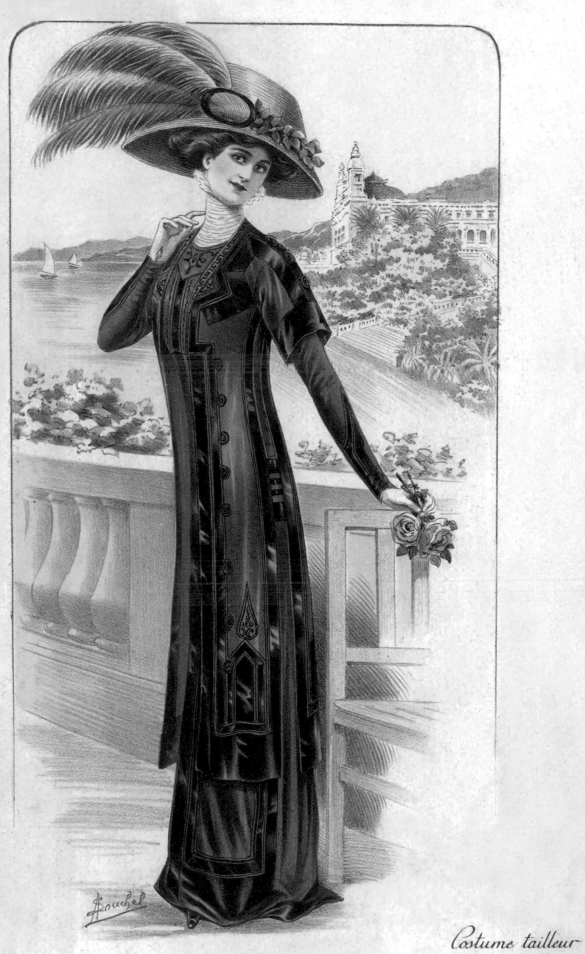

Costume tailleur

exécuté par Francis

CORSET de VERTUS SŒURS

12, Rue Auber

海邊赴約

在戶外活動的女士，身著深紫色的禮服，融合了東方色彩，與頭上大羽毛相呼應，呈現東西合併設計的
新風貌。

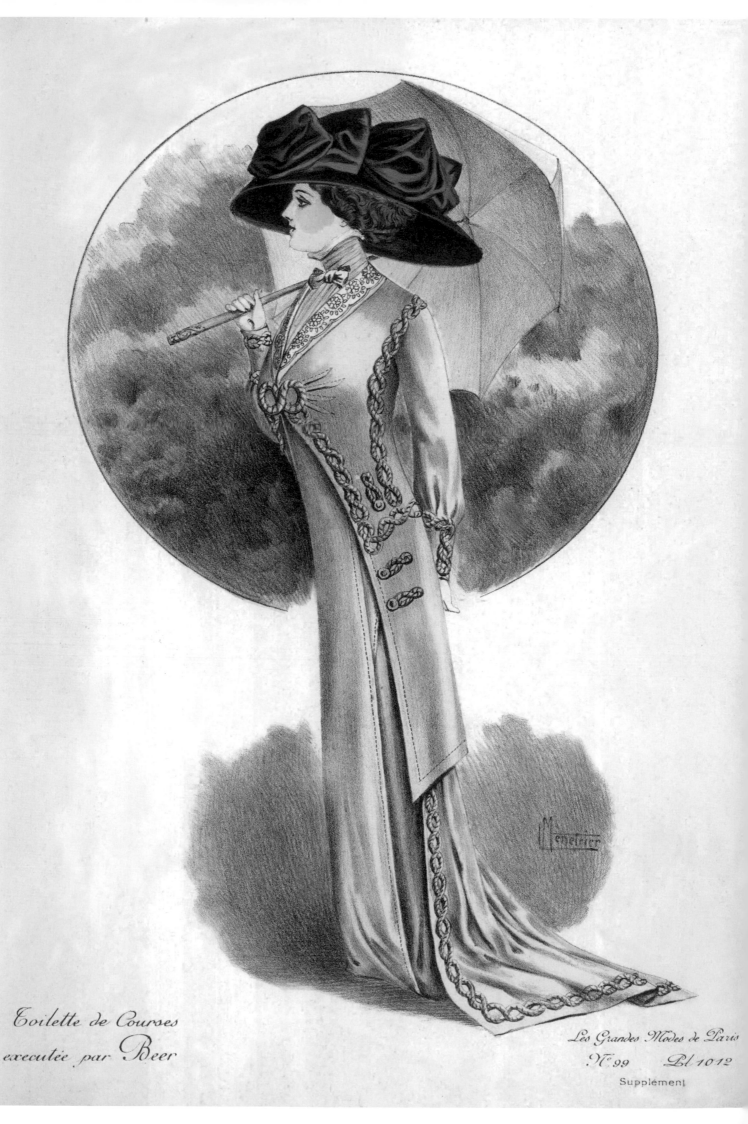

Toilette de Courses
executée par Beer

Les Grandes Modes de Paris
N.º 99 Pl. 1012
Supplément

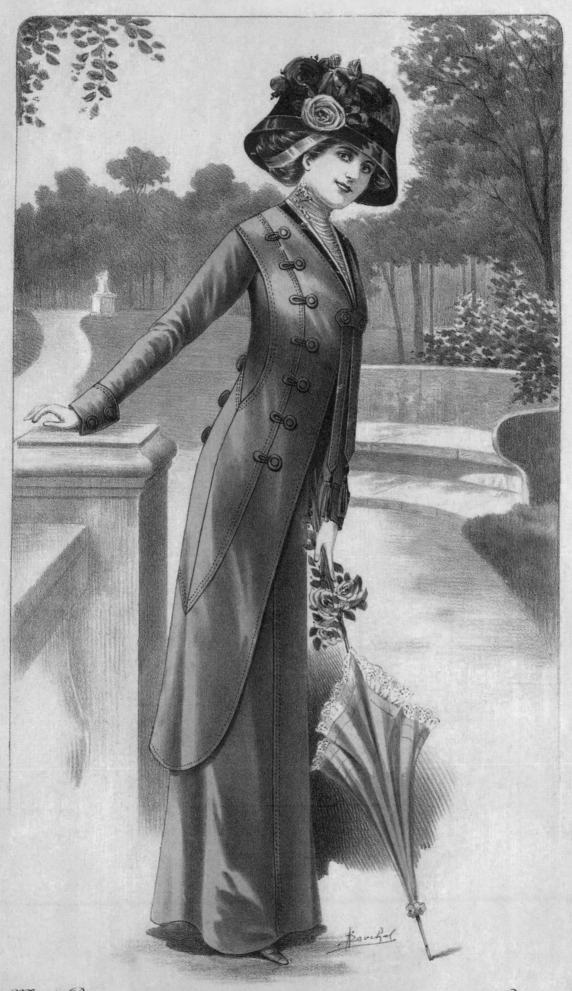

Les Grandes Modes de Paris
N° 101 Pl. 1038

Supplement

Costume tailleur

executé par Francis

午後散步（286頁）

花園裡的相遇（287頁）

同樣身著橄欖綠色系、融合東方設計的禮服，頭戴著由紫色緞帶纏繞大帽的女士，手握陽傘，將傘輕輕倚在肩膀上；身上的禮服以東方風格的繩結作全身服飾的點綴，裙擺較長。相對於此，另名女士的整體造型顯得更俏麗簡潔，少了拖曳的裙擺，上衣融合了東方開扣設計，頭上以花飾搭配的帽子偏小許多，卻不失風采。

戶外的午茶聚會

女士看來正參加一場午後的聚會。圖中明顯可看出當時流行誇大的帽子造型。女士頭上花團錦簇的帽子，呈現出春天溫暖又陽光的氣息；融合東方色彩的長版外套，搭配裡面古希臘柔美線條的裙擺，精心設計的禮服，讓女士在宴會場合更加出色！

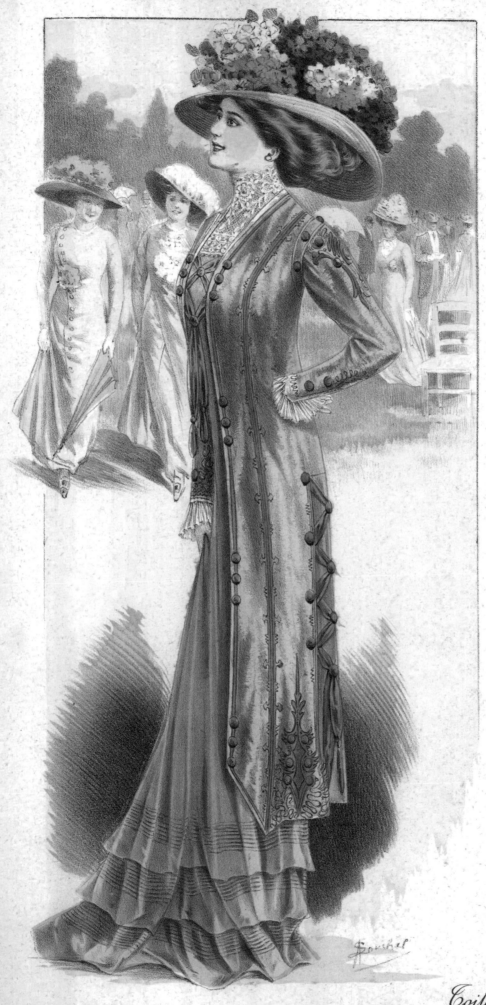

Toilette de Courses

executée par Francis

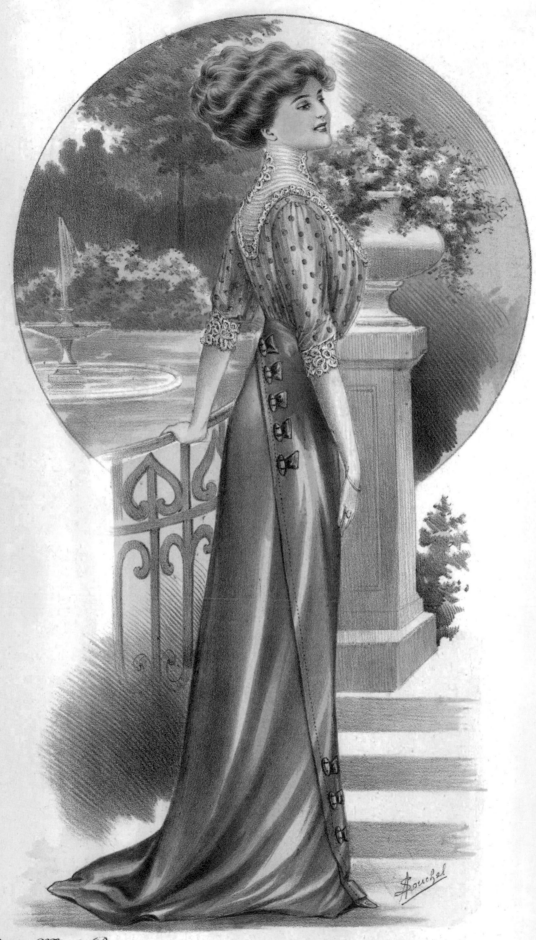

Les Grandes Modes de Paris
Nº 102 Pl. 1057

Supplément

AUX BOUFFES PARISIENS "L'IMPASSE"

Toilette portée par M^{lle} Duluc

漫步庭園

女士將頭髮往後盤起，剛好露出頸部的蕾絲設計；上半身柔軟輕薄的布料與下半身較厚且挺的布料呈現
對比，卻毫無違和感，女士整體散發出淡雅氣質。

舞會盛裝

女士的晚宴服，精緻的綠葉刺繡搭配珠寶滾邊，加上拖曳的裙襬，呈現出雍容華貴的氣質。

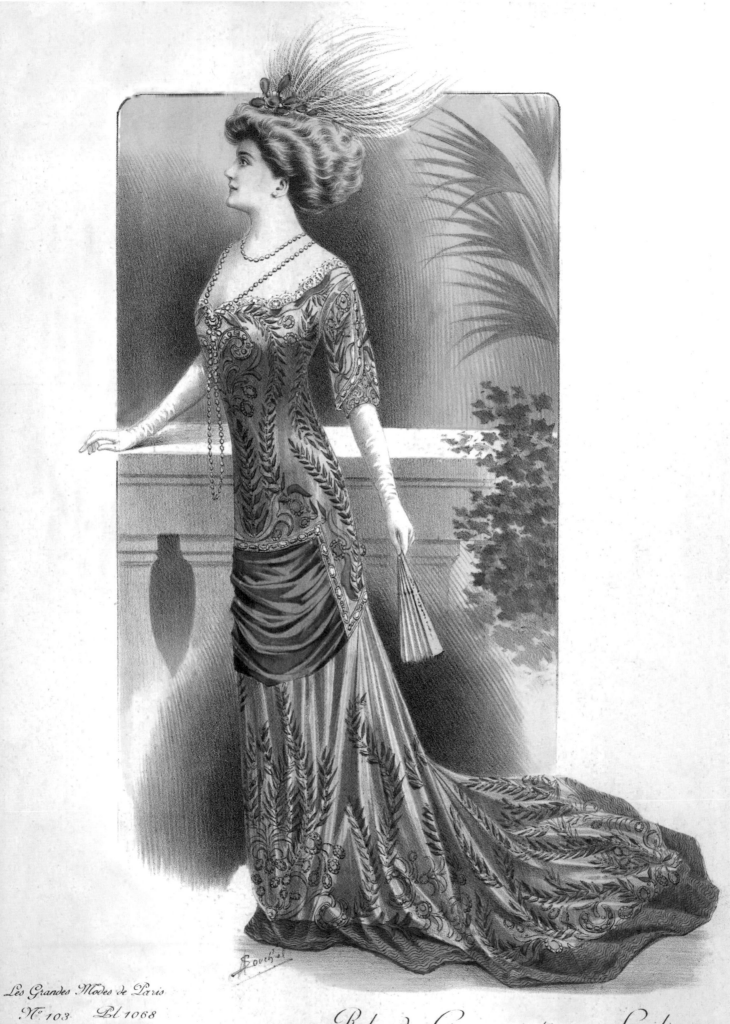

Robe de Cour executée par Sévilion

POUR L'EXPOSITION DE COPENHAGUE

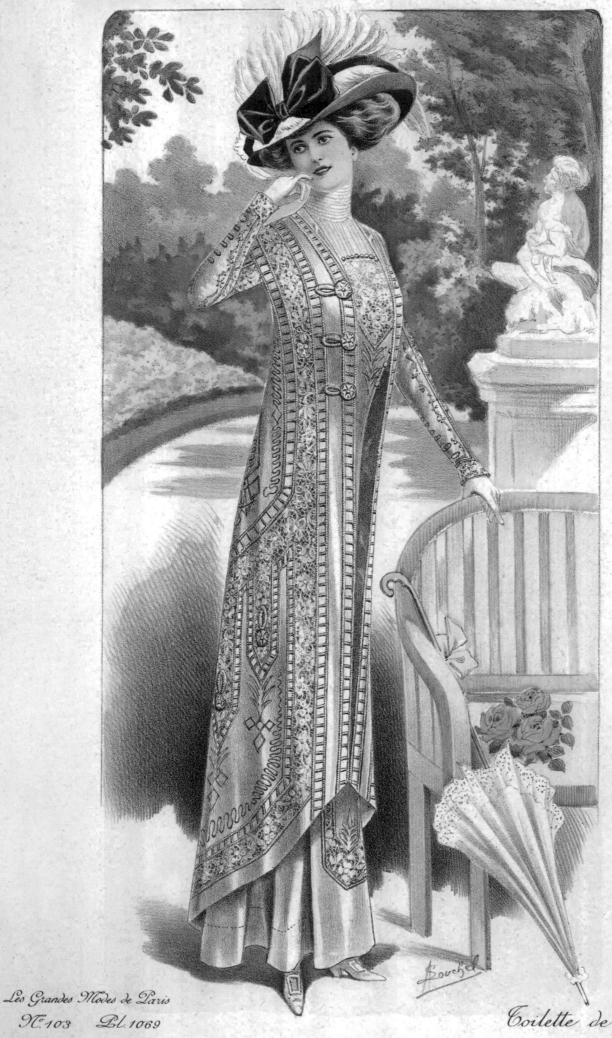

Les Grandes Modes de Paris
N°. 103 Pl. 1069

Supplément

Toilette de campagne

exécutée par Francis

散步

在花園中散步的女士，一襲白色外出服，合身的長袍外套，延續至腳踝；整件細膩的蕾絲設計，讓女士
身形更加修長。

秋分

秋冬外出服。女士頭上的帽子以絨布包覆，增加保暖度；肩上搭配灰白色系的毛皮披肩，減輕毛皮給人的厚重感，亦凸顯出女士身上的紫色禮服。

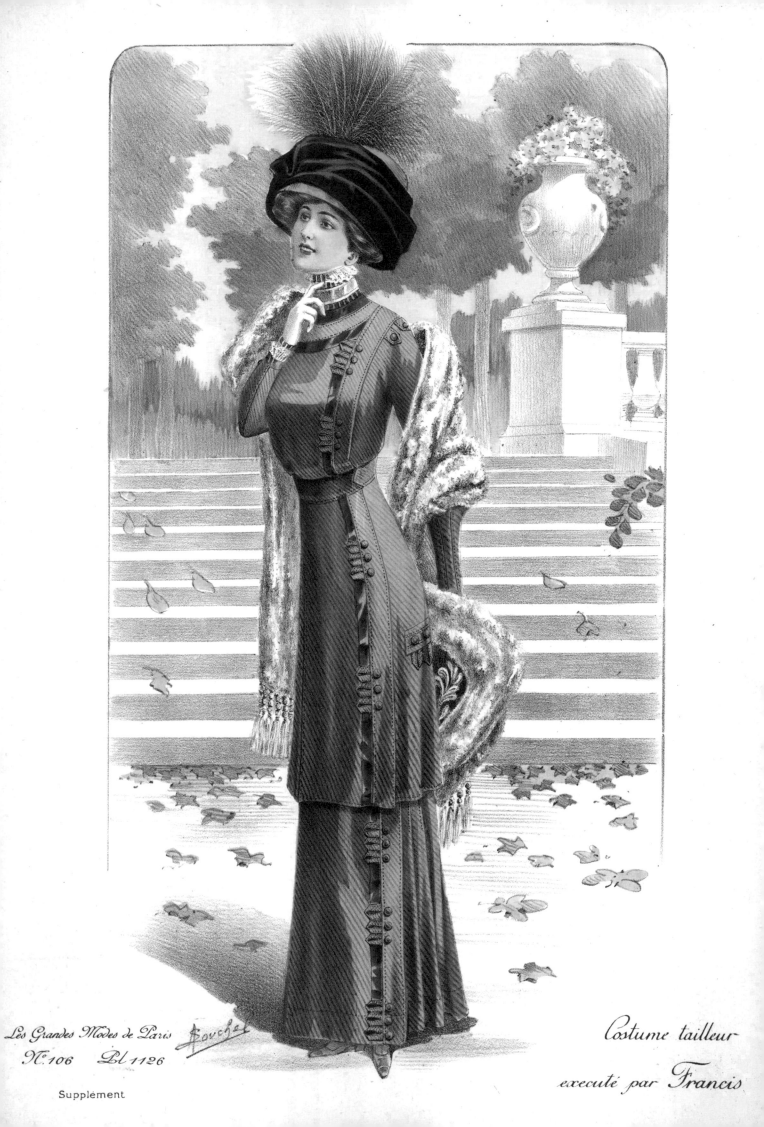

Les Grandes Modes de Paris

N.º 106 Pl. 1126

Supplément

Bouchel

Costume tailleur

exécuté par Francis

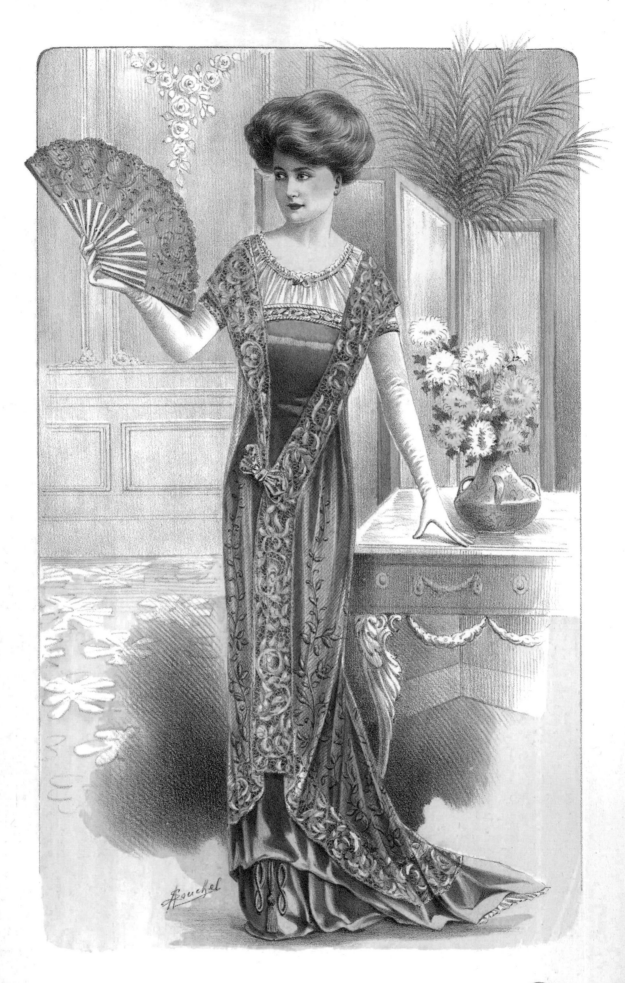

舞會前的準備

女士身上精緻的蕾絲罩衫，以俏皮的蝴蝶結作為扣合處；罩衫下的禮服線條簡單大方，在裙擺處使用綁繩調整前端裙擺長度。

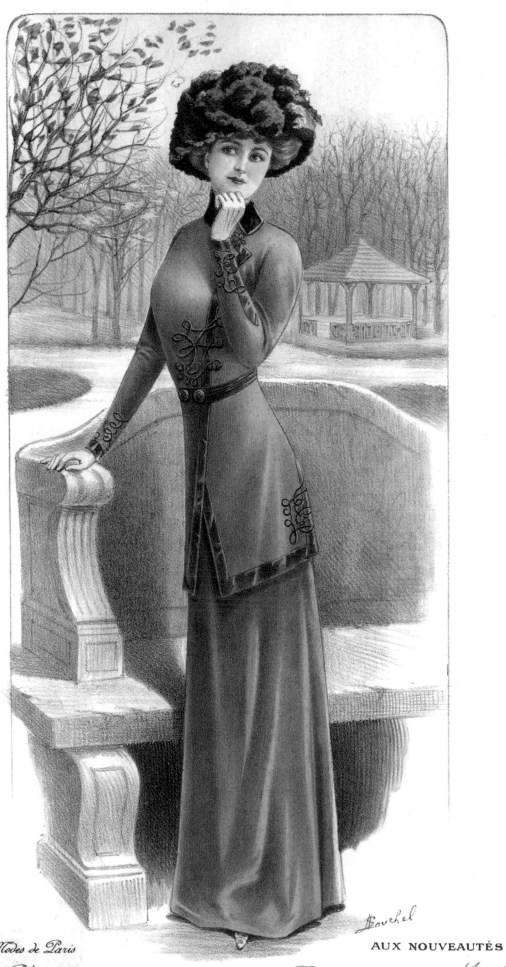

Bouchel

Les Grandes Modes de Paris

AUX NOUVEAUTÉS

N.º 109 Pl. 1168

Toilette portée par M.ᵉ Caron

Supplément

Chapeau Eliane

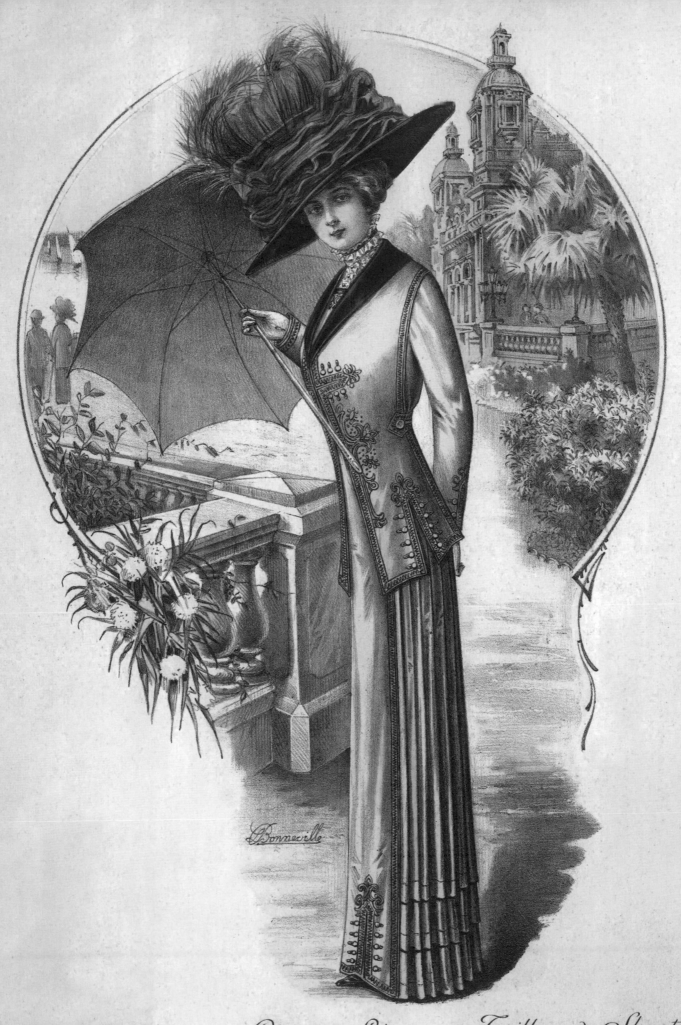

Les Grandes Modes de Paris
N° 111 Pl. 1198

Chapeau Eliane

79, Rue des Petits-Champs

Tailleur de Shantung

exécuté par Francis

Supplément

期待（300頁）

城中散步（301頁）

兩位女士的外出服以橄欖色系為主，在胸前、外套下擺處以及袖口，皆運用中國繩結做裝飾；並在腰部位置，使用小腰帶點綴，呈現纖細的腰線。

落落大方的姊妹

兩位女士的衣服雖然為單一色系，但設計師運用線條與布料的變化，袖口與領片以蕾絲鑲邊，讓整體造型低調中帶點高貴的氣質。

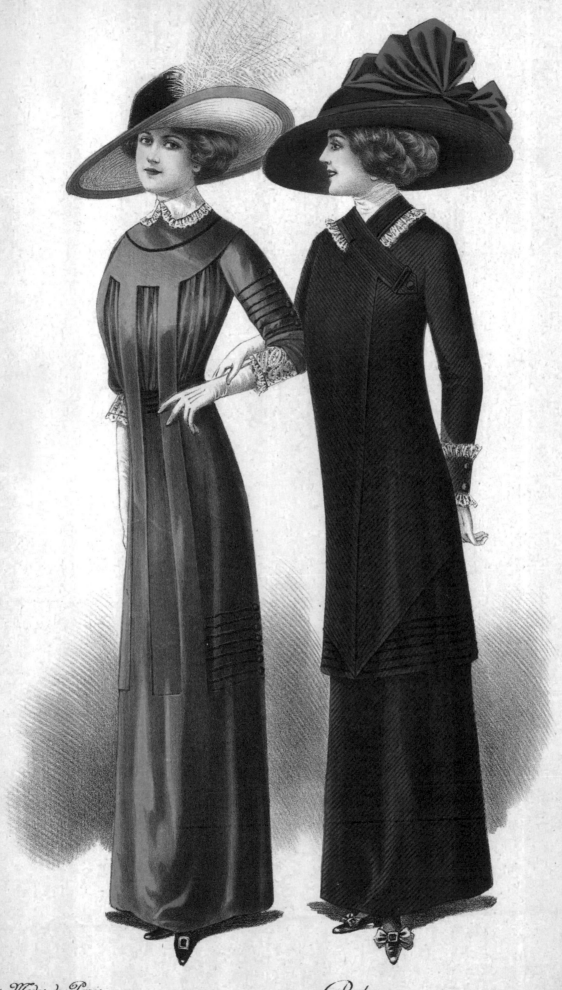

Les Grandes Modes de Paris
N°. 111 Pl. 1199

Supplement

Robe vue avec et sans jaquette

executée par Lelong

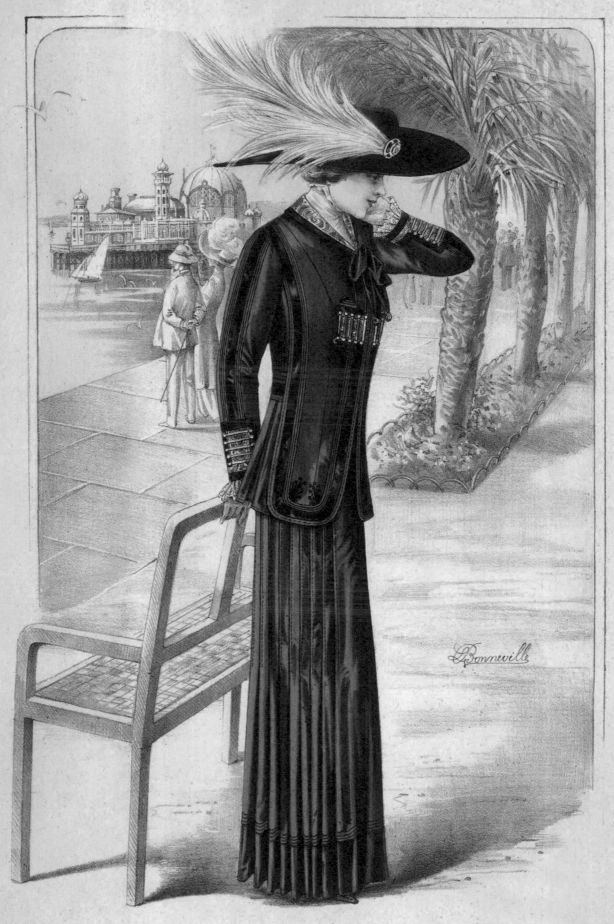

Les Grandes Modes de Paris
N° 111 Pl. 1200

Supplément

CORSET LÉOTY

Costume tailleur
exécuté par Francis

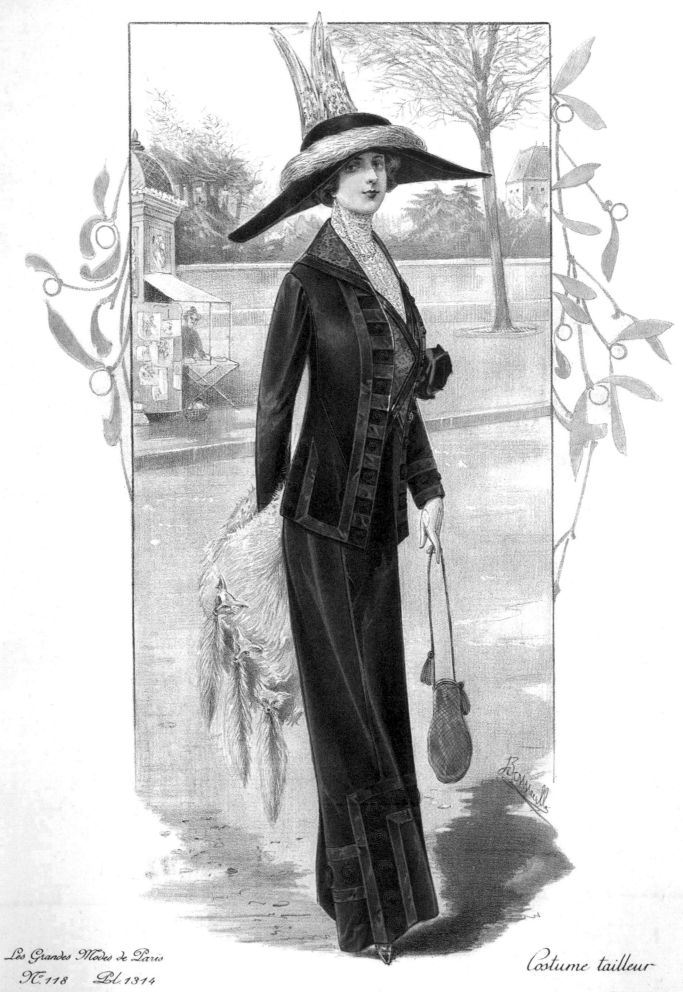

Les Grandes Modes de Paris

N° 118 Pl. 1314

Supplément

Costume tailleur

exécuté par *Francis*

湖邊散步

女士帶著滾蕾絲邊的陽傘，手拿格紋小提包，正在湖邊散步。頭上誇張的鴕鳥毛為時下流行的帽飾之一。

岸邊的等候（304頁）

逛街（305頁）

兩位女士皆身著融合東方色彩、在領口或袖口運用紅色布花作跳色搭配的深色西裝外套。一位搭配百褶裙，另一位使用絨條裝飾裙擺。這時期的手提包尚未被視作流行的配件，配帶目的較以功能為取向，主要用來裝一些銅板零錢，或一些化妝品。皮草則是流行的配件及材料，像是用來製作冬天取暖的手籠，或是裝飾在帽子或當披肩用，對上流婦女來說，都是非常入時的妝扮。

湖邊散步

女士帶著滾蕾絲邊的陽傘，手拿格紋小提包，正在湖邊散步。頭上誇張的鴕鳥毛為時下流行的帽飾之一。

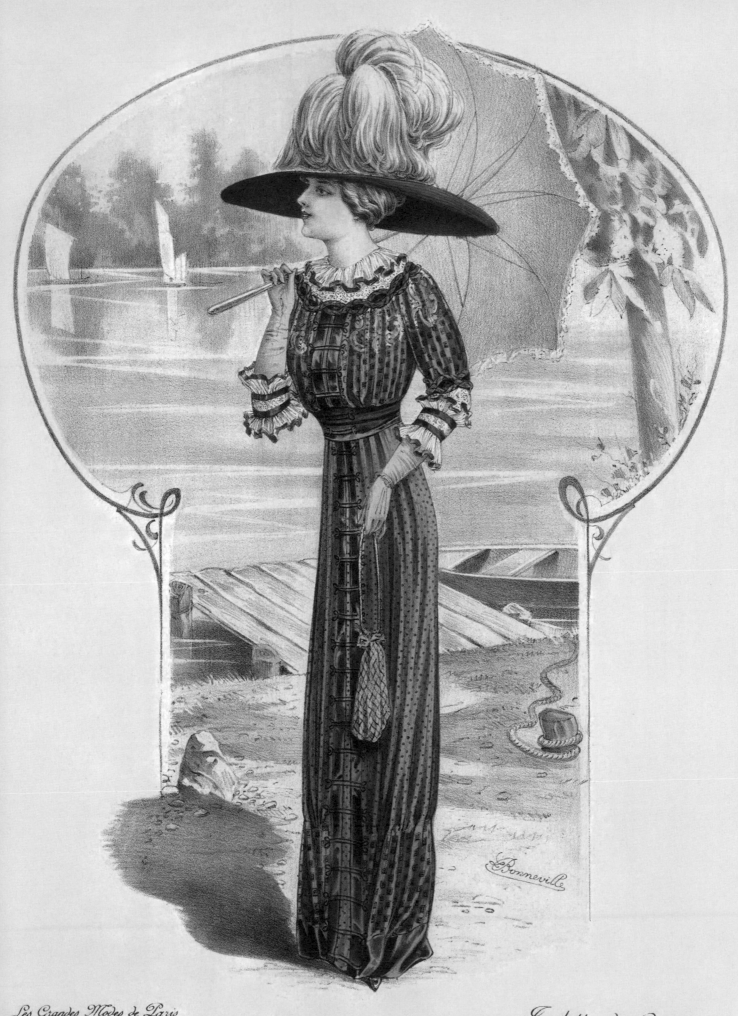

Les Grandes Modes de Paris
N.º 113 Pl 1228

Supplement

Toilette de Courses
exécutée par Lévilion

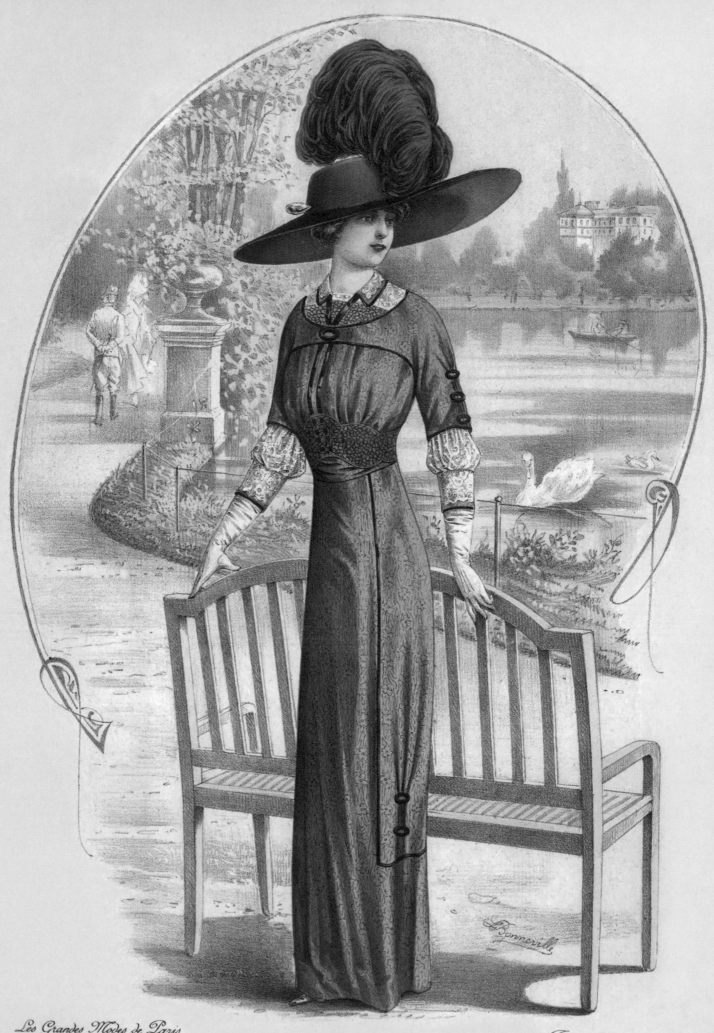

Les Grandes Modes de Paris
N°112 Pl.1211

Supplement

Toilette de Courses

exécutée par Lévilion

悠閒的午後

女士正在湖邊倚著椅子休憩。胸上特別的小外套款式，加上寬版腰帶設計，融合東方元素，整體紅紫色的造型，非常搶眼。

豔陽高照，精神氣爽

女士的外出服，以黑色布料為輔，襯托出顏色鮮豔的草履蟲布花；腰上抽細摺，讓裙子產生自然地垂度，
呈現柔美的身型。

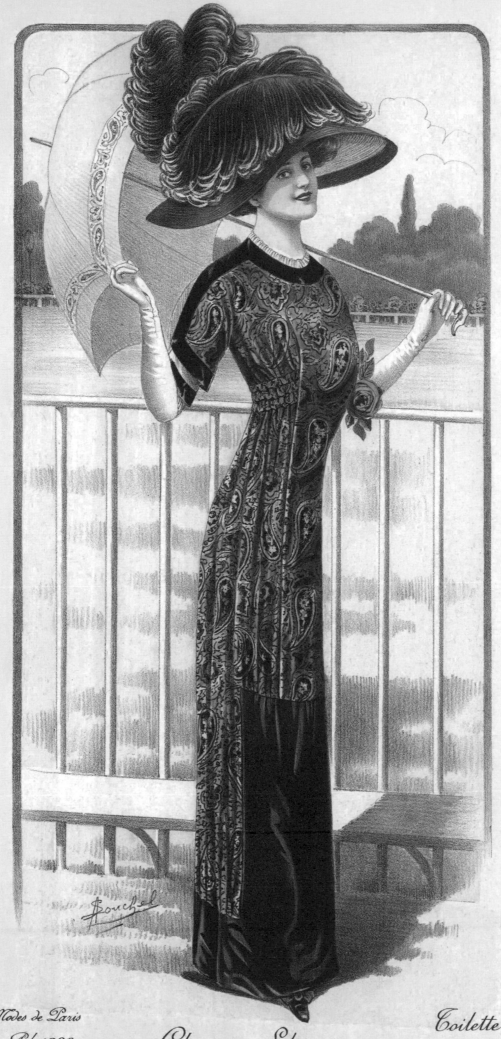

Chapeau Eliane

79, Rue des Petits Champs

Toilette de Courses

exécutée par Cheruit

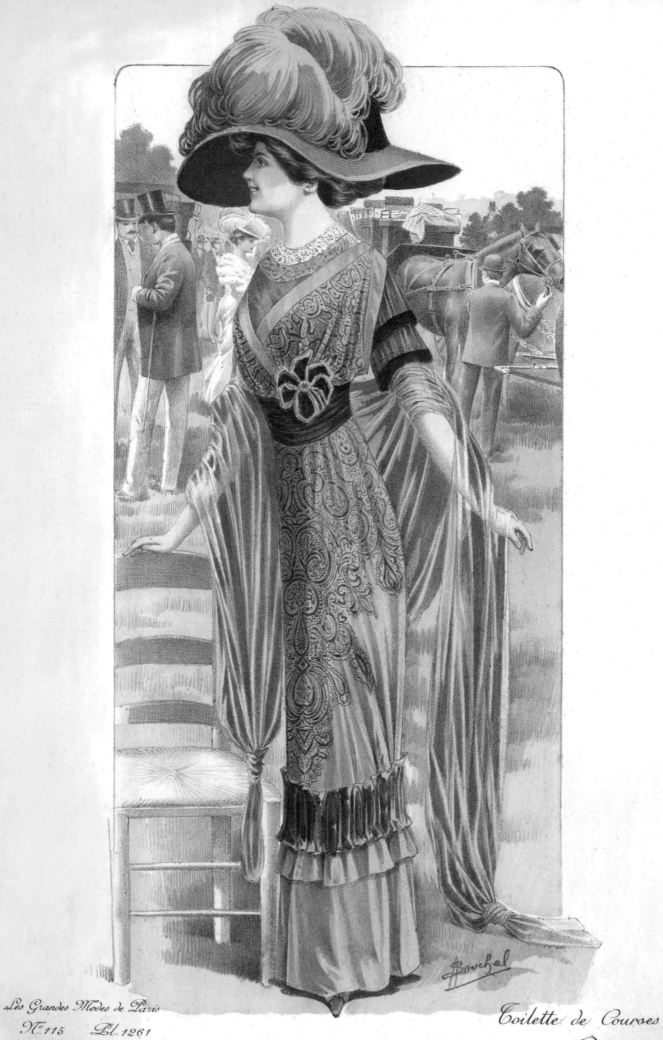

Toilette de Courses

exécutée par Walsheimer

期待

女士搭著馬車來到戶外活動。頭上高掛著澎湃的羽毛，顏色與身上輕柔的絲質披肩相呼應；日式和服般的開襟，胸下用深色腰帶收束；靠近腳踝處的「蹣跚帶（Hobble garter）」，主要設計是為了限制女性的步伐，讓女性走路緩慢，呈現端莊與優雅的樣貌。

氣定神閒

女士像是剛步入一場宴會，正準備褪去身上的外袍。黑色外袍以皮毛滾邊，外袍裏布使用紅色的跳色設計，讓女士在褪去外袍的同時，已經搶先抓住眾人目光。外袍下是一襲柔美的白色禮服，上半身利用布料在胸前呈現自然垂度，並融合日式和服的設計用布環腰，下半身的裙子在側邊開衩，有細緻雕花布條滾邊設計，下擺則露出與外袍同樣材質的裙擺。

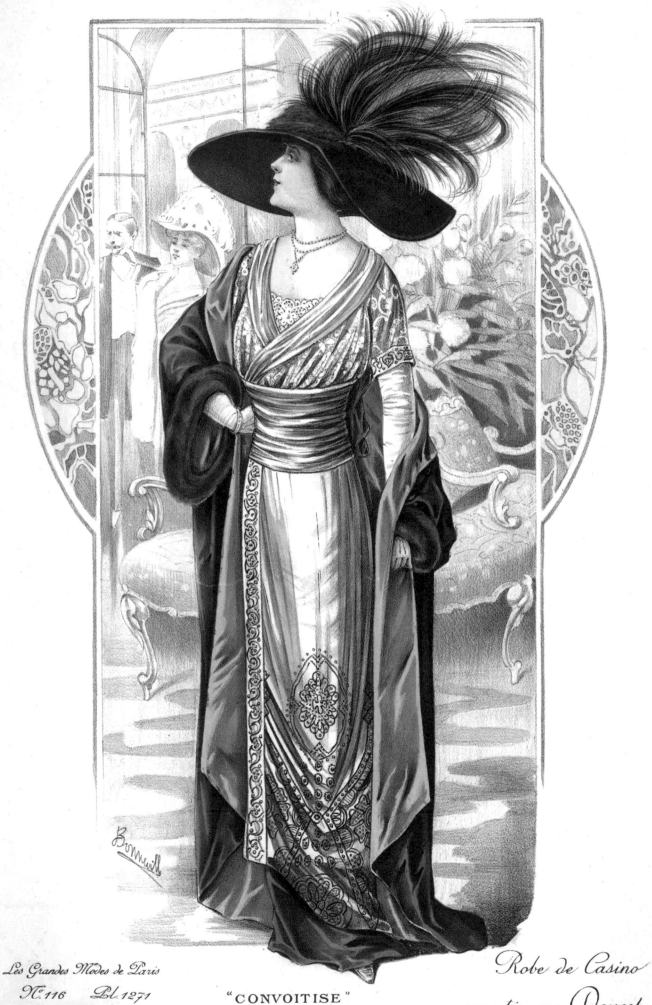

Les Grandes Modes de Paris

N°. 116 Pl. 1271

Supplément

"CONVOITISE"

parfum de L. Legrand, 11, Place de la Madeleine

Robe de Casino

executée par Doucet

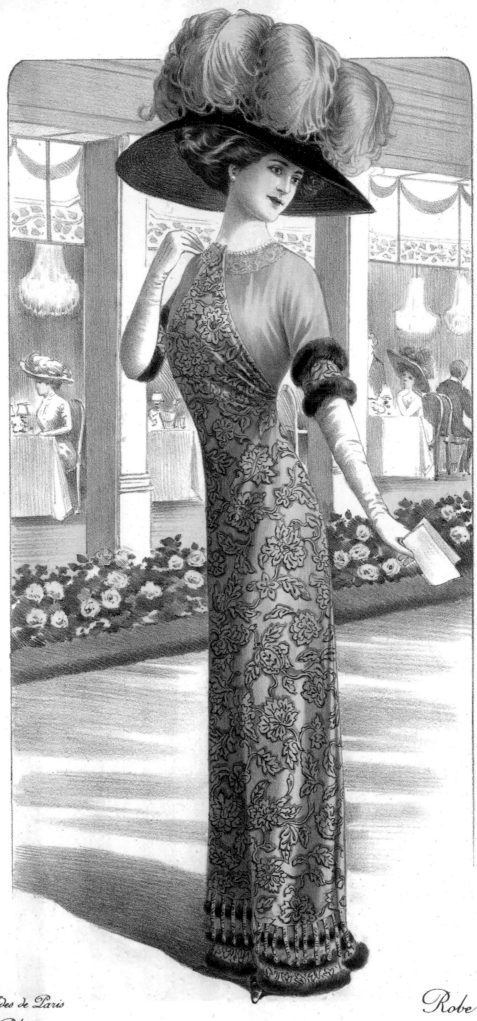

Les Grandes Modes de Paris
N.º 116 Pl. 1276

Supplement

Robe de Courses

executée par Margaine Lacroix

赴約

女士身著淡紫色的禮服，準備前往餐廳赴約。禮服上華麗的布紋，一下子就抓住路人眼光，袖口與裙擺皆以黑色短毛作滾邊設計，增加秋冬氣息。晚期愛德華時期，開始流行類似帝國風格的高腰洋裝，華麗圖紋、精美的刺繡，展現華美服飾風格。開始流行皮草的裝飾，以皮草縫製於服飾邊緣處，如袖口、下襬處，增加服飾的奢華感，而昂貴的駝鳥毛，則盛行於帽子的裝飾。

極具東方色彩的禮服

女士一身鵝黃色禮服，頭上的帽飾非常特別，不同於時下流行、往橫向發展的大寬帽，而是以皮草垂向包覆，增添高度，在帽檐處以蕾絲收邊，自然垂在臉部周圍；從禮服上的裝飾，不論是圓領設計、袖口，或是從側邊開衩的裙擺，皆帶有東方韻味。

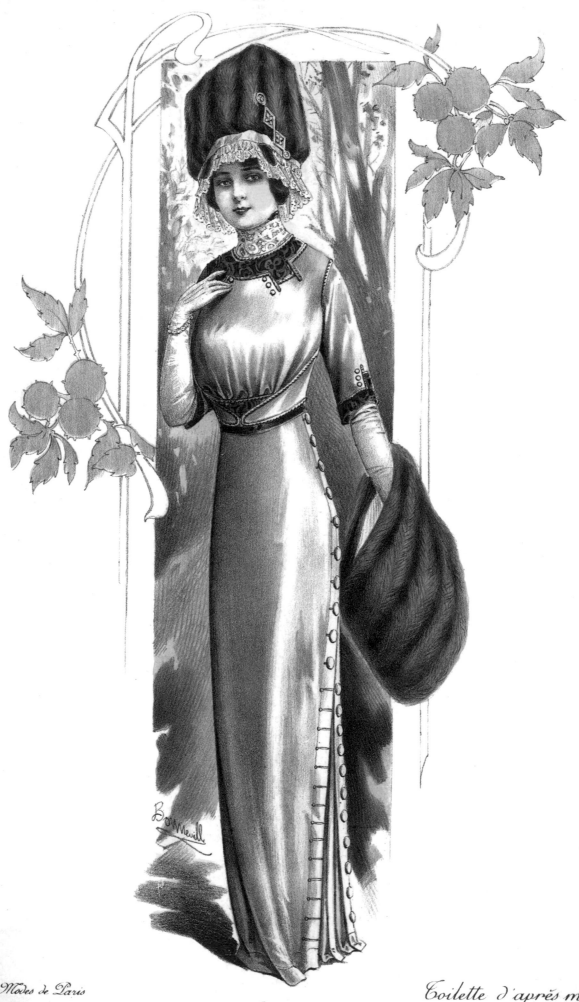

Les Grandes Modes de Paris
N° 117 Pl. 1297

Supplément

Chapeau *Eliane*

79. Rue des Petits-Champs

Toilette d'après midi

exécutée par Dœuillet.

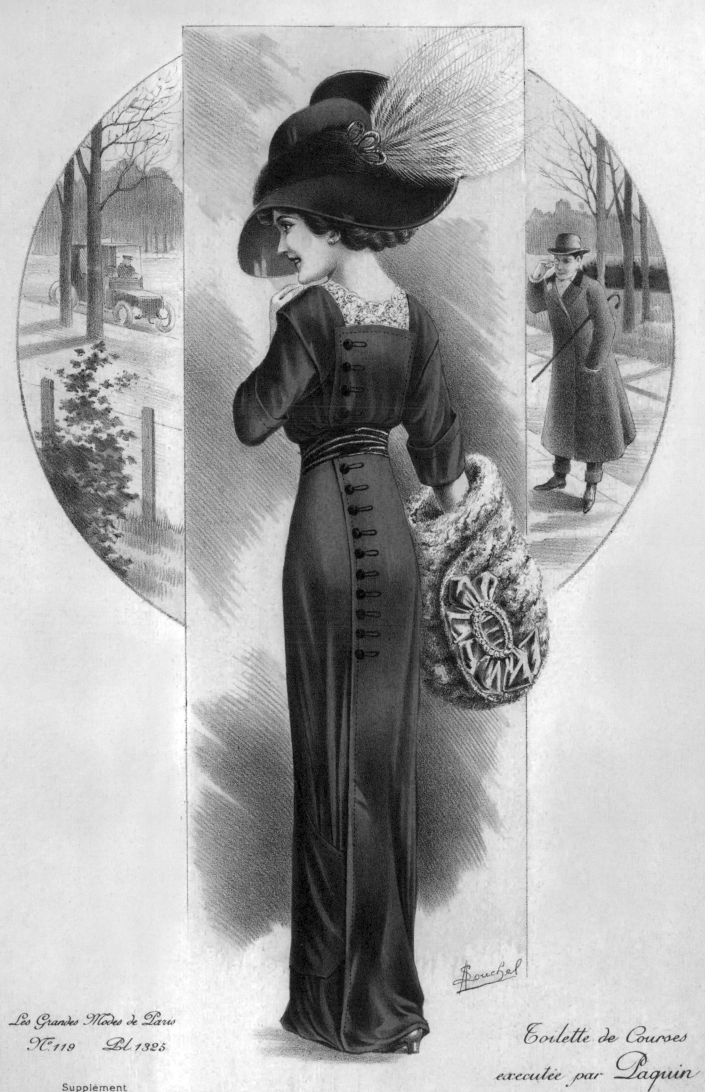

Les Grandes Modes de Paris
N°.119 Pl.1325

Supplément

Toilette de Courses
exécutée par Paquin

個性解放與流金歲月的迷戀
（1920~1930 年代）

前言

　　一戰結束後，1920 年代的歐陸和美國瀰漫著一股喧囂熱鬧的氛圍。戰後的喜悅似乎被過分誇大和渲染，華爾街持續攀升的股價掀起一波波繁榮的熱浪，席捲著普羅大眾，人們對歌廳、舞廳和夜總會等娛樂活動充滿興趣，大批男女湧入各大娛樂場所，香衣鬢影，紙醉金迷。由尚・帕圖引領的「時髦女郎」風潮像是錦上添花，讓所有女性為之瘋狂，他們頂著一頭俐落短髮，穿著寬鬆直身裙，抽著長長的煙管，和男人一樣在舞廳暢飲狂歡通宵，為當時最風行的活動。

　　1920 年代的巴黎貴為法國之花都，吸引著來自世界各地的名人、文學家、藝術家等慕名朝聖。海明威、費茲傑羅、喬伊斯、畢卡索等藝文界的新秀，尚未成名的他們，流連藝廊、文藝沙龍和書店，於咖啡廳、租來的小公寓裡創作，或是在沙龍高談闊論，巴黎的街頭巷尾留下了他們點滴的足跡，並激盪出最為繽紛絢爛的火花，持續照耀著這座令人趨之若鶩的城市。

　　海明威曾和友人說：「巴黎是--席流動的饗宴。」海明威所待過的巴黎，便是這個年代被文人所愛戴、為世人所驚嘆的都市。在這樣繁華的時代下，一朵即將席捲時尚界的山茶花悄悄綻放。

　　法國設計師可可・香奈兒在巴黎從一家仕女帽子店做起，直至今日成為揚名國際的時裝品牌。她不畏世俗眼光，不僅帶動女裝男性化的潮流，且其最知名的小黑洋裝（little black dress）設計，顛覆過去一戰前只有在參加喪禮才會穿黑色洋裝的刻板印象；她使用流線型的剪裁，採用寬鬆的版型，拋開馬甲和束腹，凸顯黑色的簡單與高雅。第一次被刊登在 1926 年的美國《Vogue》時尚雜誌時，還得到了 Chanel Ford 的別名，象徵小黑洋裝與福特 T 型車一樣，散發著某種民主先進的氣息。

　　小黑洋裝一推出，便受到許多當時的時髦女郎青睞，為當時最風靡的裝扮。由於美國娛樂產業的盛興，香奈兒女士也為電影角色設計服裝，名聲更加響亮。小黑洋裝因為款式簡單，適合不同社會階層的女性在任何正式或休閒的場合穿搭，讓小黑洋裝的概念成為時尚界永遠屹立的典範。知名女星奧黛麗・

赫本在電影《第凡內早餐》裡便穿著紀梵希設計的黑洋裝，形象鮮明永難忘懷，可見其經典之不墜。

　　1920 年代末，來到繁華浪潮的高峰，隨之而來的是華爾街股價的崩盤。1930 年代美國的經濟大蕭條（The Great Depression）時代來臨，過去夢幻繁華的榮景宛如泡沫般消逝，歐洲大陸也受到嚴重的影響。社會經濟動盪的情況下，女性的衣著也趨於保守，耐穿的古典式全身裙和半節式襯衫，再次成為女性日間外出服的主要選擇；較為廉價的粗呢布料、人造絲綢、羊毛衫頗受歡迎，且適合營造出垂直、自然的外形；晚禮服則出現流線型的設計，並由美國女星珍‧哈露（Jane Harlow）揭開斜紋剪裁的露背風潮。

　　此時期的服裝回歸於女性身體曲線的自然狀態，修長苗條的外表再次成為主流，脫離男裝化的狀態。腰圍也回到原本正常的位置，強調纖細的腰圍和高挺的肩膀，展現出一種剪裁的立體感。此外，現成套裝在這段期間非常流行，不同於訂製服，有些設計師選擇將服裝風格和構造簡化，並大量生產販售，壓低價格，廣為女性消費者所愛。

　　香奈兒女士在這時期設計了海灘睡衣（Beach pajamas）形式的寬鬆長褲，更能修飾女性的身體線條，且長褲的實用性更大於長裙，無論是當作休閒的沙灘褲穿，或是出席正式場合，女人終於能劃開大步，向新的時代邁進。

美麗自信的新女性們（326-327 頁）

令人驚豔的時尚版畫，由石板印製，再手工著色，增加深淺明暗，成為 1930 年代巴黎時尚版畫的經典作品。畫中的女性，捨棄臀墊和束腹，終於不用再被束腹緊繃地無法呼吸，也不需要踏著小碎步地走路；她們是新一代的女性，眼底流露著自主與自信，穿著也顯現著每個人的不同的個性和時尚品味。腰線比以往來得低，且運用許多幾何的花紋交互堆疊，垂直的寬鬆長裙顯現女性身材的曲度；裙襬有些齊褶，有些則使用三角型或長方形布料縫製成條狀褶。由香奈兒女士首開先例的小黑洋裝款式引領潮流，設計師們紛紛也跟著選用黑色的布料，設計出各類款型的黑色長版洋裝。

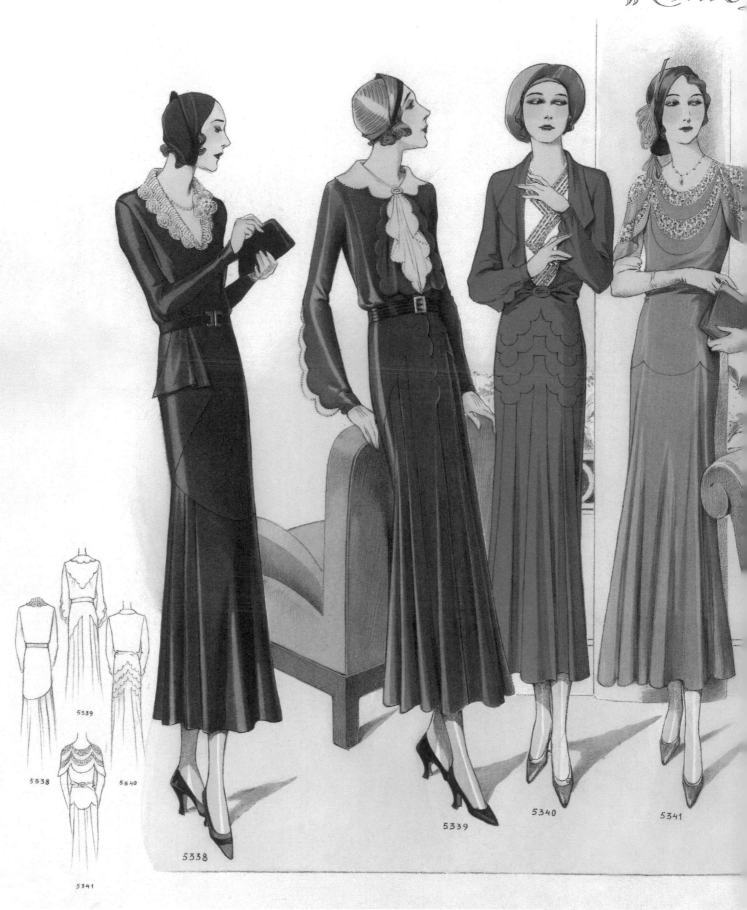

„Chic

5339

5338 5340

5341

5338

5339

5340

5341

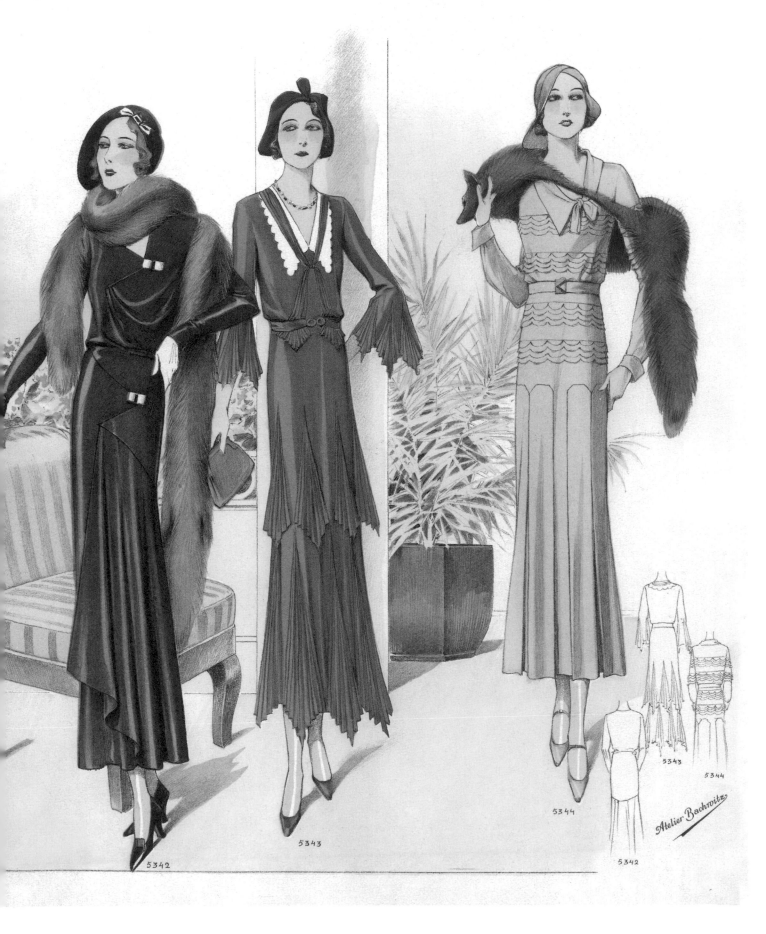

Parisien"

5342

5343

5344

5342

5343

5344

Atelier Bachroitz

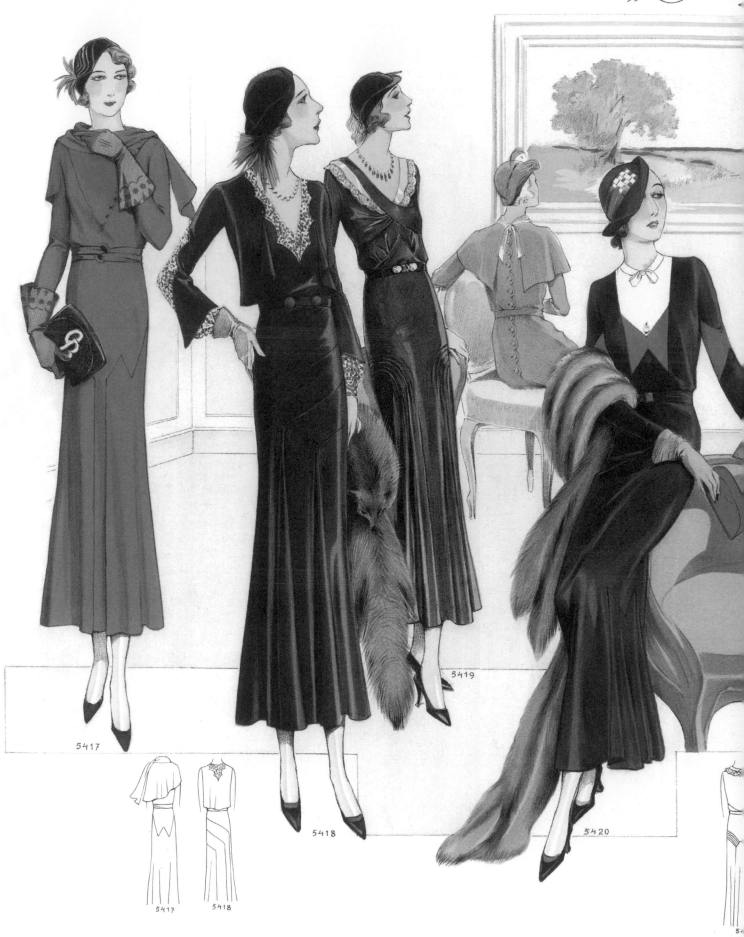

15

5417

5418

5419

5420

5417 5418

328

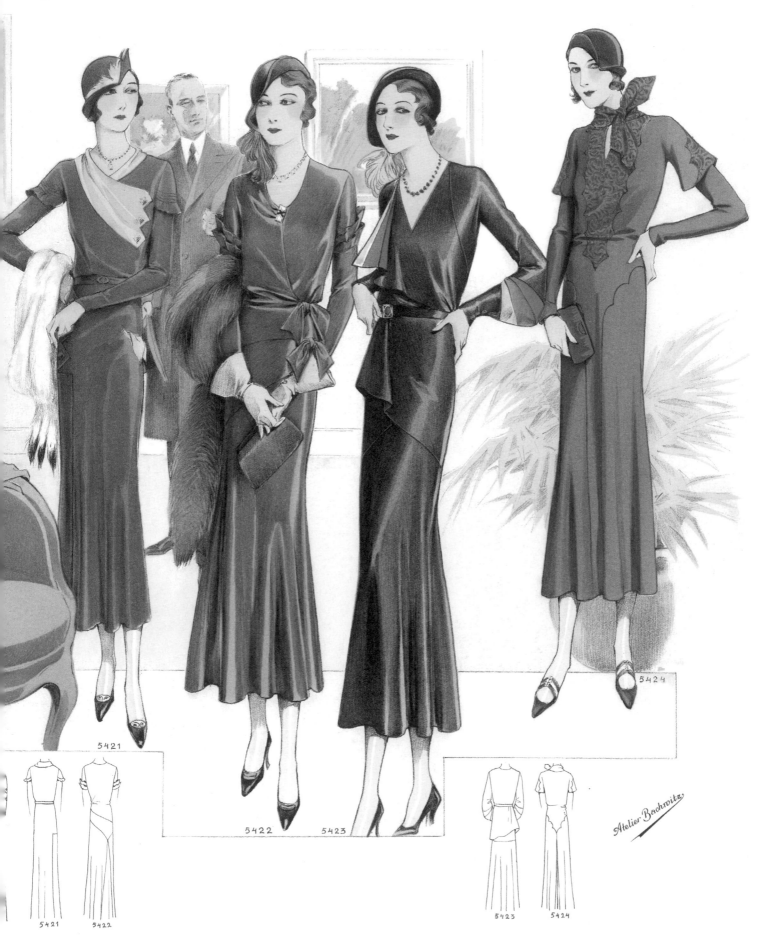

arisien

5421

5422 5423

5423 5424

5421 5422

5423 5424

Atelier Bachwitz

時尚沙龍群芳爭豔（328-329 頁）

繁華熱鬧的時尚沙龍裡擁簇著男男女女，一場盛大的宴會即將展開，每個女性不僅比衣著，頭頂上的帽子也不能輕忽。當時許多新潮的女性喜歡配戴帽子來搭配服飾，仕女帽子上多別有羽毛、蕾絲或是毛料墜飾，且喜歡使用皮草披肩來增加體感。束腹和馬甲逐漸被淘汰後，裙身也不再只是唯一焦點，設計師將細節放於胸襟和袖口的變化，繁複的蕾絲花紋和縫針紋飾反而更能讓視線流動，再適時地搭配手套或珠寶項鍊，提升整體造型的豐厚度。

等朋友一起逛街去

1930 年代的時尚版畫趨於簡易，此時已有照相印刷技術，時尚雜誌普遍採用新的印刷技術；儘管如此，傳統的時尚版畫仍局部出現在畫刊中。但在工業時代中，版畫不再像過去那樣細緻繁複，而是採用簡單的線條，以及大色塊合組的構圖。兩位好友正在等待遲到的友人一起去逛街，看著同一個方向，尋找朋友的身影。左邊的女士身穿一襲粉白色羊毛衫套裝，平領口和兩個倒三角的設計十分特殊，兩端分別鑲上黑色的鈕扣，和黑色的腰帶互相呼應。右邊的女士身穿灰色絲質連身裙，皺折外套用拼貼的形式設計，為新穎且優雅的款式。

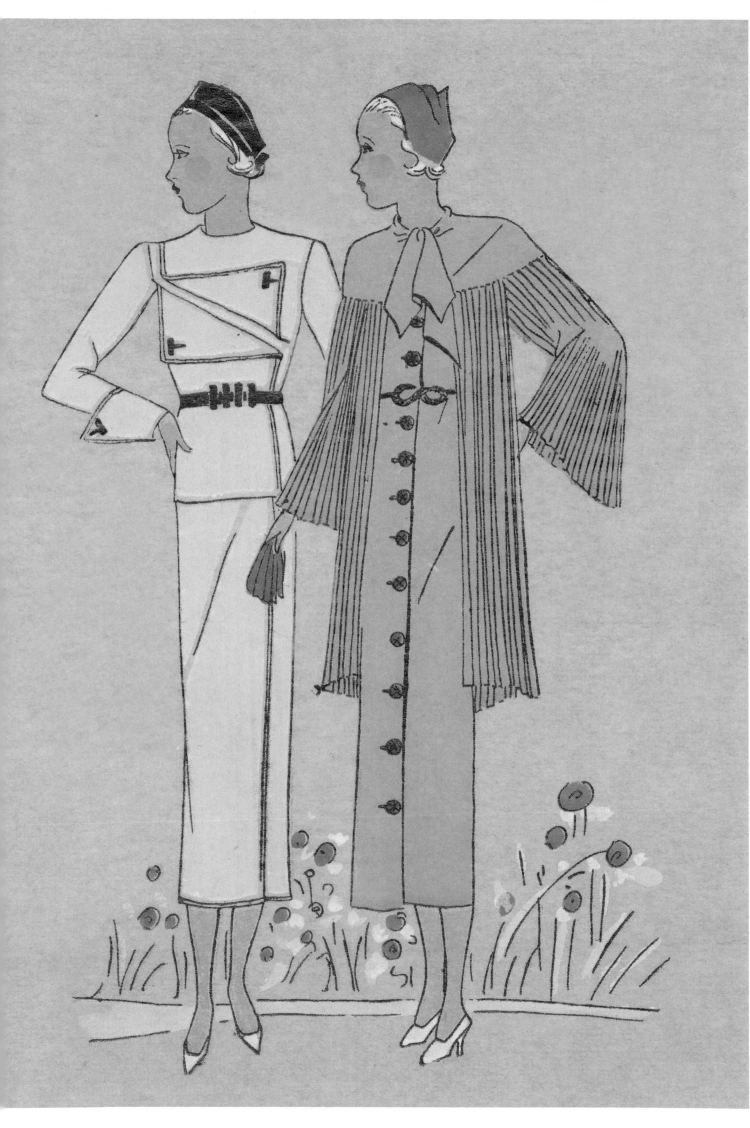

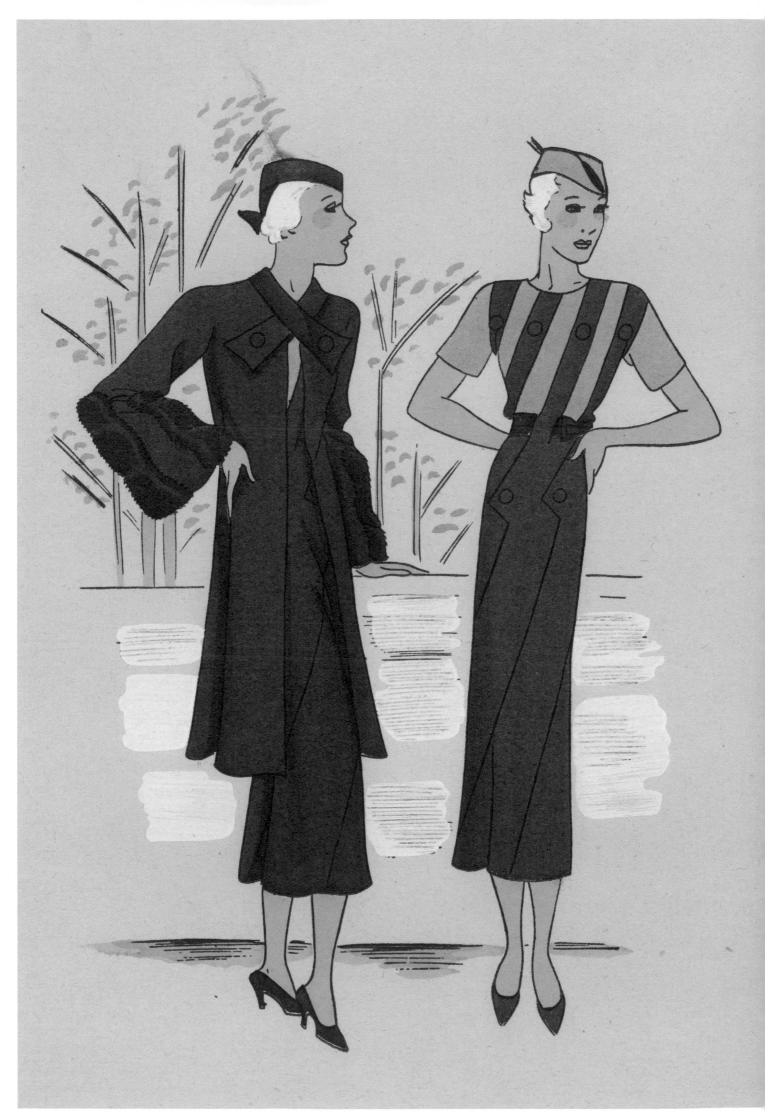

上班女郎的休憩時刻

中午時候，兩個上班女郎倚著牆閒聊，神情輕鬆愉悅。身上的衣服選擇用兩種不同顏色的羊毛衫，栗色和黃綠色的彎曲線條，沿著身體勾勒出幾何圖形的流線，讓身材看起來更加婀娜。外套的領子也設計成交叉的線條，袖口的部分拉寬，並拼貼其他毛料。當時的時尚雜誌或型錄，為了提升消費者的購買意願，有時繪製的人像會穿著同一件的套裝，其中一人穿上外套，或是背對露出後背的設計，讓消費者能清楚看到衣服搭配起來的模樣。

公園閒聊

兩位穿著時髦的女士正站在公園閒聊著，他們身穿鵝黃色羊毛衫的連身套裝，並用黑色縫線鑲嵌其中。
透過迴旋的線條，從肩膀沿著脖子一圈，腰際沿著臀部一圈，為相當新潮的設計。外套和帽子的部分也
使用相同的技法，讓整體造型更加完備。

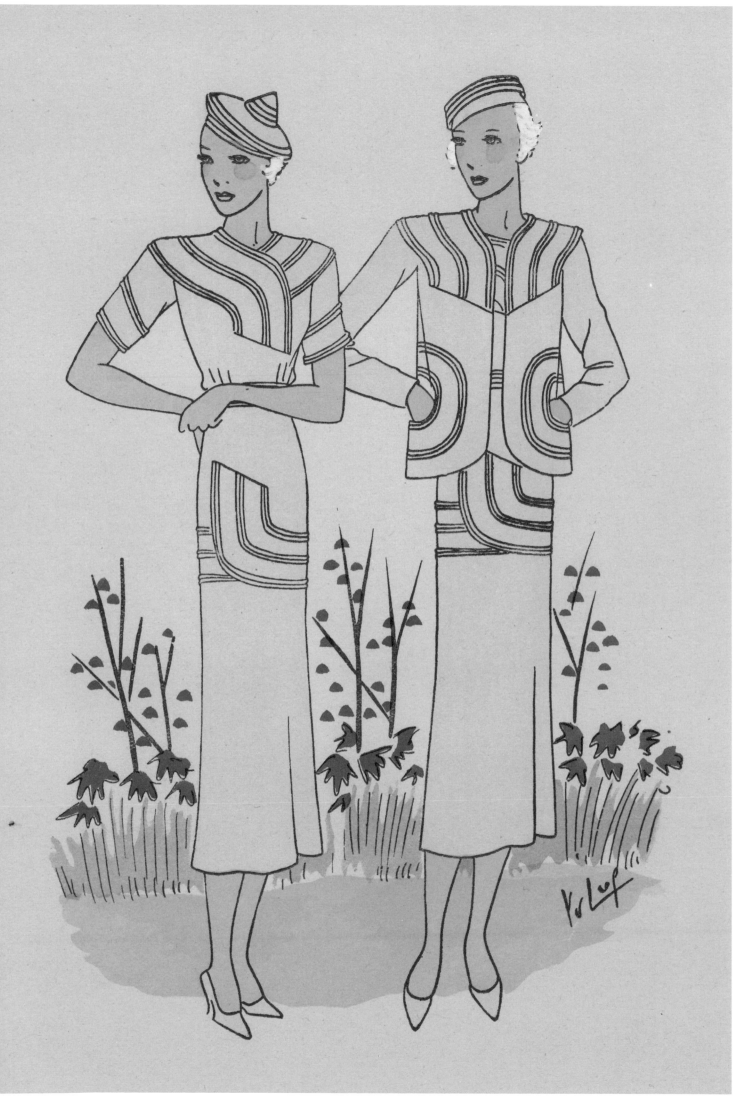

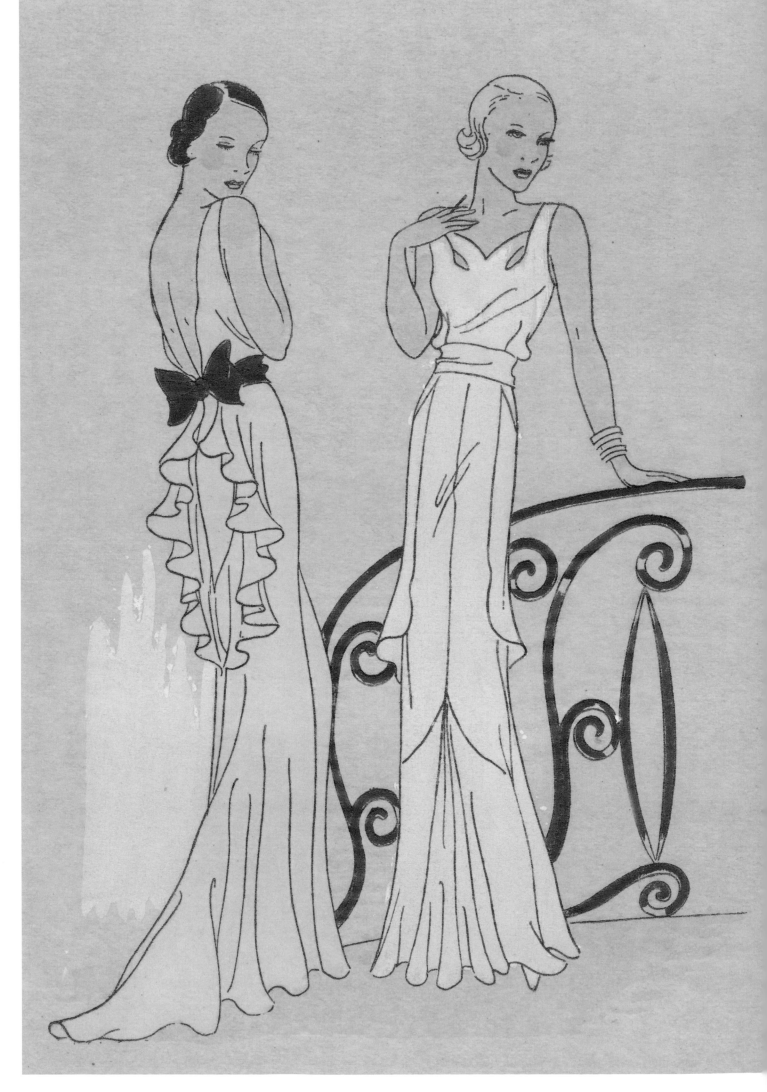

參加晚宴的夫人們

貴夫人們穿著 V 字型露背的華服，優雅地正準備踏上階梯。此為尚‧帕圖的設計，黃色的雪紡紗增加線條的柔和度，腰部用深褐色的絲絨繫上蝴蝶結，臀部後方的荷葉滾邊隨風擺動。另一套使用藍白色的花絲（Fleur de soie），為一低胸剪裁的晚禮服，微小的滾邊裝飾在左右兩側，來強調身形的曼妙。

噴泉旁的偶遇

三個熟識的女士在噴泉旁巧遇了，彷彿像在互相比較對方的品味般注視著彼此。同樣使用羊毛衫，這次的設計在領口上動了許多巧思：深藍色的連身洋裝採用雙領口和高領搭配，而駱駝色套裝內為一件白色針織背心；裙身部分採取大塊垂直拼接的設計，手臂和裙身皆有相似的圖形相映；外套則使用海狸毛圈做裝飾，時髦又迷人。

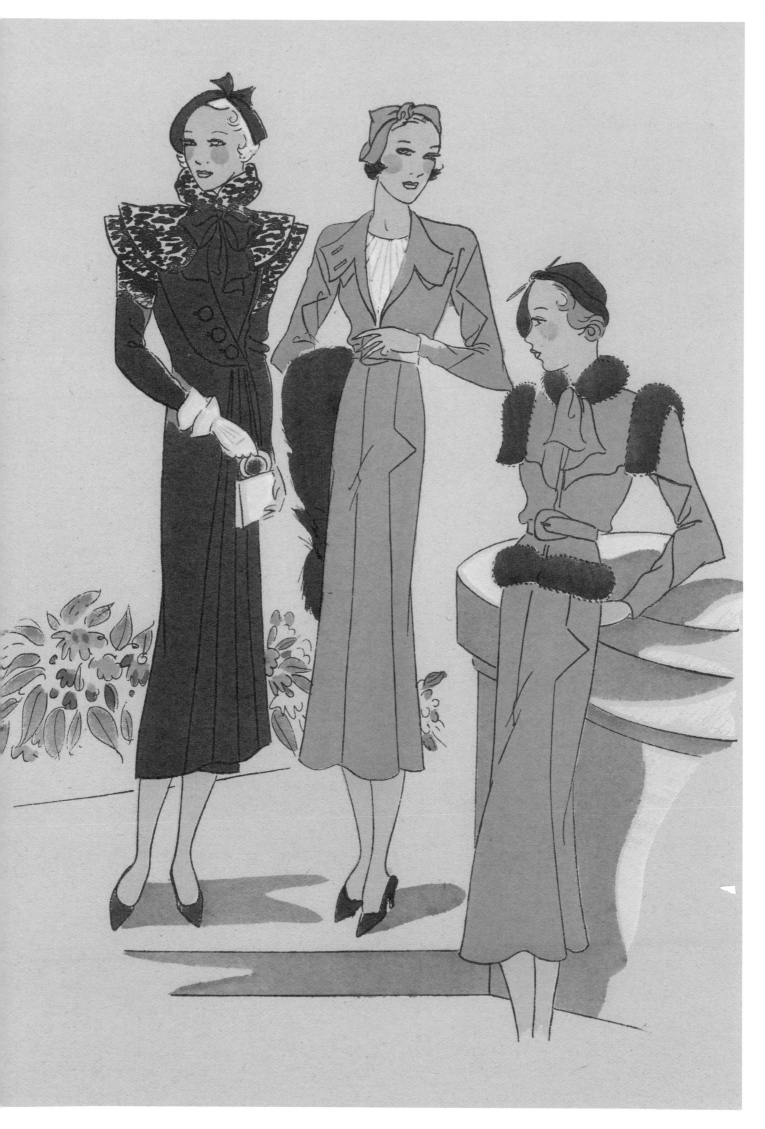

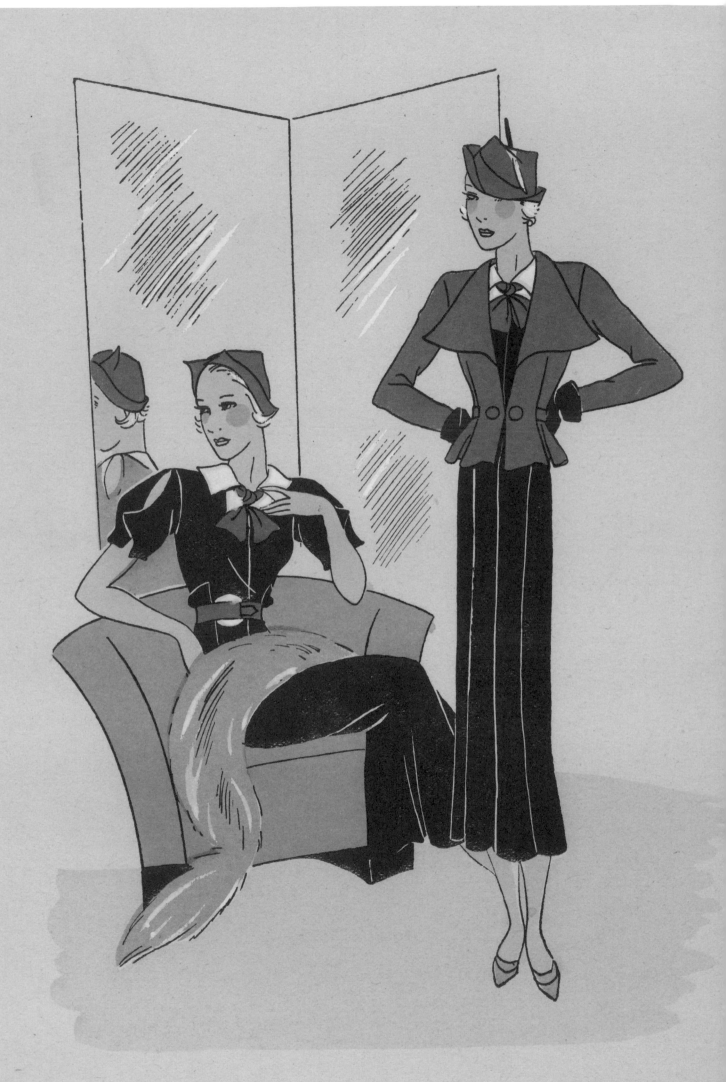

服飾店試穿流行新衣

一位陪朋友來買新衣的女士似乎有些疲倦，脫下毛料外套正在等待著。此為尚‧帕圖的設計，如同他以往的設計款般，充滿青春和巴黎女子優美又不拘小節的氣息，選擇摩洛哥黑的連身長裙，白色領口突顯黑之高貴，領結和真皮的紅軟腰帶相輔相成，高腰羊毛衫外套的領子故意不對齊肩線，優雅又不失俏皮。

悠閒的海灘午後

天氣晴朗的午後，兩位好友相約海灘旁，喝著雞尾酒、抽著菸，自由自在。海灘風光搭配著海軍藍的羊毛衫外套及長裙，格外相襯；裡頭三色橫紋樣式的女用上衣襯衫，腰部使用鑲嵌的縫線來強調身形。外套上的窄衣帶環繞頸部，並在領口繫成蝴蝶結，如同兩片貝殼的形狀，讓整套衣裝的氛圍更加年輕活潑。

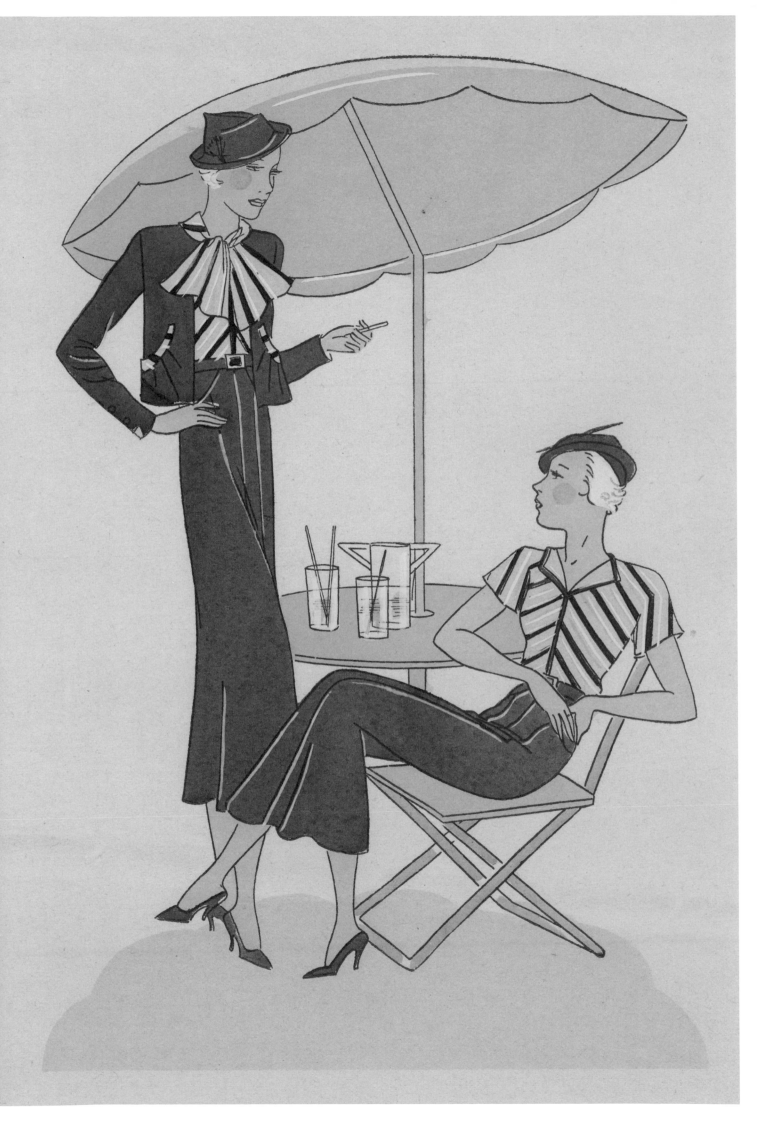

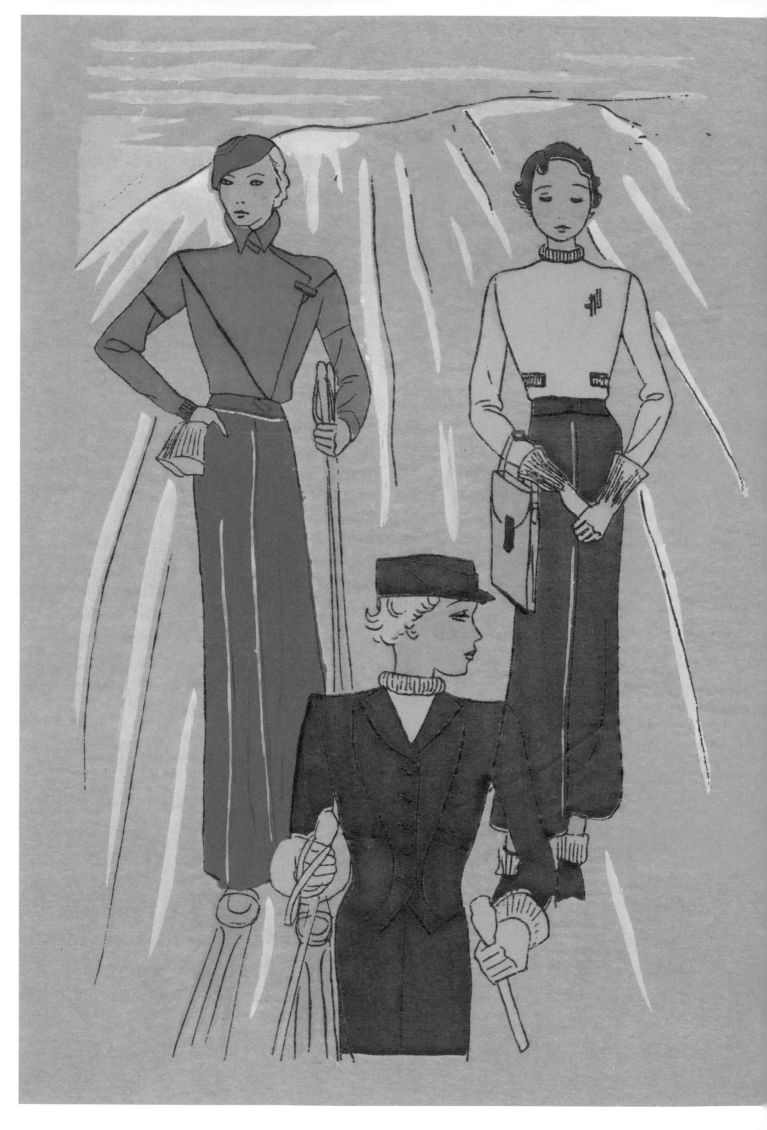

滑雪運動正流行

1920 年代時，女性崇尚運動和旅行的風氣開始興盛，而滑雪是其中一項風靡大眾的運動。寬鬆的直長褲是必備的單品，左邊的女士身穿羚羊橘的襯衫，深藍色針織褲耐磨擦，方便動作伸展；另外一套為鵝黃色安哥拉羊毛針織衫，搭配上防水的燈芯絨深栗色長褲，可見當時的服裝設計對於人體工學和便利性上，較以往更加關注。

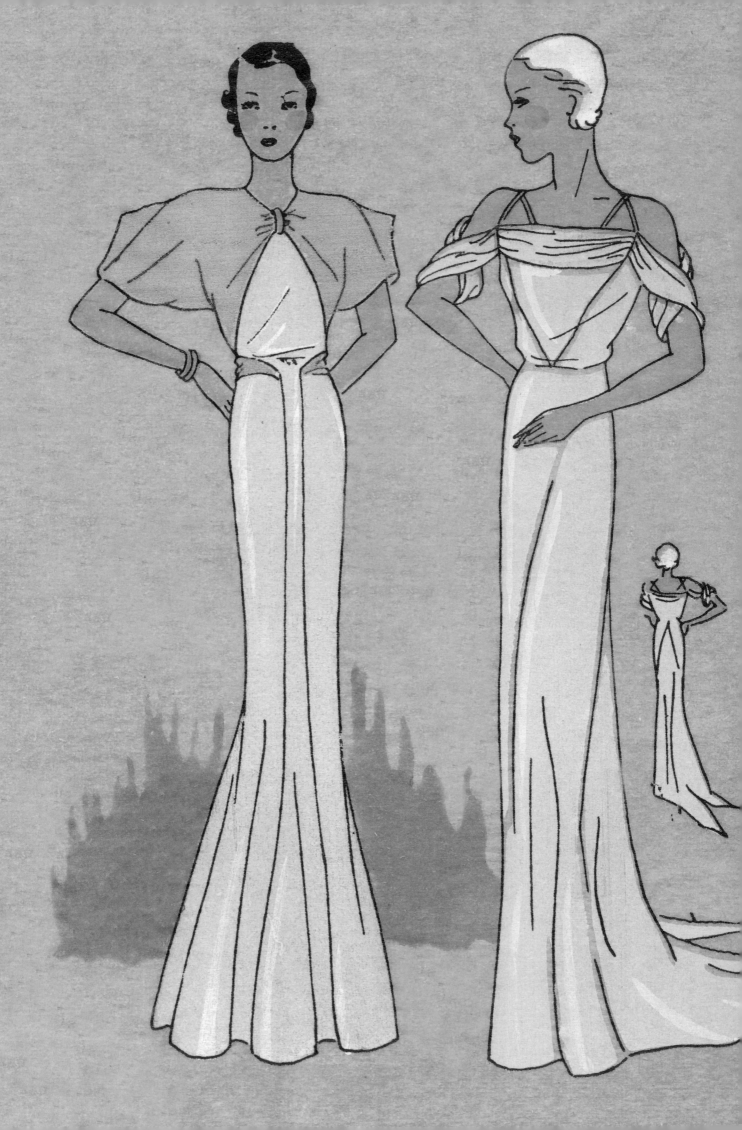

宴會語絮

晚宴上的兩個年輕女子正在閒話家常，遠方還有另一位女子背對著畫面，示意晚禮服背面的設計。左方的晚禮服使用兩種不同顏色的藍，模仿日本和服寬袖口的立體剪裁延長肩線，一條長衣帶穿過腰帶，直直垂落裙襬，將身形拉長，更加優雅。另外一件雪白絲質禮服領口較平緩，胸前設計 V 字紋，暗示身體曲線的走向，與背部的倒 V 字紋相互呼應。

來場異國小旅行吧!

旅行風尚隨著中產階級的興起和交通方式改變,鐵路、渡輪和飛機的發達,讓前往異國旅行更加方便,旅行不再只是貴族的專利,而逐漸成為一種流行的休閒活動。左方的女士神情自信,身穿一席白色絲質連身長裙,領口前有針縫的花紋,外套則是寬領邊紅色長大衣,上頭綴有大量皮草,帶點奢華和高貴的風格。右方的女士則穿著墨綠天鵝絨長裙,配上狐狸毛衣領,短綠色高腰夾克線條俐落,與翠綠絲質襯衫相映,率性又不失典雅。

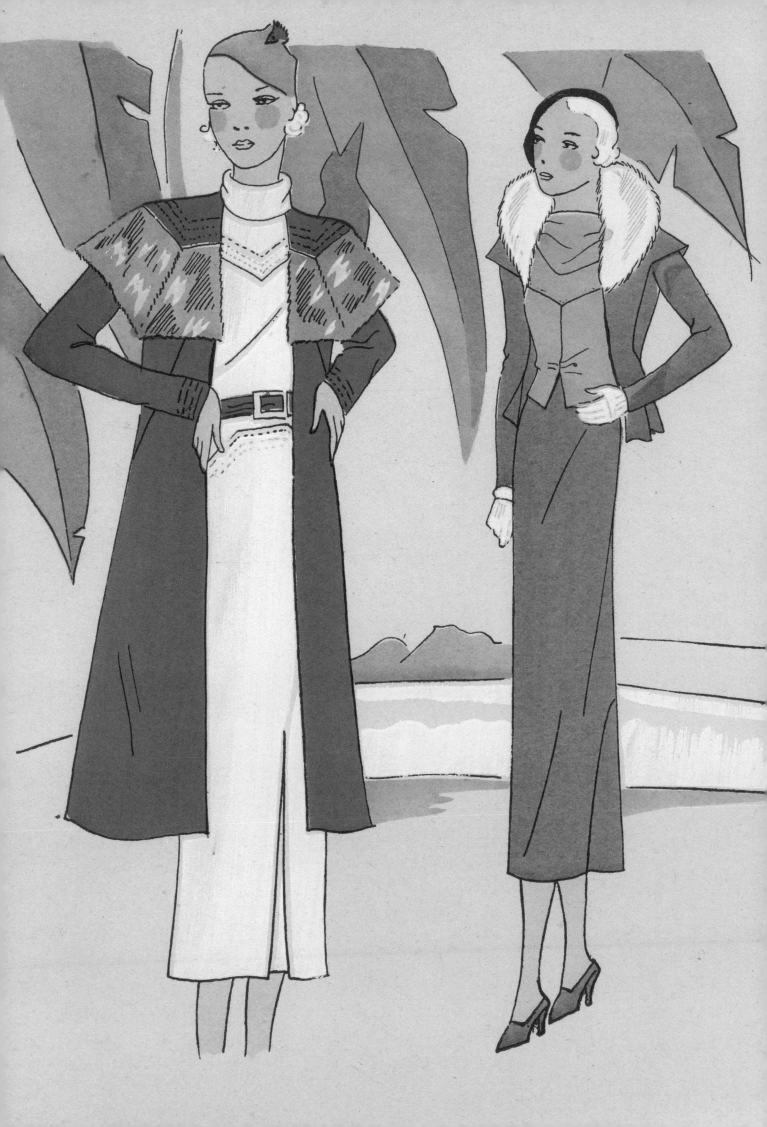

帽飾特輯

（1910~1914 年代）

前言

　　「帽」或「冠」一直是人類發展史上的重要象徵，其樣式往往和禮儀文化有密切關聯，此外也代表身分地位、突顯個人榮耀。從古至今無論東西方，世界各國的執政者及貴族，頭上總會配戴專屬頭冠。

　　19 世紀的歐洲時尚，除了在服裝上做各式流行變化外，更將時尚延伸到頭頂的帽飾，越華貴的帽飾越能彰顯名媛淑女或貴夫人的身分地位，珍貴羽毛、稀有皮草、緞帶蝴蝶結以及大量人造花，都是風靡社交圈的裝飾選擇。

　　進入 19 世紀末，新藝術運動的影響更加全面，如漢克特 • 吉瑪德（Hector Guimard）所設計的巴黎地鐵站入口以及慕夏的插畫海報，這種以細長而捲起的藤蔓曲線再配以華麗色彩的風格，正蔓延持續影響著全世界的生活。配合愛德華時期樣式服裝，開始流行寬大或高窄的帽子，運用緞帶、裝飾花邊、花朵或羽毛裝飾帽子上方或周圍，並且配戴面紗。而髮型則以有蓬鬆感或向上、後梳成髮髻為主流。

　　在帽身設計方面，通常會做帽頂或帽身長短的變化，但是設計幅度不大，因為最能突顯帽子的精彩之處在帽檐部分。帽檐能進行相當多創意設計，寬度變化、帽檐摺疊、傾斜等，都能創造出迥異風格。

　　19 世紀末一反前期的無緣式帽，開始出現各式各樣的寬邊大緣帽[1]。寬檐的帽緣上裝飾大量花草或動物皮毛，其誇大的設計方式，使女性特別容易受到注目。羽毛類常見的如孔雀羽毛、鴕鳥毛、鳥羽等，甚至會將整隻完整的白鳥屍體裝飾於帽子上，顯現其身分的尊貴。有時也依服裝及場合，會做混搭型的帽子，比如多層交纏的緞帶蝴蝶結搭配大量人造花朵，或者華麗蕾絲混合誇張的羽毛。設計師不僅利用帽子來體現服裝的整體美感與設計風格，更注重面料材質與同色系服裝搭配的協調效果，營造出無懈可擊的當代美感。

　　由於受到「新藝術運動」影響，19 世紀末的歐洲女性服裝，其設計樣式開始採用曲線造型，S 狀、渦狀、波狀、藤蔓一樣非對稱的自由流暢連續曲線[2]，講求與自然融合的協調感，如同植物一般的優美型態，即被視為最符合女

性的優雅典範。

1914 年爆發第一次世界大戰，由於男性開始投入戰爭前線，以致許多婦女紛紛走出家庭、擔起後方補給的工作。女性在大戰爆發後，為了因應活動便利等需求，身上的服裝漸漸變得樸素簡化，這是現代化時裝的開端。

隨著服裝樣式的精簡，帽子在戰後的設計也趨於精巧實用，不再崇尚誇大而華麗的裝飾。隨著時代演進，21 世紀女性已不再將每天戴帽子上街視為一種身分象徵；但帽子傳承 19 世紀的審美觀，保留了部分的裝飾元素，仍然是最適合用來作為整體造型的配件之一。

1 蔡宜錦：《西洋服裝史》，台灣，全華科技圖書，2006 年，第 205 頁。
2 李當岐：《西洋服裝史》，中國，高等教育出版社，1998 年，第五章第一節。

蕾絲與花朵共舞

1870 時期的造型著重在垂向的裝飾，流行將頭髮往後盤起，露出耳朵。帽子採用柔軟的材質搭配羽毛、花朵、緞帶等裝飾，且帽子設計較小，以便和頭髮堆疊為一體。有的設計會加上蕾絲，遮住後頸部；有的帽飾會有兩條緞帶延續到下顎，打成蝴蝶結，造型更加俏麗（如圖中左下角的女士）。

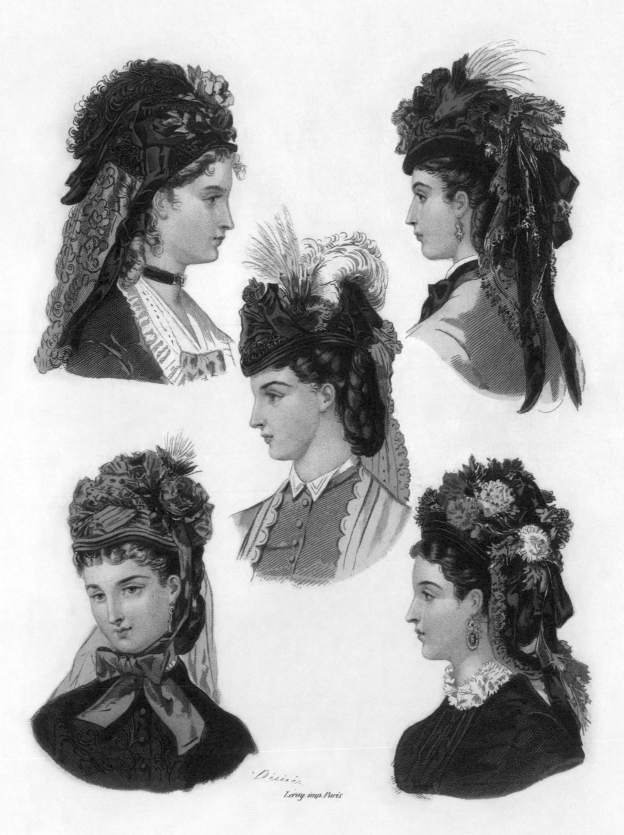

LA MODE ILLUSTRÉE

Bureaux du Journal 56 rue Jacob Paris

Chapeaux de Madame AUBERT, 34 r. de la Victoire

Mode Illustrée, 1872. N° 42

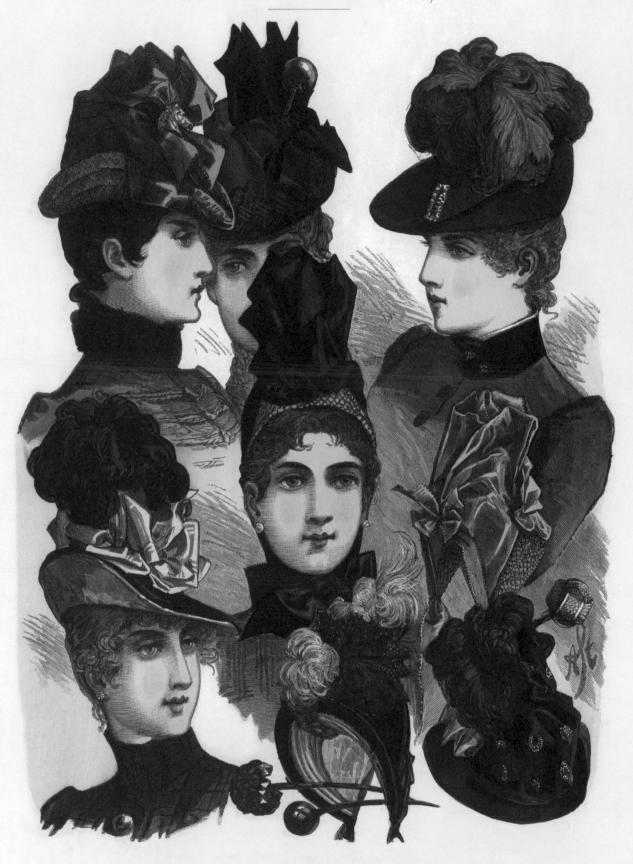

1. *Chapeau amazone* à larges bords, doublé de velours et orné de nœuds de reps en harmonie avec la couleur du fond attachés par une épingle avec tête reproduisant un attribut de sport.

2. *Boléro* en feutre, avec passe en feutre natté, nœud en ruban de deux couleurs traversé par une épingle en écaille.

3. *Chapeau rona* en feutre à bord très large et retroussé derrière, garni d'une touffe de plumes, posée sur le fond et retombant tout autour; un velours serré par une boucle entoure le fond.

4 et 5. *Capote* en velours avec passe en feutre; nœud de ruban à picots.

6. *Capote* en velours, garnie d'un coquillé de dentelle et d'une touffe de plumes d'autruche

courtes. L'intérieur est orné de rouleaux en velours.

7 et 8. *Chapeau rond* en velours brodé de perles, relevé d'un côté et doublé de velours d'un ton clair; il est orné d'un nœud en velours et ruban de faille avec touffe de plumes.

9. *Épingle de chapeau* en filigrane d'argent.

10. *Épingle de chapeau* en jais taillé.

11. *Épingle de chapeau* en écaille.

PARIS. — *Parfumerie Oriza, de L. Legrand, fr· des Cours de Russie et d'Italie, 207, rue Saint-Honoré.* — *Robes et Manteaux de Mᵐᵉ Laurence Hardy, 11, rue Sainte-Anne.* — *Roullier frères, fˢ, 27, rue du 4 Septembre, foulards des Indes; soieries et fantaisies.* — *Corset Anne d'Autriche et Ceinture-Régente, de la Mᵒⁿ de Vertus, 12, rue Auber.*

Pl. 665. — *Reproduction interdite.*

俐落幹練的緞帶

從圖中可發現，此時期的頭髮一樣往後盤纏，瀏海燙捲，但是後腦勺的頭髮收得較俐落乾淨。沒有前期的蕾絲遮掩後頸，帽子相對硬挺，帽檐作出了各種變化，呈現美麗的弧形，或是將兩邊往上彎曲；在帽子頂端用羽毛或是大片緞帶往上堆疊，展現氣派的風格。

保暖時尚兼具

1900 年代開始，女性傾向更華麗的帽飾，喜好誇張寬大的帽檐，加上大量緞帶、人造花、羽毛或是皮毛。左上角的女士帽子使用整隻白色動物的皮毛裝飾，與脖子上的白色羽毛相呼應，襯托出雍容華貴的嬌氣。使用奢華材料的炫耀性消費，體現了時代蘊含的文化價值，亦加強工藝美學的精緻，同時勾勒出了時代風格的面貌。

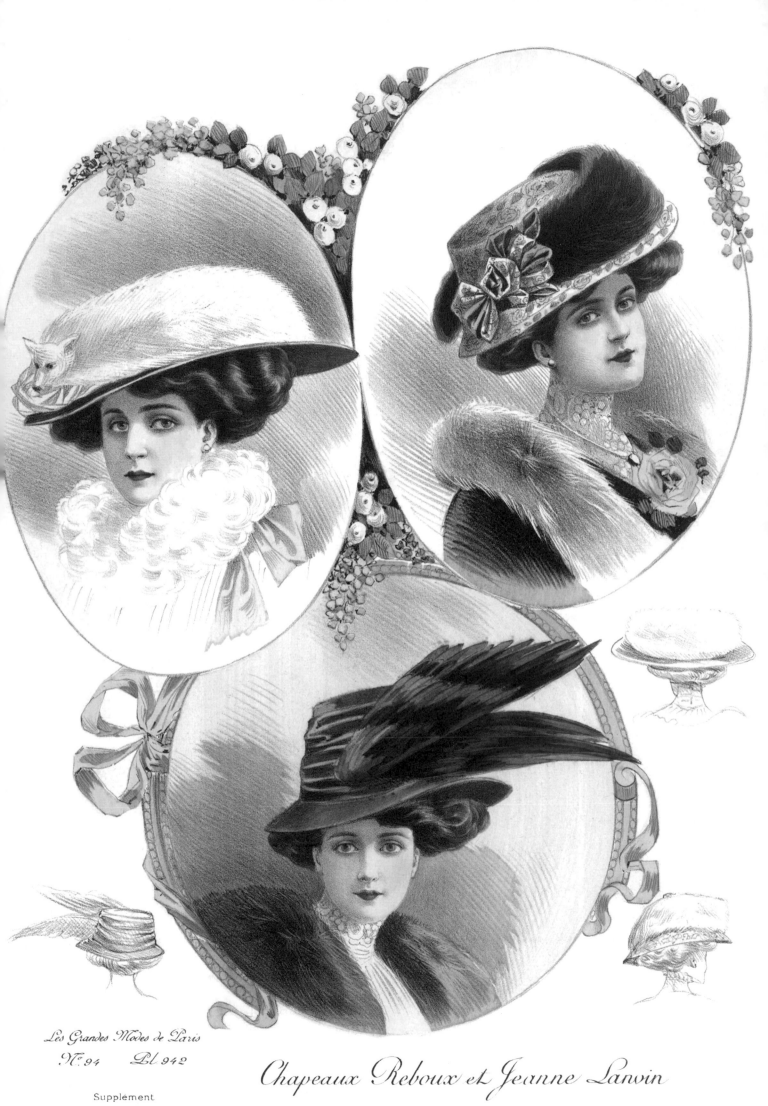

Les Grandes Modes de Paris

N.º 94 Pl. 942

Supplement

Chapeaux Reboux et Jeanne Lanvin

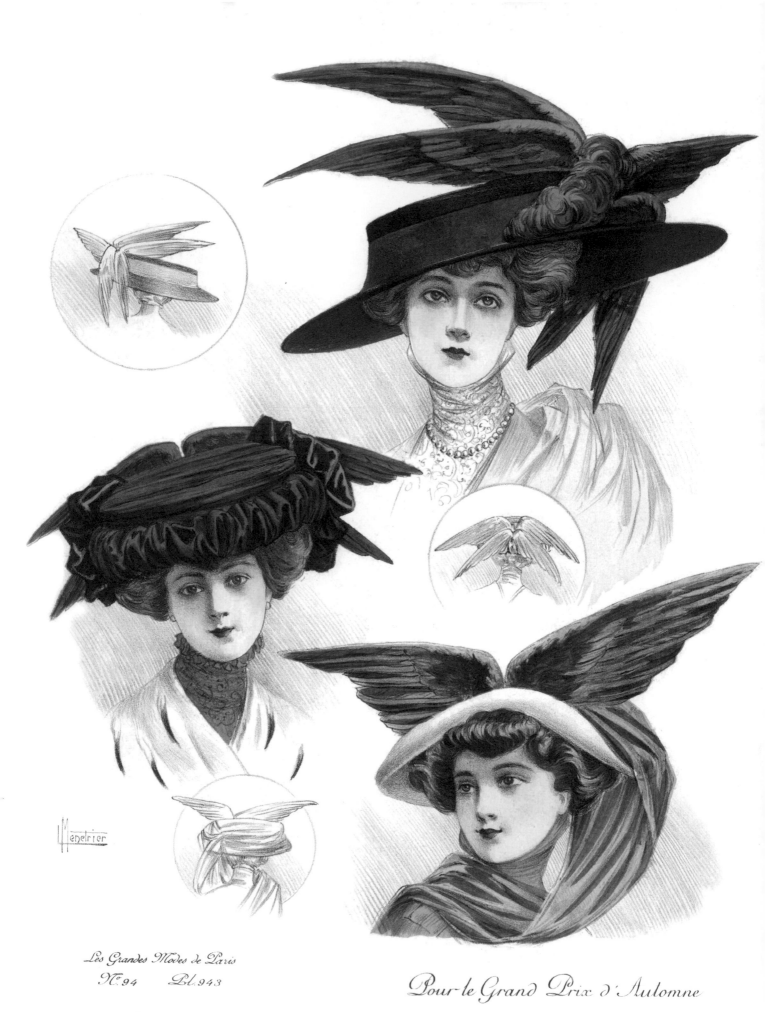

Ménétrier

Les Grandes Modes de Paris
N°94 Pl.943

Supplement

Pour le Grand Prix d'Automne

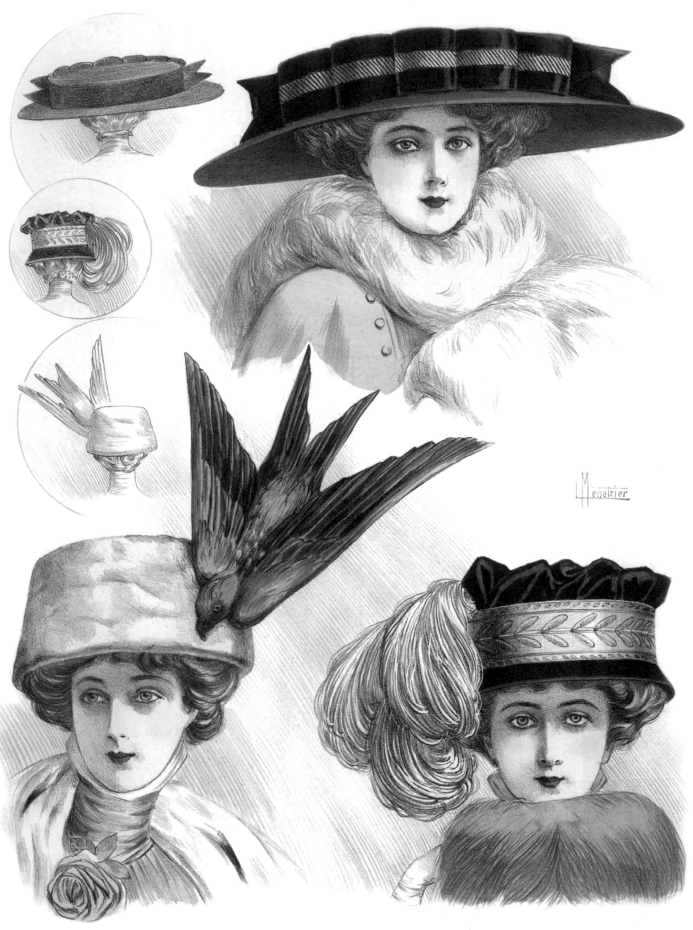

Chapeaux Reboux

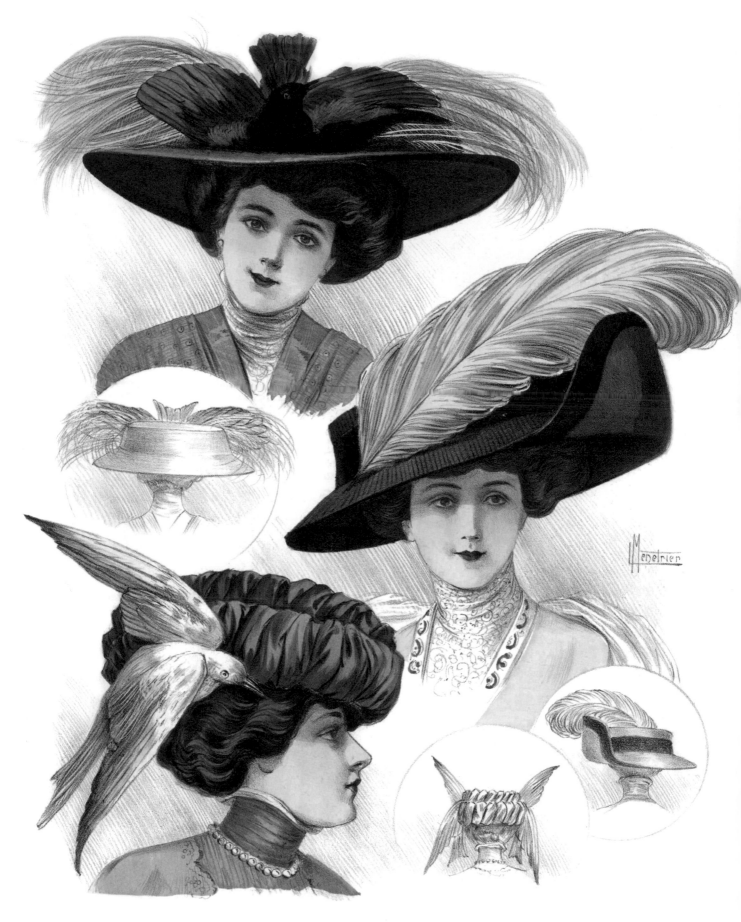

Les Grandes Modes de Paris

N°. 94 Pl. 946

Supplement

Pour les Courses

柔美如女人的羽毛

此時期帽子的尺寸非常寬大，設計上非常奢華與誇張，設計師們在上面覆蓋許多裝飾品，羽毛、緞帶、絲絨帶等，帽子造型一件比一件稀奇且特別，更昂貴的帽飾甚至以整隻鳥做裝飾，用以象徵女性的尊貴身分。喜愛以羽毛或鳥作為帽子裝飾的風氣，直至動物保護團體的出現，方才逐漸退去，同時並立法規定所使用的羽毛，僅能使用人工繁殖或人工羽毛，禁止使用野生、尤其是瀕臨絕種之鳥類。

雍容華貴的女人們

寬大的帽簷為此時期的流行。左上女性黑色的帽子，以對比的大紅色緞帶花作為裝飾，襯托身上金色的晚宴服；右上女性則頭戴以黑色緞帶為主、土金色為輔的黑色帽子，搭配身上淡雅的紫色上衣。前者給人華麗尊貴的感覺，而後者呈現文靜典雅的風貌。

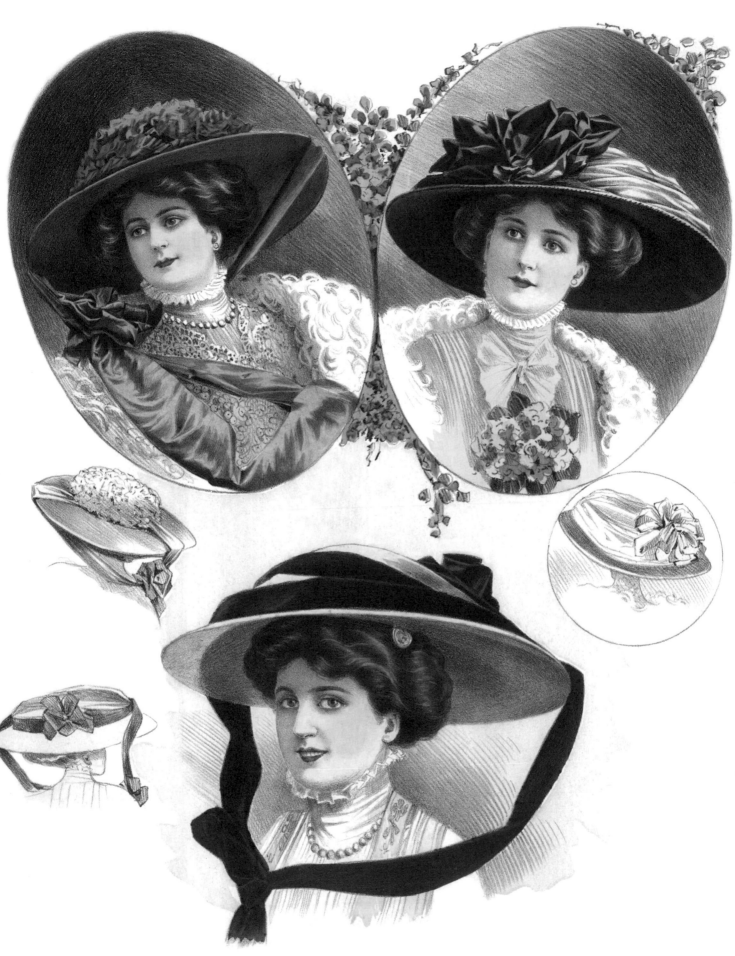

Les Grandes Modes de Paris
Nº 94 Pl 944

Supplément

Chapeaux Lewis & Dalang

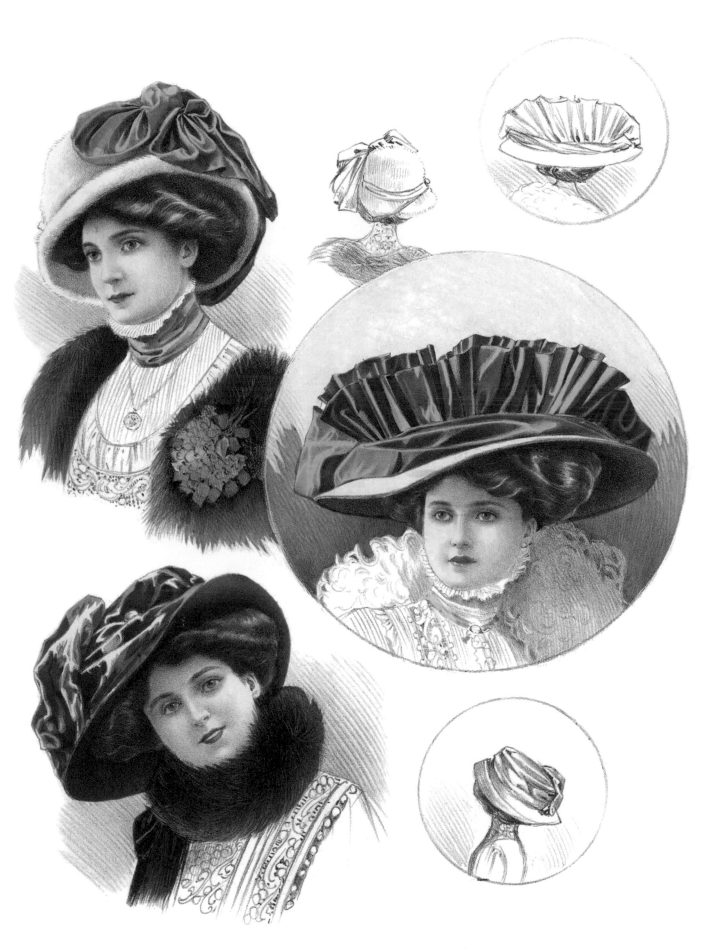

Les Grandes Modes de Paris

N.° 95 Pl. 957

Supplément

Chapeaux Hamar et Lewis

運用布料皺褶的設計

左上方女性帽子為保暖的絨毛材質，帽子前面的輪廓簡單，帽檐微斜的弧度設計，讓女士看起來相當柔美;
而若從帽子後方的設計，則發現帽檐一邊不安分地往上反折，給人俏麗的清新感。中間女性的帽子，誇
張且大量的緞帶裝飾，不容旁人忽視其存在。下方女性酒紅色的帽子，以酒紅與墨綠色相間的緞帶纏繞，
呈現不同於上述女士氣質的風貌。

風流寡婦潮流

流行於 1907 年至一次大戰前、誇張且寬大的帽子款式，以當時演出《風流寡婦》（Die lustige Witwe）而紅極一時的歌劇名伶 Merry Widow 為命名。20 世紀初，浮誇華麗的帽飾成為流行焦點之一，運用誇張的羽毛裝飾，吸引路人的眼光。在羽毛的使用上，起初設計師使用各種鳥類的羽毛；隨著帽子越來越大，設計師開始使用鴕鳥與孔雀的羽毛，不僅輕盈許多，更能符合尺寸誇大的帽子設計。

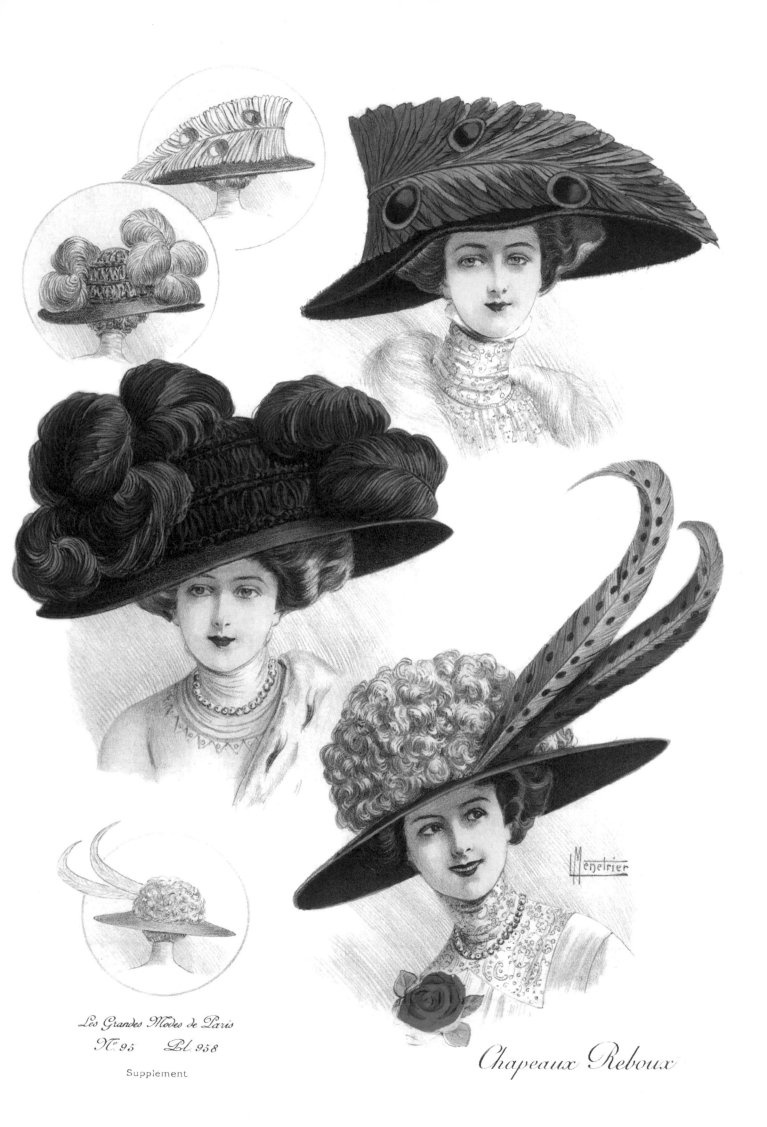

Les Grandes Modes de Paris
N°. 95 Pl. 958
Supplément

Chapeaux Reboux

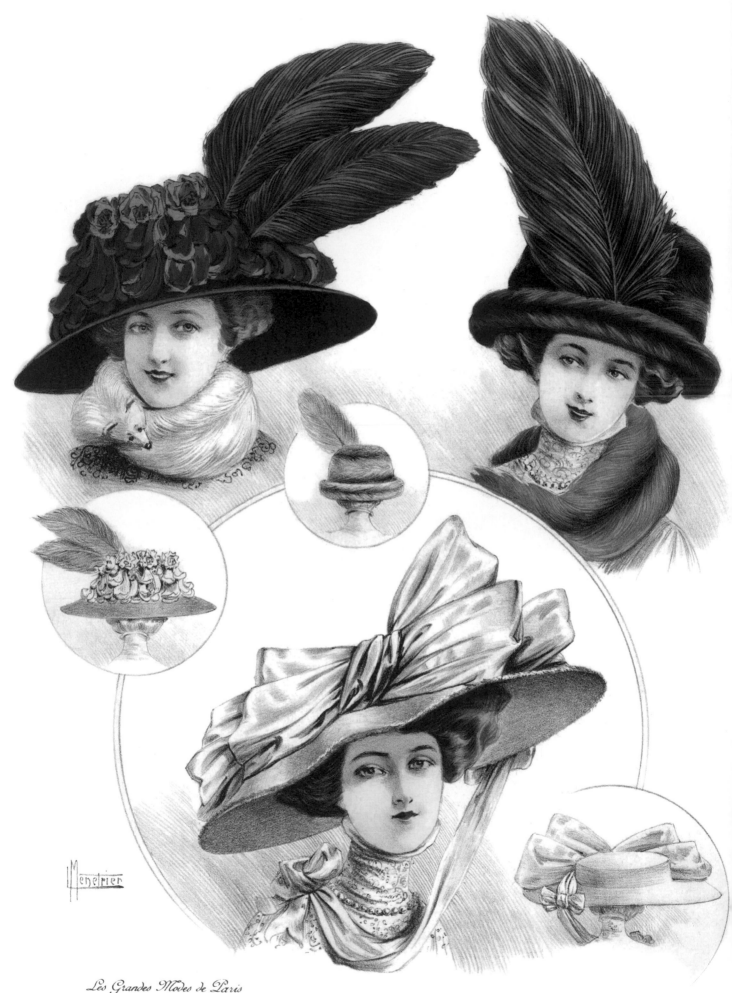

Chapeaux Reboux et Lespiault

Menetrier

寒冬時尚焦點

從圖可以看出當時女人們運用大量羽毛、稀有皮草（圖中的白狐狸）、絲緞帶等昂貴的材質作為裝飾，
顯示她們高貴身分地位的象徵。

短絨毛設計

即使沒有寬大誇張的帽檐，以短絨毛為主材質的帽子，搭配羽毛點綴裝飾，依舊呈現出女士們雍容華貴
的氣質。

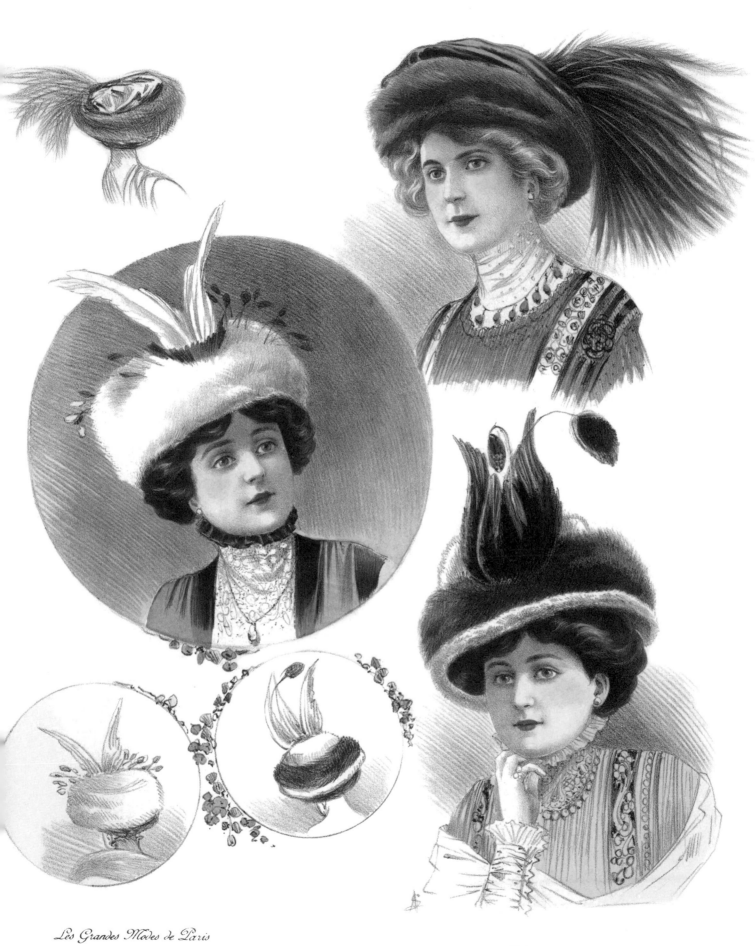

Les Grandes Modes de Paris
N.º 95 Pl. 959

Supplement

Chapeaux Charlotte

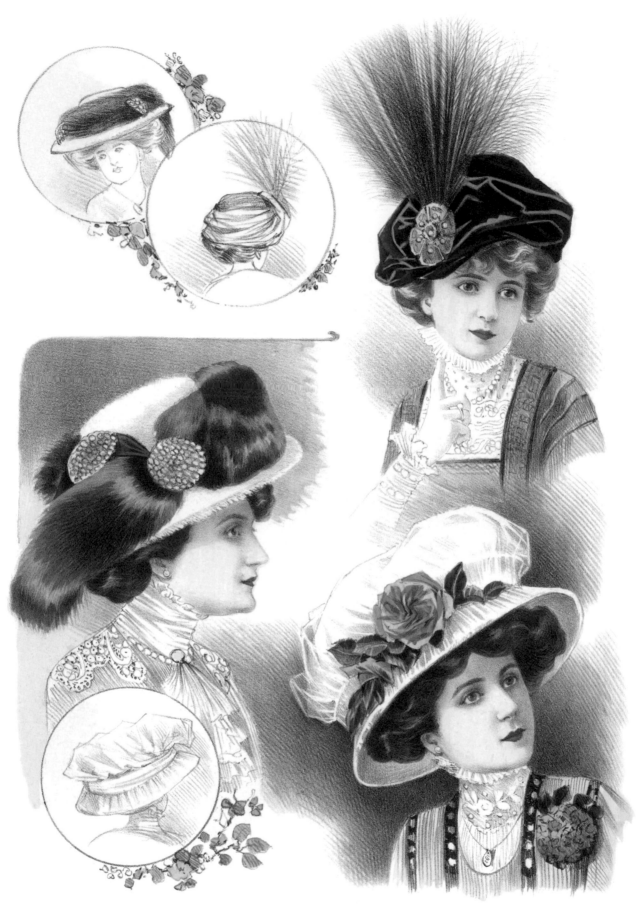

III. Chapeau Esther Meyer

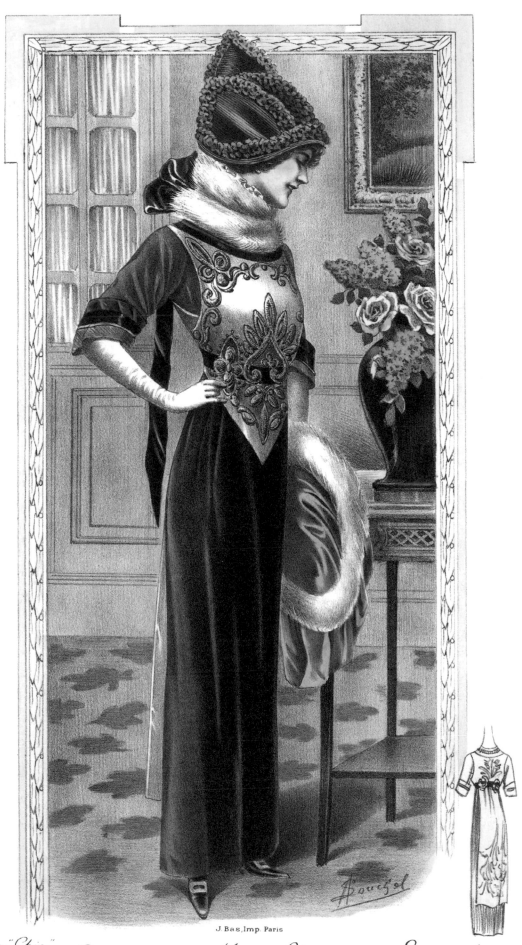

J. Bas. Imp. Paris

La Femme "Chic"
Supplément.
N° 12 Pl. 118

Chapeau de la Maison Éliane
79, rue des Petits-Champs

En visites
Création de Premet

畫龍點睛的素材運用 I、II（374、375 頁）

帽子被視為是服裝造型的一環，其裝飾與衣服一樣充滿精心設計，常見的如孔雀羽毛、鳥羽、狐狸毛，或者花束類、緞帶蝴蝶結等。

數大便是美

在帽上的花朵或羽毛越多越能突顯華貴氣勢。右上方女士以藍色緞帶為底，插上精選白色羽毛，在大膽的造型中，配色方面也絲毫不馬虎。右下方女士更直接將帽頂作為花圃，人造玫瑰與綠葉搭配相得益彰。

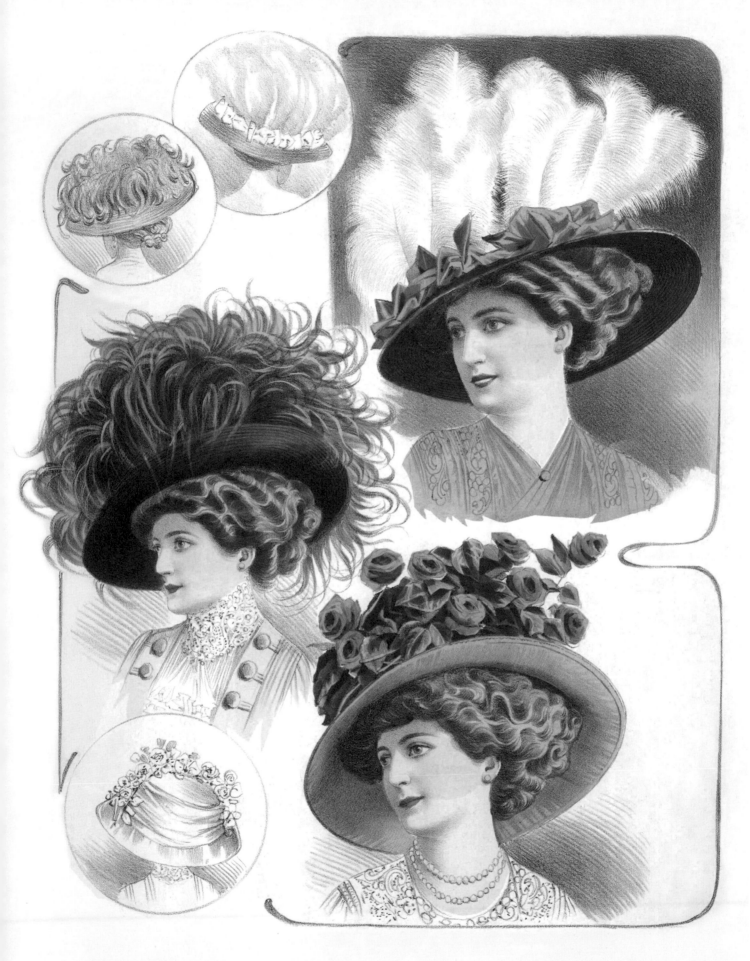

Les Grandes Modes de Paris
N. 100 Pl. 1032

Supplément

Chapeaux Lewis

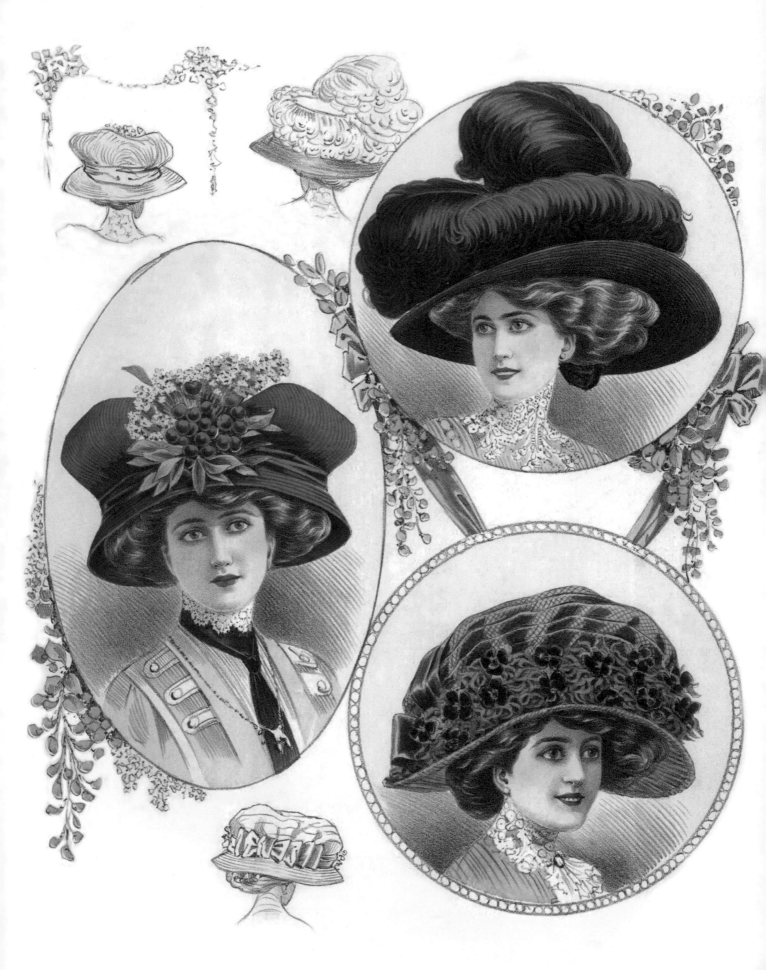

Les Grandes Modes de Paris
N.º 100 Pl. 1036

Supplément

Chapeaux Max Dreyfuss et Rehfeld
122, rue Réaumur

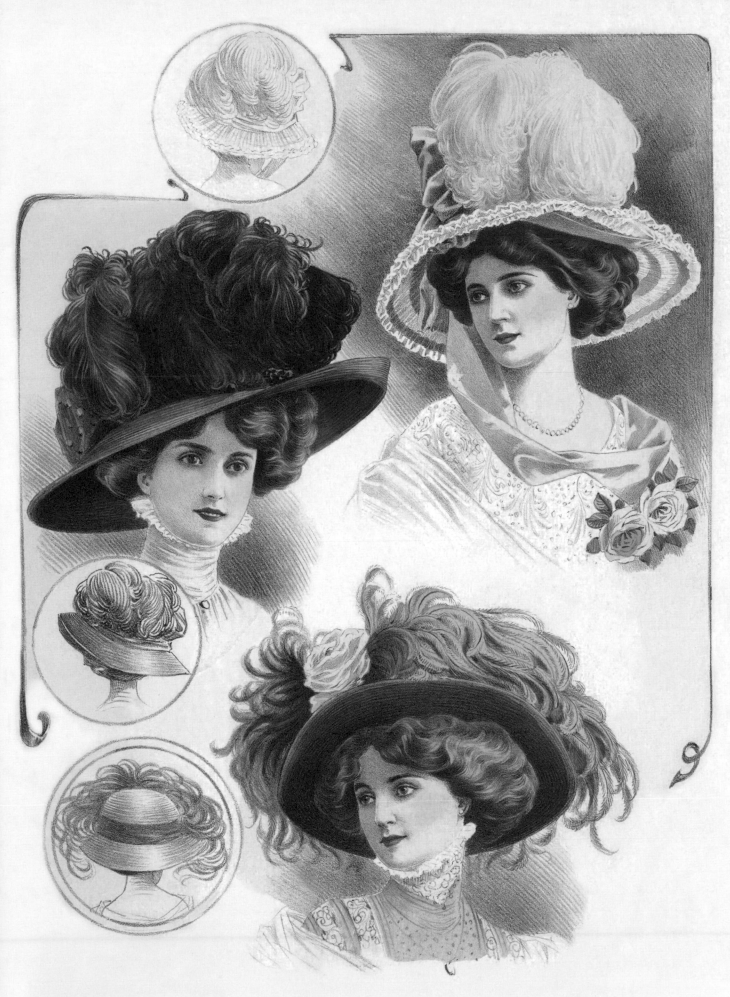

Les Grandes Modes de Paris
N°.101 Pl.1051

Supplément

1 - Chapeau Lewis

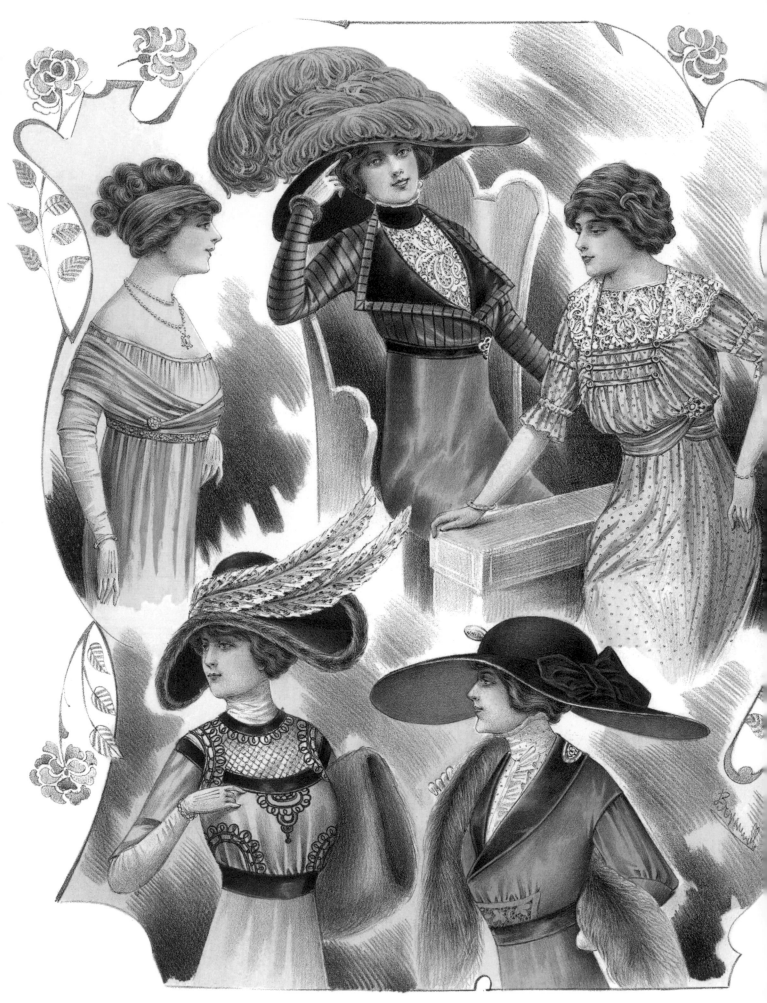

Les Grandes Modes de Paris
Nº 118 Pl 1317

Supplement

Quelques jolis modèles

果實、羽毛與花朵（378頁）

柔美壯麗的羽毛（379頁）

髮與帽的絕佳搭配

科學的發達，染色技術的進步，為愛美的女性提供更多的便利性；色彩為女性增添許多美麗，穿上色彩的華麗裝飾，亦如此肩負起亮眼女性的重責大任。羽毛經染色過後，可有更多變化搭配，或者直接裝飾於帽上，也非常美觀。在新藝術風格的影響下，除了衣服繡有植物樣式，帽飾部分也以大量綠葉、花朵、果實等植物，作為裝飾主體，再以緞帶、蝴蝶結等作為配飾。

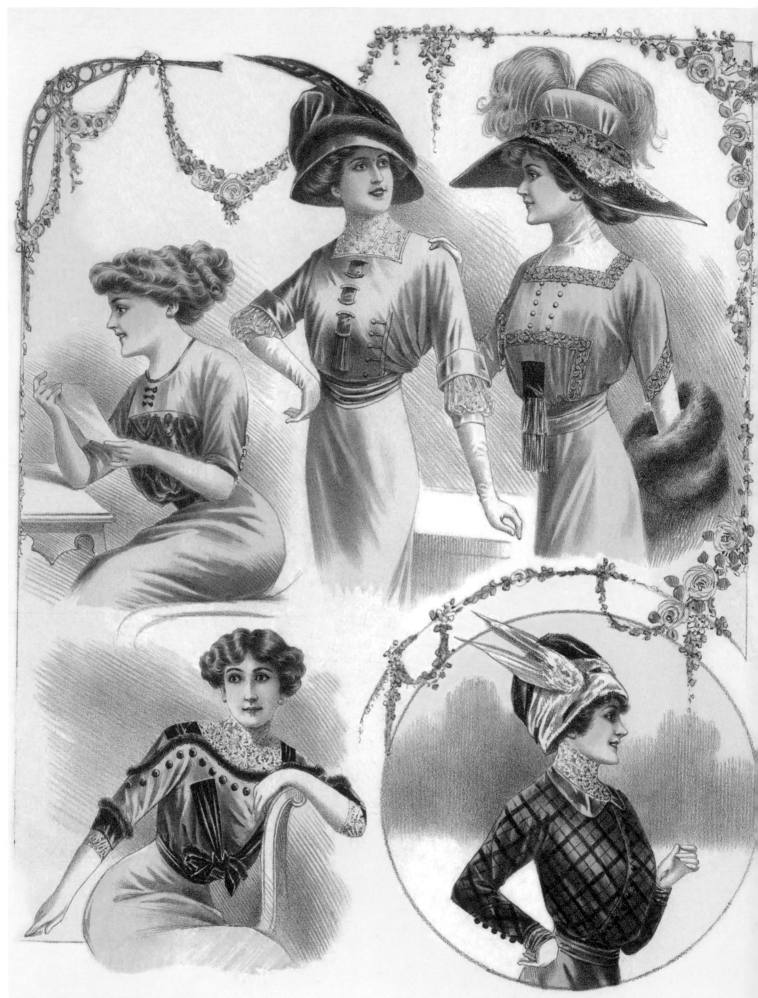

Les Grandes Modes de Paris

N°119 Pl. 1332 Rêve d'Ossian Quelques Corsages nouveaux

Supplément

parfum de L. Legrand, 11, Place de la Madeleine

姊妹的私密談話

帽飾的誇大華麗，與服裝並無直接關聯，樣式簡單的日裝也可搭配具有大羽毛的帽子。右上角女士搭配與套裝同色系的羽毛帽，而她身旁的友人則是搭配與套裝相對比的黑色帽子，兩種相當美麗。

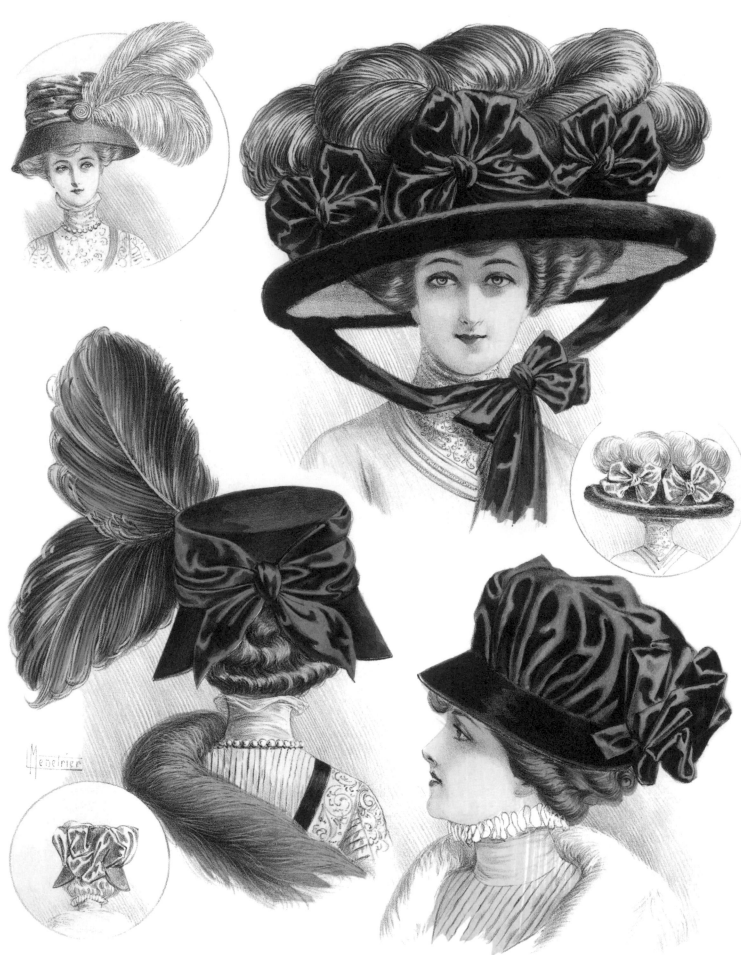

Les Grandes Modes de Paris
N.º 96 Pl. 973

Supplément

Chapeaux Reboux

Menetrier

低調的暗色系

緞帶皺褶本身的反光具有複雜紋理，單純作為蝴蝶結裝飾即優雅大方，如想在材質上增加層次感，則可選擇額外搭配大量染色羽毛。

千變萬化的緞帶

緞帶的皺褶運用，除了作為蝴蝶結之外，也常被折為花朵樣式；同時使用兩種顏色的緞帶，能將帽飾點綴得更具立體感。左下方女士的帽檐設計為傾斜弧度，強調曲線之美。

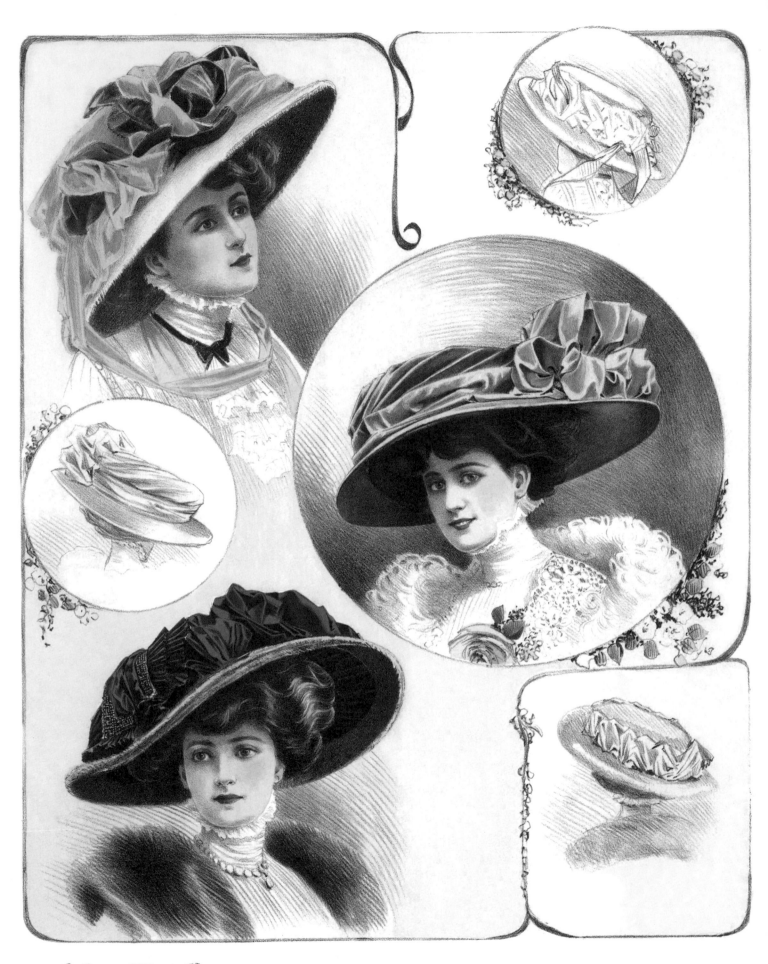

Les Grandes Modes de Paris
Nº 96 Pl. 975

Supplement

Chapeaux Hamar et Lewis

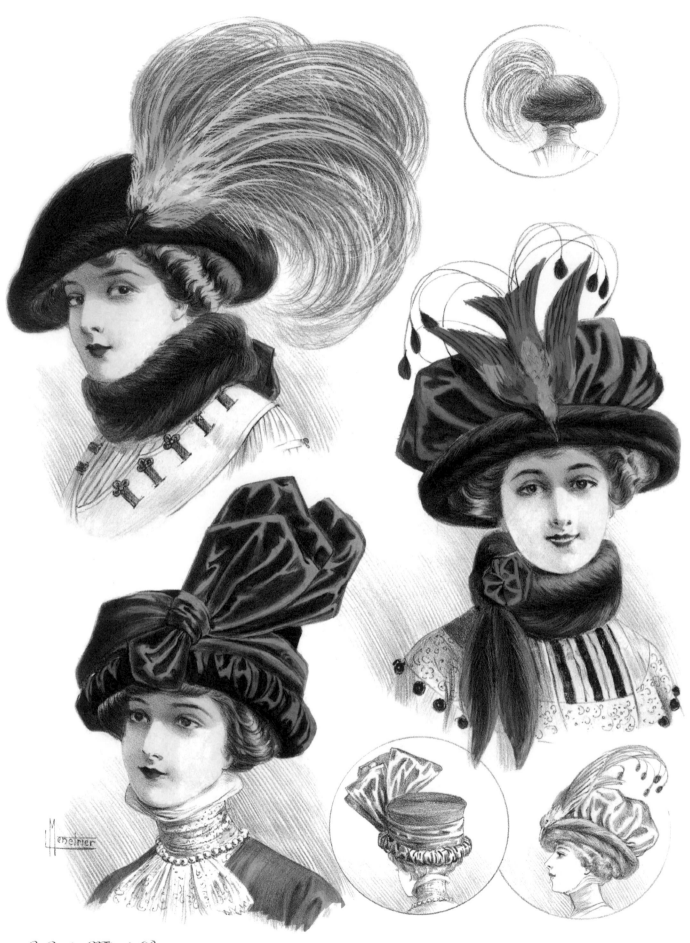

Les Grandes Modes de Paris
N° 96 Pl. 976

Supplement

NOS PREMIÈRES
Chapeaux portés par M^{lles} Adamiroff, Frévalles et Brésil

小鳥依人

受到設計師保羅‧波烈與帕康夫人影響，皮草開始大量運用於服飾當中，並流行於婦女間。此三款帽子為保暖而被設計得較為貼近頭型，雖然沒有誇張的帽檐，但上方的帽飾仍保有一貫華麗。左上方女士以蓬大的金色羽毛作為裝飾；右方女士則以整隻染成紅色的鳥，直接裝飾於緞面帽上，帽檐以狐狸皮毛圍繞。

優雅的華麗

傾斜弧度的帽簷，被視為一種優雅象徵。上方女士的造型，從遠處觀賞，或許只見到一片漆黑，但近看，才發現細節精緻。帽面本身採用細紋布料，上方的黑色人造花飾層層堆疊，營造出低調的奢華。左下方女士的帽面則採用精緻的手工編藤，上方直接以整隻鳥做為裝飾。由於動物標本的製作費不低，能以此作為裝飾者，象徵擁有不錯的家世。

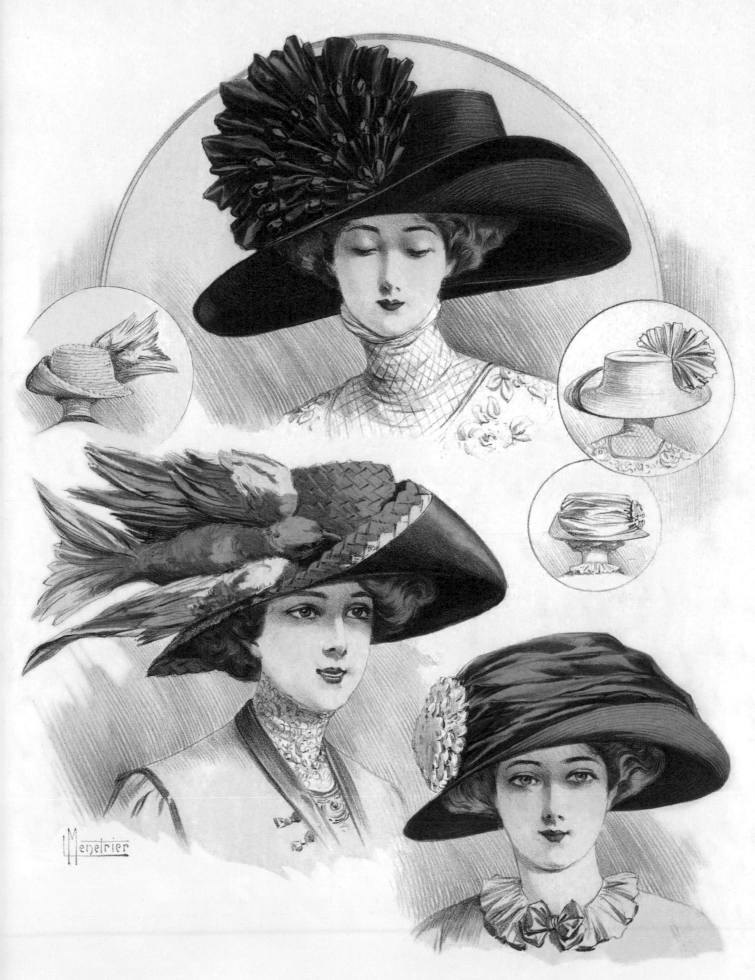

Les Grandes Modes de Paris
N°. 101 Pl. 1050

Supplément

Menetrier

AU VAUDEVILLE — *Chapeaux portés par :*

I M.elle *Carèze* II M.elle *Brésil* III M.me *Rolly*

國家圖書館出版品預行編目 (CIP) 資料

巴黎時尚百年典藏：流金歲月的女性時尚版畫精選 /
林昀萱等撰文 ；徐宗懋圖文館主編 . -- 初版 . -- 臺北
市 ：商周出版 ：家庭傳媒城邦分公司發行，2017.09
　面 ；　公分 . --

ISBN 978-986-477-322-0（精裝）
1. 版畫 2. 時尚 3. 歐洲

937　　　　　　　　　　106015775

巴黎時尚百年典藏：流金歲月的女性時尚版畫精選

主　　　編｜徐宗懋圖文館
撰　　　文｜林昀萱、繆育芬、呂怡萱、陳永忻
版　　　權｜翁靜如、吳亭儀
行銷業務｜林秀津、王瑜
總經理｜彭之琬
發 行 人｜何飛鵬
法律顧問｜台英國際商務法律事務所羅明通律師
出　　　版｜商周出版
　　　　　　台北市 104 民生東路二段 141 號 9 樓
　　　　　　電話：(02) 25007008　　傳真：(02)25007759
　　　　　　E-mail: ct-bwp@cite.com.tw
　　　　　　Blog: http://bwp25007008.pixnet.net/blog

發　　　行｜英屬蓋曼群島商家庭傳媒股份有限公司城邦分公司
　　　　　　台北市中山區民生東路二段 141 號 2 樓
　　　　　　書虫客服服務專線：02-25007718；25007719
　　　　　　服務時間：週一至週五上午 09:30-12:00；下午 13:30-17:00
　　　　　　24 小時傳真專線：02-25001990；25001991
　　　　　　劃撥帳號：19863813；戶名：書虫股份有限公司
　　　　　　讀者服務信箱：service@readingclub.com.tw
　　　　　　城邦讀書花園：www.cite.com.tw

香港發行所｜城邦（香港）出版集團
　　　　　　香港灣仔駱克道 193 號東超商業中心 1F　E-mail: hkcite@biznetvigator.com
　　　　　　電話：(852) 25086231　　　傳真：(852) 25789337

馬新發行所｜城邦（馬新）出版集團【Cite (M) Sdn Bhd】
　　　　　　41, Jalan Radin Anum, Bandar Baru Sri Petaling,
　　　　　　57000 Kuala Lumpur, Malaysia.
　　　　　　電話：(603) 90578822　　　傳真：(603) 90576622
　　　　　　Email: cite@cite.com.my

封面設計｜徐宗懋圖文館
美編排版｜張維晏
印　　　刷｜卡樂製版印刷事業有限公司
經　　　銷｜聯合發行股份有限公司
電話：(02)2917-8022　　傳真：(02)2911-0053
地址：新北市 231 新店區寶橋路 235 巷 6 弄 6 號 2 樓
■ 2017 年 9 月 28 日初版　　　Printed in Taiwan
定價 2000 元

城邦讀書花園
www.cite.com.tw